THE CREATIVE BOOK

THE CREATIVE BOOK

THE CREATIVE BOOK
2015년 11월 16일 초판 발행

지은이 엘리자 윌리엄스
옮긴이 민영진
발행인 전용훈
편 집 장옥희
디자인 도미솔
발행처 1984
 등록번호 제313-2012-44호
 주소 서울시 마포구 동교로 194 혜원빌딩 1층
 전화 02-325-1984
 팩스 0303-3445-1984
 홈페이지 www.re1984.com
 이메일 master@re1984.com
ISBN 979-11-85042-19-0 03600

「이 도서의 국립중앙도서관 출판시도서목록(CIP)은 서지정보유통지원시스템 홈페이지
(http://seoji.nl.go.kr)와 국가자료공동목록시스템(http://www.nl.go.kr/kolisnet)에서
이용하실 수 있습니다.(CIP제어번호: CIP2014022668)」

THE CREATIVE BOOK

위대한 광고 이야기 30

엘리자 윌리엄스 지음
민영진 옮김

Contents

Introduction

위대한
광고 이야기 30

좋은 광고는 신문을 장식하고 대화의 소재가 되어 입소문을 타고 퍼진다. 나아가 문화적 사건이 되고 시대의 상징이 된다. 또한 당신을 과거로 데려갈 수도 있다. 이 책에서는 2000년부터 2010년까지 탄생한 위대한 광고 30편을 한자리에 모았다. 책에 실린 광고들은 모두 큰 성공을 거둔 광고들로 매우 독창적이며 제작 과정에 특별한 이야기가 있는 작품들이다. 또한 이 광고들을 제작한 과정을 통해 지난 10년 동안 광고 산업에 어떤 변화가 일어났는지 살펴볼 수 있다.

지난 10년 동안 디지털 미디어가 광고 산업을 장악했다. 디지털 미디어는 약간 보수적이던 광고 제작 방식에 엄청난 변화를 가져왔다. 인터넷이 등장하기 전까지 광고 시장의 유일한 지배자는 텔레비전과 지면 광고였다. 그런데 2000년대에 들어서면서 브랜드와 광고회사들은 소비자에게 다가가기 위해 새로운 방법을 찾아야 했다. 바로 디지털 미디어였다.

이렇게 디지털 미디어의 폭발적인 증가 속에서도 환상적인 TV 광고들이 계속 제작되었다. 그런데 그중 다수가 오프라인보다는 온라인에서 생명력을 유지했다. 관객들이 인터넷을 통해 창의적인 작품들을 감상하고 공유했기 때문이다. 텔레비전이 힘을 잃어도 위대한 영상은 여전히 사람들을 사로잡을 수 있다는 사실을 증명한 것이다.

이 시기 동안 TV 광고에 몇 가지 새로운 경향이 나타났다. 가장 두드러진 것은 수작업을 중요하게 여기는 경향이다. 1990년대에 컴퓨터를 이용한 특수효과가 급증했다면, 2000년대에는 실제에 뿌리를 둔 이미지를 원하는 경향이 생겼다. CG로 제작한 광고도 시각적인 감동을 주지만, 광고가 실제라면 훨씬 더 흥미로울 것이다. 자동차 부품으로 멋진 연쇄 반응을 보여 준 혼다의 '코그Cog' 광고가 이런 유행을 선도하자 소니의 탱탱볼과 폭발하는 페인트를 쓴 유명한 광고, 스코다Skoda의 케이크로 만든 자동차 등 직접 손으로 만든 광고들이 재빨리 그 뒤를 이었다. 물론 CG가 완전히 사라진 것은 아니었다. 맥주를 마시던 세 친구가 시간을 거슬러 올라가는 기네스의 '노이툴러브noitulove' 광고는 광고 사상 가장 광범위한 시각 효과를 사용한 작품이다.

또한 2000년대에는 유머를 사용해 소비자에게 호소하는 경향이 더욱 두드러졌다. 유머는 광고의 역사와 함께 줄곧 이어져 온 주제이다. 버드와이저는 엄청난 성공을 거둔 광고 시리즈에서 '와썹Wassup'이라는 단어를 통해 하나의 문화적 현상을 만들어냈다. 캐드버리 데어리 밀크는 초콜릿 바를 팔기 위

해 초현실적인 유머를 사용했다. 오스트레일리아의 칼튼 맥주는 광고 산업의 장대한 요소들을 풍자하여 큰 성공을 거두었고, 코카콜라는 멋진 시각적 요소들과 부드러운 재치로 관객을 매혹시켰다.

온라인에서 최초로 성공을 거둔 광고도 장난기 섞인 유머에 뿌리를 두고 있다. 미국에서 만든 버거킹의 광고 '복종하는 닭' 웹사이트는 방문자가 닭 복장을 한 남자에게 마음대로 명령을 내릴 수 있는데, 이 게임을 하기 위해 웹사이트를 방문한 사람이 수백만 명에 이르렀다. 이런 사례들은 올바르게만 접근한다면 인터넷이 TV만큼 강력한 광고 도구가 될 수 있음을 보여 주었다.

이후 속도가 느려지기는 했지만 온라인에서의 창의성은 계속되었다. 유니클로는 '유니클락Uniqlock'이라는 시계 위젯으로 세계적 현상을 만들어냈고, 미국의 유료 채널 HBO는 라이브 이벤트를 개최한 뒤 웹사이트에서 상세한 경험을 제공함으로써 이야기꾼의 재능을 발휘했다. 더 긴 포맷의 광고와 영상을 관객에게 소개하기 위해 인터넷을 사용한 브랜드들도 있었다. 이들은 사람들이 소셜 미디어 사이트와 블로그를 통해 광고를 전파하고 공유하는 것을 겨냥했다. 조니 워커의 '걸어서 세계 일주를 한 사람'은 온라인에서 성공한 프로젝트다. 스코틀랜드 배우 로버트 칼라일이 출연하여 위스키 브랜드 조니 워커에 관해 6분 동안 독백하는 이 놀라운 광고는 원래 직원 교육용 영상으로 만들어졌다. 하지만 이 영상이 인터넷에 유출되어 인기를 누리면서 널리 알려졌고, 나중에 온라인에 정식으로 출시되었다.

다른 광고 매체에도 혁신이 일어났다. 요하네스버그의 광고회사 TBWA/헌트/라스카리스는 짐바브웨의 쓸모없어진 지폐 1조 달러를 이용하여 짐바브웨 신문을 위한 포스터 광고를 제작했다. 이 광고는 무가베 정권하의 짐바브웨가 어떤 경제 상황에 처해 있는지 노골적으로 폭로했다. 분위기는 훨씬 가볍지만 이처럼 역동적인 광고가 미국에서도 제작되었다. 뉴욕의 거리 음악가들이 그룹 오아시스를 대신하여 새 앨범을 출시한 이벤트가 그것이다.

이 책에는 이 광고들이 어떻게 제작되었는지 보여 주는 다양한 이미지가 함께 실려 있다. 스토리보드와 제작 사진, 무대 뒤 장면 사진들을 볼 수 있다. 또한 광고를 제작한 주인공들에게서 광고 제작에 얽힌 이야기를 직접 들을 수 있다. 광고를 완성하기까지 어떤 노력이 있었는지 엿볼 수 있고, 숨겨진 이야기가 드러나면서 오랫동안 업계에 떠돌던 전설이 베일을 벗는다.

이 책에서 위대한 광고를 만드는 마법 같은 공식을 기대하는 독자들이 있을지도 모르겠다. 아쉽게도 그런 공식은 잘 보이지 않는다. 이 책을 쓰기 위해 인터뷰한 사람들은 한결같이 작품을 만들 때 '하늘이 도왔다'고 말했다. 모든 것이 잘 맞아떨어진 것이 운명이라는 것이다. 그럼에도 한 가지 공통점을 확인할 수 있었다. 바로 이 책에 실린 모든 광고 뒤에는 끈기와 결단력으로 뛰어난 광고를 만든 크리에이터들이 있었으며 기꺼이 위험을 감수한 용감한 광고주가 있었다는 사실이다. 그다음에 약간의 행운이 따랐으며, 이 행운이라는 모호한 속성이 훌륭한 작품을 더 특별하게 만들었다.

분명한 사실은 뛰어난 광고 작품을 만드는 일은 믿을 수 없을 정도로 어렵다는 것이다. 훌륭한 예술 작품을 만드는 것만큼 어려우므로 이 어려운 일을 해 낸 사람들은 박수를 받을 만하다. 비록 여기에 나온 광고들이 상품을 홍보하기 위해 제작되었으며 우리 생활 어디서나 볼 수 있긴 하지만, 단순히 제품을 파는 데 그치지 않고 우리의 시각적, 문화적 풍경을 좀 더 흥미롭게 만드는 데 기여했기 때문이다.

Adidas Originals
House Party

Sid Lee

2009년 아디다스 오리지널스는 브랜드 탄생 60주년을 맞이하여 대규모 기념 파티를 열었다. 아디다스의 첫 TV 광고로 기획한 이 파티에는 축구선수 데이비드 베컴David Beckham과 가수 케이티 페리Katy Perry, 메소드 맨Method Man, 팅팅스The Thing Things 등 유명인들이 대거 참석했다. 이 광고의 기획을 맡은 몬트리올의 광고회사 시드 리는 아디다스 오리지널스와 관련된 다양한 분야의 사람들을 한곳에 모으려면 하우스 파티가 제격이라고 생각했다. "아디다스 오리지널스가 지난 60년 동안 한 일을 돌아보니 이만큼 폭넓은 고객을 가진 브랜드가 없었어요. 아디다스는 펑크족에서 스케이트보드족, 일렉트로닉 음악 마니아, 스포츠광에 이르기까지 광범위한 사람들과 깊은 인연을 맺어왔어요."라고 시드 리의 크리에이티브 디렉터 크리스 맨체스터Kris Manchester가 '하우스 파티' 광고 제작 과정을 설명했다.

"아디다스 오리지널스의
이야기를 하려면
하우스 파티가 가장
적합하다고 생각했어요."

01
아디다스 오리지널스 60주년 기념 광고인
하우스 파티에서 춤추는 댄서들. 60초 광고
영상과 함께 제작한 지면 광고이다.

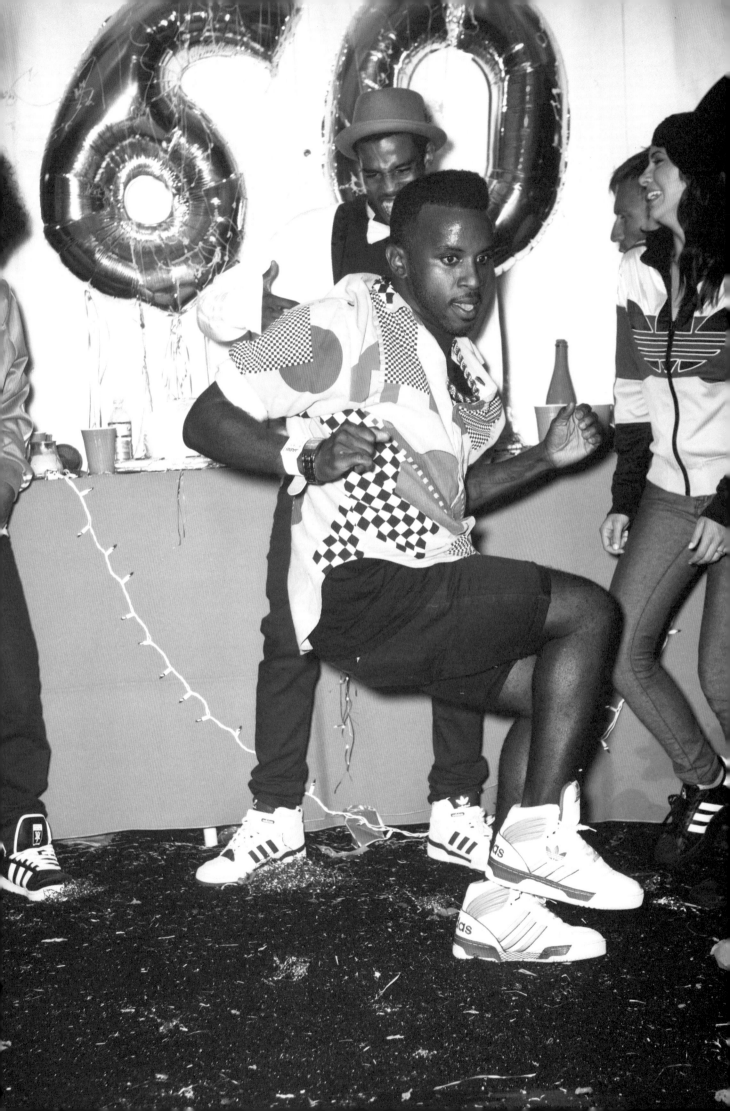

03

04-06

"하우스 파티가 다양한 사람들이 자유롭게 참여할 수 있는 형식이라는 데 착안했어요. 누구나 어렸을 때 오픈 하우스 파티에 가서 여러 그룹의 아이들과 어울려 놀았던 기억이 있을 겁니다. 고스족도 있었고 스포츠광과 펑크 밴드도 있었죠. 하우스 파티야말로 아디다스 오리지널스의 이야기를 담을 수 있는 가장 완벽한 형식이라는 확신이 들었습니다."

광고 기획 초기에는 다양한 부류의 고객들을 한곳에 모으는 데 초점을 맞췄다. 그런데 크리에이티브 디렉터들이 아이디어를 확장해서 유명인들을 파티에 초대할 것을 제안했다. 아디다스 오리지널스가 오랫동안 유명인들과 돈독한 관계를 유지해온 것은 사실이지만 그럼에도 불구하고 이 제안은 상당히 파격적이었다. 아디다스 오리지널스에서 해외 홍보를 담당하고 있는 톰 램스덴Tom Ramsden의 설명을 들어보자. "스타를 포함하자는 아이디어는 기획의 나중 단계에서 나왔습니다. 아디다스 오리지널스가 엔터테인먼트 사업에 종사한 지 30여 년이 넘었고, 드라마 〈베이워치 Baywatch〉나 가수 런 디엠씨Run DMC의 앨범 작업에

참여한 것도 사실입니다. 그렇지만 TV 광고나 기타 공공연한 광고를 위해 스타들과 함께 일한 적은 없었어요. 그런데 어느 날 시드 리가 우리에게 이렇게 말했습니다. '영화배우 윌 페렐Will Ferrell이나 가수 팅팅스를 초대하면 어떨까요? 이 사람들이 정말 우리 광고에 나온다면 어떻게 될까요?' 우리는 사실대로 대답했습니다. '우리가 그들을 잘 알아요. 아주 친한 사이거든요.' 상투적으로 들리겠지만 우리는 하우스 파티에 스타들을 초대하는 것이 보통 사람들을 초대하는 것과 다를 바 없었어요. 'TV 광고로 하우스 파티를 열려고 하는데 오시겠어요?'라고만 하면 되었으니까요. 실제로 스타들을 섭외할 때 이보다 더 많은 말이 필요하지 않았습니다."

이 광고의 가장 큰 매력은 스타들이 특별한 대접을 받지 않고 보통 사람들과 똑같이 파티를 즐기는 모습을 볼 수 있다는 데 있다. 미시 엘리엇Missy Elliott이 거실에서 춤을 추고 데이비드 베컴이 소파에 앉아서 농담을 나눈다. 많은 스타들이 아주 자연스럽게 모여 있기 때문에 몇몇 스타의 모습을 놓칠 수도 있지만, 케이티 페리의 들뜬 모습

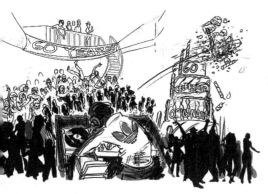

02-03
파티 초대장 스케치와 촬영에서 얼마나 다양한 장소가 사용되는지를 보여 주는 공간 이용 계획의 스케치.

04-06
파티 예상 장면 스케치. 수영장에 뛰어드는 장면, 사람들을 즐겁게 해 주는 디제이, 수많은 아디다스 신발을 공중에 던지는 장면 등이 있다.

07-09
이 광고는 다양한 '아디다스 마니아'를 한 자리에 모았다. 펑크족에서 스포츠광에 이르기까지 모두 함께 파티를 즐기는 모습. 데이비드 베컴 같은 유명인들도 섞여 있다.

10
촬영 아이디어를 그린 스토리보드 스케치.

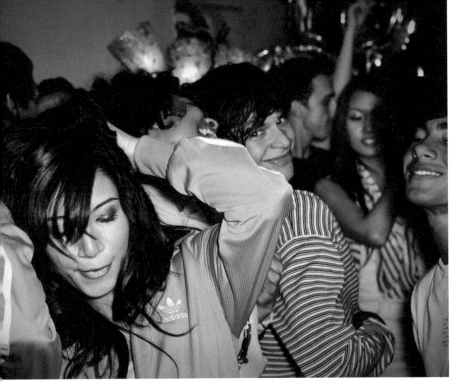

07

등은 눈에 띄지 않을 수 없다. 이 촬영에서 가장 중요한 것은 스타들의 자연스러운 모습을 담는 것이었다. 시드 리는 이 일을 해낼 감독으로 니마 누리자드Nima Nourizadeh를 선택했다. "엄청난 기획이었어요. 이 기획의 핵심은 유명인들을 촬영하는 방식에 있습니다. 스타들이 다른 사람들과 똑같이 즐기는 모습, 아이들과 함께 어울리는 모습을 보여 주는 것이죠. 우리는 이 광고를 흔히 볼 수 있는 평범한 광고로 만들고 싶지 않았어요. 그래서 비디오 클립처럼 만들기로 했습니다. 니마가 감독을 맡게 된 것도 그런 이유에서입니다. 니마는 뮤직비디오를 제작한 경험은 풍부하지만 TV 광고를 만든 적은 없었거든요. 우리는 그에게 딱 한 가지만 주문했습니다. 이 촬영이 진짜 파티가 되어야 한다고 말입니다."라고 맨체스터는 말했다.

"이렇게 신나는 광고를 만들 수 있었던 것은 제작 방식 덕분입니다. 나는 처음부터 스타들이 나오는 장면을 가볍게 찍고 싶었어요. 그래서 다큐멘터리식으로 촬영하기로 했습니다. 촬영 장소도 번쩍이는 화려한 저택이 아니라 흔히 이런 파티가 열리는 평범한 집으로 정했어요. 한 가지 다른 점은 스타들로 가득 차 있다는 겁니다. 그 점만 빼면 우리 모두에게 친숙한 그런 하우스 파티였어요. 모두 약간 지친 느낌도 들고, 아주 열광적인 파티는 아니었어요. 뒤뜰에 수영장이 있긴 했지만 그리 성대하고 화려한 파티는 아니었어요. 이 파티를 재미있고 특별하게 만든 것은 파티에 있는 사람들의 얼굴입니다. 런 디엠씨가 디제이를 하고 베컴이 갑자기 얼굴을 내밀어요. 정말 멋지지 않습니까? 우리는 스타들의 모습을 있는 그대로 촬영했습니다."라고 누리자드는 말했다.

"사전에 수없이 많은 스토리보드를 준비했지만 현장에서는 전혀 다른 것이 만들어졌어요. 우리가 할 일은 촬영이 끝난 뒤 손에 들어온 영상을 어떻게 구성하느냐 하는 것이었죠."

광고 영상을 보면 감독이 파티에서 물러나 앉아, 카메라가 돌아가도록 놔둔 채 스타들의 움직임을 그대로 촬영한 것처럼 보인다. 실제 촬영은 로스앤젤레스의 여러 장소에서 6일 동안 진행되었고 많은 인원이 동원되었다. 유명인들을 촬영할 때는 특히 많은 사람이 필요했다.

08

09

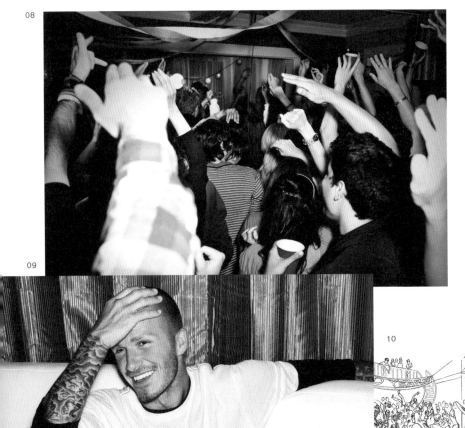

10

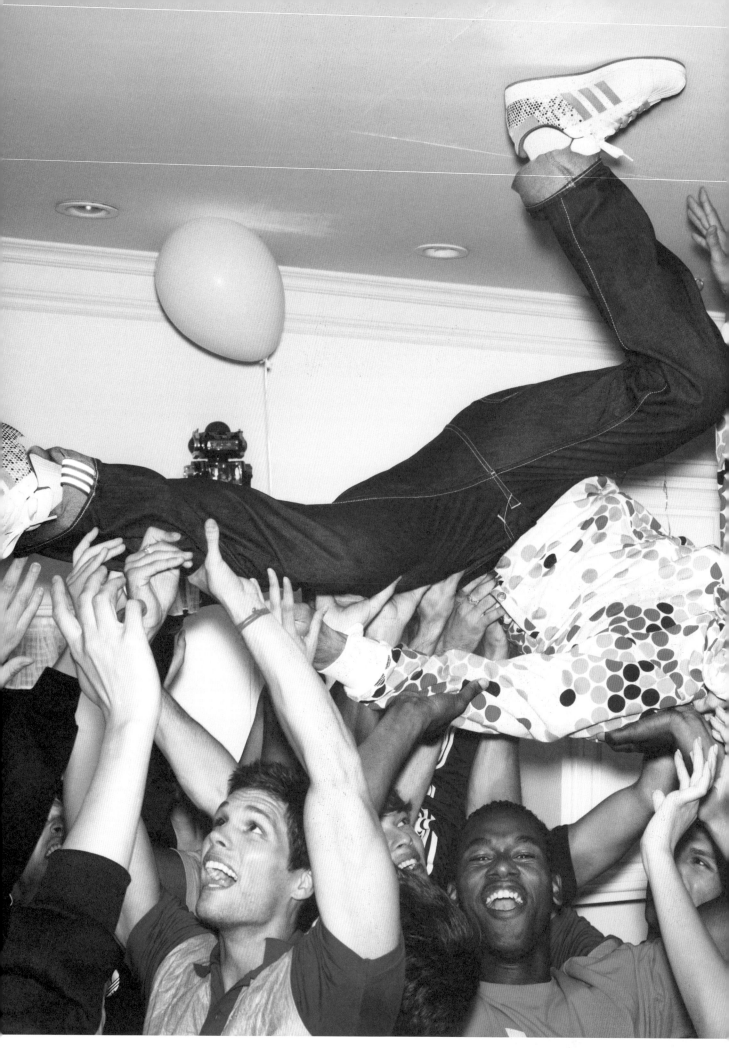

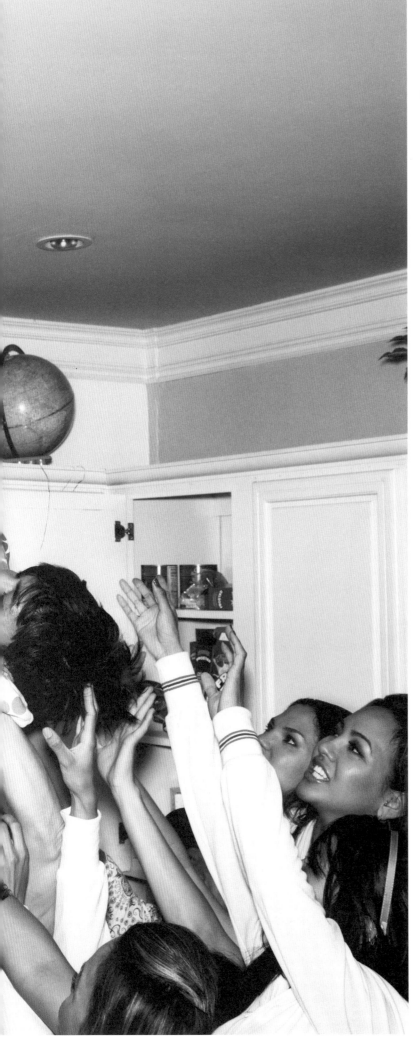

"이 기획의 핵심은 유명인들을
촬영하는 방식에 있습니다. 스타들이
파티에서 자연스럽게 즐기는 모습,
아이들과 함께 어울리는 모습을 보여
주는 것이죠."

"말도 안 되는 스케줄이었어요. 유명인들의 시간을 맞추는 일
이 정말 쉽지 않았습니다. 예를 들어 베컴을 밤에 촬영해야 하
는데 그는 오전에만 시간이 나는 겁니다. 가수 영 지지Young
Jeezy와 농구선수 케빈 가넷Kevin Garnett이 포커 게임을 하는 장
면도 두 사람이 도저히 시간을 맞출 수가 없어서 대역을 써야
했어요. 촬영 일정을 조정하는 일이 정말 악몽이었습니다."라
고 누리자드는 말했다.

재미있는 장면을 끌어내기 위해 촬영팀은 각 스타에게 맞는
상황과 활동을 준비했다. 물론 전부 사전에 동의를 받아야 했
고, 그럼에도 불구하고 타이밍이 맞지 않거나 갑자기 스타가
하기 싫어한다는 이유로 마지막 순간에 계획을 변경해야 하는
경우도 있었다. "아주 특별한 촬영이었어요. 모든 촬영이 거의
즉흥적이었죠. 언제 어디서 누구를 촬영할지 전혀 알 수 없었
어요. 광고주가 우리를 무척 신뢰했던 게 분명합니다. 사전에
수없이 많은 스토리보드를 준비했지만 현장에서는 전혀 다른
것이 만들어졌어요. 우리가 할 일은 촬영이 끝난 뒤 손에 들어
온 영상을 어떻게 구성하느냐 하는 것이었죠. 실제 일어난 사
건을 다큐멘터리로 만드는 과정과 같았습니다. 그런데 거기서
마법이 일어났어요. 이 영상은 광고가 아니라 실제 파티를 기
록한 다큐멘터리 같은 느낌을 줍니다. 절반은 사실이기도 하
고요."라고 맨체스터는 말했다.

"아주 굉장한 날도 있었죠. 이날은 많은 난관이 예상됐습니다.
8~9명이나 되는 거물들과 촬영을 해야 했으니까요. 촬영팀
모두 몹시 긴장했지만 결과적으로 최고의 날이 되었어요. 미
시 엘리엇에게 메이크업할 시간을 4시간 주었는데 7시간이나
걸렸기 때문에 계획한 장면을 찍을 수 없었어요. 그래서 디제
이를 하고 있던 런 디엠씨와 같은 장면에 넣었는데 그 덕분에
최고의 장면이 탄생했습니다. 디제이 데크에서 두 사람이 악
수하는 바로 그 장면입니다."라고 누리자드는 말했다.

"가수 겸 영화배우 레드맨Redman과 메소드 맨Metheod man도 같
은 날 촬영했어요. 나는 두 사람이 대기하고 있던 차에 가서
어떻게 촬영할 것인지 구상을 얘기해 주었어요. 두 사람은 내
얼굴을 빤히 보며 아무 대답도 하지 않더군요. 그래서 이렇게
말했어요. '좋아요, 마음에 들지 않으면 안 해도 됩니다. 다른
걸 생각해 보죠.' 그리고 밖으로 나와서 소리쳤어요. '낙엽 청
소기나 실리 스트링silly string이나 뭐든 파티용품 좀 가져와요.'
메소드 맨은 낙엽 청소기를 받자마자 들고 돌아다니며 사람
들의 얼굴에 바람을 뿜어댔어요. 진짜로요. 그가 재미있게 놀

"우리가 특별히 운이 좋았던 것인지 아니면
특별한 상황 덕분이었는지 모르겠지만,
이 광고에 참여한 스타들 모두 훌륭했어요.
단 한 번도 문제가 일어나지 않았습니다."

11

12

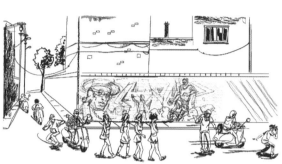

수 있는 것을 찾은 겁니다. 레드맨도 실리 스트링으로 색색의 실을 뿌려대기 시작했어요. 사람들은 온통 실을 뒤집어썼어요. 촬영 중 가끔 이렇게 재미있는 순간들이 있었습니다."

촬영하는 동안 LA에 소문이 퍼져서 파티에 참가하고 싶다고 연락해오는 유명인들이 있었다. "정말 어려운 문제였어요. 하루는 촬영하느라 정신없는데 레드 핫 칠리 페퍼스Red Hot Chili Peppers의 앤서니 키디스Anthony Kiedis가 전화를 했어요. 케빈 가넷과 같이 촬영하고 싶다고 하더군요. 가넷은 이미 촬영이 끝났기 때문에 다른 장면에 참가할 수 없겠느냐고 물었어요. 다시 연락하겠다고 대답하더니 다시 전화하지 않았어요."

이렇게 특별한 제작 환경 덕분에 촬영팀은 광고주가 절대로 허락하지 않았을 아이디어들을 실험할 수 있었다. 광고 마지막 부분에 운동화 한 짝이 수영장에 빠지는 장면이 그중 하나였다. 처음에 아디다스는 이 아이디어에 동의하지 않았다. 하지만 이 장면은 결국 완성된 광고의 엔딩으로 채택되었고, 폭풍 같은 파티의 열기가 지나간 뒤 잠시 생각에 잠길 수 있는 시간을 갖게 해 주는 장면이 되었다. 촬영 계획이 느슨했던 덕분에 이렇게 광고주가 동의하지 않은 장면을 시도하고 나서 나중에 설득하는 일이 가능했다.

"광고주와 계속 논쟁을 벌였어요. '아무튼 해봅시다. 믿지 못하겠지만 일단 해봅시다.' 이렇게 해서 탄생한 마지막 장면은 마치 우주가 폭발하는 것 같은 이 광고에 시적인 결말을 선사했어요. 가끔은 사람들이 모두 갖고 있는 생각을 뛰어넘을 필요가 있어요. 왜냐하면 이 장면이 언제 필요할지 모르거든요. 메소드 맨과 레드맨이 낙엽 청소기를 갖고 노는 장면도 마찬가지였어요. 사실 이렇게 재미있는 순간을 만들어내기 위해 얼마나 많은 시간 동안 공을 들였는지 모릅니다. 이런 장면은 스케치를 보거나 말로 설명할 때는 터무니없어 보였지만 일단 완성해 놓은 것을 보면 광고주의 마음이 달라지죠."

촬영이 모두 끝나고 총 27시간의 분량의 영상이 만들어졌다. 이것을 60초 분량으로 편집하는 일만 남았다. 웹사이트용 영상은 조금 더 길게 만들기

로 했다. 누리자드와 편집자들이 영상을 다듬어서 광고를 완성하는 데 꼬박 3개월이 걸렸다. "그때 니마의 장인 정신을 볼 수 있었어요. 그가 촬영하는 것을 보면 정말 잘한다는 생각이 듭니다. 그런데 최고의 장면들을 골라내기 위해 쏟아 부은 시간을 보면서 정말 감탄하지 않을 수 없었어요."

이 광고에서 가장 중요한 요소 중 하나가 사운드트랙이다. 60년대 록 밴드 포시즌Four Seasons의 노래를 노르웨이 힙합 그룹 매드콘Madcon이 리메이크한 '베긴Beggin''은 이 광고에 세련되면서도 복고적인 분위기를 조성해 주었다. "누구나 공감할 수 있는 곡이었어요. 아이들도 아주 좋아했고 부모님께 들려드렸더니 '무슨 곡이냐?'며 관심을 보였을 정도니까요."

이 광고는 사운드트랙처럼 여러 장르가 혼합된 느낌이며 서로 다른 취향을 가진 다양한 세대가 모두 좋아할 만한 중독성 있는 분위기를 갖고 있다. 요즘 같은 업계 환경에서는 쉽지 않은 일이지만, 광고를 제작할 때 조금 더 여유를 갖고 작업할 수 있다면 뜻밖의 보석을 발견할 수 있고 스타들과 작업할 때도 힘들지 않고 재미있게 작업할 수 있다는 것을 증명한 셈이다.

"물론 촬영 전에 최대한 계획을 세웠어요. 그런데 촬영이 시작되면서 곧바로 두 손을 들었어요. 그때부터 각자 자신이 할 수 있는 것을 했습니다. 항상 어떤 일들이 동시에 일어났어요. 그런 면에서 이 촬영은 진짜 하우스 파티 같았어요. 그날그날 일어나는 사건에 따라 줄거리를 바꿨어요. 이렇게 많은 유명인과 함께 작업한 것은 처음이었는데 스타들이 모두 너무나 친절하고 협조적이며 인내심이 많아서 인상적이었어요. 우리가 특별히 운이 좋았던 것인지 아니면 특별한 상황 덕분이었는지 모르지만, 이 광고에 참여한 스타들 모두 훌륭했어요. 단 한 번도 문제가 일어나지 않았습니다."라고 램스덴은 촬영 당시를 회고했다.

11-12
전형적인 파티 장면 스케치. 촬영 현장에서 다른 장면으로 바뀌기도 했다. 사전에 많은 시나리오를 준비했지만 현장에서 즉흥적으로 촬영한 장면이 더 많았다.

13-15
TV 광고는 LA에서 6일 동안 촬영했다.
촬영이 끝났을 때 27시간 분량의 영상이
만들어졌고 이것을 60초로 편집했다.
촬영 중 찍은 사진들은 지면 광고에
사용했다.

13

14

15

Axe Dark Temptation
Chocolate Man

Ponce Buenos Aires

2007년 출시된 '초콜릿 맨' 광고는 아르헨티나의 광고회사 폰스 부에노스 아이레스가 남성 화장품 브랜드 악스Axe(영국과 호주에서는 링스Lynx)를 위해 만든 데오도란트 광고이다. 기존의 광고에 초현실적인 비틀기를 시도한 이 광고는 '악스 데오도란트를 사용하면 여자들을 자석처럼 끌어당길 수 있다.'는 콘셉트로 제작된 악스의 글로벌 광고들 중 하나로 초콜릿이 여성의 욕망을 상징한다는 통념에서 영감을 얻었다. '초콜릿 맨' 광고의 카피라이터 마리오 크루델Mario Crudele과 프로듀서 호세 실바Jose Silva가 제작 과정을 설명했다. "우리는 한 가지 질문에서 출발했어요. '여성들이 저항할 수 없는 것은 무엇일까?' 그것은 바로 초콜릿이었습니다."

"초콜릿이 된 남자라면 여자들뿐만 아니라 남자들도 원할 거라 생각했어요. 남자들은 모두 초콜릿처럼 취급받고 싶다는 판타지를 갖고 있을 겁니다." 이 광고는 평범한 외모의 남성이 욕실에서 악스 스프레이를 뿌리는 장면으로 시작한다. 악스 데오도란트를 뿌린 남자는 머리끝부터 발끝까지 초콜릿으로 변신한다. 그가 거리를 걸어가자 여자들이 흥분을 감추지 못한다. 한 입 베어 물고, 딸기를 초콜릿 배꼽에 찍어 먹고, 도발적으로 엉덩이를 물어뜯는다. 남자는 아름다운 여성들을 위해 한쪽 팔을 녹여서 핫초콜릿을 만들어 준다. 광고는 전체적으로 유머러스하고 초콜릿 맨은 시종일관 미친 듯이 웃고 있다.

"여성들이 저항할 수 없는 것은 무엇일까? 그것은 바로 초콜릿이었습니다."

01-03
악스 다크템테이션 광고 촬영 중 찍은 사진들. 이 광고의 콘셉트는 데오도란트를 뿌린 남자가 초콜릿이 되어 여자들에게 선풍적인 인기를 누린다는 것이다.

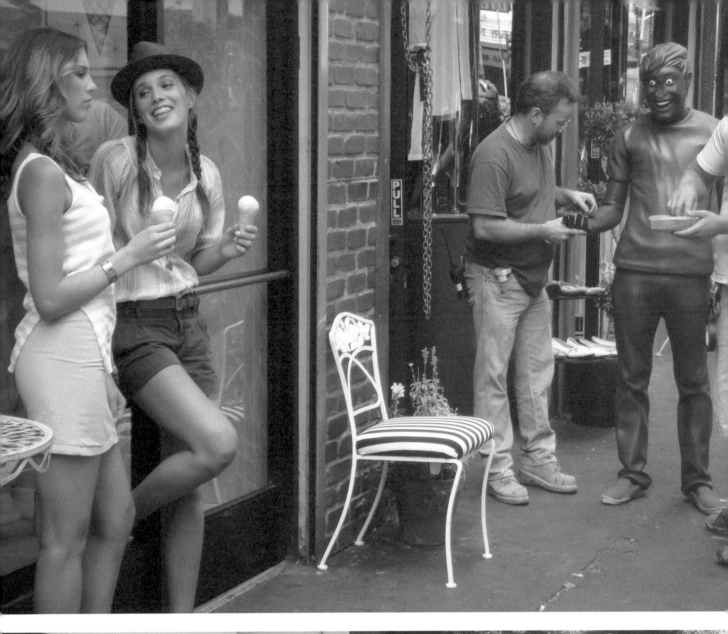

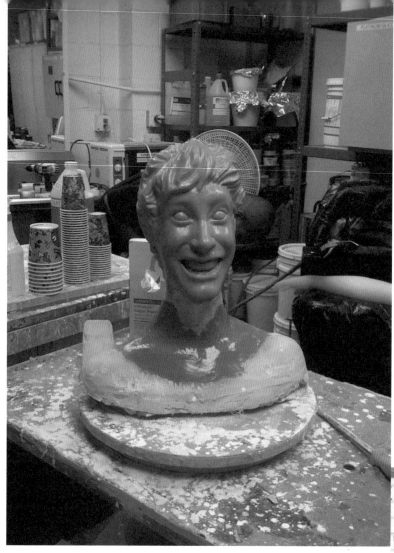

04

10

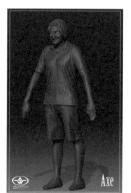

Axe

05-07

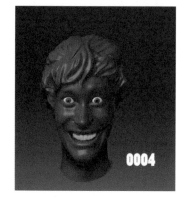

0004

04-07
크리에이티브팀은 캐릭터의 표정을
수없이 시험했다. 감독 톰 쿤츠가
초콜릿으로 만든 부활절 토끼의
표정에서 힌트를 얻었고, 이 표정이
최종 디자인으로 채택되었다.

08-10
LA에서 초콜릿 맨 광고 촬영 중 찍은
사진.

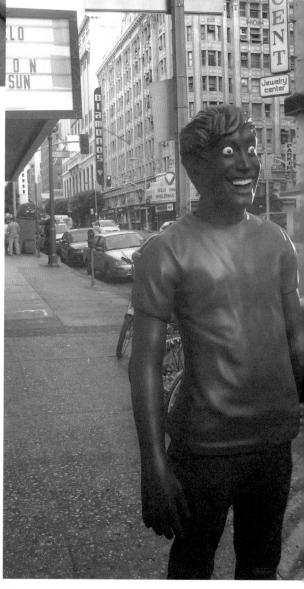

08

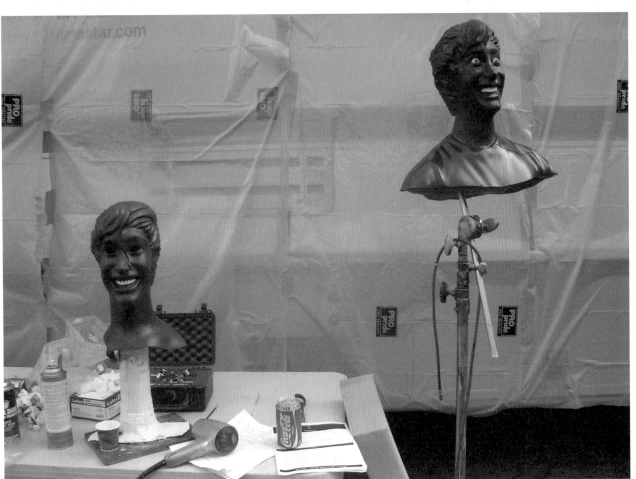

11

12

11
휴식 시간 중 초콜릿 맨역 배우의 진짜
얼굴.

12-15
촬영 중 찍은 사진. 초콜릿 옷을 CG로
처리하지 않고 실제로 제작하여 배우가
입도록 했다. 안타깝게도 이 옷은 입고
벗기가 어렵고 매우 더웠다. 배우가
바람을 쐴 수 있는 유일한 방법은 사진
12처럼 입을 통해서였다.

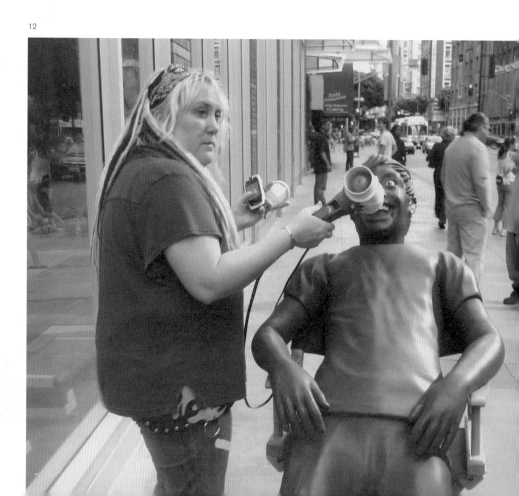

"초콜릿으로 만든 옷의
성질상 불편한 점이
많았어요.
우선 입고 벗기가 쉽지
않았어요. LA 날씨가
몹시 더웠는데 옷 속으로
시원한 바람을
넣을 곳이 입뿐이라서
배우의 고생이
이만저만이 아니었어요."

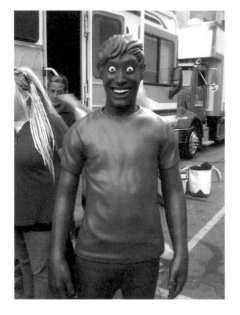

이 초콜릿 맨의 전체적인 모습과 인상은 감독 톰 쿤츠Tom Kuntz가 직접 고안했다. "광고 제작 초기에는 남자가 어떤 모습으로 변신할 것인지에 온통 매달렸어요. 결국 초콜릿으로 만든 부활절 토끼처럼 만들기로 했습니다. 눈이 큰 부활절 초콜릿 토끼가 있었는데 아주 재미있더군요. 그래서 우리 광고의 디자인으로 채택했습니다."

"이것은 캐릭터가 전부인 광고입니다. 초콜릿 맨의 모습을 제대로 만들지 못하면 광고 전체가 실패로 돌아갑니다. 그래서 우리는 제대로 된 이미지를 얻을 때까지 아주 많은 단계를 거쳤어요. 아주 사소한 부분까지도 토론을 거듭했죠. 예를 들어 옷 색깔을 칠할 때 밤색 페인트의 색은 어떤 것으로 할 것인가? 표정을 어떻게 할 것인가? 치아도 만들 것인가까지 고민했어요."라고 크루델과 실바는 말했다.

14

크리에이터와 감독은 초콜릿 맨을 만들 때 CG를 쓰는 대신 배우에게 초콜릿 옷을 입히기로 했다. 초콜릿 옷 제작은 스탠 윈스턴 스튜디오Stan Winston Studios(현 레거시 이펙트Legacy Effects)에서 맡았다. 그들은 이 옷을 만드는 데 많은 공을 들였다. "배우의 몸 전체를 스캔하여 윤곽을 도표로 만든 뒤 몸에 딱 맞는 초콜릿 옷을 제작했어요. 그리고 수만 가지 표정을 실험했어요. 두 눈과 미소가 재미있고 우스꽝스러워 보이게 하려고 모든 노력을 기울였어요."라고 쿤츠는 말했다.

이렇게 세심하게 준비했는데도 막상 촬영을 시작하자 문제점이 드러났다. "초콜릿으로 만든 옷의 성질상 불편한 점이 많았어요. 우선 입고 벗기가

쉽지 않았어요. LA 날씨가 몹시 더웠는데 옷 속으로 시원한 바람을 넣을 곳이 입뿐이라서 배우의 고생이 이만저만이 아니었어요. 결국 몸에 발진이 생겨서 그는 더 이상 촬영을 할 수가 없게 되었어요. 하지만 평범한 남자가 초콜릿 맨으로 변신하는 장면에 그가 꼭 필요했기 때문에 초콜릿 옷을 입을 대역을 찾아야 했어요. 그런데 맞춤 제작한 옷이라 사이즈가 맞는 사람을 찾기가 쉽지 않았어요."라고 크루델과 실바는 말했다.

이렇게 약간의 문제가 발생하긴 했지만 촬영은 비교적 순조롭게 진행되었다. 광고를 본 많은 사람들이 이 초콜릿 맨을 후반 작업post-production으로 만들었을 것으로 추측하지만 실제로 후반 작업은 거의 없었다. "초콜릿 옷을 마무리하는 데 약간 필요했을 뿐입니다. 초콜릿 옷의 솔기와 몇 군데 이음 부분을 후반 작업으로 지웠고, 핫초콜릿 장면에서 팔이 녹아 초콜릿 방울이 떨어지는 데 약간 필요했어요."

초콜릿과 유머는 치명적인 조합이다. 덕분에 광고는 출시되자마자 성공을 거두었다. 이 광고를 본 사람들은 곧 다크템테이션의 향기에 매료되었고, 다크템테이션은 전 세계에서 가장 인기 있는 악스의 모델이 되었다.

15

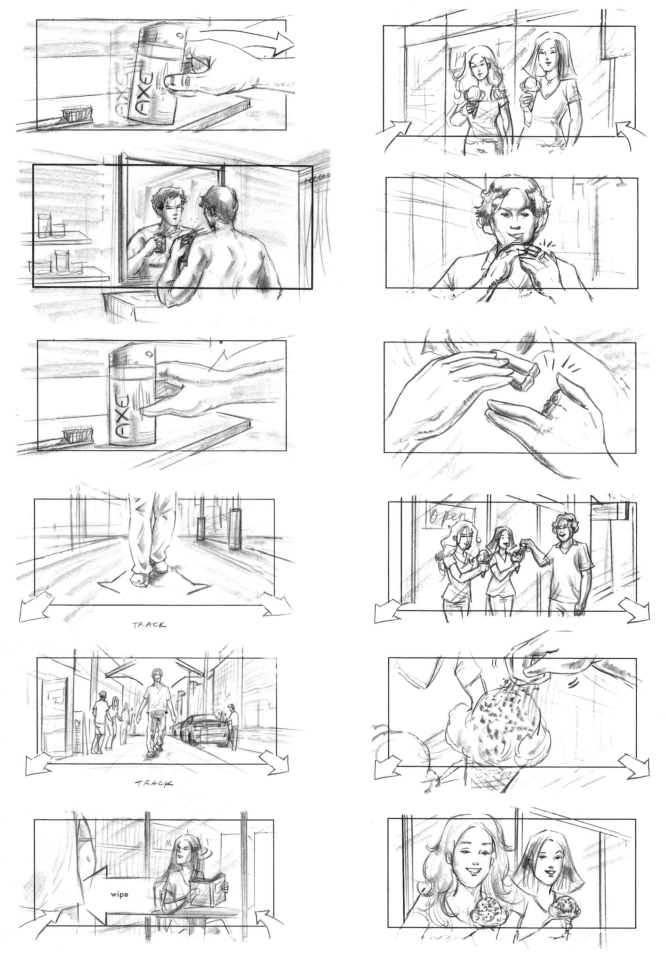

TRACK

TRACK

wipe

Open

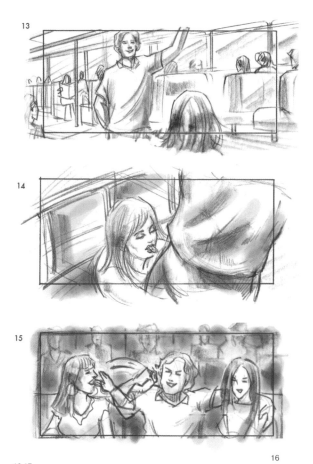

16-17
광고 촬영 계획에 사용된 스토리보드.
스케치와 완성된 광고의 스틸 사진.

16

17

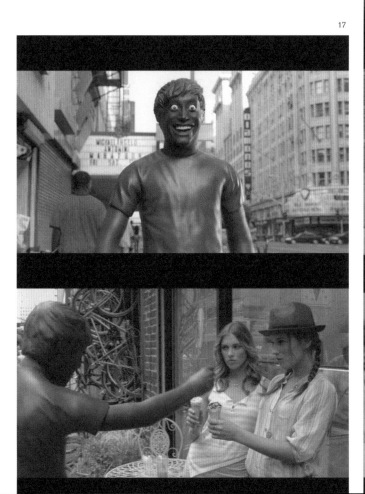

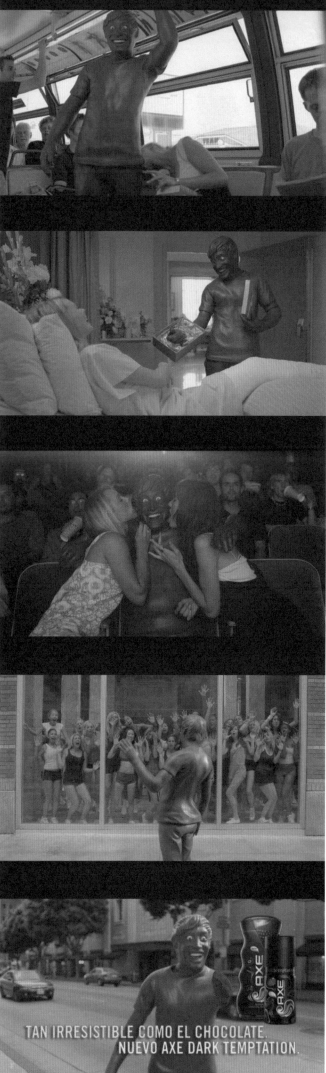

Budweiser
Wassup
DDB Chicago

'와써~업'은 한 시대를 규정하는 단어이다. 어떤 인구 통계적 집단은 이 단어를 듣기만 해도 저절로 미소가 지어진다. '어떻게 지내?'라는 뜻의 이 간단한 인사말이 이렇게 유명해진 것은 맥주 브랜드 버드와이저의 미국 TV 광고 시리즈 '트루True' 덕분이다. 이 광고에는 전화로 수다를 떠는 친구들이 등장하는데 이들은 모두 '와썹'이라는 인사로 대화를 시작한다. 이 간단한 한 마디가 따뜻하고 매력적인 장면들을 재미나게 만들어낸다. '와썹' 광고는 1999년 크리스마스이브에 처음 방송되었지만 널리 알려진 것은 2000년 1월 미식축구 리그 결승전 슈퍼볼Superbowl 기간이었다. 경기를 관람하는 사람들은 슈퍼볼 경기뿐만 아니라 광고도 주의 깊게 보기 때문에 엄청난 수의 관객이 지켜보는 이 경기가 기업으로서는 새로운 광고를 출시할 절호의 기회였다.

사실 이 콘셉트가 세상에 나온 것은 2000년 슈퍼볼 훨씬 이전이다. '와썹'을 제작한 감독 찰스 스톤Charles Stone 3세는 1990년대 중반에 이 광고의 모태가 된 짧막한 영상을 만들었다. 스톤은 처음에 뮤직비디오 감독으로 출발했지만 곧 영화 쪽으로 관심을 돌려 단편영화 시나리오를 쓰기 시작했다. 스톤이 처음으로 만든 대사가 있는 극영화가 바로 첫 버드와이저 광고 '올 인 더 패밀리All in the Family'이다. 이 작품은 스톤이 1995년에 시나리오를 쓰고 1997년 말경 촬영했으나 1998년에야 완성해서 여러 단편영화제에 출품했다. 이 영화는 출품된 즉시 논란을 불러일으켰고, 이 영화의 성공에 힘입어 스톤은 첫 장편영화 〈페이드 인 풀Paid In Full〉의 감독을 맡게 되었다. 버드와이저가 스톤에게 관심을 갖게 된 것도 이때였다.

"1999년 가을 〈페이드 인 풀〉을 제작하고 있을 때 광고회사에서 전화를 받았어요. 디디비 시카고가 내 단편영화를 보았는데 그것을 상업 광고로 만들고 싶다는 것이었어요. 처음에는 전혀 내키지 않았습니다. 그들이 내 영화의 의미를 퇴색시키고 배우들을 교체할 것으로 생각했거든요. 그런데 내 변호사가 이렇게 말하더군요. '당신이 참여하지 않아도 그들은 어떻게 해서든 광고를 만들 것입니다. 그리고 당신이 직접 만든 것보다 못한 광고를 만들겠죠.' 그래서 내가 모든 광고를 감독하고 대본을 협의한다는 조건으로 참여하기로 했어요. 버드와이저는 아이디어 소유권에 대해 5년 동안 일정한 비용을 지급했습니다."라고 스톤은 말했다.

"1999년 가을에 방송 광고 5개를 촬영했어요. 60초 버전 1개, 30초 버전 3개, 15초 버전 1개를 만들었어요. 60초 광고는 전에 만든 단편영화의 복제판이었어요. 한 가지 다른 점은 남자들이 '와썹?'이라고 말하면 원작에서는 상대방이 '맥주 마시고 있어.'라고 말하는데 버드와이저 광고에서는

"처음에는 전혀 내키지 않았어요. 그들이 내 영화의 의미를 퇴색시키고 배우들을 교체할 것으로 생각했거든요. 그런데 내 변호사가 이렇게 말하더군요. '당신이 참여하지 않아도 그들은 어떻게 해서든 광고를 만들 것입니다. 그리고 당신이 직접 만든 것보다 못한 광고를 만들겠죠.'"

01 **올 인 더 패밀리**
사랑
집안에서

등장인물:

TV(척)
소파(매티 또는 해런, 또는 랜디)
다른 사람(폴)
2명(테리) 머트
두키(케빈)
친구(머트!!!) 테리

02-03

두 남자가 소파에서 TV를 보고 있다. 한 명은 몹시 졸린 것처럼 보인다. 전화벨이 울린다. 다른 한 명이 전화를 받는다.

<div align="center">

TV(척)
"누구세요?"

</div>

다른 아파트에서 젊은 남자가 소파에 누워 TV를 보며 전화를 받고 있다.

<div align="center">

다른 한 명(폴)
"와썹?"

TV
"와썹. 뭐 해?"

다른 한 명
"그냥 맥주 한잔 하고 있어."

TV
"……?"

다른 한 명
"……. 너는?"

TV
"아무것도……. 그냥 있어."

다른 한 명
"그래."

</div>

01
'올 인 더 패밀리' 대본. 이 단편영화의 감독
찰스 스톤 3세가 버드와이저 '와썹' 광고에
영감을 제공했다. 스톤이 직접 쓴 메모가
보인다.

02-03
'올 인 더 패밀리' 중 스틸 사진.
이 배우들이 버드와이저 광고들에 그대로
출연했다. 위쪽은 감독 찰스 스톤 3세.

안드레아 폰테인Andrea Fontaine: 대본
tel/fax: 914.699.5863

C&C 필름/스톤 필름: 찰스 스톤
버드와이저
"와썹 버드"
#91201

04

101
레이가 소파에서 전화를 받는다.
레이: 여보세요?
(상대방: 와썹? 뭐 하고 있어?)
레이: 그냥, 경기 보고 있어. 버드 한잔하면서. 너는 뭐 해?
(상대방: 나도 그냥, 경기 보고 있어. 버드 한잔하면서.)
레이: 그래……. 그래…….
뒤에서 프레드가 들어온다. 두 손을 번쩍 들고.
프레드: 와썹!!!
레이: 와썹!!!

05

카메라: 롤1. 18mm. 24fps. T2.8.1/3. 약 30초
사운드: 롤1

테이크1: NG 컷, 카메라 오작동.(카메라에는 잡히지 않고 소리만 나온다.)
테이크2: 끝까지 20초
테이크3: 다시
테이크4: 첫 번째: NG 미완성. 두 번째: 21.5. 다시. 프레드 소리가 너무 크다?
테이크5: 다시
테이크6: NG 컷. 프레드가 늦었다.
테이크7: OK. 다시.
테이크8: OK.
테이크9: (이미 전화로) 첫 번째: 프레드 없음.
 두 번째: 아무것도 없음. (쿵 소리)
테이크10: (B 없음)
테이크11: (B 없음)
테이크12: (B 없음) 프레드가 그를 방해한 것 같다?

06

"아이디어 소유권을 내가 갖고 있는데도
광고주 쪽에서 여러 가지 이유로 개입하더군요.
우스꽝스럽고 터무니없는 제안을 하고
염려와 충고도 했어요."

'경기 보고 있어. 버드 마시면서.'라고 말하는 것이었어요."

스톤이 염려한 대로 디디비 시카고는 새로 제작하는 광고에 다른 배우들을 캐스팅하고 싶어 했다. 원작에서는 배우들이 전부 스톤의 흑인 친구들이었고, 감독 자신도 출연했다. "처음에는 캐스팅 과정이 무척 재미있었어요. 사흘 동안 후보자들을 심사했는데, 심사할 때 문화적 다양성을 고려해야 하며 백인을 몇 명 끼워 넣어야 한다는 무언의 압력이 있었어요. 보통의 경우와는 반대였죠. 우리는 많은 지원자들을 검토했어요. 아마 300명이 넘었을 겁니다. 마지막 날 원작과 차이점을 알아보기 위해 원작의 주인공들을 직접 보자는 제안을 누군가 했어요. 그래서 원작의 배우들이 왔고, 마침 나도 그 자리에 있었기 때문에 그들과 같이 앉았어요. 우리가 영화를 재연하자 광고회사가 이렇게 말하더군요. '원래 캐스팅대로 하는 게 좋겠어요. 확실히 잘 맞는군요. 다른 사람들은 억지로 하는 것처럼 느껴집니다.' 당연한 말이었어요."

이렇게 해서 원작의 배우들이 다시 뭉쳤다. 그런데 광고를 촬영하는 일은 단편영화를 촬영하는 일과는 많이 달랐다. "친구들과 촬영할 때는 내 영화를 찍는 일이었고 광고주도 없었고 다른 사람들도 없었으니 일하기가 어렵지 않았어요. 그때는 촬영 분위기가 훨씬 더 창의적이었어요. 그런데 광고를 찍을 때는 아이디어 소유권을 내가 갖고 있는데도 광고주 쪽에서 여러 가지 이유로 개입하더군요. 우스꽝스럽고 터무니없는 제안을 하고 염려와 충고도 했어요. 예를 들어 내가 침대에 누워 TV를 보는 장면에서 방 안의 불빛이 TV에서 나오는 빛뿐이었는데 광고주가 그것을 마음에 들어 하지 않았어요. 방이 밝아야 한다는 겁니다. 어두운 방 안에서 TV를 보는 것 자체가 알코올 중독이 있거나 우울하다는 것을 암시한다는 이유였어요. 그다음에는 '누워 있어서도 안 됩니다. 취했다는 의미일 수 있으니까요. 똑바로 앉아 있

어야 합니다.'라고 말하더군요. 이런 것들이 촬영 분위기를 약간 경직되게 만들었어요. 하지만 그 밖에는 대부분 순조롭게 진행되었습니다."

광고가 출시되자 스톤을 비롯한 등장인물들은 금방 유명해졌다. 덕분에 스톤은 여러 가지 색다른 경험을 할 수 있었다. 영화배우 더스틴 호프만Dustin Hoffman이 전화해서 광고가 나온 것을 축하했고, 오프라 윈프리 쇼와 제이 레노 쇼, 투데이 쇼 같은 방송 프로그램에 출연하기도 했다. "우리는 대중 예술에서 미국적이라 할 만한 주요한 지표를 모두 휩쓸었어요. 그런데 모든 관심이 호의적이었던 것은 아닙니다. 광고가 나간 이후에 나는 스포츠 경기를 보러 가거나 한잔 하러 바에 갈 수도 없게 되었어요. 사람들이 나를 보면 소리 질렀거든요. 차를 타고 가면서 소리 지르는 사람들도 있었어요. 내가 매력적인 남자라서 여자들이 비명을 지르거나 프로야구 월드 시리즈에서 이겼기 때문에 환호를 하는 것이 아니라 모두 '와썹!'이라고 소리 질렀어요. 정말 기묘한 찬사였습니다."

첫 광고의 성공에 힘입어 버드와이저와 디디비 시카고는 스톤의 동의와 참여하에 이 광고 시리즈를 연이어 제작했다. 하지만 얼마 지나지 않아 아이디어가 바닥을 드러내기 시작했다. 스톤이 이 시리즈를 그만두기로 한 가장 큰 계기는 디디비 시카고가 외계인이 등장하는 대본과 동물에게 '와썹'이라고 말하는 대본을 제안한 것이었다. 스톤은 디디비 시카고와 버드와이저에 전화를 걸어서 이렇게 말했다. "우리 광고가 변질되어 가는 것 같습니다. 이 대본을 사용하고 싶다면 버드 라이트Bud Lite 광고에 쓰십시오. '트루True' 광고에는 고유의 매력이 있습니다." 디디비 시카고는 스톤이 참여하지 않은 상태에서 광고를 제작했고, 결국 이 광고는 소리 없이 사라지고 말았다.

보통의 경우라면 그것으로 끝이었을 것이다. 하지만 스톤이 1995년에 처음 만든 단편영화는 2008년에

04
버드와이저의 '와썹' 광고 대본. 광고 스틸 사진 복사본들이 붙어 있다.

05-06
'올 인 더 패밀리' 스틸 사진. 찰스 스톤 3세가 만든 단편영화로 버드와이저 광고의 원작이다.

07

08

단편영화

찰스가 아파트 소파에 앉아 있다. 아파트에는 소형 TV(프레임 안에 일부만 보인다.)와 박스 몇 개만 있다. 누군가 이사 가는 것 같다.

TV를 보는 찰스의 얼굴이 약간 우울해 보인다.(TV에서는 매케인 상원의원이 '경제의 펀더멘털이 양호하다'라고 말한다.) 찰스가 음료를 한 모금 마신다.

인물의 얼굴이 낯익다. '와썹'의 그 남자다.

남자의 휴대폰이 울린다. 마지못해 싸구려 전화기를 집어 든다.

나: "여보세요."

'이라크 자유 작전' 군대 전투복 차림의 폴이 바그다드의 포격전 한가운데서 공중전화로 전화를 걸고 있다. 가끔씩 커다란 포격 소리가 들린다. 한 손을 귀에 모으고(헬멧을 쓰고 있음에도) 전화기에 대고 소리를 지른다.

폴: "와썹?"
찰스: (슬프고 담담하게 잠시 쉬었다가) "아무것도……. (음료수를 내려다보며) 물 한잔 마시면서 나라가 갈라지는 걸 보고 있어. 너는?" 아직도 실업자 신세야. 너는 어때?
폴: "아직 이라크야. 가까스로 목숨 부지하고 있어!"
찰스: "그래, 그래."

프레드가 머리에 계란을 이고 있는 듯 조심스럽게 뒤에서 나타난다. 목에 흰색 싸구려 깁스를 하고 있다. 이삿짐 박스를 옮기려 애쓴다. 갑자기 조리대에 부딪힌다.

프레드: "아아악!!"
폴: "누구야?!"
찰스: "잠깐만.(프레드 쪽으로 몸을 돌려서.) 전화 받아!"
프레드: "빌어먹을, 난 진통제가 필요해! 진통제 살 돈 좀 있어?" 처방약? 진통제?

그러면서도 프레드가 전화를 받는다. "여보세요?"
폴: "와썹?"
프레드: "와아아아썹!"

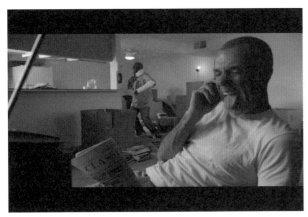

09

세 번째로 다시 상영될 기회를 얻었다. 사실 여러 해 동안 사람들이 스톤에게 어떤 형태로든 그 아이디어를 부활시킬 것을 제안했지만 그는 내키지 않았다. 그런데 버락 오바마가 대통령이 되자 스톤은 생각이 바뀌었다. "나도 뭔가 하고 싶었어요. 영화를 만들고 싶었어요. 그리고 무엇을 만들든 인터넷 공간에서 소리 없이 사라지는 것이어서는 안 된다고 생각했어요. 내가 만들었다는 것을 사람들이 알아볼 수 있어야 했고요. 그래서 '와썹' 친구들을 다시 불러오기로 했습니다."

스톤은 새 영화의 스토리를 만들기 위해 친구들에게서 아이디어를 구했다. 완성된 영상은 원작 단편영화로 '트루' 광고와 유사하지만, 그 속에 조지 부시 대통령 재임 말기의 미국인의 삶을 반영하고 있다. 원작의 배우들도 전부 다시 출연했다. 그런데 이번에는 태평한 친구들이 아니라 시대의 위기를 반영하는 소품이 되어 나타났다. 한 명은 군인이 되어 이라크에서 전화를 걸고, 또 한 명은 2005년 미국 남부를 덮친 카트리나를 연상시키는 허리케인의 한복판에서 있다. 다른 한 명은 컴퓨터 모니터 속의 폭락하는 주가를 주시하고 있다. 주인공들이 나누는 우정과 유머는 여전하지만, 이들의 '와썹'은 반가운 인사라기보다는 차라리 도움을 요청하는 외침처럼 들린다. 이 광고는 광고 속 스톤의 캐릭터인 B가 TV에서 오바마를 보는 장면과 함께 다음과 같은 문구로 끝난다. '변화, 그것이 와썹이다.Change, That's what's up.' 애초에 버드와이저와 맺은 계약 덕분에 스토리와 캐릭터에 관한 권리를 스톤이 갖고 있었고, 새 광고를 만들 수 있었던 것도 그 때문이다. 그럼에도 스톤은 신중을 기하기 위해 이 광고가 버드와이저 브랜드의 소유주인 앤호이저 부시Anheuser-Busch와 관계없음을 광고 마지막에 밝혀 두었다.

'오바마와 변화Obama Change' 영상은 온라인에서 굉장한 성공을 거두었다. 스톤으로서는 원작 단편영화의 세계를 완성한 셈이다. "이 광고에서는 광고의 진실이 지켜졌습니다. 이 모든 것이 맥주를 광고하기 위해서 한 일이기 때문에 내가 영혼을 팔았다고 말할 수도 있을 겁니다. 그것이 사실이기도 하고요. 하지만 오바마가 대통령이 되었을 때 나는 이 광고를 부활시켜야겠다고 생각했어요. 명분을 위해 이 영화를 다시 만들어야겠다는 생각이 들었어요. 정말 마술 같은 일은 이것이 '트루' 광고를 만든 지 8년 만이라는 사실입니다. 부시의 재임 기간과 일치하는 기간이죠. '지금 이 친구들은 어디 있을까?'라는 생각이 자연스럽게 떠올랐어요. 당연한 얘기지만 이 친구들은 애플파이나 야구와 마찬가지로 미국적이기 때문에 이들에게 변화에 관한 정치적 발언을 하게 하는 것이 무척 재미있었습니다. 정말 기분 좋은 일이었어요."

"이 친구들은 애플파이나 야구와 마찬가지로 미국적이기 때문에 이들에게 변화에 관한 정치적 발언을 하게 하는 것이 무척 재미있었습니다. 정말 기분 좋은 일이었어요."

07-09
'오바마와 변화' 광고 중 스틸 사진들. 찰스 스톤 3세가 감독했다. 이 광고는 8년 후 버드와이저 '와썹' 광고의 등장인물들을 다시 보여 준다. 이들은 훨씬 더 암담한 상황에 처해 있다. 스톤은 이 광고의 등장인물에 대한 권한을 갖고 있었으므로 버드와이저의 반대에 부딪히지 않고 이들을 정치적인 영화에 이용할 수 있었다.

10
'오바마와 변화' 광고 대본. 스톤의 메모가 보인다.

Burger King
Subservient Chicken

Crispin Porter+Bogusky

2004년 버거킹의 '복종하는 닭' 광고 웹사이트는 출시된 지 며칠 만에 조회 수 수백만을 기록하며 인터넷에 돌풍을 일으켰다. 이 광고는 광고 산업에 커다란 영향을 미쳤다. 이전까지 광고대행사들과 브랜드들은 인터넷을 사용하는 데 매우 소극적이었다. 인터넷이 어떻게 도움이 될지 정확히 알지 못했고, 인터넷을 기회보다는 위협으로 여겼기 때문이다. 이 광고는 웹사이트를 재미있게 이용할 수 있으며 무엇보다 관객과 상호 소통하는 데 활용할 수 있음을 보여 주었다.

'복종하는 닭'은 처음에는 TV용으로 기획된 광고였다. 광고를 기획할 때 버거킹은 '마음대로 드세요.'라는 태그라인을 다시 사용하고 싶어 했다. 그래서 광고 제작을 맡은 크리스핀 포터+보거스키는 '텐더 크리스피 치킨 샌드위치' 광고에서 주인이 시키는 일은 무엇이든 해내는 '거인 치킨 맨'을 만들었다. 이후 치킨 맨이 등장하는 일련의 TV 광고를 제작했는데, 이 광고들은 모두 '복종하는 닭' 웹사이트와 비슷한 건방진 느낌이었다. "치킨 맨을 주인공으로 광고를 촬영해서 TV에 방송했어요. 하지만 지금 그 광고를 기억하는 사람은 아무도 없습니다. 사람들은 '복종하는 닭' 웹사이트만 기억하더군요. 이 웹사이트는 훌륭한 아이디어가 어떤 것인지 보여 주는 아주 좋은 예입니다. 물론 그 아이디어를 위한 적절한 매체를 찾는 것도 중요하겠지요."라고 크리스핀 포터+보거스키의 공동 운영자이자 수석 크리에이티브 디렉터 제프 벤저민 Jeff Benjamin 은 말했다.

'복종하는 닭' 웹사이트를 만들자는 아이디어는 TV 광고를 제작하는 마지막 순간에 나왔다. 이 웹사이트는 TV 광고를 훨씬 더 높은 수준으로 끌어올리고 관객의 참여를 유도하는 역할을 했다. 이 웹사이트의 콘셉트는 단순했다. 영상을 실시간으로 네트워크에 전송할 수 있는 웹캠을 이용하여 TV 광고에 등장하는 거대한 버거킹 치킨을 웹사이트에 가져다놓는다. 웹사이트를 방문한 사람들이 명령을 내리면 닭은 명령을 수행한다. 닭이 명령에 반응하여 그대로 움직이는 것처럼 보이지만 사실은 수백 가지 지시에 반응하도록 미리 프로그램화한 것이다. "처음에는 하루짜리 PR로 만들려고 했어요. 그런데 다른 광고를 만들던 중 몇 가지 기술을 발견했어요. 배너에 원하는 문장을 넣으면 프로그램이 키워드를 골라내서 애니메이션이 나오는 것이었어요. 그것을 보고 웹사이트에 이용하자는 아이디어가 떠올랐어요."

"이 아이디어로 광고 기획안을 만들어서 광고주를 찾아갔어요. 광고주도 좋아하더군요. 그런데 이 기술로 비슷한 것을 시도했을 때는 훨씬 작은 규모였기 때문에 막상 시작하려고 하자 약간 겁이 났어요. 그리고 원래 하던 하루짜리 PR로 돌아가고 싶다는 생각도 들었어요. 그래도 '아니, 해야만 해!'라고 다짐했어요. 그즈음 바버리안 그룹 Barbar-

"정말 멋진 아이디어였어요. 그리고 이 아이디어를 끝까지 밀어붙였기 때문에 이런 결과가 나올 수 있었어요."

01
웹사이트 동영상을 촬영한 아파트에서 복종하는 닭이 연습을 하고 있다.

02-07

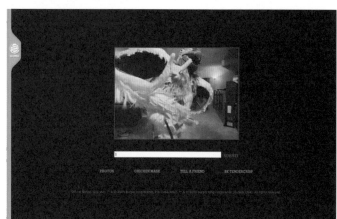

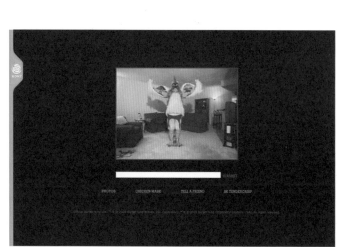

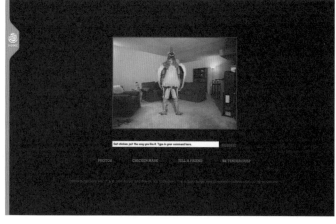

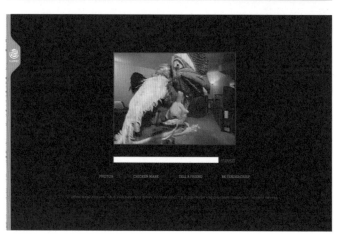

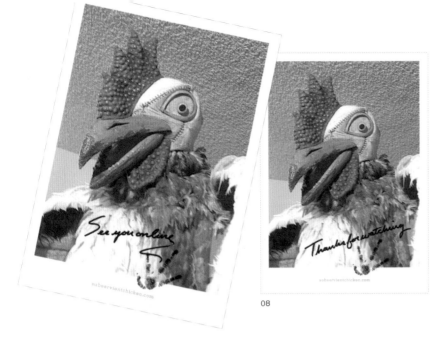

08

"조회 수가
폭발적으로 늘어났습니다.
이 광고는 뉴스처럼
전해졌어요. 지금까지
조용하기 짝이 없던
이 거대 브랜드가 아주
이상한 광고를
만들었다는 것이
뉴스거리가 되었습니다."

ian Group과 연결되었는데, 그들은 기술적인 도움을 주었을 뿐만 아니라 웹사이트를 어떻게 만들어야 하는지도 알려 주었어요. 덕분에 우리는 이 아이디어에 대해 더욱 확신하게 되었어요."

크리에이티브팀은 간단한 명령 몇 가지만 실행하는 프로그램이 아닌 아주 정밀한 프로그램을 만들고 이용자들이 암호를 풀 수 없게 하고 싶었다. 그래서 회사에 도움을 요청했다. "광고회사 내부에서만 쓸 수 있는 가짜 웹사이트를 하나 만들었어요. 크리에이티브 디렉터 한 명의 사진을 포토샵 처리하여 닭 복장을 한 남자에게 붙이고 그 밑에 공란을 만들고 이렇게 썼어요. '이 웹사이트가 진짜이며 이 닭에게 무엇이든 시킬 수 있다면 무엇을 시키시겠습니까?' 그 순간 200명이 접속해 있었는데, 그들이 닭에게 시킨 행동을 모아보니 엄청나게 많더군요. 이것을 모두 검토하고 중복되는 요구들을 정리하여 수백 가지로 줄였어요. 이 수백 가지 목록을 가지고 촬영을 시작했어요. 카메라맨의 아파트에 앉아서 온종일 촬영했어요. 그날 하루에 약 500가지 행동 유형을 촬영했어요."

"정말 멋진 아이디어였어요. 그리고 이 아이디어를 끝까지 밀어붙였기 때문에 이런 결과가 나올 수 있었어요. 영상 몇 개만 찍을 수도 있었지만, 동영상을 수없이 많이 촬영했어요. 그 모든 것을 단 하루 만에 촬영했어요. 인공지능에 관한 코드를 프로그래밍하는데 며칠이 더 걸렸고요. 기술은 많이 사용하지 않았지만, 데이터베이스에 2만 5천 개 키워드를 써넣는 데 한 달 반이 걸렸어요. 키워드들을 3개 국어로 넣었고, 온갖 속어도 넣었어요. 그런 다음에 베타테스트를 했어요. 누구든 프로그램을 사용한 사람들은 이렇게 생각할 수밖에 없었을 겁니다. '어떻게 한 거지?' 그것은 마법이었어요. 사람들은 좀 더 어려운 명령을 내려 반격

하고 싶겠지만 아마 그럴 수 없을 겁니다."라고 바버리안 그룹의 공동 설립자이자 CEO 벤저민 팔머Benjamin Palmer는 말했다.

닭이 반응하는 명령의 범위는 놀라웠다. '수영해.' 또는 '앉아.' 같은 간단한 명령에서 '아일랜드 탭댄스 추기Riverdance', '이집트인처럼 걷기', 'YMCA 댄스 추기' 같은 모호한 지시에 이르기까지 온갖 명령을 수행했다. 이 웹사이트의 외관은 의도적으로 하이파이가 아닌 *로우파이lo-fi로, 거의 초라할 정도로 만들었다. 이렇게 초라한 환경에도 불구하고 닭은 놀라울 정도로 도덕적이었다. 부당한 지시를 하면 카메라를 향해 꾸짖듯이 손가락질을 했다. 또한 이 닭은 자신이 어떤 브랜드를 선전하는지도 알고 있어서 사용자가 맥도널드를 먹으라

＊ 로우파이(lo-fi)
하이파이(hi-fi)에 반대되는 용어로, 음질이 좋지 않은 것을 가리킨다. 여기서는 단순한 방식, 즉 고도의 기술이 필요하지 않은 방식을 의미한다.

09

02-07
버거킹의 '복종하는 닭' 웹사이트의 스틸 사진. 웹사이트를 방문한 사람들이 내린 갖가지 명령을 닭이 수행하고 있다.

08
'복종하는 닭'의 광고 선전물.

09
오려서 쓸 수 있는 '복종하는 닭' 가면. TV 광고와 웹사이트를 선전하는 데 사용했다.

10

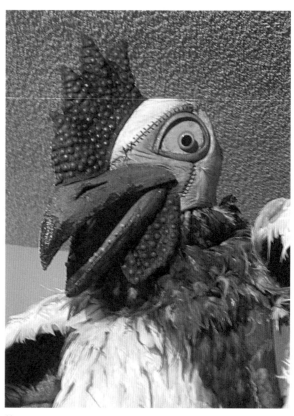

11

"이 광고는 우리에게 괴로움도 안겨 주었어요. 어디를 가든 사람들이 '닭을 줘요.' 라고 말했거든요. 그런 전화를 3년 동안 받았습니다. 그래도 뭔가 새로운 것을 하고 싶어 하는 사람들에게 이 광고가 도움이 된 것은 사실입니다."

고 말하면 목구멍에 손가락을 집어넣었다. 당연히 촬영은 무척 재미있었다. "한 가지 재미있는 사실은 원래 이 웹사이트에 소리가 들어갈 계획이었는데 우리가 뒤에서 너무 큰소리로 웃는 바람에 소리를 빼야 했다는 겁니다. 그런데 소리가 없는 편이 더 좋더군요."라고 제프 벤저민은 말했다.

웹사이트는 매우 느슨한 방식으로 공개했다. "그냥 우리 블로그에 포스팅했어요. 처음에는 세계 최고의 방문자 수를 자랑하는 블로그 보잉보잉Boing Boing이 우리 광고를 소개했어요. 금방 사람들이 찾아오더군요. 우리는 링크를 몇 개 보냈고, 하루에 방문자가 10만 명이나 되었어요. 그렇게 조회 수가 폭발적으로 늘어났습니다. 이 광고는 뉴스처럼 전해졌어요. 지금까지 조용하기 짝이 없던 이 거대 브랜드가 이상한 광고를 만들었다는 것이 뉴스거리가 되었습니다."라고 벤저민 팔머는 말했다.

'복종하는 닭'의 출현은 매우 시의 적절했다. 성공의 원인은 이전에 이런 것을 시도한 브랜드가 없었기 때문이다. 이 웹사이트는 저절로 퍼져 나간 최초의 온라인 광고 가운데 하나로, 만약 아이디어가 충분히 설득력 있다면 사람들이 온라인에서 브랜드와 상호작용할 것이며 기꺼이 친구들에게 전달할 것임을 입증했다. "이로써 우리의 방법이 옳았다는 것이 증명되었어요. 우리는 이전에도 색다른 시도를 많이 했어요. 광고주가 편안함을 느

끼는 정도를 넘어서도록 밀어붙이기도 했어요. 그렇지만 그때까지는 큰 성공을 거두지 못했어요. 그런데 이 웹사이트가 우리가 옳았다는 것을 증명해 주었습니다. '복종하는 닭'은 순수한 브랜드 광고입니다. 사실 이 광고는 제품에 대해서는 아무것도 말하지 않아요. 이것은 환상적인 대형 TV 브랜드 광고의 인터넷 버전으로 지금까지 아무도 하지 않은 것입니다. 그런데 이 광고는 우리에게 괴로움도 안겨 주었어요. 어디를 가든 사람들이 '닭을 줘요.'라고 말했거든요. 그런 전화를 3년 동안 받았습니다. 그래도 뭔가 새로운 것을 하고 싶어 하는 사람들에게 이 광고가 도움이 된 것은 사실입니다."

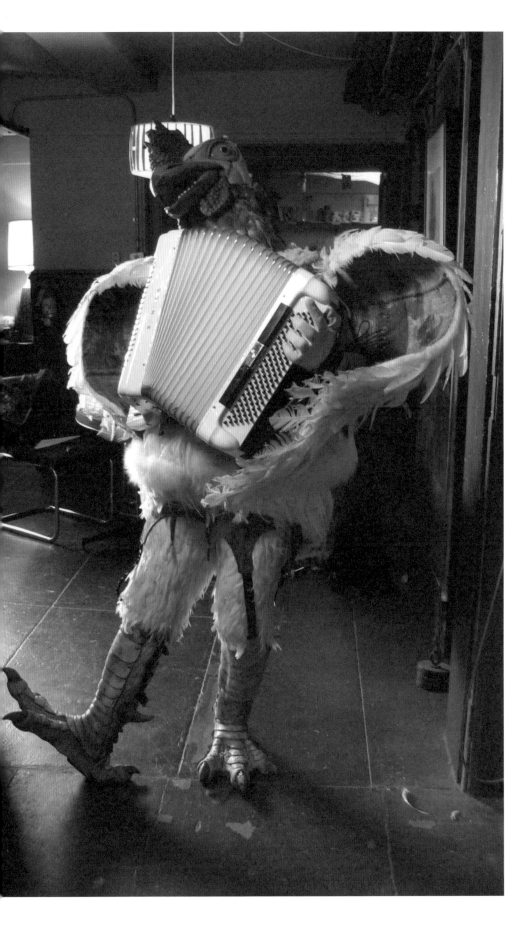

"한 가지 재미있는
사실은 원래
이 웹사이트에 소리가
들어갈 계획이었는데
우리가 뒤에서 너무
큰소리로 웃는 바람에
소리를 빼야 했다는
겁니다."

10-12
버거킹 텔레비전 광고와 웹사이트 촬영
중 찍은 복종하는 닭의 사진들. 이 광고는
원래 TV용으로 시작되었다가 웹사이트로
유명해졌다. 닭에게 임무를 명령하는 광고
시리즈도 제작되었다. TV 광고들은 대부분
잊혔지만, 웹사이트는 공개된 지 몇 년이
지난 후에도 꾸준히 인기를 누리고 있다.

Cadbury's Dairy Milk
Eyebrows
Fallon

2009년 캐드버리의 '눈썹' 광고는 광고를 직접적인 마케팅 수단이 아닌 엔터테인먼트의 영역으로 끌어온 캐드버리의 초콜릿 광고 시리즈 중 세 번째 광고이다. 캐드버리 밀크 초콜릿에 들어 있는 우유의 양을 뜻하는 '우유 한 잔 반' 광고 시리즈는 유명한 '드럼 치는 고릴라'로 시작되었다. 이 고릴라 캐릭터는 처음 출시되었을 때 사람들에게 즐거움과 당혹스러움을 동시에 안겨 주었다. 이 광고는 필 콜린스Phil Collins의 노래 '인 디 에어 투나잇In The Air Tonight'에 맞춰 경쾌한 연주를 보여 주며 사람들을 매혹했지만, 평단의 의견은 엇갈렸다. 이것이야말로 광고의 미래라고 극찬한 사람들이 있는가 하면 이 광고와 초콜릿이 무슨 연관이 있다는 것인지 궁금해 하는 사람들도 있었다.

'드럼 치는 고릴라' 광고는 원래는 텔레비전 광고였지만 인터넷을 통해 더 유명해졌다. 수백만 명이 온라인상에서 이 광고를 찾아보고 공유하고 의견을 나누었다. 새로운 버전을 만들어 유튜브에 올리는 사람들도 있었다. 비록 고릴라에 대한 의견이 엇갈리기는 했지만, 광고를 찾는 사람들의 수는 꾸준히 증가했다. 런던의 광고대행사 팔론이 뭔가 해낸 것이다.

'드럼 치는 고릴라' 광고를 둘러싼 흥분이 가라앉은 뒤에 나온 이 시리즈의 두 번째 광고 '트럭Trucks'은 약간 실망스러웠다. 작은 공항 트럭들이 벌이는 경주를 다룬 이 광고는, 아이디어는 귀여웠지만 '드럼 치는 고릴라' 같은 기이함과 놀라움이 없었고 관객에게 호소력이 부족했다. 그래서 세 번째 광고를 만들게 되었을 때 팔론은 뭔가 특별한 것이 필요하다고 생각했다.

"'트럭' 편에 대해 여러 가지 의견이 있었어요. 하지만 우리는 크게 신경 쓰지 않았어요. 그냥 다른 것을 찾으면 되었으니까요. 아이디어는 얼마든지

있었어요. 우리 회사의 모든 직원이 이 광고에 매달렸어요. 이 광고를 시작할 때 캐드버리사와 합의한 것은 명확했어요. 우유 한 컵 반이 들어간 초콜릿에 관한 즐거운 광고를 만들자는 것이었어요. 우리는 아이들 시각에서 판단하기로 했어요. 그래서 회의를 너무 많이 하거나 세 마디 이상 말을 하지 않기로 했어요. 대본을 읽다가 킥킥거리는 웃음소리나 약간 버릇없는 행동이 터져 나오기를 기다렸어요."라고 당시 팔론의 수석 크리에이티브 디렉터였던 리처드 플린트햄Richard Flintham은 말했다.

결국 '눈썹'의 아이디어를 제공한 것은 대본이 아니라 사진이었다. "아주 늦은 밤이었어요. 우리는 모든 아이디어를 검토했고, 네 명의 아이디어로 의견이 좁혀졌어요. 그때 카피라이터 닐스 피터 로브그렌Nils－Petter Lovgren이 남자아이와 여자아이의 사진을 보여 주며 아이들의 눈썹을 춤추게 할 수 있는지 물었어요." 크리에이티브팀은 이 아이디어를 즉시 환영하지는 않았지만 일단 시도해 보기로 했다.

01
캐드버리의 눈썹 광고에는 눈썹을 춤추게
할 수 있는 흔치 않은 재주를 가진 두 아이가
등장한다. 이 아이들은 학교 사진을 찍기
위해 기다리는 중이다.

02

"즐거움은 안에서 나오고,
그렇게 느껴져야 해요.
표면적으로 느낄 수는
없어요. 눈썹 뒤에 있는
근육이 춤을 추는 것처럼
느껴져야 했어요."

03

염려스러운 점은 이 아이디어가 광고 시간 내내 지속될 만큼 재미있는가 하는 것이었다. 이때 로브그렌이 사운드트랙으로 프리스타일의 복고풍 노래 '돈 스톱 더 록Don't Stop The Rock'을 사용하자는 기발한 제안을 했다. 물론 이 제안도 크리에이터들의 염려를 완전히 누그러뜨리지는 못했다. "눈썹춤을 어떻게 출 것인지 의논하고 그것을 사운드트랙에 맞춰보았어요. 이 사운드트랙은 정말 탁월한 결정이었어요."라고 플린트햄은 말했다.

"이런 질문이 오고갔어요. '어떤 방법으로 할 거죠? 아이들은 무엇을 하는 건지 알고 있나요? 아이들이 버릇없지는 않은가요? 클라이맥스는 언제죠?' 우리는 결정적인 순간이 있었으면 했어요. '트럭' 편의 경우에는 감정이 표출되거나 최고조에 달하는 순간이 보이지 않거든요. 물론 클라이맥스가 늘 있어야 하는 것은 아니지만, 재미있는 순간을 보장하는 장치라고 생각했어요."

팀은 톰 쿤츠에게 광고 감독을 맡겼다. 오랫동안 기상천외하면서도 재미있는 광고와 뮤직비디오를 만들어 온 쿤츠는 이 광고에서 동작을 유지하기 위해 여러 대의 카메라를 동시에 사용하자고 제안했다. 완성된 광고에서는 작은 풍선 하나가 은연중에 클라이맥스를 제공했다.

이 광고는 어린이 두 명이 포토그래퍼의 스튜디오에 있는 장면으로 시작한다. 아이들은 사진을 찍기 위해 기다리고 있다. 전화벨이 울리고 포토그래퍼가 전화를 받는 동안 아이들만 남겨진다. 아이들이 재빨리 시선을 교환하더니 눈썹춤을 추기 시작한다. 처음에는 남자아이의 손목시계

"the boy's original casting qt.mp4"
04
04

THE CREATIVE BOOK

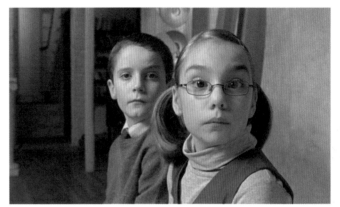

05

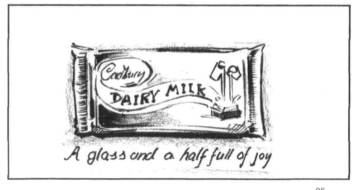

A glass and a half full of joy

06

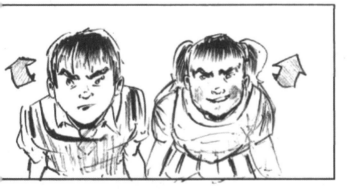

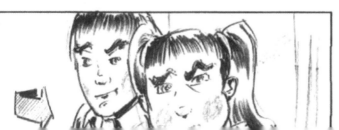

"이 광고를 시작할 때 캐드버리사와 합의한 것은 명확했어요. 우유 한 컵 반이 들어간 초콜릿에 관한 즐거운 광고를 만들자는 것이었어요. 우리는 아이들 시각에서 판단하기로 했어요. 그래서 회의를 너무 많이 하거나 세 마디 이상 말을 하지 않기로 했어요."

"톰은 정말 현명했어요. 아이들 눈썹을 꼭두각시 인형처럼
움직이기로 했거든요. 눈썹 위쪽과 옆쪽에 연극용
접착 테이프로 줄만 연결하면 되었어요."

07

에서 나는 아주 작은 멜로디에 맞춰 눈썹이 춤을 춘다. 곧이어 메인 사운드트랙이 들려온다. 눈썹의 움직임이 더 격렬해진다. 아이들은 진지하고 무표정한 얼굴로 카메라를 향해 연기한다. 마침내 아이들의 눈썹이 거의 통제할 수 없을 정도가 되었을 때 여자아이가 풍선을 꺼내어 봉고 드럼 소리에 맞춰 끽끽 소리를 낸다.

이 광고의 매력은 단순함에 있다. 어른들과 아이들이 모두 알 수 있는 장면을 사용한 이 광고는 학교 사진 촬영할 때의 지루함을 친근하면서도 초현실적인 경험으로 바꾸어 놓았다. 이렇게 현실적인 것과 우스꽝스러운 것을 혼합한 덕분에 사람들은 이 광고에 관해 이야기할 거리가 생겼다. 아이들이 정말로 눈썹춤을 춘 것일까? 만약 그렇지 않다면 어떻게 한 것일까?

이 아이디어를 처음 만난 순간부터 팔론 팀은 아이들의 표정에 CG를 쓰지 않기로 했다. "후반 작업에 대해 닐스와 많은 이야기를 했어요. 우리는 후반 작업을 사용하고 싶지 않았어요. 그러면 순수함이 없어질 것 같았거든요. 그건 잘못된 겁니다. 즐거움은 안에서 나오고, 그렇게 느껴져야 해요. 표면적으로 느낄 수는 없어요. 눈썹 뒤에 있는 근육이 춤을 추는 것처럼 느껴져야 했어요. CG를 사용해야 했다면 우리는 이 광고를 하지 않았을 겁니다. 밤늦게까지 그런 대화를 나누었어요."

이들이 선택한 해결책은 놀라울 정도로 구식이었다. 테크놀로지를 이용하여 마술을 부리는 대신 꼭두각시 인형을 부리는 사람이 아이들의 얼굴 근육을 직접 움직이기로 했다. "후반 작업에서 얼굴에 대한 작업을 할 때 사람들이 흔히 저지르는 잘못은 주변 근육의 작은 굴곡이나 주름을 제대로 표현하지 못한다는 것입니다. 예를 들어 코는 실룩거리는데 뺨은 전혀 움직이지 않는 식이죠. 톰은 정말 현명했어요. 아이들 눈썹을 꼭두각시 인형처럼 움직이기로 했거든요. 눈썹 위쪽과 옆쪽에 연극용 접착 테이프로 줄만 연결하면 되었어요."

이렇게 촬영한 뒤 후반 작업에서 꼭두각시 부리는 사람과 줄을 지우자 '눈썹춤'은 실제로 일어날 수 있

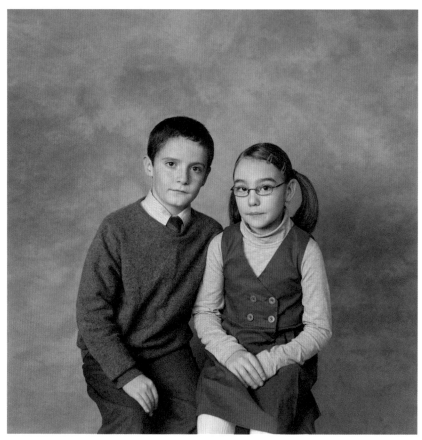

고 따라 할 수 있는 것처럼 보였다. 실제로 광고를 본 사람들이 '눈썹춤'을 따라 하기 시작했다. 광고를 출시한 지 며칠 만에 아이들은 놀이터에서 눈썹춤을 흉내 냈고, 팬들은 유튜브에 자신들이 만든 동영상을 올렸다. 팝 가수 릴리 앨런Lily Allen은 TV에서 이를 패러디했다. 나름대로 '고릴라' 편처럼 '눈썹' 편도 대중문화가 되었다.

플린트햄은 이 광고가 일으킨 반응에 대해 이렇게 말했다. "만약 우리가 인위적인 방법을 택했다면 어떻게 되었을까요? 그랬다면 사람들이 눈썹춤이 가능하다고 생각하지 않았을 것이고, 릴리 앨런의 패러디도 없었을 것이고, 광고를 따라 하려는 사람도 없었을 것입니다. 단지 할 수 있다고 해서 해야만 하는 것은 아니라는 것을 보여 주는 좋은 사례입니다."

07
광고 사진 촬영을 위해 더욱 진지한 얼굴로 앉아 있는 아이들.

08
광고 스토리보드 몇 장.

09-10
이 광고대행사의 크리에이티브팀은 아이들이 눈썹춤을 추게 하는 데 CG를 사용하지 않았다. 대신 줄을 이용하여 아이들의 얼굴을 움직였다. 촬영하는 동안 뒤에 인형을 부리는 사람이 보인다.

11-12
완성된 광고의 스틸 사진.

08

09-10

11-12

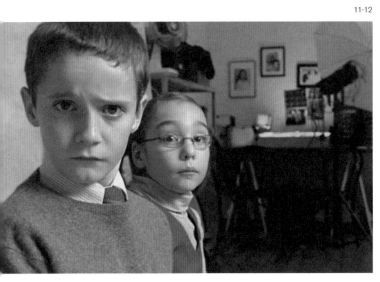

California Milk Processor Board
Get the Glass
Goodby, Silverstein & Partners

웹사이트 디자인에 대해 사람들은 대개 컴퓨터로 만든 그래픽과 이미지를 떠올리며 모든 것을 디지털로 만들었을 거라 생각한다. 하지만 항상 그런 것은 아니다. 많은 웹사이트들이 고유의 심미안을 위해 아날로그식 수작업으로 제작된다. 스웨덴의 디지털 크리에이티브 에이전시 노스 킹덤North Kingdom이 만든 캘리포니아 유가공협회 광고 웹사이트도 그런 경우이다.

01-02
'우유를 찾아라' 웹사이트 중심에는 섬이
하나 있다. 이 섬은 노스 킹덤이 직접
손으로 만들어서 촬영한 것이다. 사진
촬영 중인 섬의 모형.

2007년 샌프란시스코의 굿바이, 실버스타인 & 파트너스가 제작한 캘리포니아 유가공협회의 광고 '우유를 찾아라'의 목적은 우유가 건강에 이롭다는 사실을 강조하는 것이었다. 우유는 건강에 도움이 될 뿐만 아니라 머리카락을 건강하게 해 주고 불면증을 완화하며 치아를 튼튼하게 해 준다. GS&P는 광고를 보는 사람들에게 우유에 관한 정보를 전하기 위해 기존의 일방적인 방식 대신 뭔가 재미있는 방법을 찾기로 했다. 그래서 '아다치Adachi'라는 가족 캐릭터를 만들었다. 이 가족은 모두 우유 한 잔만 마시면 치료할 수 있는 질병을 앓고 있다. GS&P는 아다치 가족을 주인공으로 한 일련의 TV 광고를 제작하고, 이 광고를 본 사람들이 온라인에서 서로 보드게임을 할 수 있는 웹사이트도 만들었다.

"텔레비전 광고에서 아다치 가족은 우유를 마시려는 다양한 시도를 하는데, 이들이 갖고 있는 우유 결핍이 그 시도를 방해합니다. 온라인 보드게임은 아다치 가족이 '냉장고 요새'에 침입하여 그토록 원하는 우유 한 잔을 손에 넣는 게임으로, 게임을 하는 사람들이 이 과정을 도울 수 있도록 만들었습니다. 아다치 가족이 냉장고 요새 경비대의 추격을 받으면서 각각 우유의 이점을 강조하는 5개 영역을 통과하도록 돕는 게임입니다." 라고 이 프로젝트를 맡은 GS&P의 크리에이티브 디렉터 윌 맥기니스Will McGinnes는 설명했다. 처음에 게임에 참여하여 '밀카트라즈' 감옥에 감금되는 것을 면한 4천 명에게는 특별히 디자인한 컵을 부상으로 수여했다.

브랜드의 마이크로사이트는 아무리 잘 만들어도 사람들이 방문하도록 하기가 쉽지 않다. 웹사이트를 여기저기 살펴볼 정도로 오래 머무르게 하기는 더욱 어렵다. 이 문제를 해결할 수 있는 좋은 방법이 바로 게임이다. 웹사이트를 방문한 사람이 일정 시간 동안 머무르게 함으로써 그동안 브랜드에 관한 정보를 전달할 수 있기 때문이다. 웹사이트를 매력적으로 만들고 온 가족이 찾아올 수 있게 하려고 GS&P는 고전적인 보드게임을 모델로 한 게임을 만들었다.

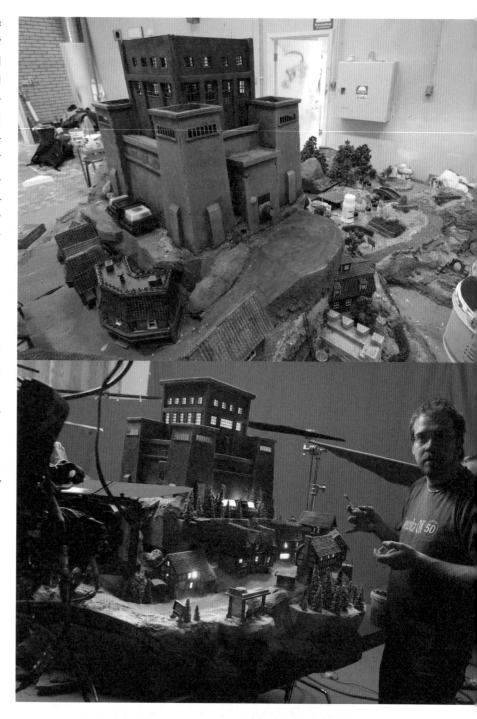

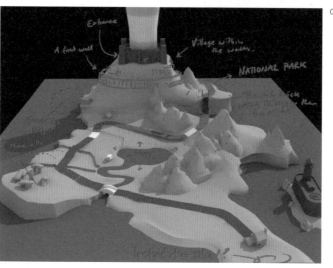

"제일 먼저 젊은이들의 시선을 끌기로 했어요.
그렇지만 궁극적인 목표는 가족 전체의
관심을 끄는 것이었어요. 고전적인 보드게임이
이 목적에 딱 들어맞았어요."

"아다치 가족의 세계를 온라인으로 가져와서 설득력 있는 방식으로 우유에 관한 이야기를 하도록 돕고 싶었어요. 물론 사람들은 대부분 우유에 대해 배우는 데 아무런 관심이 없습니다. 그래서 우유가 건강에 이로운 점을 가르치기에 충분한 시간 동안 사람들의 관심을 붙잡아둘 수 있는 것이 필요했어요. 우리는 제일 먼저 젊은이들의 시선을 끌기로 했어요. 그렇지만 궁극적인 목표는 가족 전체의 관심을 끄는 것이었어요. 고전적인 보드게임이 이 목적에 딱 들어맞았어요. 보드게임은 누구나 이해할 수 있고 참여할 수 있는 게임이니까요. 가족 구성원 중 보드게임의 기본적인 규칙을 모르는 사람은 없을 겁니다. 주사위를 던지고, 말을 움직이고, 그러면서 난관이나 질문에 부딪히는 겁니다."

크리에이터들은 온라인 게임 스토리를 더 구체화하기 위해 다른 보드게임들을 직접 체험해보기로 했다. "게임 규칙을 만들기가 생각보다 어려웠습니다." 맥기니스는 인정했다. "그래서 우리가 아는 고전적인 보드게임들을 모두 사가지고 와서 밤새도록 게임을 했어요. 그런 다음 보드게임 규칙을 만들고, 스토리를 짜고, 그 스토리를 어떻게 게임으로 만들 것인지 의논했어요. 그리고 판지와 폼코어foam core로 모형을 몇 개 만들었어요. 몇 번이고 반복해서 게임을 하면서 그럴 듯한 게임이 될 때까지 계속 수정했어요. 6개월이 넘게 걸릴 수도 있는 작업이었지만 이렇게 속성으로 만든 보드게임도 꽤 훌륭했어요."

이 단계부터 노스 킹덤이 참여했다. "일반적으로 우리는 광고를 제작할 때 콘셉트를 잡고, 회사 내 업무 설계를 하고, 제작 파트너와 함께 프로젝트를 진행합니다. 제작 파트너는 우리가 해놓은 작업을 발판으로 삼아 프로젝트를 새로운 단계로 끌어올리는 일을 합니다. '우유를 찾아라'의 경우에 우리는 3D에 많이 의존한 체험을 만들고 싶었어요. 그래서 전체적인 게임 기술과 설계 방향의 초점을 3D에 맞추고 노스 킹덤과 긴밀하게 작업을 했어요. 이 프로젝트에서 우리가 맡은 역할은 방향을 지시하는 것이었고, 노스 킹덤은 설계와 실행으로 우리의 작업을 새로운 단계로 끌어올렸어요. 노스 킹덤은 이 프로젝트가 성공하는 데 큰 역할을 했습니다."

06

03-06
제작팀은 먼저 포토샵으로 섬을 설계했다. (05 사진) 그런 다음 스튜디오에 대형 섬 모형을 만들었다. 영화 <비틀주스>와 1970년대 스웨덴 TV 쇼 <빌세 이 판카탄> 등을 참조했다.

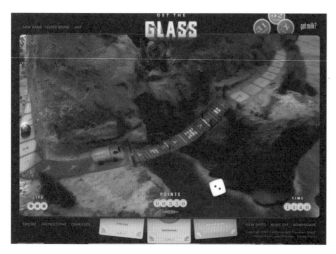

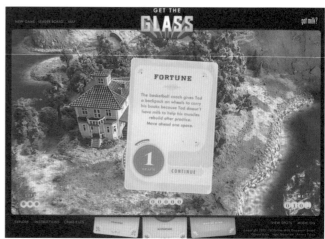

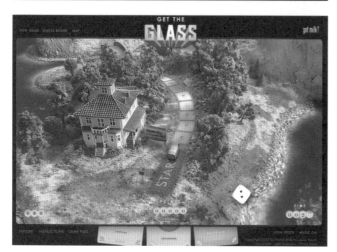

08

노스 킹덤은 처음부터 이 게임의 중심에 있는 섬을 3D 모형 제작 소프트웨어를 사용하지 않고 실제 모형을 만들기로 했다. 그래서 스크린에 대략적인 3D 버전을 설계하기 전에 컴퓨터를 이용하여 포토샵으로 섬의 지도를 그렸다. 그런 다음 스튜디오에서 커다란 섬을 제작하는 수고로운 과정을 시작했다. 이렇게 제작한 섬 모형을 카메라에 담아 사이트에 올렸다. 이들은 섬의 모양에 관한 영감을 얻기 위해 수많은 모델을 참고했다. "이 작업에서는 훌륭한 참고 자료를 구하는 것이 아주 중요했어요. 우리는 모형 기차 마클린Märklin Trains이나 영화 〈비틀주스Beetlejuice〉, 1970년대 스웨덴 어린이 프로그램 〈빌세 아이 판카탄Vilse I pannkakan〉의 세계와 비슷한 것을 만들고 싶었어요. 그런데 3D 아티스트와 모형 제작자, 캐릭터 디자이너, 그래픽 디자이너 등 많은 사람들이 함께 작업했기 때문에 나중에 모형이 어떻게 나올지 처음에는 정확히 알 수 없었어요. 그래서 부분마다 아름다운 부분을 포착해두었다가 다른 부분들과 합쳐서 하나로 만들어야 했습니다."라고 노스 킹덤의 공동 설립자인 로저 스티그홀Roger Stighall은 말했다.

노스 킹덤은 이 프로젝트에서 GS&P와 아주 긴밀하게 작업했다. 그런데 이렇게 긴밀한 협동 작업에도 불구하고 스토리를 적용하는 최종 작업은 순탄치 않았다. 모형의 주요 건물인 성의 외관을 바꾸게 된 사건도 그중 하나였다. "성을 제작할 때는 아직 텔레

비전 광고를 촬영하지 않았어요. 그래서 주요 건물이 어떤 모습일지에 대해 몇 가지 참고자료만 있는 상태였어요. 촬영을 사흘 앞두고 이제 아무것도 바꿀 수 없는 시점에 광고주가 전화를 해서 성의 모습이 결정되었다고 말하더군요. 그제야 TV 광고에 나올 '성'의 구체적인 모습을 정했다는 겁니다. 그런데 그 모습이 우리가 만든 모형과 전혀 달랐어요. 그렇지만 새로운 모습이 훨씬 더 좋았으므로 우리는 섬의 모양을 바꾸기로 했습니다."

다행히 노스 킹덤은 바뀐 모형을 시간에 맞춰 완성할 수 있었다. 그리고 완성한 모형에서 모든 장면을 단 하루 만에 촬영한 다음 모든 요소를 한데 모아 웹사이트를 제작했다. GS&P의 첫 브리핑에서부터 웹사이트 완성까지 노스 킹덤이 이 프로젝트를 완성하는 데 약 5개월이 걸렸다. GS&P와 노스 킹덤은 모형 만들기와 고전적인 보드게임이라는 구식 요소에 약간의 디지털 작업을 추가하고 쌍방향성을 부여함으로써 대단히 인기 있는 웹사이트를 완성했다. '우유를 찾아라' 게임을 하기 위해 웹사이트를 방문한 사람 수가 4백만이 넘었고, 이들이 머문 시간은 평균 9분이었다. 이는 캘리포니아 유가공협회가 우유에 관한 메시지를 전달하기에 충분한 시간이었다.

07-08
섬 모형과 디지털 광고를 어떻게 결합했는지 보여 주는 '우유를 찾아라' 웹사이트의 이미지. 쌍방향 보드게임이 방문자를 즐겁게 해 주면서 우유의 장점을 은연중에 가르칠 수 있는 좋은 방법이라는 것을 증명했다.

Canal +
The March of the Emperor
BETC Euro RSCG

'황제의 행진'은 2006년 파리의 광고회사 BETC Euro RSCG가 프랑스의 유료 텔레비전 채널 카날 플러스를 위해 만든 광고이다. 카날 플러스가 믿을 만한 영화 채널이라는 점을 강조하는 광고 시리즈 중 하나인 '황제의 행진'은 누구에게나 친숙한 상황, 즉 번역 과정에서 스토리가 길을 잃었을 때 일어나는 혼동을 묘사한 광고이다. 광고는 카페에서 한 남자가 여자에게 전날 밤 카날 플러스에서 본 영화에 관해 얘기하는 장면으로 시작한다. 영화 제목은 '황제의 행진(외국에서는 펭귄들의 행진)'으로, 황제펭귄들이 매년 남극 대륙으로 이동하는 이야기를 담은 자연 다큐멘터리이다. 그런데 이 영화에 대해 알지 못하는 여자는 나폴레옹에 관한 영화라고 생각하며 이야기를 듣는다.

여자는 수백의 황제들이 며칠 동안 행진하고 엎드려서 미끄러져 가고 바다표범의 공격을 받는 이야기를 들으며 프랑스 지도자 나폴레옹의 모습을 상상한다. 그녀의 혼란과 충격은 남자가 펭귄들의 짝짓기 습성을 설명할 때 정점에 이른다. 이때 광고의 태그라인이 등장한다. '영화는 보는 것이다. 영화 채널 카날 플러스.'

"이 광고는 '카날 플러스가 없는 사람은 문화를 알지 못하며, 문화를 모르는 사람은 아무것도 아니다.'라고 말합니다. 친구와 대화할 때 문화를 알지 못하면 바보가 됩니다. 그렇지만 카날 플러스가 있으면 최신 영화들에 관해서 얘기할 수 있어요."라고 BETC의 사장이자 수석 크리에이티브 디렉터 스테판 지버라스Stéphane Xiberras는 말했다. 이 광고가 성공하기 위해서는 남자가 이야기하는 영화가 실제 영화여야 했다. 그래야 광고를 보는 관객이 광고가 전개될 때 무슨 일인지 알고 광고가 던지는 농담에 웃을 수 있기 때문이다. 문제는 적당한 영화를 고르는 것이었다. 우선 프랑스 관객들에게 호소력이 있는 영화여야 했고,(그래서 미국 영화는 제외했다.) 그러면서도 세계적으로 널리 알려진 영화여야 했다. 프랑스뿐만 아니라 인터넷 세상에서도 살아남을 수 있는 광고를 만들기 위해서였다. BETC는 최근 프랑스에서 개봉되어 큰 성공을 거둔 프랑스 제작 다큐멘터리 '황제의 행진'이 해외에서도 인기가 있을 것으로 판단했다.

촬영은 호주 감독 공동체인 더 글루 소사이어티 The Glue Society가 맡아서 아이슬란드에서 촬영했다. "BETC가 보낸 대본은 완성된 광고와 거의 같습니다. 대본을 보자마자 무척 마음에 들었어요. 아주 재미있는 시나리오였어요. 나는 불확실성이 이 대본의 핵심이라고 해석했어요. 여자는 그 영화에 대해 확실히 알지 못했기 때문에 머릿속에서 상상했고, 영화 속의 나폴레옹들도 자신이 하고 있는 일에 대해 확실히 알지 못했어요. 그들은 자신들이 왜 그 일을 하고 있는지 확실히 알지 못했기 때문에 이야기의 변화에 따라 그때그때 반응합니다. 자유 의지를 잃고 '자동'으로 행동하는 겁니다. 그러면서도 그들은 자신이 하고 있는 일에 대해 생각하고 있었어요. 의심을 하고 있었던 거죠. 그래서 나는 그들을 체스의 말처럼 움직일 수 있도록 했어요. 여자가 상상하는 것은 무엇이든 영화에

01-03
'황제의 행진' 광고 촬영 사진. 나폴레옹 복장을 한 배우들이 보인다. 촬영팀은 아이슬란드의 변화무쌍한 날씨 때문에 촬영에 방해를 받았다.

"저는 일을 할 때 생기는 우연적인
요소를 좋아합니다.
완벽하게 고안했을 때와는 뭔가
다른 것이 나오니까요."

02-03

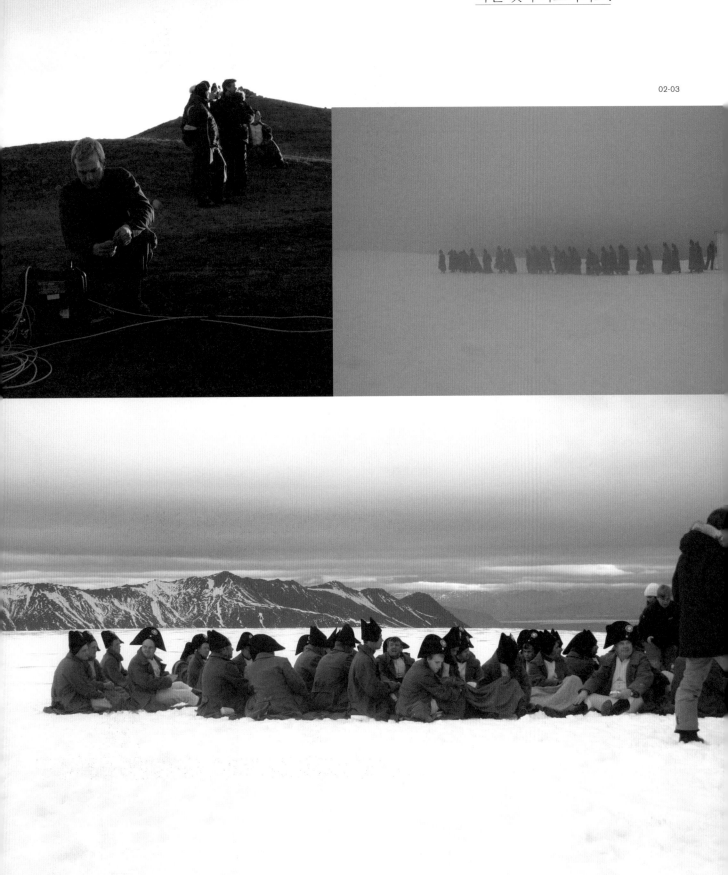

서 일어나야 했습니다. 물론 나폴레옹도 이것을 알고 있었어요. 그들은 자신의 운명에 굴복했죠. 그래서 광고가 끝날 무렵 내레이션이 '그들은 모두 몇 시간 동안 짝짓기를 했습니다.'라고 말할 때 서로 부끄러운 듯 시선을 교환합니다. 그것이 모든 것을 설명해 줍니다."라고 글루 소사이어티 감독 게리 프리드먼Gary Freedman은 말했다.

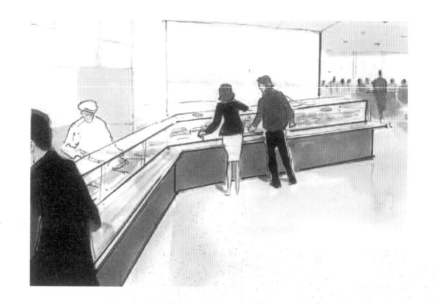

촬영하는 동안 날씨는 글루 소사이어티의 편이 아니었다. "첫 촬영을 하는 날 우리는 탱크 같은 설상차를 타고 빙하까지 갔어요. 경이로운 산과 풍광을 볼 생각에 모두 들떠 있었어요. 드디어 꼭대기에 다다르자 차에서 뛰어내렸어요. 그런데 아무것도 보이지 않았어요. 온통 하얀색이었어요. 흰 눈뿐이었고 운전기사가 아닌 한 아무것도 보이지 않았어요. 사방 몇 미터 앞도 보이지 않았어요. 정말 위험했어요. 몇 미터만 걸어가면 일행과 떨어져서 눈 속을 헤매게 될 테니까요. 당연히 촬영할 수가 없었어요. 눈이 너무 많이 쌓여서 산까지 올라갈 수가 없는데다 날씨가 따뜻해서 우리가 있는 곳은 눈이 녹기 시작했어요. 악몽이었죠. 그렇지만 이 모든 것에도 해결방법이 있더군요."

여기저기 녹은 눈은 후반 작업으로 해결했고, 날씨가 나빠서 생긴 다른 문제들도 후반 작업으로 해결했다. 그 외에는 후반 작업을 거의 하지 않았다. "바다표범은 카메라로 촬영했어요. 물고기를 던지면 바다표범이 입으로 받는 장면을 촬영한 다음 후반 작업에서 물고기를 와이어에 매단 나폴레옹으로 바꿨어요. 저는 일을 할 때 생기는 우연적인 요소를 좋아합니다. 완벽하게 고안했을 때와는 뭔가 다른 것이 나오니까요."

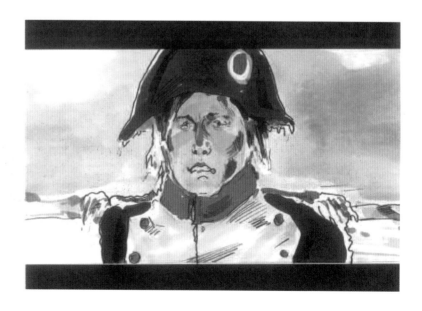

보통 때와 달리 지버라스는 촬영에 참여하지 않았다. 촬영이 끝났을 때 신선한 시각으로 영화를 보기 위해 거리를 유지하는 쪽을 택했다. "저는 촬영 장소에 가지 않기로 했어요. 대본이 좋으면 나는 촬영 현장에 가지 않습니다. 촬영하는 것을 보면 편집하기 힘들거든요. 스스로 어떤 판단을 한 다음에 이미지를 보고 편집하는 것은 어려워요. 개인적으로 공간을 가지고 거리를 두는 게 필요합니다." 이 전략은 보람이 있었다. 촬영한 영상을 편집하는 데 상당한 시간을 들인 결과 지버라스는 비교적 복잡한 스토리를 60초로 깔끔하게 정리했다.

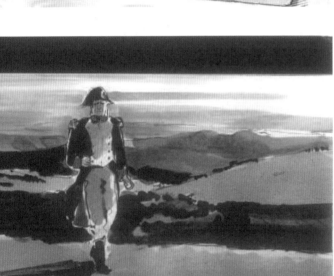
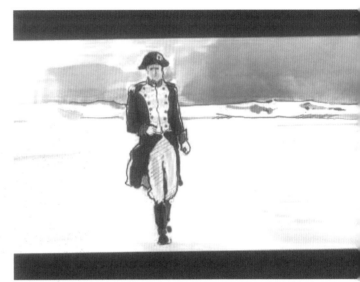

04

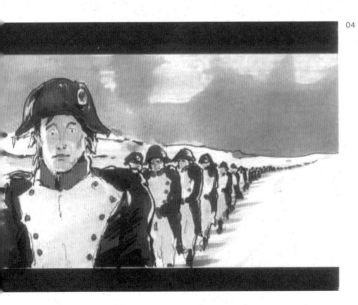

04
광고대행사 BETC Euro RSCG가 만든
초기 스토리보드.

"대본이 좋으면 나는 촬영 현장에 가지 않습니다. 촬영하는 것을 보면 편집하기 힘들거든요."

완성된 광고는 원래 목표였던 프랑스 관객에게 많은 인기를 누렸고 전 세계에서 큰 성공을 거두었다. 국제판 제목이 '황제의 행진'에서 '펭귄들의 행진'으로 바뀌는 바람에 광고의 핵심 농담을 약화시키기는 했지만 이 광고의 재치와 유머는 이런 사소한 문제를 가볍게 뛰어넘었다. "광고에 대한 반응은 놀라웠어요. 일이 어떻게 진행될지 아무도 알 수 없었어요. 항상 불확실한 부분이 있으니까요. 때로는 부분이 모여서 마법을 만들어내기도 하고 그렇지 못할 때도 있습니다. 나는 이 광고에 사람들에게 통하는 뭔가가 있다고 생각합니다. 대본이 훌륭하기도 했지만, 뭔가 꼭 집어 말하기 어려운 여러 이유로 사람들의 뇌리에 남는 광고가 되었습니다."

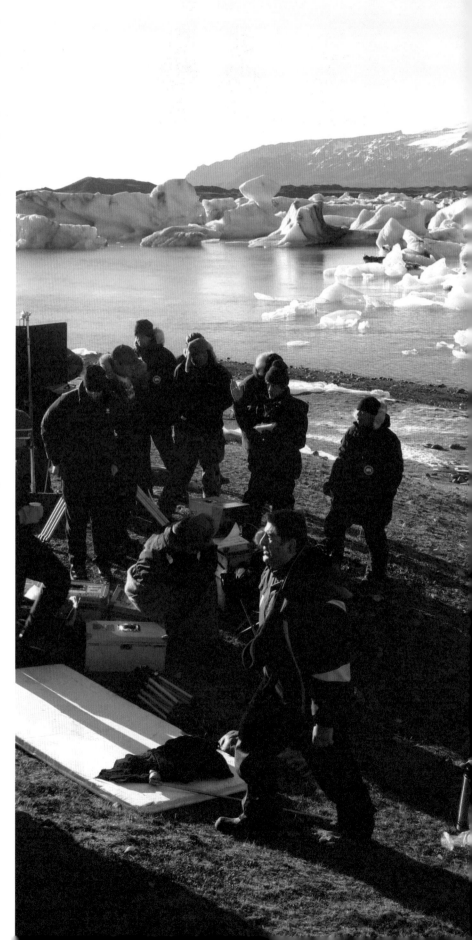

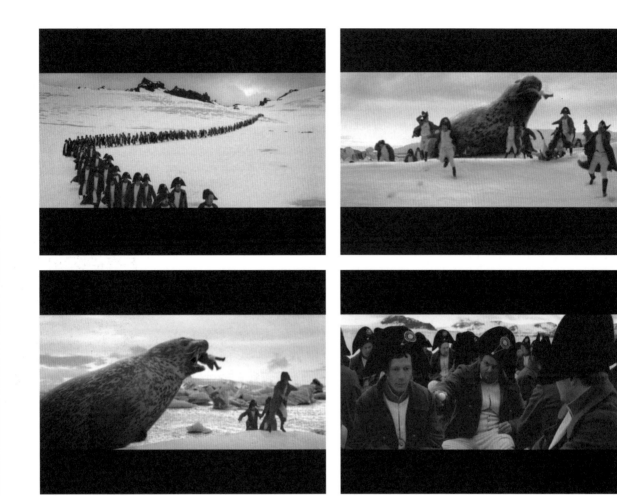

06-09

"때로는 부분이 모여서 마법을
만들어내기도 하고, 그렇지 못할 때도
있습니다. 나는 이 광고에 사람들에게
통하는 뭔가가 있다고 생각합니다.
대본이 훌륭하기도 했지만
뭔가 꼭 집어 말하기 어려운 여러 이유로
사람들의 뇌리에 남는 광고가 되었습니다."

05
아이슬란드에서 촬영 중인 촬영팀. 뒤로
환상적인 풍광이 보인다.

06-09
완성된 광고의 스틸 사진. 광고의 여자
주인공의 상상 속에서 나폴레옹들은
거대한 바다표범에게 공격받는 등 수많은
난관에 부딪힌다.

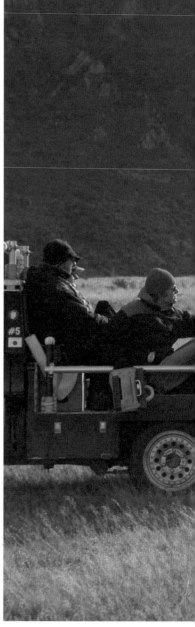

01

08 칼튼 드래프트 / 큰 광고 / 조지 패터슨 파트너스

Carlton Draught
Big Ad

George Patterson Partners

지난 수십 년 동안 텔레비전 광고의 주요 특징 중 하나는 서사적 광고다. 서사적 광고의 요소로는 극적인 설정과 방대한 인원, 적은 양의 후반 작업, 다소 진지한 분위기를 들 수 있다. 그런데 이 모든 요소는 풍자와 더할 나위 없이 잘 어울린다. 2005년 멜버른의 광고회사 조지 패터슨 파트너스는 서사적인 광고를 조롱하는 광고를 만들기로 했다. 이 회사가 만든 칼튼 드래프트 맥주 광고, '큰 광고'는 전통적인 광고 개념을 패러디한 '메이드 프롬 비어Made From Beer' 시리즈 중 세 번째 광고이다. 첫 번째 광고 '말Horse'은 여러 맥주 광고를 진지한 어조로 조롱했고, 두 번째 광고 '카누Canoe'는 남성성에 관한 판에 박힌 아이디어들을 풍자했다.

"이것은 큰 광고!
아주 비싼 광고!
끝내주는
맥주를 파는 광고!"

"칼튼 드래프트의 주제는 '정직하고 좋은 맥주'입니다. 광고를 만들기 위해 우리는 놀릴 수 있는, 약간 가짜 같은 소재를 찾고 있었어요. 그러던 중 '서사'를 흉내 내자는 아이디어가 떠올랐어요. 특히 항공사나 스포츠 회사들이 '거창한' 아이디어를 선호하는 경향이 있는데, 이 회사들은 거의 항상 대형 광고를 만들어요. 영국 항공이나 콴타스 항공의 서사적 광고가 떠오를 겁니다. 또 할리우드도 그 누구보다 대형 역사 영화에 많은 돈을 쏟아 붓는 곳입니다. 그런데 검투사나 군대, 오크 같은 괴물이 등장하는 서사적 장면들은 많이 보았지만 맥주를 마시는 사람이 나온 광고는 없었어요. 그래서 우리는 균형을 맞추기로 했어요."라고 이 광고의 크리에이티브를 맡은 작가 앤트 키오Ant Keogh와 아트 디렉터 그랜트 러더포드Grant Rutherford는 말했다.

이 광고의 분위기를 결정한 것은 사운드 트랙이었다. 크리에이터들은 독일 작곡가 칼 오르프Carl Orff

의 승리의 칸타타 '*카르미나 부라나Carmina Burana'라는 친숙한 음악에 뜻밖의 가사를 붙여 광고의 분위기를 완성했다. 광고가 시작되면 가운을 입은 많은 남자들이 서사적인 풍경을 지나 걸어오는 모습이 보인다. 그들은 걸어오면서 노래를 부른다. '이것은 큰 광고, 아주 큰 광고, 우리가 있는 곳은 큰 광고.' 노래와 함께 자막이 흐른다. 카 메라가 뒤로 물러나면서 일련의 와이드 샷을 보여 주자, 이 남자들이 모여서 사람의 얼굴과 맥주 한 컵 모양을 만들고 있다는 것을 알 수 있다. 그러는 동안 음악이 점점 더 커진다. '이것은 큰 광고! 칼튼 드래프트 광고! 엄청나게 큰 광고!' 마침내 광고가 클라이맥스에 도달한다. 거대한 손이 칼튼 드래프트 맥주를 얼굴 쪽으로 들어 올리는 형상이 나타난다. 맥주 역할을 맡은 노란 옷을 입은 배우들

* 카르미나 부라나(Carmina Burana)
남부 독일의 수도원의 성직자들이 라틴어와 일부는 독일어로 쓴 중세기의 세속적 시집. 20세기의 독일 작곡가 오르프가 여기에 자작시를 덧붙여 작곡했다.

56

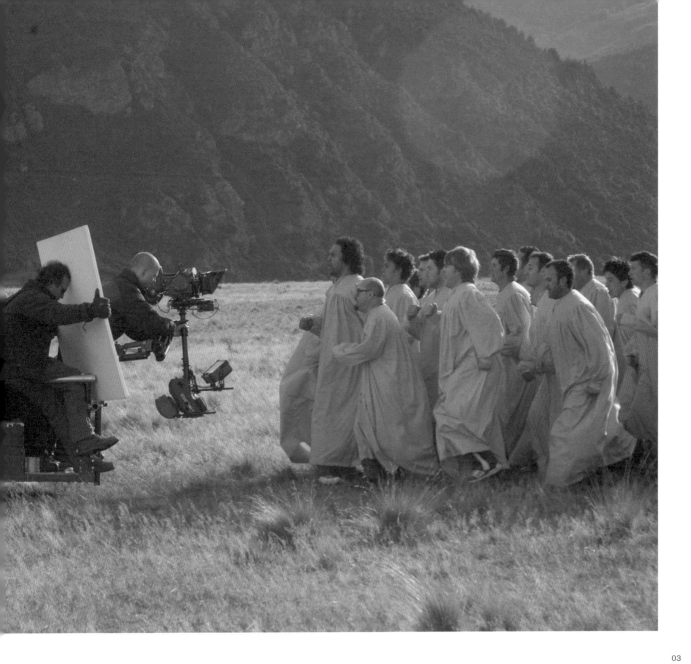

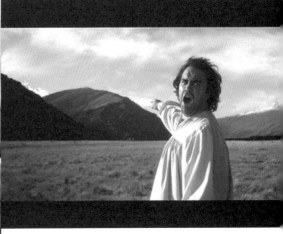

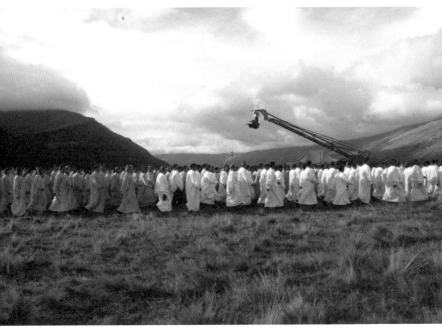

01-02
'큰 광고' 촬영 중 등장인물들이 카메라 앞에서 연기하고 있다. 수백 명의 배우들이 모여서 맥주 한 잔을 마시는 거인 남자의 형상을 만들었다. 서사적인 텔레비전 광고를 풍자한 광고이다.

03
완성된 광고의 스틸 사진.

이 얼굴의 입속으로 즐겁게 춤추며 들어간다. 그때 흘러나오는 마지막 자막이 이 광고가 던지는 농담을 더 명확하게 보여 준다. '이것은 큰 광고! 아주 비싼 광고! 끝내주는 맥주를 파는 광고!'

칼튼 드래프트사는 처음부터 이 불손한 아이디어를 좋아했다. 그리고 크리에이티브팀이 아이디어를 확장시킴에 따라 점점 더 좋아하게 되었다. "이 광고는 처음에 서사적인 호주 항공 광고를 패러디하는 것으로 시작했어요. 그런데 광고주와 협의하면서 아이디어를 확장시킬 필요가 있다는 것을 알았어요. 그 결과 훨씬 더 나은 광고가 나왔어요. 원래 기획안에 '큰 광고'라는 단어와 개념이 들어 있긴 했지만, 항공사 광고를 풍자하는 대신 '큰 광고'라는 아이디어에 초점을 맞추자 훨씬 더 좋은 광고가 나왔어요. '이것은 큰 광고'라는 문장을 집중적으로, 사정없이 반복함으로써 '서사'나 '큰'이라는 생각 전체를 조롱하자 광고가 효과를 발휘하기 시작했어요. 새 기획안을 들고 가자 광고주가 이렇게 말하더군요. '내가 기다리던 광고입니다.' 지금까지 했던 프레젠테이션 중 최고였어요. 사실 이 광고는 뮤지컬 같은 면 때문에 프레젠테이션하기가 아주 어려웠어요. 그래서 원곡의 라틴어를 우스꽝스러운 단어들로 대체한 작은 영상을 만들었어요."라고 키오는 말했다.

이 광고가 패러디이기는 했지만 그래도 서사적 광고로써 설득력이 있어야 했다. 다시 말하면 촬영 면에서든 재정적, 창의적 면에서든 다른 서사적 광고를 제작할 때만큼 노력이 필요했다는 뜻이다. 촬영은 뉴질랜드 퀸스타운에서 했다. 감독은 '메이드 프롬 비어' 시리즈에서 '카누' 편을 제작했던 폴 미들디치Paul Middleditch가 맡았다. 미들디치는 영화 〈반지의 제왕〉 시리즈에서 촬영감독으로 일한 앤드류 레스니Andrew Lesnie를 데려왔다. 레스니는 이 광고 영상에 서사적인 색을 입혀 주었다.

02

> "광고주는 아무것도 요구하지 않았고, 그 분위기가 제작 현장에 그대로 이어졌어요…… 광고주에서 엑스트라까지 모두 한마음이었습니다."

"아이디어가 성공하기 위해서는 시선을 집중시킬 수 있는 장대한 장면이 꼭 필요했습니다. 우리는 엑스트라 500명을 광대한 계곡 한가운데 넣고 거대한 확성기로 음악을 틀었어요. 며칠 동안 아주 천천히 부분별로 촬영했는데 나중에는 엑스트라들이 음악만 들어도 웃기 시작했어요. 좋은 신호였어요. 음악

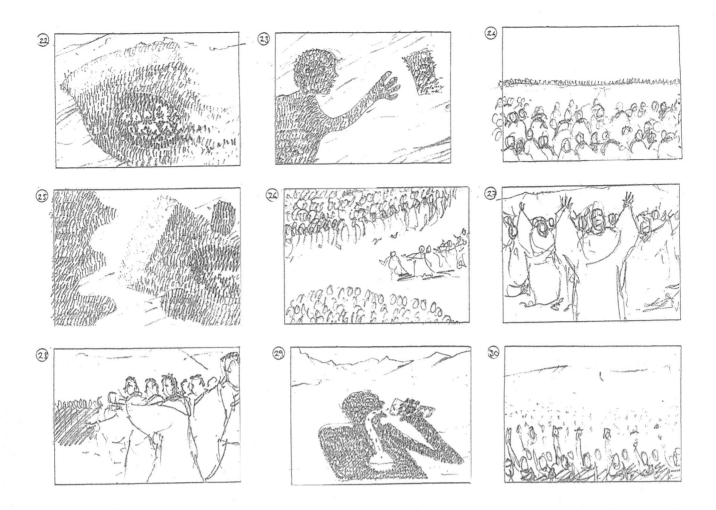

이 나오면 엑스트라들은 바로 연기를 시작했고 미친 사람들처럼 춤을 췄어요. 마치 자신들이 주연인 것처럼 연기했죠. 정말 감동적이었어요."라고 키오와 러더포드는 말했다.

"엄청난 규모의 촬영이었음에도 불구하고 아주 편안한 분위기였어요. 지금까지 우리가 한 작업 중 가장 즐거운 촬영이었습니다. 광고주는 아무것도 요구하지 않았고 그 분위기가 제작 현장에 그대로 이어졌어요. 우리도 미들디치가 하고 싶은 대로 하도록 놔두었죠. 수정을 요구한 적도 없어요. 우리는 생각이 정확하게 일치했어요. 광고주에서 엑스트라까지 모두 한마음이었습니다." 실제로 이 촬영에서 키오가 기억하는 유일한 난관은 촬영 첫날의 날씨였다. "그날 하루에만 약 10만 달러가 들었어요. 그래서 회계 담당자들과 광고주에게서 무시무시한 전화를 받아야 했죠."

이 광고의 후반 작업은 애니멀 로직Animal Logic이 맡아서 3개월 동안 작업했다. 이 회사는 헬리콥터에서 찍은 배경 샷을 이용하여 많은 와이드 샷을 CG로 만들었다. 작곡가 세자리 스쿠비제스키Cezary Skubiszewski가 편곡한 '카르미나 부라나'를 멜버른 필하모니 오케스트라가 연주하고 200명의 합창단이 불렀다. "이렇게 익살맞은 가사를 2백 명이 노래하는 장면

은 정말 볼 만했어요. 처음에는 '존 본 조비Jon Bon Jovi의 머리처럼 큰'이라는 가사도 있었는데 집중이 흐트러지는 것 같아서 뺐습니다. 합창단이 이 가사를 노래하는 것을 들을 수 있었다면 무척 재미있었을 겁니다."

칼튼 드래프트와 조지 패터슨 파트너스는 광고를 텔레비전 방송으로 내보내기 전에 인터넷을 통해 약식으로 출시하기로 했다. 지금은 이런 방식이 표준이 되었지만, 이 광고가 나온 2005년에는 상당히 실험적인 방법이었다. '큰 광고'는 순식간에 입소문을 타기 시작했다. 며칠 만에 수백만 명이 웹사이트를 방문했고 오스트레일리아를 넘어서 전 세계로 빠르게 소문이 퍼져나갔다. "축구 경기장에서 이 광고가 나오면 관중들이 다 같이 노래를 불렀어요. 이 광고는 오스트레일리아에서 2000년대의 광고로 선정되었고, 오스트레일리아의 역대 광고 중에선 50대 광고로 뽑혔습니다."라고 키오는 말했다.

"우리는 놀릴 수 있는, 약간 가짜 같은 소재를 찾고 있었어요. 그러던 중 '서사'를 흉내 내자는 아이디어가 떠올랐어요.

04
광고의 각 장면이 세밀하게 계획되었음을 보여 주는 스토리보드.

05
크리에이터 앤트 키오가 그린 거인이 맥주를 마시는 장면 스케치.

06

07-08

09-10

06
후반 작업 촬영 중 찍은 스틸 사진.

07-08
군중의 일부는 CG로 만들어서 나중에
넣었다. CG로 만든 사람들이 움직이는
장면.

09-10
군중 장면과 풍경을 각각 따로 촬영했다가
후반 작업에서 합쳤음을 보여 주는 이미지.

11
완성된 광고의 스틸 사진. 거인이 칼튼
드래프트를 마구 마시고 있다. 칼 오르프의
'카르미나 부라나'라는 익숙한 곡으로
만든 사운드트랙과 함께 재미있는 가사가
자막으로 나온다.

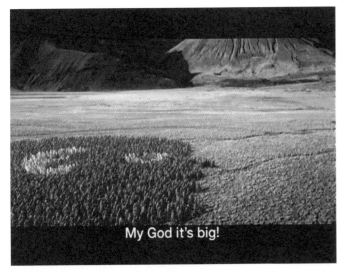

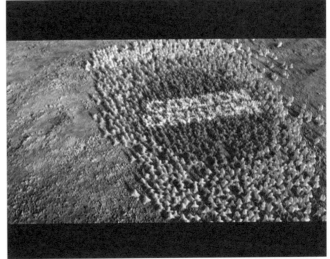

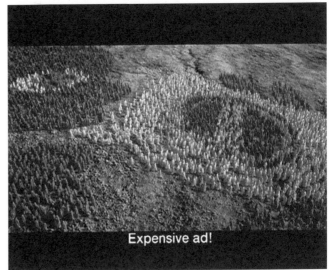

"아이디어가 성공하기 위해서는 시선을
집중시킬 수 있는 장대한 장면이
꼭 필요했습니다.
우리는 엑스트라 500명을 광대한
계곡 한가운데 넣고 거대한 확성기로
음악을 틀었어요."

11

코카콜라 / 행복 공장 / 와이덴 + 케네디 암스테르담

Coca-Cola
Happiness Factory

Wieden+Kennedy Amsterdam

코카콜라의 '행복 공장' 광고는 음료수 자동판매기 안의 경이로운 마법 세계로 관객을 데려간다. 광고는 한 남자가 자동판매기에 동전을 넣는 장면으로 시작한다. 동전이 들어가자 자동판매기 안에는 생기 넘치는 세계가 펼쳐진다. 이 행복 공장에서 코카콜라를 만드는 다양한 캐릭터들이 병을 채우고, 뚜껑을 닫고, 차갑게 식히고, 의기양양한 카니발식 출시 파티를 통해 음료수를 세상에 내보낸다. 와이덴+케네디 암스테르담이 만들고 뉴욕의 싸이욥Psyop이 감독한 '행복 공장'은 코카콜라가 10년 만에 내놓은 글로벌 브랜드 광고다. 코카콜라가 광고 제작을 의뢰할 때 와이덴+케네디에 주문한 내용은 간단했다. 바로 '병 안에 든 행복'이다.

02

와이덴+케네디는 '병 안에 든 행복'을 구현할 방법을 찾던 중 싸이욥의 이전 작품들 중에서 아이디어를 발견했다. "우리는 '보틀 필름Bottle Films'이라는 단편영화를 제작하기 위해 여러 애니메이션 회사와 공동으로 작업하고 있었어요. 그중에 싸이욥이 있었는데 코카콜라 자동판매기 내부를 표현한 간단한 컷 페이퍼 애니메이션cut-paper animation을 보내왔어요. 나중에 함께 완성한 광고와는 많이 달랐지만, 기본 콘셉트가 마음에 들었어요. 우리는 자동판매기 안에 완전히 새로운 세상을 만들고 싶었어요. 예전에 우리 모두가 이 브랜드에 대해 갖고 있었던 사랑을 다시 일깨워 주는 코카콜라의 새로운 신화를 쓰고 싶었어요."라고 이 광고의 크리에이티브 디렉터 릭 콘도스Rick Condos와 헌터 하인드만Hunter Hindman이 제작 과정을 설명했다.

"코카콜라는 전 세계 거의 모든 사람이 경험하는 몇 안 되는 브랜드입니다. 우리는 코카콜라 병이 가져다주는 행복을 나타내는 전형적인 캐릭터와 단순한 스토리가 필요했어요. 그래서 픽사Pixa의 애니메이션 영화들과 〈반지의 제왕〉이나 〈스타워즈〉 같은 서사 영화 그리고 네덜란드 화가 히에로

니무스 보스Hieronymus Bosch의 작품들을 참고했습니다. 커다랗고 영화적이지만 동시에 인간적이며 감성적인 세계를 창조하고 싶었어요. 무엇보다 오랫동안 훌륭한 광고를 만들어 온 이 브랜드를 위해 아무도 예상하지 못한 독특한 광고를 만들고 싶었습니다."

크리에이터들은 애니메이션으로 방향을 정하기 전에 다른 안도 검토했다. 처음에는 실사촬영live action을 고려했다. 하지만 애니메이션 세상이 더 많은 관객에게 호소력이 있을 것으로 판단했다. 여러 제작사들이 지원했는데 그중에서 싸이욥이 가장 적합한 회사로 선정되었다. 싸이욥으로서는 놀랄 정도로 간단한 과정이었다. "이 광고는 우리 회사의 대표작입니다. 그리고 지금까지 우리가 만든 광고 중 수주 과정이 가장 짧았던 작품이기도 합니다. 보고서를 받고 암스테르담으로 날아가서 첫 회의를 하기까지 나흘밖에 걸리지 않았으니까요. 코카콜라는 브랜드 이미지를 강화하길 원했고 위험을 감수할 준비가 되어 있었어요. 그것은 우리가 굉장한 것을 만들 수 있다고 믿었기에 가능한 일이었습니다. 크리에이티브 과정도 완전히

01-03
코카콜라의 '행복 공장' 광고는 관객들을 코카콜라 자동판매기 속의 애니메이션 세상으로 데려간다. 이 광고는 기이하지만 사랑스러운 여러 캐릭터들이 애정을 기울여 준비한 코카콜라를 보여 준다. 갈색 탄산음료가 시원한 병 안에 담긴다.

04-05
두 주요 캐릭터의 드로잉. 박격포 맨(04)은 '행복 공장' 안의 모든 생물체를 돌보는 임무를 맡고 있으며 광고 마지막 부분의 출시 퍼레이드에서 줄지어 불꽃으로 발사된다. 러브 퍼피(05)는 병을 세상으로 내보내기 전 하나하나에 키스한다.

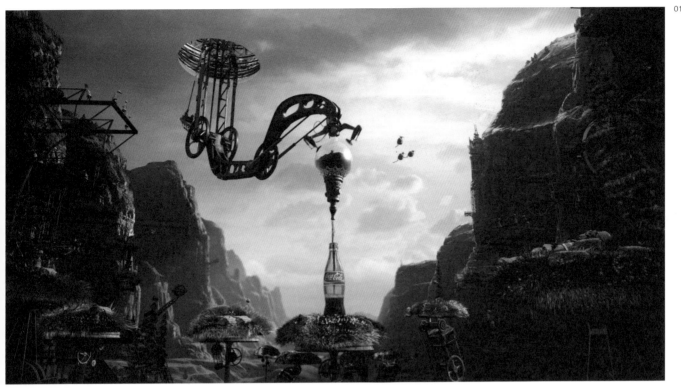

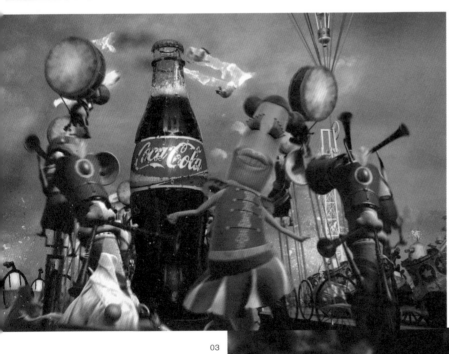

04

03

05

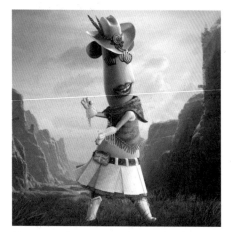

06

"자동판매기 안에 완전히 새로운 세계를
만들고 싶었어요. 예전에 우리 모두가 이 브랜드에
대해 갖고 있었던 사랑을 다시 일깨워 주는
코카콜라의 새로운 신화를 쓰고 싶었어요."

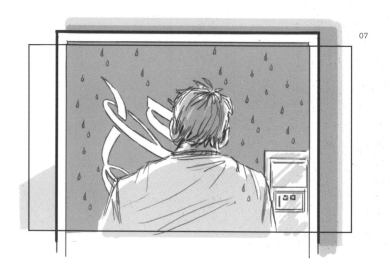

07

순조로웠어요."라고 싸이욥의 토드 뮬러Todd Mueller와
카일리 매튤리크Kylie Matulick 감독은 말했다.

싸이욥은 와이덴＋케네디와 긴밀하게 협조하여 대
본을 완성했다. "등장인물들을 만들기 위해 몇 시간
씩 토론했어요. 스토리를 해체하고, 종이를 구겨 버
리고, 몇 번이고 처음부터 다시 시작했어요. 지금까
지 우리가 해온 프로젝트와는 전혀 달랐어요. 마침
내 스토리가 이렇게 정해졌어요. '병을 배달한다. 병
을 채운다. 병을 사랑한다. 병을 차갑게 식힌다. 병
을 축하한다.' 이 틀을 바탕으로 새로운 세계를 건설
하기로 했어요. 배경 그림은 화가에게 맡겼고, 프
레임마다 세부적인 것까지 공을 들였어요."라고 콘
도스와 하인드만은 말했다.

코카콜라는 이전에도 광고에 애니메이션 캐릭터들
을 사용한 적이 있다. 그중에서도 북극곰 캐릭터가
특히 사랑을 받았다. '행복 공장'에는 상상의 세계에
만 존재하는 더 기발한 캐릭터들이 등장한다. 이들
은 이 광고에서 각자 고유의 역할을 맡고 있다. 치노
잉크족은 헬리콥터로 병을 옮기는 일을 하고, 뚜껑
을 덮는 기계 캐퍼는 몸을 날려 뚜껑을 병 위에 정
확하게 올려놓는다. 러브 퍼피가 키스로 병을 봉인하
면, 펭귄들이 눈사람을 분쇄하여 병을 차갑게 만든다.

"캐릭터를 만들 때 가장 중점을 둔 것은 사랑스러움
에 약간의 위트를 가미하는 것이었어요. 우리는 캐릭
터들이 기발하고 예리하면서도 사랑스럽기를 바랐
어요. 사람들이 캐릭터 디자인을 보고 놀라서 더 가
까이 들여다보고, 그러다 뜻밖의 디테일에 더 놀라
는 겁니다. 또한 캐릭터들이 서로 연관되어 있고 사
람들 마음속에 행복을 불러일으키기를 바랐어요."라
고 뮬러와 매튤리크는 말했다.

"우리는 이 광고에 불필요하다고 생각되는 캐릭터도
몇 개 만들었어요. 자동 세차 기계처럼 코카콜라 병
에 광을 내는 캐릭터도 있고, 화가 렘브란트가 병 라
벨을 칠하는 장면이나 약간 야할 수도 있지만 '병을
사랑하는 장면'을 비롯하여 몇 가지 재미있는 아이
디어들이 있었어요. 종이에 실험만 하고 만들지 않
은 캐릭터들을 포함하여 수백 가지 캐릭터를 고안
했어요."

'행복 공장'을 제작하는 데에 6개월이 걸렸다. 분명
히 만들기 쉽지 않은 광고였지만 와이덴＋케네디도,
싸이욥도 골치를 앓은 기억은 없다고 말했다. 사실
가장 어려웠던 부분은 알맞은 음악을 찾는 일이었
다. "200개의 음악을 입혀봤어요. 그중 상당수가 영
상에 맞춰서 작곡한 것이었고요. 결국 뉴욕의 휴먼
Human이 만든 음악으로 결정했어요. 이 음악은 코카
콜라의 많은 광고에서 지금도 찾을 수 있어요."라고
콘도스와 하이드만은 말했다.

이 광고는 2006년 출시된 즉시 성공을 거두었다. 이
후 전 세계 100개국에서 방송되었고, 이 광고에 나
온 애니메이션 세계 깊숙이 관객을 데려가는 장편
서사 여행을 비롯해 수많은 속편을 낳았다.

06
마조레트 캐릭터의 드로잉. 마조레트는
'행복 공장' 광고 마지막 부분의 출시
퍼레이드를 이끈다.

07-10
싸이욥의 디렉터들이 만든 상세한
스토리보드. 코카콜라 '행복 공장' 광고의
각 촬영을 얼마나 세심하게 계획했는지
보여 준다.

11
광고의 초기 아이디어와 이 광고의 외관에
영감을 준 공장 이미지.

12
애니메이션 배경으로 제안된 몇 가지
드로잉 중 하나.

13
'행복 공장'의 세계로 들어가고 있는
동전의 초기 드로잉.

14
캐릭터의 발전을 보여 주는 초기 스케치.
완성된 광고에 채택되지 않은 캐릭터들도
있다.

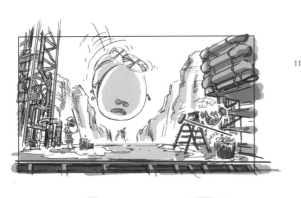

08-10

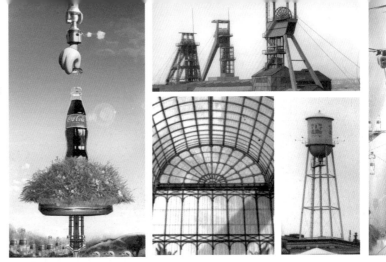

11

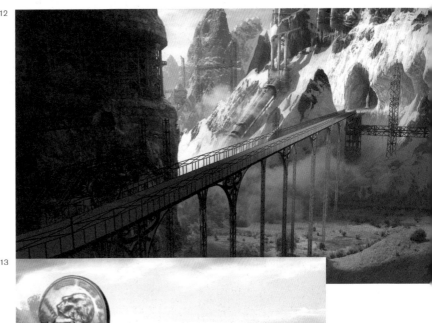

12

13

14

"마침내 스토리가 이렇게 정해졌어요.
'병을 배달한다. 병을 채운다.
병을 사랑한다. 병을 차갑게 식힌다.
병을 축하한다.' 이 틀을 바탕으로
새로운 세계를 건설하기로 했어요."

캐릭터 소개 와이덴+케네디가 묘사한 '행복 공장'의 캐릭터들

치노잉크Chinoinks
치노잉크는 '행복 공장'에서 코카콜라 병을 헌신적으로 공수하는 날아다니는 거대한 돼지다. 이 캐릭터는 숙련된 장거리 트럭 운전사들의 하위문화를 촘촘하게 엮어서 보여 준다. 이들의 무전기 수다는 거의 외부인이 이해할 수 없을 정도이다.

러브 퍼피Love Puppies
러브 퍼피는 '행복 공장'에서 가장 길들이기 힘들고 관리하기 어려우며 지나치게 활동적인 생물체다. 이들 삶에서 세 가지의 목적은 먹고, 감정을 표현하고, 번식하는 것이다. 이들은 이 세 가지 목적을 극도로 잘 수행하고 있다. 러브 퍼피는 쓰레기를 만들어내는 대신 다른 러브 퍼피를 만들어낸다.

워커Workers
워커는 '행복 공장'에서 가장 인구가 많은 종으로 모양, 크기, 특기를 자유자재로 바꾼다. 원래 머나먼, 잊혀진 나라 힌터랜드Hinterlands에서 온 워커는 불가사의할 만큼 코카콜라 냄새 맡는 것을 좋아한다. 이 신성한 요소를 중심으로 이 부족 전체의 문화가 펼쳐진다.

캐퍼Cappers
희귀하게도 강철 같은 신경과 신랄한 쾌활함이 뒤섞인 캐퍼는 카리스마가 있으며, 위험한 삶을 사랑하는 탑건(우수한 전투기 조종사)이다. 우아한 비행을 수행하고, 거의 불가능한 곡선을 그리며 발사되고, 두려움 없이 중력에 저항하여 코카콜라 병에 뚜껑을 완벽하게 씌운다. 통계적으로 성공률이 꽤 높다.

펭귄Penguins
처음에는 코카콜라를 얼음장같이 차갑고 상쾌하게 식히는 임무를 맡았지만, 행복 공장의 기온을 영하로 유지하는 시스템의 수리도 맡고 있다. 사소한 일을 두고 따분한 논쟁을 벌이고, 온도가 적절하게 유지되고 있는 오래된 코카콜라 저장실을 흐뭇하게 바라보고, 서로 끔찍한 수학에 관한 농담을 나눈다.

박격포 맨Mortar Men
박격포 맨은 매일 아침 반짝이는 양복을 입고 어려서부터 훈련받은 일을 하기 위해 준비한다. 이들이 맡은 일은 행복 공장에 있는 모든 생물체의 안전을 책임지고, 출시 퍼레이드가 열리는 동안 한 줄의 불꽃이 되어 투석기에서 발사되는 것이다. 자신의 안녕보다 다른 사람들의 안녕을 우선시한다.

포퍼Poppers
아주 작은 도발에도 과잉 반응하여 흥분하는 경향을 보이며, 열정적으로 폭발함으로써 기꺼이 생애를 마감한다. 말 그대로 폭발한다. 이들이 연쇄 반응을 일으키며 터지면 수천 개의 아주 작고 반짝이는 포퍼 거품이 눈처럼 내려앉아서 '행복 공장'의 주민들에게 즐거운 순간을 선사한다.

에비에이터Aviators (날아다니는 기계)
행복 공장을 이리저리 돌아다니는 기계. 무엇이든 고칠 수 있고 거의 새것처럼 만들 수 있으며 민첩하다. 집에서 만든, 약간 미숙한 플라잉 머신을 타고 다니는 에비에이터는 '행복 공장'을 떠돌아다니는 폐품 수집업자이다.

마조레트Majorettes
출시 퍼레이드는 코카콜라 병을 준비하는 데 가장 중요한 단계이다. 이때는 '행복 공장'의 모든 구성원이 나와서 함께 축하하고 열정을 모아 병을 채우고 바깥세상으로 내보낸다. 마조레트는 이 중요한 이벤트를 지휘하는 감독이다.

밴드로이드Bandroids
밴드로이드는 '행복 공장'의 거리음악단을 지휘하는 주민으로, 코카콜라 병에 음악적 영혼을 불어넣는다. 콧구멍 연주자(코피리)와 파운더(드럼), 튜발라터(금관악기 튜바)를 비롯한 많은 연주자 종족이 있다. 이들은 타고난 재능을 갖고 있으며 악기와 공생관계를 이루도록 진화했다. 또한 이들은 서로서로 공생관계에 있다. 밴드로이드는 마조레트를 숭배하는 경향이 있다.

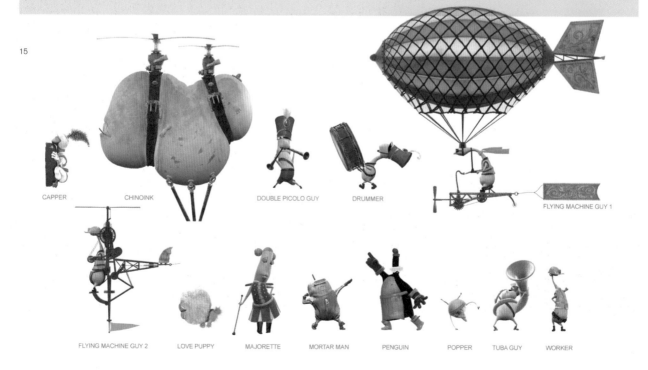

15

CAPPER CHINOINK DOUBLE PICOLO GUY DRUMMER FLYING MACHINE GUY 1

FLYING MACHINE GUY 2 LOVE PUPPY MAJORETTE MORTAR MAN PENGUIN POPPER TUBA GUY WORKER

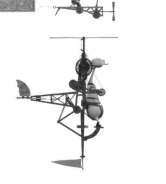

16

17

"캐릭터를 만들 때 가장
중점을 둔 것은 사랑스러움에
약간의 위트를 가미하는
것이었어요. 우리는 캐릭터들이
기발하고 예리하면서도
사랑스럽기를 바랐어요."

15-18
코카콜라 '행복 공장' 광고의 캐릭터들.

19-20
완성된 광고의 스틸 사진들. 코카콜라
'행복 공장'에서 일하는 캐릭터들을 보여 준다.

21
워커 캐릭터의 초기 드로잉.

18

side top front back

20

19

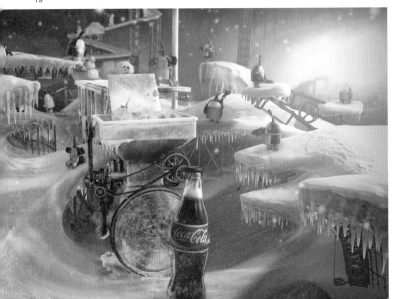

21

코카콜라의 '예 예 예 라 라 라' 광고에
나오는 밝은 색깔 오르간(가운데). 오르간
안에는 모습은 괴상하지만 아주 아름다운
선율을 내는 생물체들이 들어 있다.
이 생물체들을 만드는 과정을 찍은 사진과
뉴질랜드에서 찍은 광고 촬영 사진.

10 코카콜라 / 예 예 예 라 라 라 / 마더

Coca-Cola
Yeah Yeah Yeah La La La

Mother

'코카콜라가 대형 여름 광고를 기획하고 있다. 십대들을 겨냥해서 여름에 출시
할 광고다.' 런던의 광고회사 마더의 크리에이터 티어리 알버트Thierry Albert에 따
르면 이 소문을 듣고 만든 것이 2009년 출시된 코카콜라의 광고 '예 예 예 라 라
라'이다. 이 특이한 제목을 만든 사람은 마더의 크리에이터 로브 두발Rob Doubal
이다. "코카콜라의 여름 광고를 만들고 있을 때 두발이 '예 예 예 라 라 라'라는
이 이상한 단어들을 가져왔어요. 다미엔과 나는 이 아름답고 이상한 문장을 세
상에 퍼뜨리려면 악기와 기이한 생물체들이 최고의 방법이라고 생각했어요."
라고 두발과 함께 이 광고를 만든 알버트 벨론Albert Bellon과 다미엔 벨론Damien
Bellon은 말했다.

"코카콜라가 대형 광고를
기획하고 있다.
십대들을 겨냥하여 여름에
출시할 광고다."

01-06

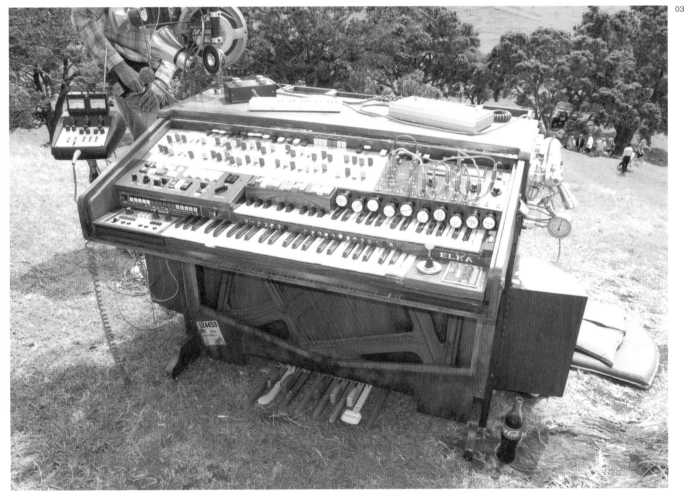

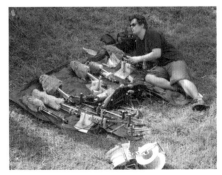

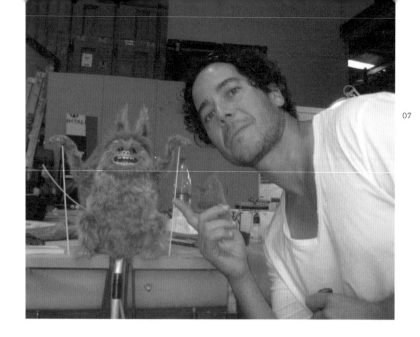

"우리는 해먼드 오르간과 컴퓨터로 이상한 악기를 만든 오르간 연주자의 이야기를 만들었어요. 이 남자는 자신이 만든 악기를 이용해서 기이한 생물체들에게 코카콜라를 먹입니다. 그러면 생물체들은 코카콜라를 먹고 노래를 불러요." 알버트와 벨론은 이 이상한 광고의 세트와 생물체들을 만드는 일을 감독 두걸 윌슨Dougal Wilson에게 맡겼다. "우리는 항상 두걸의 작품을 동경했기 때문에 그와 함께 일하고 싶었어요. 그래서 알맞은 프로젝트를 기다리다가 마침 이 광고를 만들게 되었어요. 이 광고는 뮤직비디오와 비슷한 면이 있어서 최고의 광고 비디오 감독인 윌슨과 잘 어울렸고, 괴상한 캐릭터들과 애니메이션이 있는 작품이라 디테일을 만드는 데 집중력이 필요하다는 점에서도 윌슨이 적임자였어요."

마더는 이 이상한 광고 아이디어를 설명하기 위해 일러스트레이션을 가지고 윌슨을 찾아갔다. 이 일러스트레이션에는 아주 오래된 '고양이 오르간'이 나오는데, 그 안에는 진짜 고양이가 들어 있고, 이 고양이들은 음이 연주될 때마다 '야옹' 하고 운다. "그들은 위키피디아에서 아주 오래된 사진을 찾아서 갖고 왔어요. 언제인지 확실하지 않지만, 옛날 궁중에 의사가 있었는데 왕이 어떤 정신병을 앓고 있어서 의사가 고양이 오르간을 만들었어요. 왕의 긴장을 완화해 줄 거라 생각했거든요. 이 오르간을 무시하고 지낼 방법이 없을 만큼 존재감이 있으니까요."라고 윌슨은 말했다.

이렇게 해서 오르간과 그 안에 들어갈 생물체들을 만드는 작업이 시작되었다. 광고의 이미지에 맞는 장소도 찾아야 했다. "아트 디렉터 다미엔은 오르간에 필요한 참고자료를 엄청나게 많이 갖고 있다가 우리에게 주었어요. 나는 전부터 오래된 신시사이저와 오르간을 좋아했어요. 그래서 이 두 가지 악기 모델을 찾으면서 생물체들의 모델도 찾기 시작했어요. 고양이와 원숭이 등 온갖 동물을 검토했는데 그중에서 가장 연관이 있어 보인 것이 아기 나무늘보였어요." 윌슨은 처음에는 생물체들이 모두 같은 종류여야 한다고 생각했다. "아주 논리적으로 접근하고 싶었기 때문에 생물체들을 똑같이 만들고 싶었어요. 물론 오르간 파이프처럼 각기 다른 음을 내기 위해 크기는 달라야 했어요. 뚱뚱한 생물체가 낮은음을 내고 작은 생물체가 높은음을 내는 겁니다. 그런데 마더의 크리에이터들은 생물체들의 생김새가 모두 다르고 크기도 달라야 한다고 고집했어요. 그들은 덜 논리적이고 더 창의적인 것을 원하더군요. 결과적으로 그들이 옳았어요. 생물체들이 모두 똑같았다면 무척 지루했을 겁니다."

"스토리보드에 따라 찍어야 했지만,
이런 스토리는 의사소통하기
어려운 점이 있으니까요.
그 어느 때보다 세부적인 것까지
꼼꼼하게 준비했는데도 촬영을
하는 동안 여전히 혼란스러웠어요."

윌슨은 다른 생물체들도 넣기로 했다. 광고 중간에 모습을 드러내는 밴드가 그들이다. "광고 중간쯤에 다른 에피소드를 넣는 것이 좋겠다고 생각했어요. 음악이 어디서 나오는지 알려 주기 위해서죠. 악기 아래쪽에 다른 층이 있고 문이 열리면 이 녀석들이 나옵니다. 이들이 관객을 다시 한 번 즐겁게 해 주는 겁니다."

이 광고에서 가장 중요한 것은 음악이었다. 코카콜라는 이 광고를 의뢰하면서 '여름 찬가'를 만들어 달라는 야심찬 요구를 했다. 제작팀은 작곡가들에게 광고 문구 '예 예 예 라 라 라'를 중심으로 견본 음악을 만들도록 했고, 그중에서 캘빈 해리스Calvin Harris의 노래를 선택했다. 이 노래는 광고 출시와 함께 12인치 싱글 트랙으로 발매되었다.

작곡가들이 음악을 준비하는 동안 크리에이터들은 각 생물체에게 성격을 부여하는 작업을 했다. 각 생물체의 성격은 이들이 어떤 행동을 할지 결정하는 데 도움이 될 것이다. 노래를 부르는 생명체 중 너프새드Nufsaid는 절대로 말을 하지 않는다. 구름을 쳐다보고 버찌씨 씹는 것을 좋아한다. 삼손Samson은 자신의 별명을 좋아하지 않는다. 하지만 그렇게 눈썹이 곱슬곱슬한데 달리 어떻게 부르겠는가? 크레틴Crétin은 종종 멍청이라고 불리지만 그 별명을 좋아하지 않으므로 사람들은 크레텡(프랑스어로 바보)이라고 바꿔 부른다. 그러자 그는 매우 흡족해한다. 릭Lick는 세상에서 혀가 가장 큰 생물체이다. 그 덕분에 믿을 수 없을 정도의 리듬 센스를 갖고 있다. 그는 소떼에게도 탭댄스를 추게 할 수 있을 것이다.

광고에서 오르간 연주자 역할을 할 배우를 캐스팅할 때도 마찬가지로 엄격한 기준을 적용했다. "뭔가 엄청난 스토리를 가진 사람처럼 보여야 했어

09

07
마더의 크리에이터 티어리 알버트가
코카콜라 생물체들과 함께 한 사진.

08-09
생물체들과 오르간의 초기 드로잉과
디자인. 오르간에는 생물체들이 노래를
부르도록 코카콜라를 나눠 주는 병이 있다.

10
디렉터 두걸 윌슨의 스케치. 광고 제작
아이디어와 이미지들로 가득하다.

10

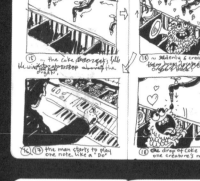

11
두걸 윌슨이 손으로 그린 스토리보드.
뉴질랜드 촬영 기간 중 완성해야 할 여러
장면을 상세하게 계획했다.

12
완성된 광고의 스틸 사진.

13
캘빈 해리스의 12인치 한정판 사운드트랙
레코드. 광고 출시와 동시에 발매되었다.
광고에 나온 생물체 중 하나가 디스크
표지에 실려 있다.

14
윌슨의 스케치북의 다른 페이지들.
광고에 쓰인 오르간을 얼마나 세심하게
만들었는지 보여 준다.

13

요. 약간 의심스럽고, 여러 곳을 떠돌아다닌 사람 같은 느낌이 있어야 했어요."라고 윌슨이 연주자의 모습을 설명했다. "그는 겉모습이 아주 똑똑해 보이는 캐릭터는 아니었어요. 그러면서도 무척 현명해 보여야 했어요. 약간 방랑자 같은 인상을 풍기고, 이 마을 저 마을로 오르간을 끌고 다니며 물건을 파는 사람입니다. 약간 지저분하며 피리를 부는 사람인데 어떤 장소에 불쑥 나타나서 코카콜라를 내미는 신비로운 캐릭터죠. 너무 말끔하게 면도를 하고 잘생긴 외모라면 몹시 위선적으로 보일 겁니다. 그래서 우리는 약간 거칠고 거무스름하게 보이는 사람을 열심히 찾았어요."

이렇게 꼼꼼하게 준비를 했음에도 불구하고 촬영에 들어가자 문제가 생겼다. 언덕에서 사람들이 춤추는 와이드 샷과 각 인형의 세세한 움직임을 합치는 작업이 특히 까다로웠다. "아주 작고 다루기 힘든 것을 취급하는 일이었어요. 그러면서 동시에 아주 방대하고 규모가 큰 촬영이었어요. 정말 힘든 촬영이었어요." 촬영은 뉴질랜드의 마오리족 거주지인 넓은 언덕에서 8일 동안 이루어졌는데 많은 어려움이 있었다. 바람이 너무 강해서 촬영하기가 쉽지 않았다. "오르간을 언덕 아래로 끌고 내려가서 클로즈업 촬영을 했어요. 언덕 위에서는 바람 때문에 말을 할 수가 없었거든요. 시간도 부족했고 정말 혹독한 조건이었어요. 편집할 수 있는 장면을 되도록 많이 얻기 위해 임의로 촬영한 적도 여러 번이었어요. 스토리보드에 따라 찍어야 했지만, 이런 스토리는 의사소통하기 어려운 점이 있으니까요. 그 어느 때보다 세부적인 것까지 꼼꼼하게 준비했는데도 촬영을 하는 동안 여전히 혼란스러웠어요."

게다가 전혀 예상치 못한 일이 일어났다. "좀 무서운 일이 일어났어요. 촬영하고 있던 언덕 가까운 곳에서 소 한 마리의 다리가 부러지는 사고가 있었어요. 그 소는 촬영과 아무 상관이 없었는데

우리 주위를 어슬렁거리고 있다가 쓰러진 겁니다. 곧 경찰 두 명이 와서 총으로 소를 쏜 다음 모두 지켜보는 가운데 소를 분해하기 시작했어요. 그것도 점심시간 직전에 말이에요."

이러한 몇 가지 불평에도 불구하고 마더와 윌슨은 코카콜라를 위해 가장 초현실적이며 창의적인 광고를 만들어냈다. 십대 아이들이 이탈리아의 언덕에서 햇살을 듬뿍 받고 있는 상징적인 1970년대 코카콜라 광고를 참조하기는 했지만, 광고라기보다는 뮤직비디오에 더 가까운 느낌을 주는 기발하고 개성 넘치는 광고가 완성되었다. 이 광고의 음악은 코카콜라가 바란 것처럼 순위권에 오르지는 못했지만, 그래도 캘빈 해리스와 작업하기로 한 것은 탁월한 결정이었다. 그는 그해 여름 여러 히트곡을 내놓았고, 그가 함께했다는 사실만으로도 코카콜라 광고에 시원한 느낌을 더해 주었다.

Guinness
noitulovE

Abbott Mead Vickers BBDO

기네스는 광고 분야에 상당한 유산이 있다. 이 아일랜드 맥주 브랜드는 초기의 광고 슬로건부터 간결한 태그라인과 인상적인 표현으로 유명했다. 그래서 2005년 기네스를 위한 새로운 광고를 만들게 되었을 때 런던의 애벗 미드 비커스 비비디오의 맷 도먼Matt Doman과 이안 하트필드Ian Heartfield는 영감을 얻기 위해 이 회사의 역사를 돌아보기로 했다. "우리는 기네스의 '기다리는 자에게 복이 온다.'는 태그라인을 항상 좋아했어요. 이 태그라인이 기네스 최고의 광고라고 생각했어요. 그래서 이 태그라인을 다시 사용할 방법을 찾기로 했습니다."라고 도먼은 말했다.

'기다리는 자에게 복이 온다.'는 태그라인은 약 10년 전에 에이엠브이 비비디오AMV BBDO가 처음 만든 것으로 펍에서 기네스 한 잔을 마시기까지 소요되는 악명 높은 시간을 뜻한다. 이 태그라인은 1999년 조너선 클레이저Jonathan Glazer 감독이 제작한 '서퍼Surfer'을 포함하여 기네스의 가장 성공한 광고들에서 사용되었다. 그러다가 기네스가 세계 시장을 겨냥하면서부터 광고에서 사라졌다. 다른 나라에서는 맥주를 만드는 공정이 짧으므로 이 문장이 어울리지 않았기 때문이다. 하지만 새 광고는 영국을 겨냥한 것이었으므로 도먼과 하트필드가 이 태그라인을 다시 사용하는 데는 무리가 없었다. "이 아이디어는 아주 오랜 기다림 끝에 탄생했어요. 그리고 특이하게도 거의 완성된 형태로 나왔어요."라고 도먼은 말했다.

광고 주제의 단서는 제목에 있다. '노이툴러브noitulovE'. 거꾸로 쓰면 '진화Evolution'이다. 광고는 바에 있는 세 젊은이의 장면으로 시작한다. 그들은 기네스를 한 잔씩 홀짝거리자마자 펍에서 나와 거꾸로 걸어간다. 거리를 지나고 역사를 거슬러 올라간다. 그들이 빠른 속도로 진화를 역행하는 것을 볼 수 있다. 네안데르탈인이 되고, 침팬지가 되고, 새가 되고, 물고기가 되고, 작은 공룡이 되고, 마

침내 진흙에 사는 작은 물고기가 된다. 마지막으로 스크린에 태그라인이 의기양양하게 나타난다. 물론 이 광고가 역진화를 과학적으로 정확하게 표현하지 못했을 수도 있다. 그렇지만 탁월하게 표현했음은 틀림없다.

이 광고의 아이디어는 단순한 것처럼 보이지만 제작 과정은 상상도 할 수 없을 만큼 복잡했다. 크리에이터들이 부딪힌 최초의 장애물은 광고 초안을 심사하는 조사연구팀을 통과하는 일이었다. 이들의 동의를 얻지 못한 아이디어는 첫 단계에서 사라졌다. "조사연구팀을 통과하려면 아이디어가 기분 좋고 쾌활한 느낌이 들어야 했어요. 어둡거나 날카롭거나 기이한 아이디어는 사람들을 신경질적으로 만들기 때문에 첫 단계를 통과하지 못하죠. 그러면 우린 또 다른 것을 만들어야 했지요." 라고 하트필드는 말했다.

"애니매틱스와 스토리보드를 만들고, 음악도 신중하게 골랐어요. 정말 만들고 싶은 광고를 조사하는 것이 아니라 조사하기 좋은 광고를 만드는 것 같았어요. 그리고 나중에 수정하는 식이었어요." 라고 도먼은 말했다.

01-07
완성된 기네스 광고의 스틸 사진. 진화를 역행하는 과정을 보여 준다. 세 친구가 바에서 기네스를 마시는 장면으로 시작하여 이들이 역사를 거슬러 올라가 침팬지가 되고 새가 되고 물고기가 되고 마침내 진흙에 사는 망둥어가 되는 장면으로 끝난다.

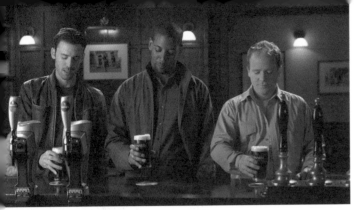
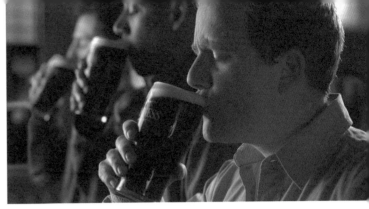
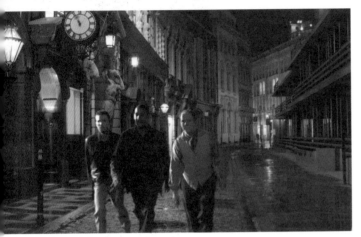

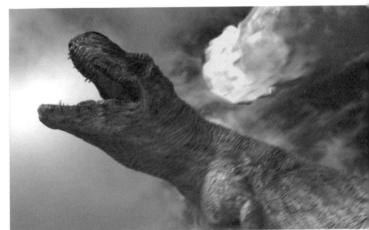

"일반적인 기네스 광고와는 다른 광고였어요.
유머감각이 필요했거든요.
약간 익살맞은 광고였어요. 기네스는
지금까지 이런 것을 해본 적이 없어요.
모든 광고가 매우 정직하고 진지했어요."

01-07

"장면마다 다른 기술을 사용했어요. 처음부터 끝까지 한 가지 기술을 사용할 방법은 없었어요. 각 장면이 고유의 저작권을 소유한 개별 광고나 마찬가지였어요."

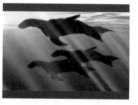

08

이 광고를 만들 때 4단계에 걸쳐 조사가 이루어졌다. 둘째 단계에서 도먼과 하트필드는 광고 감독을 선정했다. 그는 스토리보드를 만드는 데 참여한 사람이었다. 도먼과 하트필드는 이 광고가 기상천외하다는 것을 알았기 때문에 특별한 감독이 필요하다고 생각했다. "일반적인 기네스 광고와는 다른 광고였어요. 유머감각이 필요했거든요. 약간 익살맞은 광고였어요. 기네스는 지금까지 이런 것을 해본 적이 없어요. 모든 광고가 매우 정직하고 진지했어요. 처음에 우리는 '서핑하는 사람'보다 나은 것을 만들 수 없을 것으로 생각했어요. '서핑하는 사람'은 가슴 아플 정도로 근사하고 감탄하지 않을 수 없는 작품입니다. 게다가 흑백 필름이고요. 그래서 기네스 광고를 가벼운 마음으로 만들 수 있는 사람은 아무도 없을 거라고 생각했어요."라고 도먼과 하트필드는 말했다.

게다가 이 광고에는 후반 작업 기술이 탁월한 감독이 필요했다. 이야기 전개에 따라 빠른 속도로 진화 과정의 변화를 보여 주어야 하기 때문이다. 도먼과 하트필드는 유머와 후반 작업이 가능한 감독으로 다니엘 클라인만Daniel Kleinman을 선택했다. 그는 통조림 회사 존 웨스트 샐먼John West Salmon과 마이크로소프트의 엑스박스Xbox(18장 참조)를 비롯한 많은 브랜드를 위해 재치 있는 광고를 만들었다. "이런 아이디어를 다룰 때 주의해야 할 점은 시간과 돈이 충분하지 않으면 낭패를 당한다는 것입니다. 하지만 클라인만처럼 유능한 사람이 함께한다면 어느 정도 마음을 놓을 수 있어요."라고 하트필드는 말했다.

"대본은 아주 단순했습니다. 수백만 년의 역사가 들어 있으니 아주 복잡할 것 같지만 서너 줄 문장으로 표현할 수 있더군요. 최고의 대본이었습니다. 대본을 보는 순간 '걸작이 되겠는걸. 정말 재미있는 광고가 될 수 있어.'라고 생각했어요. 시도해볼 만한 시각적 작업이 엄청나게 많은 작품이었습니다."라고 클라인만은 말했다.

"문제는 스토리를 어떻게 풀어나가는가 하는 것이었어요. 인간에서 네안데르탈인까지 변하기는 쉬웠어요. 그다음 침팬지가 되고, 공중으로 날아오르고……. 그때부터는 오직 머릿속에서 아이디어를 끄집어내야 했어요. 이 광고가 굳이 역사 교육이 될 필요는 없죠. 어차피 다윈주의 과학의 관점에서는 맞지 않는 이야기였으니까요. 우리가 과거에 물고기나 타조, 뭐 그런 것은 아니었을 겁니다. 저는 그냥 여러 가지 환경을 실험해보고 싶었어요. 숲 속과 물속에 들어가고 하늘을 날아다니고 대지를 달리고 땅속으로 들어가는 겁니다. 이야기가 전개되면서 놀라움과 흥미를 유지하고, 재미를 느끼게 해야 했으니까요."

"스토리를 풀어나가고 만드는 일은 무척 재미있었습니다. 그런데 그다음이 문제였어요. '이걸 어떻게 표현하지?' 자세히 보면 장면마다 수없이 많은 요소가 들어 있어요. 이 광고에서 가장 흥미롭고 새로운 점은 내가 지금까지 사용했던 모든 기술을 합친 것보다 더 많은 기술이 필요했다는 사실일 겁니다. 장면마다 다른 기술을 사용했어요. 처음부터 끝까지 한 가지 기술을 사용할 방법은 없었어요. 각 장면이 고유의 저작권을 소유한 개별 광고나 마찬가지였어요. 어떤 장면은 애니메이션, 어떤 장면은 *인 카메라In-camera 기법을 사용했고, 어떤 장면은 분장이 핵심이었다. 또 어떤 장면은 시간을 압축하여 보여 주는 타임랩스time-lapse가 필요했고, 어떤 장면은 합성사진이었어요. 이렇게 각기 다른 다양한 요소들이 한데 뒤섞인 가운데 이 모든 것이 일종의 광기를 발휘해서 효과를 냈습니다."

클라인만은 이 광고에 필요한 특수효과를 후반 작업 회사 프레임스토어Framestore의 윌리엄 바틀

* 인 카메라(in-camera)
영화관 스크린에서 상영될 장면과 정확히 똑같은 전개로 장면(shot)을 촬영하는 영화제작기술. 인 카메라 편집은 이러한 현대적인 편집 개념이 정립하지 않았던 시기에 카메라를 잠시 멈추고 피사체를 바꾸며 촬영했던 기법을 가리킨다.

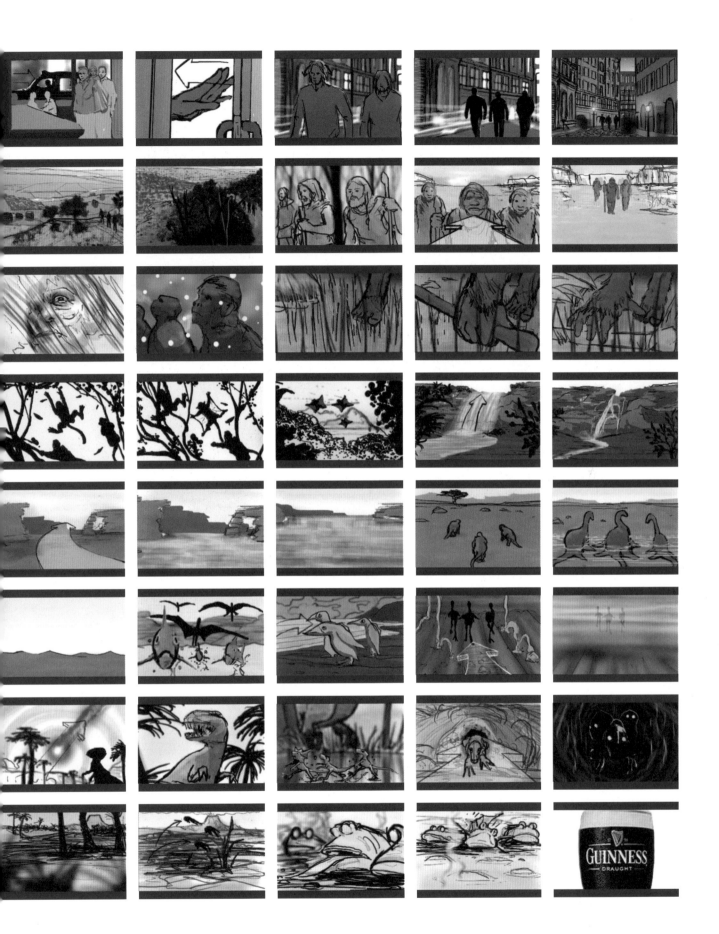

08
감독 다니엘 클라인만이 만든
'노이툴러브' 광고의 초기 스토리보드.
광고가 시각적으로 얼마나 세밀하게
계획되었는지 보여 준다.

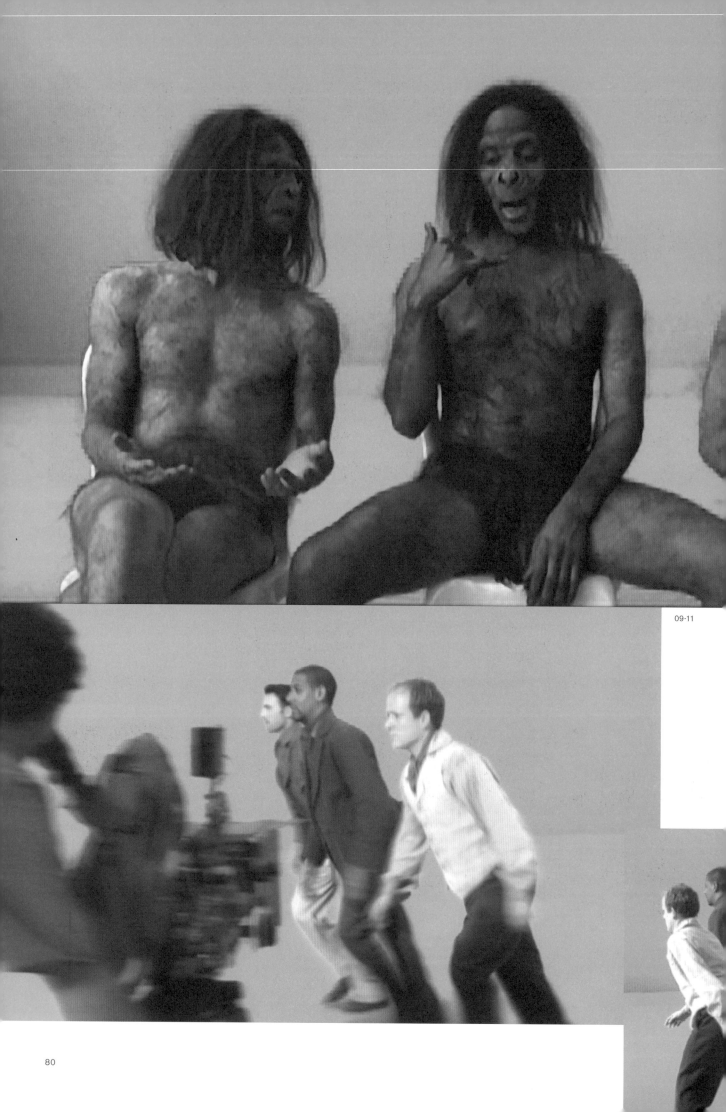

12-13

"나는 특수효과를 내기 위해서
특수효과를 쓴 적이 없어요.
이 광고에서는 이야기가 가장 중요했어요."

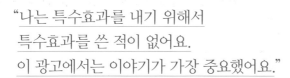

09-13
세트에서 네안데르탈인 분장을 한 세
배우. 감독 다니엘 클라인만(사진 12)과
카메라를 향해 연기하고 있다. 영상에서
제대로 된 뒤로 걷는 모습을 얻기 위해
클라인만은 배우 들이 무거운 물건을
끌면서 걷도록 했다. 그런 다음 영상을
거꾸로 돌렸다.

14-15
팀이 각 장면에 대해 논의하고 있다.

14-15

81

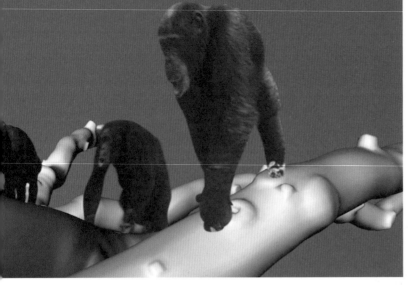

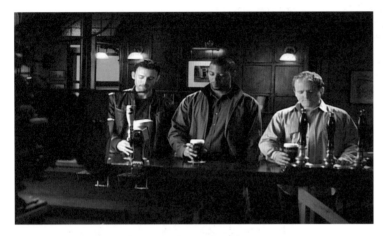

16-18

with a little more baking

with some help from baking

19-22

"바위의 침식과 화산 장면은
뜨거운 판 위에 밀가루와 이스트,
진흙을 섞어서 만들었어요."

16-18
후반 작업에서 덧붙인 침팬지들. 시작
장면에 세 배우가 세트에 앉아 있다.
바의 디자인을 보여 주는 초기 이미지.

19-22
'노이툴러브' 광고에는 몇 가지 특별한
특수효과가 사용되었다. 나뭇잎이
부드럽게 흔들리는 것을 표현하기 위해
요리용 토치를 이용하여 산들바람 효과를
냈고, 화산 장면은 밀가루와 이스트,
진흙 섞은 것을 구워서 사용했다.

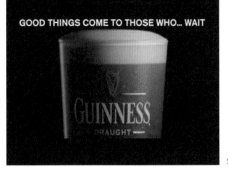

GOOD THINGS COME TO THOSE WHO... WAIT

GUINNESS DRAUGHT

23

"편집은 단순히 촬영한 것을 순서대로
배열하는 일이 아닙니다. 말 그대로
창의적으로 이야기를 만들어내는 과정입니다."

렛William Bartlett과 함께 만들었다. 그리고 장면 중 일부는 특수효과가 아닌 전통적인 방식으로 만들었다. 배경이 되는 풍경은 아이슬란드에서 찍은 타임랩스 영상을 썼고, 광고에 등장하는 세 명의 남자에게 가면을 씌우고 분장을 해 네안데르탈인으로 만들었다. 그다음부터 상황이 묘하게 전개되었다.

"식물이 움직이는 장면을 만들기 위해 스톱 프레임 애니메이션stop —frame animation 기법을 사용하고 각 프레임 사이의 나뭇잎들을 요리용 토치로 조금씩 가열하면서 식물을 움직였어요. 그러자 아주 흥미로운 움직임이 나왔어요. 변화를 주기 위해 가위도 사용했습니다."라고 바틀렛은 말했다.

"바위의 침식과 화산 장면은 뜨거운 판 위에 밀가루와 이스트, 진흙을 섞어서 집에 있는 파란 소파를 배경으로 위쪽에서 촬영했어요. 물고기가 풀에서 거꾸로 튀어나와 마른 땅에 떨어지는 장면의 배경이 된 움직이는 바위는 스페셜 K 시리얼과 그레이프 너츠 시리얼을 섞은 것이고요. 물론 이 광고 전체를 이렇게 가내수공업식으로 만든 것은 아닙니다. 이 광고의 대부분은 아주 비싼 컴퓨터에서 매우 복잡한 첨단 기술로 만들었어요. 스타일과 기술의 조합이 이 광고를 매력적으로 만들어 준 겁니다."

클라인만이 이 광고를 만들 때 가장 중요하게 생각한 것은 디테일에 대한 집중과 끊임없는 실험정신이었다. "거의 눈치 채지 못할 정도이긴 하지만, 훌륭한 몫을 해낸 미세한 효과들이 있어요. 나는 동굴인들과 반은 네안데르탈인이고 반은 원숭이인 사람들이 다른 방식으로 걷게 하고 싶었어요. 그래서 원숭이와 침팬지를 연구한 동작 지도사를 고용해서 배우들에게 걸음걸이를 가르쳤어요."

뒤로 걷는 장면도 문제였다. 클라인만은 특히 광고 시작 부분에서 남자들이 뒤로 가는 장면이 뒷걸음질 치는 것처럼 보이지 않게 하려고 애썼다. "자석이 뒤에서 남자들을 끌어당기는 것처럼 보이게 하고 싶었어요. 그래서 배우들에게 앞쪽으로 기울어서 걷도록 주문했어요. 보통 걸을 때의 각도보다 훨씬 더 많이 기울여서 걷기 위해 무거운 물건을 끌면서 앞으로 나아가도록 했죠. 그리고 후반 작업에서 그 물건을 지우고 영상을 거꾸로 돌려서 뒤로 걷는 장면을 완성했어요."

이렇게 복잡한 제작 과정 중에도 클라인만과 크리에이터들은 광고주에게 진행 과정을 보고해야 했다. 그것은 모두에게 편치 않은 절차였다. "편집 과정에 몇 달이 걸렸어요. 광고주에게 보고할 때 그들의 신뢰 없이는 불가능했어요. 장면을 설명하는데 앞에 아무것도 없는 경우가 많았거든요. 아이슬란드 타임랩스 사진과 그 속을 날고 있는 회색 사각형을 보여 주며 무슨 일이 일어나고 있는지 설명했어요. 광고주가 제작 과정의 모든 단계를 직접 보고 싶어 했기 때문에 보통 때라면 공개하지 않는 초기 단계 작업을 모두 보여 주었어요. 그런 면에서 그들은 매우 훌륭했어요. 우리를 믿어 주었거든요."라고 클라인만은 말했다.

"후반 작업은 정말 어려웠어요. 한 장면에 여러 가지 후반 작업이 필요했어요. 이것은 실사 촬영live action처럼 찍고 나서 좋은 광고가 될지 즉시 알 순 없어요. 이 정도 분량의 후반 작업이라면 돌이킬 수 없을 정도로 늦기 전에는 얼마나 작업이 잘 되었는지 알 수 없어요."라고 이안 하트필드는 말했다.

"나는 '촬영을 했지만 아직 촬영이 끝나지 않았다.'라고 사람들에게 말합니다. 편집과 특수효과도 촬영의 일부거든요. 여전히 이미지를 만들고, 캐릭터를 만들고, 캐릭터들이 움직이게 하고, 촬영에서 하는 모든 일을 해야 합니다. 편집은 단순히 촬영한 것을 올바른 순서대로 배열하는 일이 아닙니다. 말 그대로 창의적으로 이야기를 만들어내는 과정입니다. 그래도 이런 것은 처음이었어요. 아마 이렇게 많은 다양한 기술을 동시에 사용한 광고는 지금까지 없었을 겁니다. 완전히 새로운 영역으로 진입하는 것이었어요. 정말 흥분되는 경험이었죠."라고 클라인만은 말했다.

광고 제작이 마지막 단계를 향하고 있을 때 중대한 변화가 일어났다. 이 광고는 처음부터 그루브 아마다Groove Armada의 음악에 맞추어 제작했다. 조사연구 팀에서 감독에 이르기까지 모두 이 곡을 좋아했지만 그래도 팀은 뮤지션 피터 래번Peter Raeburn에게 더 좋은 곡이 있는지 물었다. 그는 광고에 대해서 자세히 물은 다음, 뮤지컬 '스위트 채리티Sweet Charity'에 출연한 새미 데이비스 주니어Sammy Davis Jr의 '리듬 오브 라이프Rhythm of Life'를 들고 왔다. 이 곡은 이 광고에 지각변동을 일으켰다. "과장처럼 들리겠지만, 그가 곡을 연주하기 시작했을 때가 내가 광고계에 몸담은 이래 최고의 순간이었어요. 이 곡은 이 광고를 완전히 바꿔놓았어요. 저라면 절대 그렇게 할 수 없었을 겁니다. 그는 모든 것을 완전히 바꿔놓았어요."라고 하트필드는 말했다.

'노이툴러브noituIovE'에 대해 이야기할 때 크리에이터들은 '모든 것이 딱 맞아떨어졌다.'라고 이구동성으로 말한다. 훌륭한 아이디어와 명성 높은 광고주가 있었고 광고계에서 가장 재능 있는 사람들과 함께 작업할 수 있었다는 것이다. 한편 노이툴러브에서 가장 흥미로운 부분은 그렇게 특수효과를 많이 사용한 작품임에도 불구하고 유머가 가장 두드러진다는 점이다. 이것은 클라인만의 고집 덕분이다. "나는 특수효과를 내기 위해서 특수효과를 쓴 적이 없어요. 이 광고에서는 이야기가 가장 중요했어요. 모든 특수효과는 이야기를 자연스럽게 만들고, 보기 쉽게 그리고 재미있게 만드는 수단이었습니다."

23
광고의 마지막 장면. 이 유명한 태그라인은
기네스 광고가 한동안 사용했던 것으로
이번 광고에서 다시 부활했다.

HBO
True Blood
Digital Kitchen

미국의 케이블 TV 회사 HBO가 뱀파이어 드라마 <트루 블러드True Blood>의 두 번째 시리즈 광고를 만들면서 광고회사에 요구한 것은 간단하지만 치명적이었다. '시끄럽게 만들어라!' 그런데 시카고의 광고대행사 디지털 키친이 선택한 방법이 가장 오래되고 가장 '시끄럽지 않은' 매체인 포스터라는 사실은 약간 의외이다. 포스터나 옥외 광고판이 여전히 많은 광고에 사용되고 있긴 하지만 요즘 같은 쌍방향 디지털 의사소통 시대에 약간 정체된 느낌을 주는 것은 사실이다. 종이 매체의 성격상 혁신이 제한적일 수밖에 없기 때문이다. 그럼에도 불구하고 디지털 키친은 이 조용한 포스터로 HBO의 요구를 훌륭하게 수행했다.

이 광고는 드라마 <트루 블러드>의 주요 전제, 즉 뱀파이어들이 우리 가운데 살고 있으며 현실의 일부라는 가설을 토대로 만들었다. <트루 블러드> 첫 시리즈를 방영하기 전에 뉴욕의 광고회사 캠프파이어Campfire는 관객들에게 이 드라마의 주제를 소개하고 기대를 불러일으키기 위해 복잡한 프리퀄prequel(전편) 광고를 제작했다. 그리고 드라마에 나오는 뱀파이어들이 인간들 사이에서 공개적으로 살 수 있도록 해 주는 인조혈액이 든 작은 병을 팬들에게 보내는 이벤트도 시행했다. 디지털 키친은 이렇게 현실과 허구의 경계를 무너뜨리는 전략을 이어받는 동시에 한발 더 나아가 허구를 강조한 광고를 만들기로 했다.

"'만일 뱀파이어가 우리와 함께 살고 있다면 이들을 겨냥한 마케팅은 어떤 것일까?'라는 질문에서 출발했습니다."라고 제작 감독 토드 브랜즈Todd Brandes는 광고를 기획하던 당시 상황을 설명했다. 디지털 키친은 공동 브랜드 광고를 하기로 했다. 유명 의류나 자동차, 라이프스타일 브랜드들이 HBO와 함께 가상의 뱀파이어 소비자들에게 상품을 광고하는 것이다.

"우리는 기업들을 찾아가서 광고 아이디어를 설명했어요. 트루 블러드의 뱀파이어들이 우리 사회의 일원이고 우리 문화의 일부분이며 인간과 마찬가지로 상품에 관한 마케팅을 받을 자격이 있다고 말입니다. 그리고 이 광고가 아주 재미있고 유쾌한 광고가 될 것이며, 그 브랜드를 위한 광고가 될 것이고, 우리는 그들의 상표와 특성을 존중할 것이라고 말했어요." 광고에서 다른 브랜드를 사용하려면 허가를 받아야 한다. 그런데 디지털 키친은 허가를 받는 데 그치지 않고 전적으로 그들을 위한 광고를 만들겠다고 제안했다. "사실 엄청난 도전이었어요. 우리가 그 브랜드와 상표, 지금까지 해 온 광고의 특성을 완벽하게 파악할 수 있고 그것을 존중하고 진실하게 접근하겠다는 것을 설득해야 했으니까요."라고 브랜즈는 말했다.

브랜즈는 공동 광고에 참여하겠다는 회사들이 얼마나 많은지 듣고 놀랐다. "저는 이 아이디어에 확신이 있었어요. 하지만 광고주의 입장에서는 적지 않은 비용을 치르는 일이었으니까요. 게다가 정말 시간이 부족했어요." 그런데도 이 브랜드들은 이 프로젝트에 뛰어들었다. "모든 기업들이 넘치는 광

> "만일 뱀파이어가 우리와 함께 살고 있다면 이들을 겨냥한 마케팅은 어떤 것일까?"

01 HBO
트루 블러드 광고의 최종 포스터. 이 광고는 '뱀파이어를 위한' 에코 향수를 선전하고 있다.

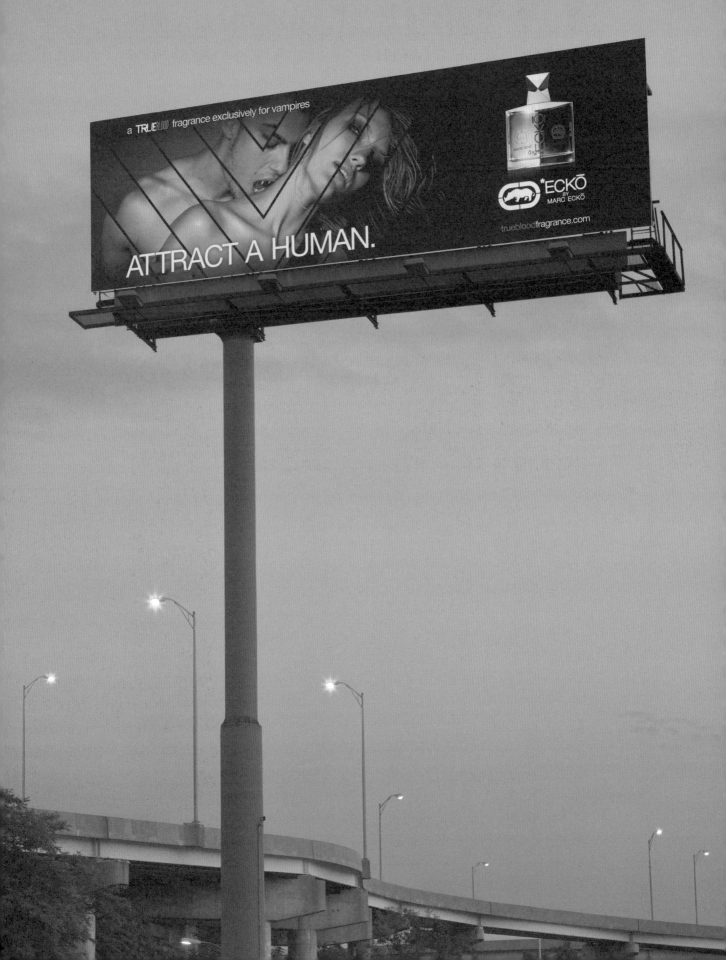

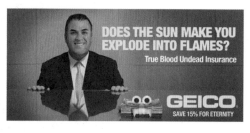

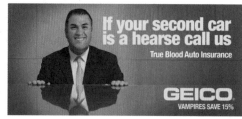

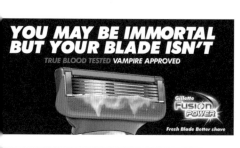

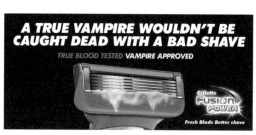

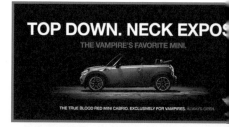

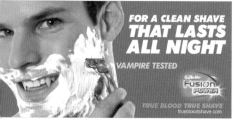

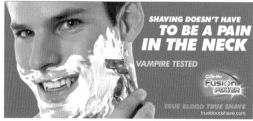

02-06

"질레트나 몬스터와 10년 또는 15년 동안
일해 온 회사라면 모르겠지만
우리는 어느 날 갑자기 이 브랜드들에
맞는 광고를 만들어야 했어요.
결국 24시간 또는 48시간 만에 하나씩
광고를 완성했어요."

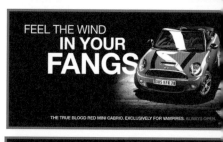

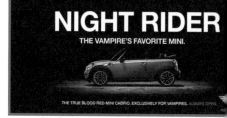

"모든 기업들이 넘치는 광고 속에서 눈에 띌 방법을
찾고 있어요. 이 브랜드들은 우리 아이디어가
신선하고 멋지다고 생각했어요."

07

02-07
디지털 키친은 HBO 트루 블러드 광고에서
6개 브랜드를 위한 뱀파이어 광고를
만들었다. 이 브랜드의 다양한 포스터
아이디어. 이 광고 전체를
8주 만에 완성했다. 크리에이티브팀은
8주 동안 각기 독립적인 7개의 광고를
만들었다. HBO 광고를 중심으로
이 프로젝트에 참가한 6개
광고주를 위한 개별 포스터 광고.

고 속에서 눈에 띌 방법을 늘 찾고 있어요. 이 브
랜드들은 우리 아이디어가 신선하고 멋지다고 생
각했어요. 물론 우리의 제안을 거절한 브랜드들
도 있었어요. 대개 *R등급R−rated을 받은 드라마
와 함께 광고할 수는 없다는 것이 이유였어요. 좀
더 신중한 브랜드도 있었어요. '훌륭한 아이디어
입니다만 우리는 그런 광고를 할 수 없어요.' 심지
어 우리 쪽에서 거절한 브랜드도 있었죠. 우리는
동시에 많은 브랜드와 접촉했고, 어떤 브랜드를
참여시킬지 결정해야 했어요. 그래서 세운 원칙이
선착순이었습니다."

최종적으로 광고에 참여한 브랜드가 BMW 미니,
할리 데이비슨, 질레트, 구인구직 사이트 몬스터,
힙합 브랜드 에코 언리미티드Ecko Unlimited, 보험회
사 게이코Geico였다. 디지털 키친은 트루 블러드와
의 공동 브랜드 광고 설계를 단 8주 만에 완성했
다. "가장 자랑스러운 것은 8주 동안 7개의 광고
주와 일했다는 사실입니다. 우리는 HBO, 6개 광
고주의 광고대행사와 마케팅 부서를 한꺼번에 상
대해야 했어요. 그런데 우리는 큰 회사가 아니었
고 직원도 몇 명밖에 없었어요. 질레트나 몬스터
와 10년 또는 15년 동안 일해 온 회사라면 모르
겠지만 우리는 어느 날 갑자기 이 브랜드들에 맞
는 광고를 만들어야 했어요. 결국 24시간이나 48
시간 만에 하나씩 광고를 완성했어요. 아마 첫 광
고에 주어진 시간의 50~60퍼센트를 썼을 겁니
다. 크리에이티브에 관해서는 전적으로 우리가 맡
았고 결정권도 아주 컸죠. 이 작업에 참여한 사람
들은 모두 훌륭했어요. 정말 행운이었죠. 그들은
헌신적으로 일했고 우리가 제시한 작업의 시한을
준수했어요. 이 광고는 아이디어만 좋으면 사람들
이 어떤 일을 해낼 수 있는지 보여 주는 좋은 사례
입니다."

* R등급(R-rated)
만 17세 미만은 성인 동반 하에 관람 가능. 우리나라에선 만 18세
이상 관람가 등급과 비슷하다.

2009년 옥외 광고판과 신문에 실린 지면 광고와
더불어 디지털 키친은 일련의 인터넷 동영상 광고
를 만들었다. 이 광고 역시 현실을 왜곡한 것으로
뉴스에 뱀파이어가 등장한다. 하지만 가장 영향력
이 컸던 것은 단순한 포스터 광고였다. 이 광고는
옥외 광고판도 상상력과 안목만 있으면 여전히 독
창적인 힘을 발휘할 수 있다는 것을 보여 주었다.
"'무조건 시도하라. 그리고 최고의 황당한 순간을
거머쥐어라.'라는 것이 이 광고 제작의 기본 철학
이었어요. 사람들은 길을 가다가 이렇게 말할 겁
니다. '잠깐, 내가 본 게 맞나?' 그것은 완전히 새
로운 경험일 겁니다. 그런 경험을 하게 하는 것이
우리의 목표였습니다."

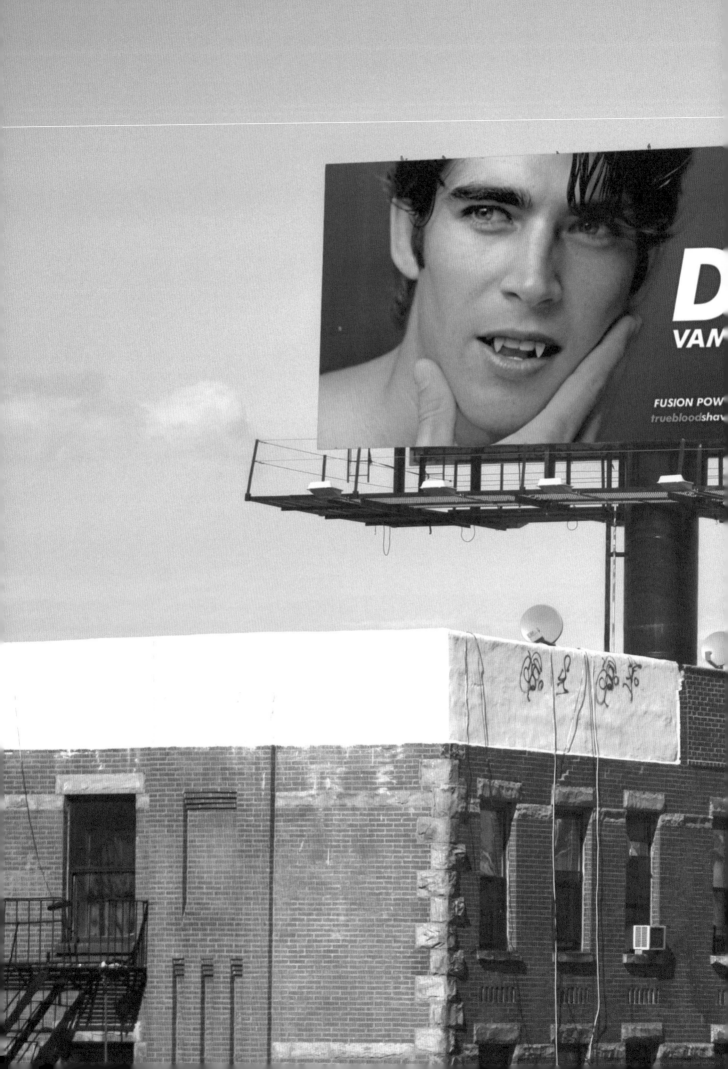

13 HBO / 엿보는 사람 / 비비디오 뉴욕

HBO
Voyeur

BBDO New York

역동적인 쌍방향 웹사이트를 통해 세계적으로 유명해진 미국의 케이블 TV 회사 HBO의 광고 '엿보는 사람'은 처음에는 뉴욕에서 열린 이벤트로 시작되었다. 이 광고의 목적은 HBO 채널의 위대한 스토리를 만드는 기술을 알리는 것이었다. 오늘날 스토리텔링은 텔레비전과 인터넷, 거리의 대화에 이르기까지 모든 매체에서 이루어지고 있으므로 HBO와 광고 제작을 맡은 비비디오 뉴욕은 스토리만 언급하는 TV 광고로는 충분하지 않다고 생각했다. 그래서 복잡하고 흡인력 있는 이야기를 만들어 여러 매체를 통해 소개하고, HBO의 관객이 참여할 수 있는 광고를 만들기로 했다.

"최초의 기획안은 HBO가 탁월한 스토리텔러라는 사실을 말하는 것이었어요. 우리는 이 기획안을 수정하여 말하기보다는 보여 주기로 했습니다. 무작정 밖으로 나가서 'HBO는 굉장한 이야기를 만든다.'라고 외치는 대신 HBO의 품격을 보여 줄 훌륭한 콘텐츠를 만들기로 했습니다."라고 이 프로젝트의 수석 크리에이터 그레그 한Greg Hahn과 마이크 스미스Mike Smith 는 말했다.

크리에이터들은 뉴욕에 사는 자신들의 경험을 바탕으로 '엿보는 사람'이라는 아이디어를 만들었다. "뉴욕의 건물에서 길 건너 건물을 보면 1만 가지의 이야기가 동시에 일어나고 있습니다. 길 건너 보이는 장면들이 우리의 이야기가 되었어요. 우리는 이것을 HBO의 품격을 지닌 스토리로 만들었어요. 관음증이라는 아이디어가 각 이야기를 연결시키는 맥락이 되었습니다."라고 한은 말했다.

01
HBO '엿보는 사람' 광고의 중심은 영화다. 이 영화에는 제4의 벽(연극에서 객석을 향한 가상의 벽)이 없어서 안을 들여다볼 수 있는 4층짜리 건물이 나오는데, 그날 저녁 그 건물 안에 사는 사람들에게 일어나는 다양한 드라마를 보여 준다. 이 4분짜리 영화는 뉴욕 시내의 한 건물 벽에 실제 크기로 상영했다.

02-04
HBO 영화 촬영 중 찍은 제작 사진.

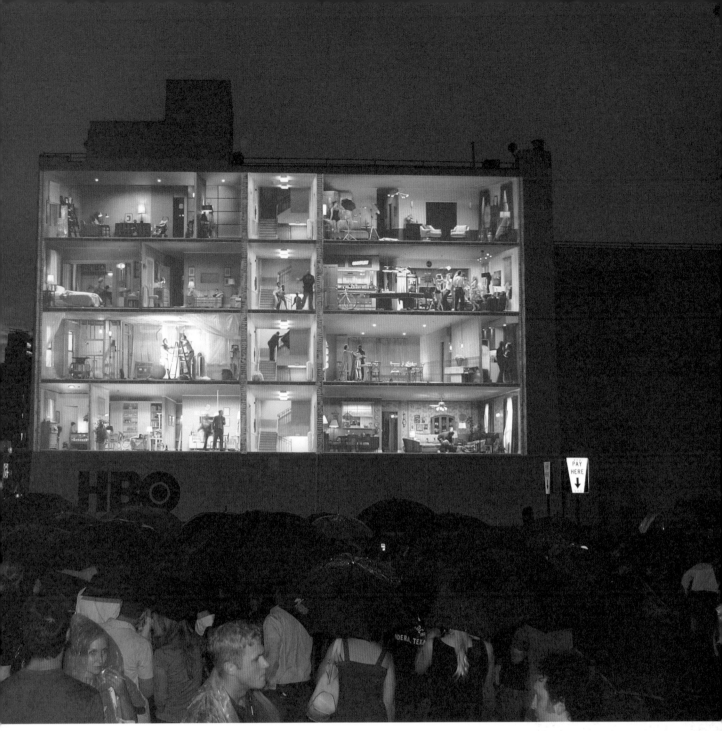

03

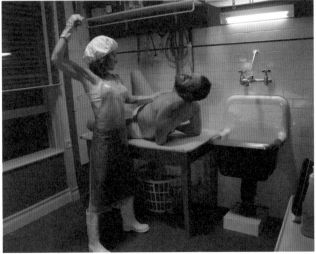

04

05

"무작정 밖으로 나가서
'HBO는 굉장한 이야기를
만든다.'라고 외치는 대신
HBO의 품격을
보여 줄 훌륭한 콘텐츠를
만들기로 했습니다."

"우리는 모두 같은 시기에 뉴욕으로 이주했어요. 뉴욕으로 오기 전에 살았던 LA나 미네소타에서는 사람들이 이렇게 밀집되어 살지 않았어요. 그런데 뉴욕은 침실 창문으로 온갖 사람들이 살아가는 모습이 다 보이더군요. 이 광고에 나오는 스토리들은 우리 주변에서 흔히 볼 수 있는 이야기입니다."라고 스미스는 말했다.

이런 경험에 착안하여 크리에이터들은 4분짜리 영화를 만들기로 했다. 관객이 건물 안에 있는 여러 가구를 들여다볼 수 있고 그 안에 사는 사람들의 스토리를 엿볼 수 있는 영화를 만드는 것이다. 처음에는 아파트와 사람들을 실제 크기로 보여 주기 위해 도시의 벽에 상영하기로 했다. 이 광고를 본 사람들은 알프레드 히치콕 감독의 고전 영화 〈뒷 창문Rear Window〉이나 이탈리아 영화 〈시네마 천국Cinema Paradiso〉을 떠올릴 것이다. "이 광고가 표현하려는 것은 관음주의와 스토리텔링입니다. 이것을 표현할 가장 좋은 방법은 빌딩 옆면에 건물의 단면을 영사하여 거기서 설득력 있는 이야기를 보여 주는 것이었어요. 지금까지 이런 것을 본 적이 없었기 때문에 일을 해내기가 쉽지 않을 것이라고 예상했습니다."라고 스미스는 말했다.

크리에이티브팀이 부딪힌 첫 번째 문제는 알맞은 장소를 찾는 것이었다. 팀은 기존의 촬영소들부터 검토했지만 적당한 건물을 찾을 수 없었다. 그래서 새로운 장소를 물색하기로 했다. "사람들이 건물 앞에 앉아서 즐길 수 있는 장소를 찾아야 했어요."라고 비비디오의 총괄 제작 감독 브라이언 디로렌조Brian DiLorenzo 는 설명했다. 드디어 맨해튼의 로워 이스트 사이드Lowe East Side에서 완벽한 건물을 발견했다. 이 지역은 디 로렌조의 표현대로 '창문으로 연결된 이웃'이었다. 그런데 이곳은 광고 촬영을 자주 하는 곳이 아니었기 때문에 팀은 뉴욕 시의 6개 부서에서 광고 상영 허가를 받아야 했다.

그다음 문제는 광고 효과를 충분히 낼 수 있는 강력한 영상을 만드는 것이었다. "우리는 장편 영화에 쓰이는 야외용 영사기 두 대를 준비했어요. 영상이 주변의 빛보다 훨씬 더 밝아야 하므로 영사기 두 대를 동시에 사용했어요. 해상도가 떨어지지 않도록 픽셀들을 정렬하고 스크린을 같은 크기로 나누는 팝pop 기법을 사용했어요. 팝은 이 이벤트에 큰 도움이 되었어요. 건물 평면에 입체감을 주어서, 영상이 벽에 영사된 것이 아니라 벽 속에 있는 것처럼 보이게 해 주었어요."라고 디로렌조는 말했다.

비비디오는 영상 제작을 제이크 스콧Jake Scott 감독에게 의뢰했다. 스콧을 선택한 이유는 그가 시각적으로 위대한 스토리텔러이며 매우 협조적인 사람이었기 때문이다. 크리에이터들은 스콧과 함께 건물에서 상영할 다양한 이야기를 만들었다. 이 건물에는 8가구가 산다. 집들은 중앙계단을 통해 서로 연결되어 있다. 이 영화는 소리가 없어도 스토리를 쉽게 이해할 수 있어야 한다. 그래서 작가들은 배우들의 몸짓을 크게 하고 희극과 비극의 전형적인 장면들로 이야기를 표현했다. "아래 왼쪽 집에는 부부가 말다툼하고 있습니다. 관객은 남편이 이 건물 꼭대기 층에 사는 여자와 바람났기 때문에 두 사람이 다투고 있다는 것을 알 수 있어요. 중앙 계단 건너편에는 여자가 심장마비에 걸려 죽고, 그 위층 왼쪽 집에서는 막 아기를 낳고 있어요. 어떤 집에는 연쇄살인범이 살고, 아파트를 수리하고 있는 부부도 있어요."라고 스미스는 설명했다.

이 영화에는 춤처럼 안무가 필요했다. 그리고 배우들에게 큐처럼 사용할 수 있는 특정한 몸짓이나 소리 신호를 넣었다. "각 스토리마다 이런 신호가 4개씩 있습니다. 기다리면 신호 4개를 모두 볼 수 있어요. 신호는 유기적이지만 각 아파트의 사람들이 갑자기 각자 다른 이유로 취하는 제스처

06

05-06
감독 제이크 스콧이 HBO 영화 세트에서
배우들에게 지시하고 있다.

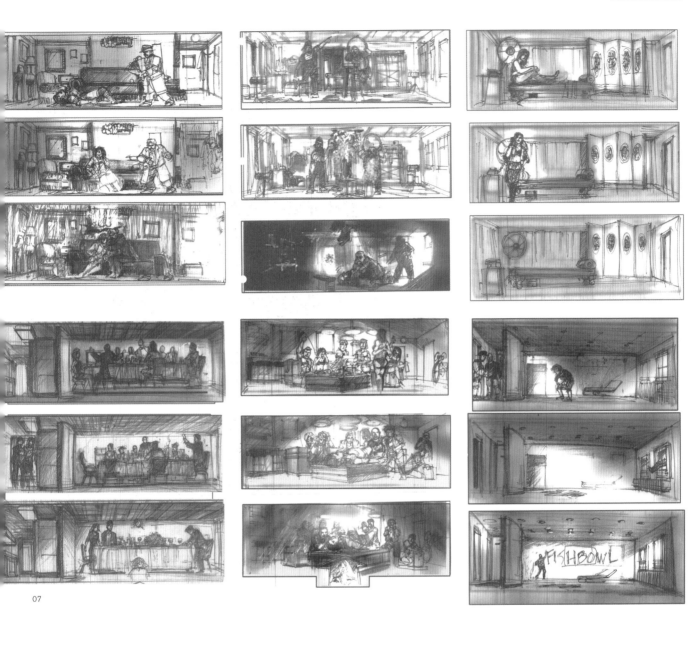

07

07-08
이 영화의 아이디어들이 어떻게
전개되었는지 보여 주는 스케치와
스토리보드.

08

"가장 놀라운 것은 우리가 이 모든
콘텐츠를 만들었다는 사실입니다.
우리는 계속 글을 쓰고
이야기를 더 많이 만들고
더 깊이 끌고 갔어요.
그러다 어느 지점에서 우리 모두
이런 생각이 들었어요.
'이렇게 깊이 들어갈 사람이 있을까?'"

가 있어요. 배우들이 연기할 때 타이밍을 맞출 수 있도록
일종의 신호를 주는 것입니다."라고 디로렌조는 설명했다.

각 층을 촬영하고 촬영한 장면들을 케이크 단처럼 쌓아
올릴 때 타이밍을 맞추는 일이 매우 중요했다. 두 대의
카메라가 동시에 배우들의 연기를 촬영했다. 한 대는 왼
쪽 아파트와 계단통을 찍고 다른 카메라는 오른쪽 아파
트와 계단통을 찍은 다음 두 영화를 합성했다. 이렇게 완
성한 영상을 가지고 네 층을 하나로 연결하고 디지털로
천장을 만들고 페인트를 칠했다.

스콧이 영화를 촬영하는 동안 비비디오는 디지털 에이전
시 빅 스페이스십Big Spaceship과 함께 이 광고를 위한 웹
사이트를 만들었다. 이 웹사이트에서 광고를 온라인으로
상영하기로 했다. 빅 스페이스십은 스콧이 촬영한 영화
를 웹사이트에 그대로 가져온 뒤 관객이 줌인해서 볼 수
있고 상호작용도 할 수 있는 기능을 덧붙였다. 또한 건물
이 위치한 도시를 확장하여 방문자들이 방대한 도시 풍
경을 탐색하고 거기서 새로운 스토리를 발견할 수 있도
록 만들었다. 온라인 방문객들은 웹사이트의 내비게이션
과 상호작용할 수 있을 뿐 아니라 사운드트랙을 선택할
수도 있다. "작곡가 6명에게 사운드트랙을 만들도록 했
습니다. 영화 〈레퀴엠Requiem for a Dream〉의 음악을 만든 클
린트 만셀Clint Mansell부터 팝뮤직 작곡가, 전통적인 영화
음악 작곡가에 이르기까지 다양한 작곡가들이 참여했어
요. 무대장치 버튼만 누르면 다른 곡을 들을 수 있도록
만들었습니다."라고 디로렌조는 말했다.

웹사이트는 2007년 광고 영상 상영과 동시에 문을 열었
다. 비비디오 뉴욕은 사람들의 관심을 끌기 위해 첫 상
영에 초대권을 배포했다. 일단 상영이 시작되자 많은 미
디어가 관심을 보여 왔다. 이벤트는 대성공이었다. 2주
일 동안 상영했는데 여러 번 관람한 관객들도 많았다. "사
실 여러 가지 이유로 상영이 중단될 수도 있었어요. 하지만

09
HBO '엿보는 사람' 영화 촬영 중 극적인 순간.

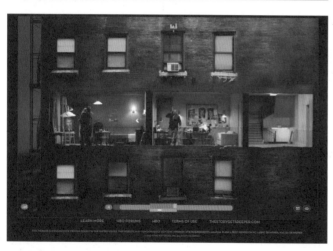

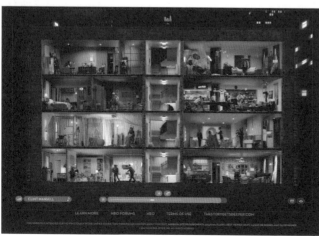

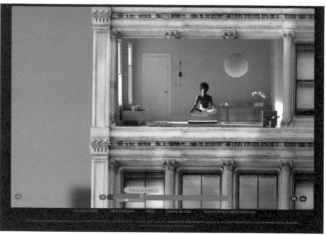

10

이웃들로부터 단 한 번도 불평이 나오지 않았죠. 매일 밤 영화를 점검하러 갔는데, 샌드위치를 싸 가지고 와서 영화를 보는 사람들을 볼 수 있었어요."

"함께 이야기를 나누며 영화를 보는 사람들에게 정말 감사했어요. 이 광고는 원래 여럿이 함께 나누도록 만들었고, 한 번에 보기에 적당하지 않은 영화입니다. 이것이 여러 음악을 사용한 이유 중 하나였어요. 우리는 매회 다른 작곡가의 음악으로 사운드 트랙을 바꿨어요. 다른 음악은 다른 감정을 강조하기 때문에 지난번에 보지 못한 부분을 볼 수 있으니까요."

뉴욕이 아닌 다른 곳에 사는 관객들을 웹사이트로 불러오기 위해 TV와 영화를 통해서도 이 프로젝트를 광고했다. 일단 웹사이트에 들어온 사람들은 비비디오가 예상한 것보다 훨씬 더 빠르게 콘텐츠와 상호작용을 했다. "가장 놀라운 것은 우리가 이 모든 콘텐츠를 만들었다는 사실입니다. 우리는 계속 글을 쓰고 이야기를 더 많이 만들고 더 깊이 끌고 갔어요. 그러다 어느 지점에서 우리 모두 이런 생각이 들었어요. '이렇게 깊이 들어갈 사람이 있을까?'"

하지만 그런 사람들이 있다는 것을 아는 데는 오래 걸리지 않았다. 새 콘텐츠 중에 〈지켜보는 사람The Watcher〉이라는 영화가 있었는데, 관객들은 이 영화를 HBO 온 디맨드On Demand에서 다운로드할 수 있었다. 클립도 아이팟이나 플레이스테이션에 다운로드할 수 있고, 스토리에 관한 팁과 단서를 핸드폰으로 받을 수 있었다. 그러면 새로운 캐릭터인 가상의 블로거가 자신의 사이트 '심화 스토리The Story Gets Deeper'를 통해 플롯을 바꾸고 비트는 등 스토리를 확장했다. 결국 팀은 프로젝트가 끝났음을 선언할 수밖에 없었다. 그래서 마지막 순간까지 프로젝트를 따라온 사람들에게 프로젝트가 끝났음을 공지했다.

웹사이트에서 모든 요소를 완수한 헌신적인 팬은 소수에 불과했다. 하지만 HBO 광고 '엿보는 사람'은 적은 양의 접촉만으로도 이해할 수 있고 더 많은 접촉으로 풍성해지도록 설계되었기 때문에 광고가 끝날 무렵에는 수백만의 '엿보는 사람'이 이 광고의 다양한 면에 참여했다. 충분히 흡인력 있는 광고 콘텐츠를 제공하면 관객들이 열렬히 참여한다는 것을 증명한 것이다.

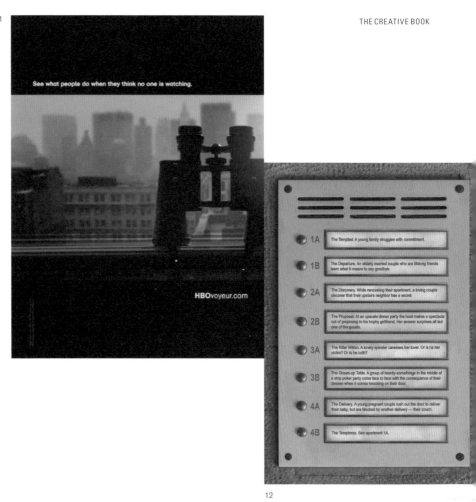

11

12

"우리는 다른 음악을 사용하고 싶었어요.
그래서 매회 다른 작곡가의 음악으로
사운드 트랙을 바꿨어요.
다른 음악은 다른 감정을 강조하기 때문에
지난번에 보지 못한 것을 볼 수 있으니까요."

10
뉴욕 거리에서 영화를 상영하면서 동시에 뉴욕 외부의 관객들이 광고에 참여할 수 있도록 웹사이트를 만들었다. 디지털 에이전시 빅 스페이스십이 설계한 이 웹사이트에서 관객들은 영화를 보면서 스토리에 참여할 수 있다.

11-12
뉴욕에서 열린 HBO '엿보는 사람' 이벤트의 상영 일정표. 영화에 등장하는 아파트에 사는 사람들에 대한 간단한 정보가 실려 있다. 또한 관객들이 웹사이트를 방문하여 광고와 관련된 더 많은 경험을 할 수 있다고 알려 준다.

Honda
Cog

Wieden+Kennedy London

2003년 런던의 광고회사 와이덴+케네디가 만든 혼다의 '코그' 광고는 출시되자마자 놀라움과 기쁨을 안겨 주는 동시에 논란이 되기도 했다. 단순하고 우아한 이 2분짜리 영상은 혼다의 어코드Accord 자동차 부품들로 서사적인 연쇄 반응을 보여 주었다. 어코드 부품으로 만든 이 광고는 원래 혼다 시빅Civic을 위해 기획한 광고였다. "원래는 시빅을 위해서 이 광고 대본을 썼어요. 시빅은 '기능의 아름다움'을 상징하는 자동차니까요. 시빅은 혼다가 정말 아끼는 모델입니다. 혼다는 경주용 자동차들보다 시빅을 더 자랑스러워했어요. 시빅은 지금의 성공적인 혼다를 있게 만든 혁혁한 것의 총합이라고 할 수 있습니다."라고 매트 구든Matt Gooden과 함께 이 광고를 만든 벤 워커Ben Walker는 말했다.

01-04

"기능의 아름다움을 보여 줄 가장 좋은 방법이 무엇일까 생각하던 중 피슐리와 바이스Fischli & Weiss가 만든 영상 '사물들이 가는 방식Der Lauf der Dinge/The Way Things Go'이 떠올랐어요. 정말 놀라운 영상이죠. 우리는 시빅을 이용하여 이 영상과 똑같이 아름다운 기능을 위한 뭔가를 만들고 엔지니어링을 보여 줄 수 있을 거라 생각했어요. 혼다도 이 아이디어를 좋아했어요. 하지만 광고를 만들 시간이 6주밖에 없었기 때문에 포기해야 했습니다." 나중에 어코드 광고를 만들게 되었을 때 혼다가 이 아이디어를 다시 검토할 것을 제안했고, 이렇게 해서 '코그' 광고 작업이 시작되었다. "이 광고가 세상에 나오게 된 데는 행운도 따랐어요. '코그'의 행운은 혼다가 어코드를 훨씬 더 비싼 D섹터 자동차로 돌리려고 했다는 것입니다. 그러기 위해서 혼다는 어코드의 우수한 엔지니어링을 아름다운 스토리로 만들어 소개하고 싶어 했어요. 어코드의 위상을 높이기 위해서 이 자동차의 정교한 부품들을

보여 주는 것이 좋겠다고 생각한 겁니다. 그래서 이 광고를 만들게 되었어요."

워커와 구든은 이 아이디어가 실현 가능한 것인지 알아보기 위해 자동차 부품을 이용한 연쇄 반응을 조사하기 시작했다. 워커와 구든의 목표는 당시 자동차 광고에서 흔히 사용하던 매끈한 CG 스타일과 달리 사람의 손길이 느껴지는 광고를 만드는 것이었다. 그래서 처음부터 연쇄 반응이 실제로 일어나야 하며 관객에게 실제처럼 보여야 한다고 주장했다. "이 광고의 대본을 기억합니다. 그동안 읽어본 대본 중에서 가장 지루한 대본이었어요. 우리는 항상 사람들에게 대본을 빠르고 간결하게 쓰라고 말했어요. 그런 우리가 글자가 빽빽하게 들어찬 이 두 페이지짜리 대본을 썼어요. 대본에는 이렇게 쓰여 있습니다. '그다음에 배기관이 천천히 피스톤 키 쪽으로 돈다. 그리고' 정말 지루했지만, 지금까지 본 적 없는 최고

"모두 한 샷이라고 생각할 정도로 편집이 잘 되었습니다."

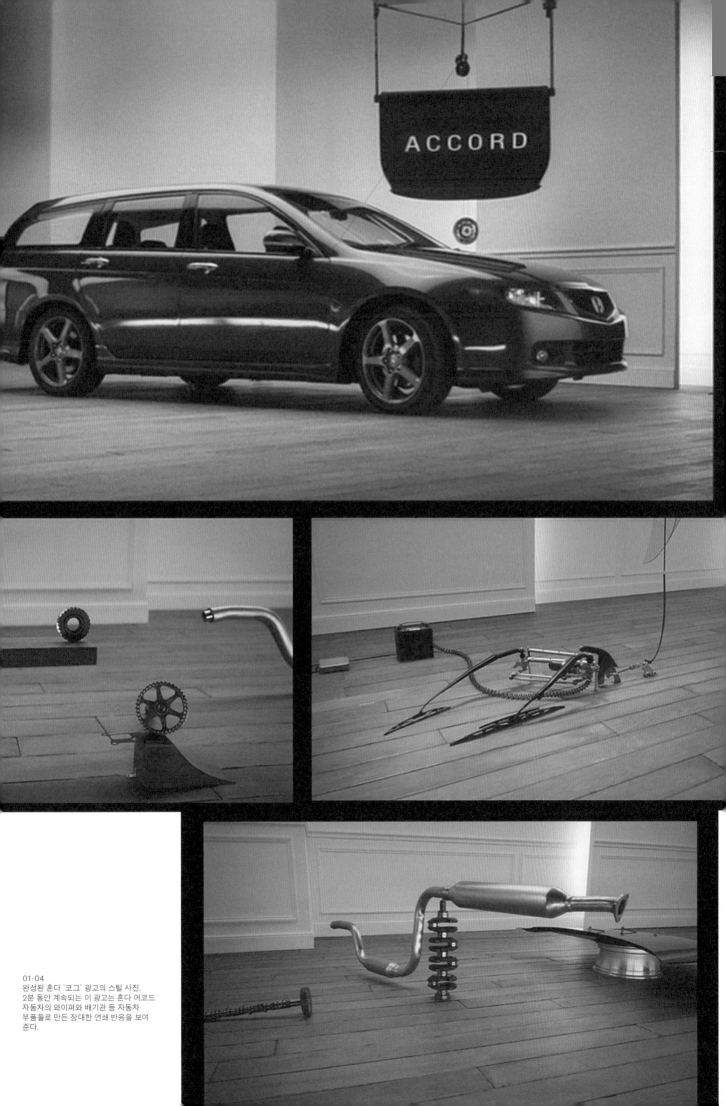

ACCORD

01-04
완성된 혼다 '코그' 광고의 스틸 사진.
2분 동안 계속되는 이 광고는 혼다 어코드
자동차의 와이퍼와 배기관 등 자동차
부품들로 만든 장대한 연쇄 반응을 보여
준다.

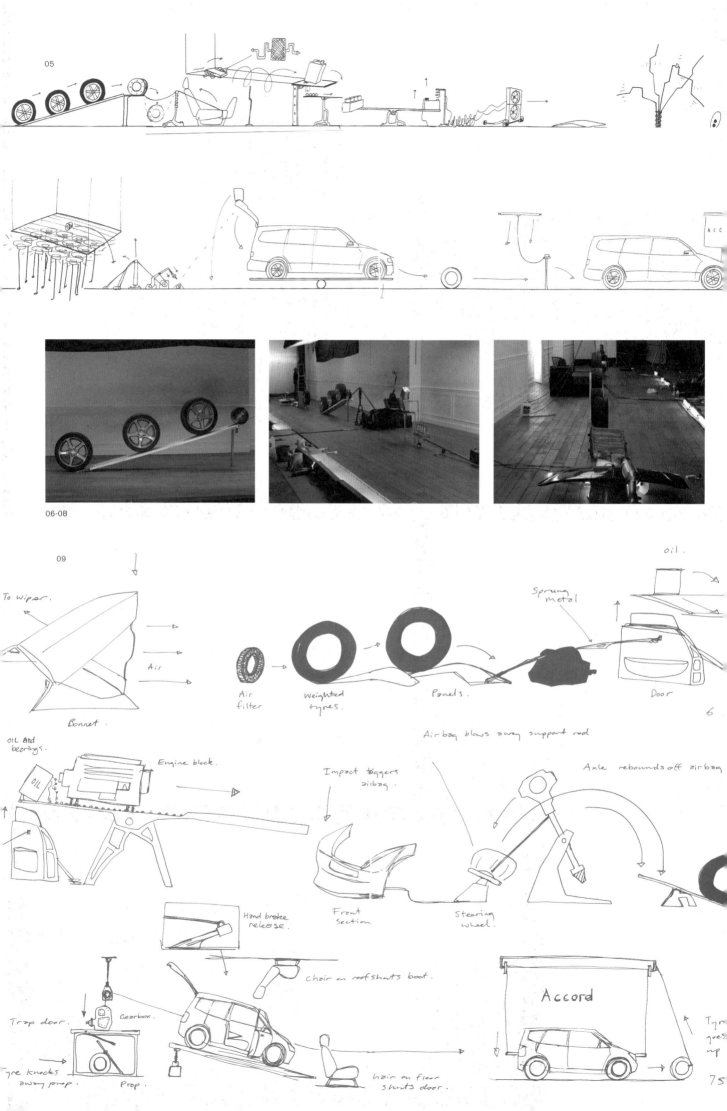

05

06-08

09

To wiper.

Air

Bonnet.

Air filter.

Weighted tyres.

Panels.

Sprung metal

oil.

Door

6

OIL and bearings.

OIL

Engine block.

Airbag blows away support rod

Impact triggers airbag.

Axle rebounds off airbag

Front Section

Steering wheel.

Hand brake release.

chair on roof shuts boot.

Accord

Trap door.

Gearbox.

Tyre goes up

Tyre knocks away prop.

Prop.

chair on floor shuts door.

75

05-09
혼다 '코그' 광고의 스케치. 연쇄
반응에 등장하는 많은 효과가 어떻게
계획되었는지 보여 준다.

06-08, 10-12
파리의 한 창고에 연쇄 반응 체인을
만들었다. 이 체인을 만드는 데 3개월이
걸렸다.

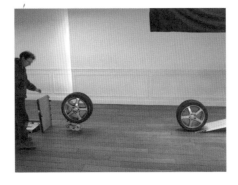

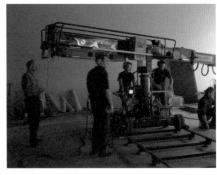

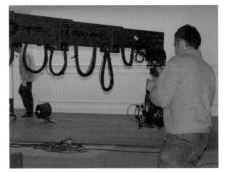

10-12

의 연쇄 반응을 만들기 위해서 반드시 해야 할 일이었어요."

"우리는 정확한 대본을 썼다고 확신했지만, 그것은 모두 추측이었다는 것이 나중에 밝혀졌어요. 볼 베어링이 타이어 절반 높이로 떨어진 다음 위쪽 바깥으로 구른다고 썼는데, 볼 베어링이 그렇게 할 수 있는지조차 알지 못했어요. 그래서 테스트를 시작했습니다."

이 단계에서 워커와 구든은 프랑스 감독 앙투안 바르두 자크Antoine Bardou-Jacquet에게 프로젝트 일부를 맡겼다. 바르두 자크는 뮤지션 알렉스 고퍼Alex Gopher를 위해 복잡한 애니메이션 뮤직비디오를 감독한 적이 있는데, 이 애니메이션에는 전형적이지 않은 방식으로 건설된 도시들이 등장한다. "이 애니메이션을 보면 그가 구체적인 사고를 한다는 사실을 알 수 있어요. 사실 그에게 관심을 갖게 된 것은 애니메이션 때문이기도 하지만 우리가 접촉한 여러 사람 가운데 그를 선택한 가장 큰 이유는 그가 무엇을 촬영할 것인지보다는 함께 일할 사람들을 더 중요하게 생각했기 때문입니다. 그는 그 부분에 대해서 아주 철저했어요. 그는 훌륭한 팀을 갖고 있었고 이렇게 말했어요. '만약 우리가 이 일을 하게 된다면 우리 팀 전체가 참여해야 합니다.' 그래서 그에게 이 일을 맡겼습니다."

팀은 연쇄 반응이 제대로 작동하는지 시험하는 데 한 달을 보냈다. 연쇄 반응이 작동하는 것을 확인한 후에는 실제 체인을 만드는 데 다시 석 달이 소요되었다. 체인은 파리 외곽의 한 창고에서 제작했다. "3개월 중 1분도 허비하지 않았어요. 사실 더 잘 만들 수도 있었어요. 지금도 마음에 들지 않는 부분이 보이거든요. 중간쯤 지나서 별로 좋지 않은 부분이 있어요. 하지만 시간이 없어서 지나갈 수밖에 없었어요. 실린더를 회전시키면 아름

답게 회전해서 다음 부품을 쓰러뜨리는 장면인데 테스트에서는 내내 잘 되었어요. 그런데 촬영에 들어가자 부품이 제대로 움직이지 않는 겁니다. 모두 그 이유를 몰라서 당황했어요. 그래서 재빨리 다른 것을 생각해냈는데, 그렇게 만든 것이 그다지 좋지 않았어요."

워커의 염려와 달리 이 영상은 놀라운 순간들로 가득 차 있으며 모든 타이밍이 완벽하다. 타이어가 언덕을 올라가고, 와이퍼가 춤을 춘다. 아주 작은 막대가 정교하게 빙그르르 돌아서 연결된 부품을 치고, 엔진 시동을 걸고, 스테레오를 켠다. 음악은 더 잼The Jam의 '주는 대로 받는다What You Give Is What You Get'를 제치고 슈거힐 갱The Sugarhill Gang의 '래퍼의 기쁨Rapper's Delight'이 선정되었다. "중대한 결정이었어요. 처음에는 더 잼이 폭주 청소년과 유사해서 그의 음악을 쓰고 싶었어요. 그런데 '래퍼의 기쁨'이 더 세련되었기 때문에 이 곡으로 선택했어요." 이 광고는 완성된 차의 모습과 함께 개리슨 케일러Garrison Keillor의 마지막 코멘트로 끝난다. 미국 작가이자 아나운서이며 혼다의 '목소리'인 케일러가 이렇게 말한다. '잘 돌아간다는 것, 멋지지 않습니까?'

이 광고는 TV엔 단 몇 번만 상영되었다. 가장 큰 이유는 광고의 길이 때문이었다. 그런데 이 광고를 출시했을 때는 입소문 마케팅이 아직 초기 단계였는데도 불구하고 이 광고의 동력은 대부분 인터넷을 통해서 나왔다. 광고가 출시된 지 24시간도 지나지 않아 혼다 웹사이트는 방문객들로 홍수를 이루었다. 그중 많은 사람들이 이 영상을 DVD로 만들 것을 요청했다.

찬사와 더불어 비난도 쏟아졌다. 주로 표절에 관한 비난이었다. 특히 피슐리와 바이스가 의혹을 제기했는데, 워커와 구든에게 초기 아이디어를 제

"'코그'의 행운은 혼다가 어코드를 훨씬 더 비싼 D섹터 자동차로 돌리려고 했다는 것입니다. 그리기 위해서 혼다는 어코드의 우수한 엔지니어링을 아름다운 스토리로 만들어 소개하고 싶어 했어요. 어코드의 위상을 높이기 위해서 이 자동차의 정교한 부품들을 보여 주는 것이 좋겠다고 생각한 겁니다."

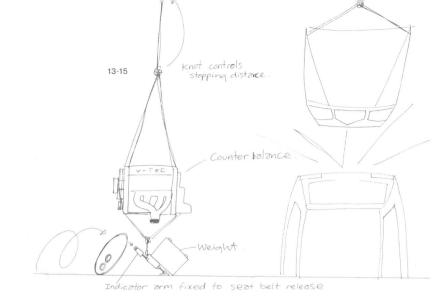

"그동안 읽어본 대본 중에서 가장 지루한 대본이었어요. 우리는 항상 사람들에게 대본을 빠르고 간결하게 쓰라고 말했어요. 그런 우리가 글자가 빽빽하게 들어찬 이 두 페이지짜리 대본을 썼어요. 대본에는 이렇게 쓰여 있습니다. '그다음에 배기관이 천천히 피스톤 키 쪽으로 돈다. 그리고……'"

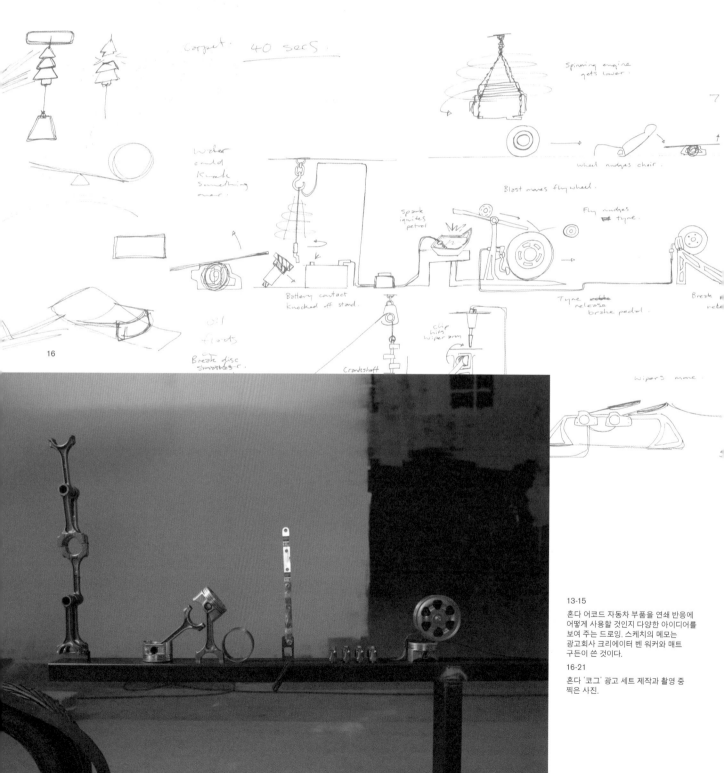

13-15
혼다 어코드 자동차 부품을 연쇄 반응에 어떻게 사용할 것인지 다양한 아이디어를 보여 주는 드로잉. 스케치의 메모는 광고회사 크리에이터 벤 워커와 매트 구든이 쓴 것이다.

16-21
혼다 '코그' 광고 세트 제작과 촬영 중 찍은 사진.

17-21

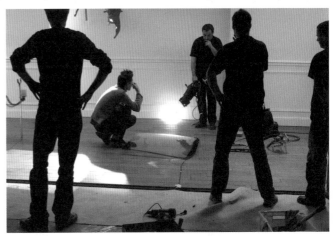

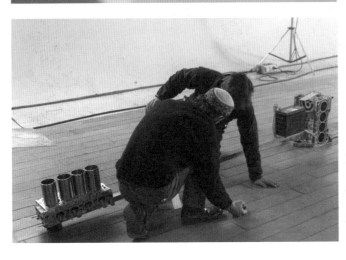

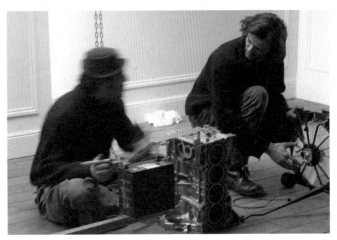

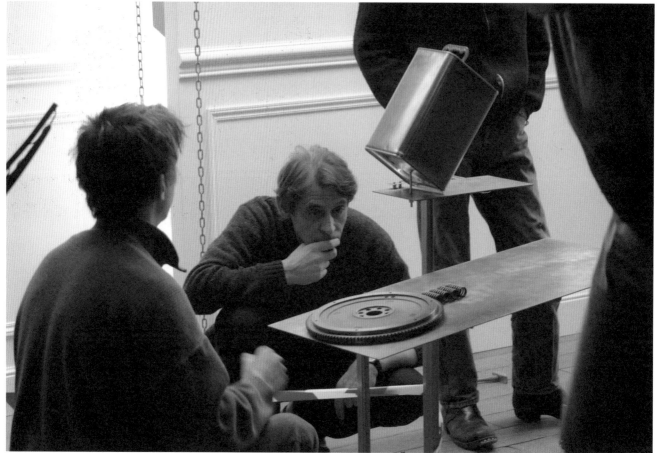

22-23

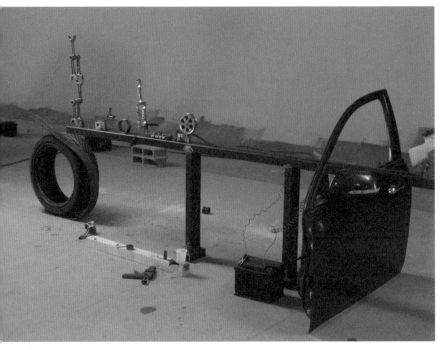

24

혼다 '코그' 세트에서 찍은 사진. 완성된 광고가 출시되었을 때 완성하는 데 600테이크 이상이 들었다는 소문이 있었지만, 사실은 약 100테이크 정도였다고 한다. 이 광고는 길이 때문에 TV에 단 몇 번만 방영되었다. 그럼에도 전 세계의 매체로 전파되었고 광고계에 센세이션을 일으켰다.

공한 자신들의 영화와 너무나 비슷하다는 것이었다. 두 사람은 고소하겠다고 협박했지만, 소송을 제기하지는 않았다.

지금도 워커와 구든은 '코그'가 '사물들이 가는 방식'과 전혀 다르다고 단호하게 말한다. "우리는 수백 개의 연쇄 반응이 들어 있는 테이프를 갖고 있었어요. BBC 텔레비전 시리즈 '위대한 달걀 경주The Great Egg Race'에서 영화 '구니스The Goonies'와 히스 로빈슨Heath Robinson의 일러스트레이션까지 전부 봤어요. 그중에 피슐리와 바이스의 영상이 가장 인상적이었어요. 연쇄 반응을 만들려고 하는데 피슐리와 바이스의 작품을 보지 않는다면 바보짓이죠. 그것을 부정하지는 않아요. 하지만 우리는 다른 것을 만들고 싶었어요. 사람들은 아직도 표절이라고 얘기하지만, 우리는 정말 뭔가 다른 것을 만들려고 시작했어요. 이 작품을 만드는 데 처음부터 끝까지 6개월이 걸렸어요. 만일 베꼈다면 6주 만에 만들 수 있었을 겁니다."

이런 비난과 불평에도 불구하고 '코그'는 커다란 성공을 거두었고, 특히 이후에 나온 광고들에 막대한 영향을 미쳤다. 많은 브랜드가 이 광고를 풍자한 광고를 만들었고, 광고에서 CG 대신 진짜 묘기를 사용하는 유행이 퍼졌다. 이 유행은 그 후 몇 년 동안 지속되었으며, 스코다Skoda의 '더 베이킹 오브The Baking Of'(23장 참조)와 소니의 '공Balls'(24장 참조) 같은 광고들을 낳았다.

이 광고를 둘러싼 수많은 소문이 있었는데, 대부분은 과장된 것이었다. 그중 하나가 이 광고를 완성하는 데 600테이크가 사용되었다는 소문이다. 워커와 구든은 실제로는 100여 개에 불과하다고 확인해 주었다. 또한 연쇄 반응 촬영이 단 한 번에 이루어졌다는 소문도 사실이 아니라고 밝혔다. "유일한 이유는 연쇄 반응을 한 번에 찍을 정도로 긴 스튜디오를 찾지 못해서입니다. 그래서 구든이 절반씩 찍어서 이어 붙이자는 의견을 냈어요." 그렇다면 속임수가 아니냐는 의구심에 대해 그들은 만약 공간이 충분했다면 연쇄 반응이 한 번에 이루어졌을 것이라고 단언했다. 이 외에도 완성된 광고에는 몇 군데 이어붙인 부분이 있다. "이 영상이 놀라운 점은 서너 군데 편집한 부분이 있다는 사실입니다. 연쇄 반응이 일어나지 않아서가 아니라 촬영마다 더 잘된 부분이 있었거든요. 그런데 아무도 이어붙인 부분을 알아볼 수 없어요."

"편집은 대부분 시간 때문에 했어요. 연쇄 반응을 할 때마다 지속 시간이 달라서 정확히 2분짜리를 만들 수가 없었어요. 그래서 속도를 높이기도 하고 낮추기도 하고 다른 촬영분에서 잘라오기도 했어요. 아주 복잡한 과정이었지만 편집이 놀라울 정도로 잘되었어요. 모두 한 샷이라고 생각할 정도로 훌륭했어요."

25

Honda
Grrr

Wieden+Kennedy London

혼다 '그르르르' 광고는 노래와 함께 시작한다. 런던의 와이덴+케네디가 만든 이 90초짜리 텔레비전 및 영화 광고는 변화무쌍한 스타일로 유명한 일본 자동차 브랜드 광고 '파워 오브 드림The Power of Dreams' 시리즈의 하나다. 자동차 부품들의 우아한 연쇄 반응으로 큰 성공을 거둔 혼다 어코드 자동차 광고 '코그'(14장 참조)의 뒤를 이어 나온 광고다. '코그'의 절제된 정교함과 대조적으로 '그르르르'는 무모하고 활기차며 화려한 애니메이션과 경쾌한 음조를 자랑한다. 이 광고의 목적은 혼다의 신형 i-CTDi 디젤 엔진을 홍보하는 것이었다.

혼다의 디자이너 켄이치 나가히로Kenichi Nagahiro가 새 엔진을 처음부터 디자인했다는 사실에도 불구하고 여전히 디젤에 회의적인 사람들이 있었다. 와이덴+케네디는 이 까다로운 소비자들을 겨냥하여 광고를 만들기로 했다. 사람들이 디젤에 대해 갖는 저항감을 무시하기보다는 이들이 자신들의 견해를 다시 검토하게 하도록 '긍정적 미움'이라는 개념을 광고에 도입했다. "사람들은 혼다 시리즈 광고에서 다양한 '파워 오브 드림'을 보고 싶어 합니다. 그 덕분에 우리는 매번 다른 것을 시도할 수 있었어요. 약간 다른 관점에서 '파워 오브 드림'을 만나는 겁니다. '그르르르' 광고에서 '파워 오브 드림'은 긍정적 미움에 관한 것입니다. 뭔가를 하고, 만들고, 갈기갈기 찢고, 바꿔놓는 겁니다. 반면 '코그' 광고에서 '파워 오브 드림'은 정교하고 아름답게 구성된, 잘 만들어진 '꿈의 힘'입니다."라고 '그르르르'의 대본을 쓴 미카엘 러소프Michael Russoff는 설명했다.

'그르르르' 광고에서는 토끼, 물개, 무지개가 연기 나는 오래된 디젤 엔진을 반짝이고 새로운 혼다의 버전으로 바꾼다. 광고 내내 재미있고 따라 부르기 쉬운 음악이 흐른다. "이 광고는 음악적입니다. 우리는 사람들이 디젤 엔진 같은 것에 환호하게 하려면 어떻게 해야 할까 생각했어요. 노래를 하고, 지금까지 없었던 위대한 시엠송을 만들고, 사람들과 함께하고……. 그러기 위해서는 음악이 가장 좋은 방법이었어요. 우리는 이 광고에서 묘사하

01-10
완성된 광고의 스틸 사진. 혼다 '그르르르' 광고 특유의 넘치는 활력과 밝은 색상을 보여 준다. 90초짜리 이 광고는 개리슨 케일러의 노래에 맞춰 전개된다.

"사람들은 혼다 시리즈 광고에서
다양한 '파워 오브 드림'을 보고 싶어 합니다.
그 덕분에 우리는 매번 다른 것을
시도할 수 있었어요. 약간 다른 관점에서
'파워 오브 드림'을 만나는 겁니다."

11

11-12
혼다 '그르르르' 광고를 제작한 감독
스미스와 풀크스가 그린 이미지. 이 광고의
애니메이션이 얼마나 천천히 전개되었는지
보여 준다.

13
런던의 와이덴+케네디 광고회사의
크리에이터들이 만든 초기 스토리보드의
스케치.

14-15
감독들이 광고회사에 제안한 이미지. 초기
제안에는 엔진에 오줌을 누는 남자아이가
있었지만 완성된 광고에서 빠졌다.

13

려는 미움이 공격적인 미움이 되지 않기를 바랐어요. 그리고 음악이 미움의 날을 무디게 만들 수 있다고 생각했어요."

러소프가 쓴 이 광고의 노래는 우리에게 '뭔가를 미워하면 바꾸고 더 나은 것으로 만들라.'고 제안한다. 이 광고에서는 감정의 대상이 디젤 엔진이지만, 다른 상황에도 이 표현을 그대로 적용할 수 있다는 점이 이 노래의 매력이다. 러소프가 이 곡을 쓴 과정을 간단하게 들려주었다. "내가 그동안 쓴 노래들을 검토했어요. 그중에 전혀 다른 가사의 노래가 있었어요. '뭔가를 미워하면 바꿔라.'라는 가사가 이 광고에 딱 맞았어요. 분위기가 소탈하고 따뜻한데다가 매력적이었어요. 가사를 몇 줄 덧붙이자 그것으로 충분했어요."

"광고주와 만날 때 기타를 가져갔어요. 아마 그들도 그런 경우는 처음이었을 겁니다. 나는 내가 느낀 것을 그들도 느낄 수 있기를 바랐어요. 그래서 기타 연주를 들려주었어요. 그들은 이 노래를 몹시 마음에 들어 했습니다. 그때 유일하게 이런 말을 들었어요. '이렇게 만들면 되겠군요. 그 감정 그대로 만들어 주세요.'"

대개 크리에이티브팀은 애니메이션 작업을 할 감독들을 만나기 전에 노래를 녹음한다. '파워 오브 드림' 광고 시리즈에는 항상 미국 작가이자 방송인 개리슨 케일러Garrison Keillor의 내레이션 목소리가 등장한다. 지금까지 모든 광고에서 케일러가 내레이션을 담당했다. 그런데 크리에이터들은 이 광고에서 케일러가 노래를 하는 것이 좋겠다고 생각했다. "케일러가 노래를 하도록 하는 데는 약간 설득이 필요했어요. 그에게 부탁하려니 몹시 긴장되었던 기억이 납니다. 우리는 간곡하게 부탁했

어요. 그가 다른 데서 노래한 적이 있다고 들었기 때문에 노래를 부를 수 있다는 것을 알고 있었어요. 게다가 혼다 광고라면 사람들은 어떤 식으로든 개리슨을 보기 원하니까요. 그래서 꼭 그가 노래해야 했어요."

"광고주와 만날 때 기타를 가져갔어요. 아마 그들도 그런 경우는 처음이었을 겁니다. 나는 내가 느낀 것을 그들도 느낄 수 있기를 바랐어요. 그래서 기타 연주를 들려주었어요. 그들은 이 노래를 몹시 마음에 들어 했습니다."

"개리슨은 처음에는 내켜하지 않았어요. 정말 아슬아슬한 상황이었어요. 하지만 결국 그는 아주 자연스럽게 해냈어요. 휘파람은 크리에이터 신 톰슨Sean Thompson이 불었어요. 톰슨의 휘파람 소리는 정말 감동적이었어요. 그리고 우리 모두 뒤에서 같이 노래를 불렀어요. 개리슨과는 두어 번 녹음한 후에 거기서 골라야 했는데 꽤 좋은 것이 많았어요. 그는 자신만의 방식을 갖고 있더군요. 내가 생각한 것과는 달랐지만, 꽤 괜찮았어요. 단 몇 번 녹음했는데 그것으로 충분했어요."

이 노래는 말로 시작한다. 케일러가 이런 말로 관객을 초대한다. '언제나 미움을 받아온 사람들을 위한 작은 노래가 여기 있다. 그르르르 음조의 노래.' 단순하고 매력적인 이 도입부는 사실 크리에이터들의 노력으로 지킨 것이다. "도입 부분만 들

12

어도 뭔가 다르다는 느낌이 듭니다. 사실 광고는 시간이 아주 짧아서 보통 처음부터 곧바로 시작해야 합니다. 그런데 여기서는 이런 톤으로 시작했어요. 광고 제작 기간 내내 이 10초를 지키기 위해 애썼어요. 이렇게 느리게 시작되는 광고는 아무도 예상하지 못했으니까요."

노래가 완성되자 크리에이터들은 영상을 만들 애니메이션 감독을 찾기 시작했다. 크리에이터들이 만든 스토리보드는 아직 몇 개 되지 않았지만, 하늘을 나는 낡은 엔진이라는 개념은 정해져 있었다. 와이덴＋케네디가 접촉한 감독들은 이 느슨한 스토리와 강력한 사운드트랙을 무척 좋아했다. 그래서 이 초기 단계의 대본을 둘러싼 소문이 퍼지기 시작했다.

애니메이션 감독들로부터 뛰어난 제안이 많이 들어왔는데, 그중에서 디렉팅팀 스미스와 풀크스 Smith & Foulkes의 아이디어가 가장 돋보였다. "그 무렵엔 마치 우리가 그들의 시각적 스타일을 묘사한 것 같았어요. 마치 *리버라치Liberace가 골프 코스 같은 것을 디자인한 것처럼 말이죠. 찬란하게 과장되었지만 정말 사랑스러웠어요. 그들은 미움의 세상을 몇 개 만들었어요. 최종 영상에는 빠졌지만, 오줌 누는 조각상과 날아다니는 엔진도 있었어요. 정말 굉장했어요. 그런 것은 처음 봤어요. 누가 봐도 확실했죠."

스미스와 풀크스가 이 광고에서 만들고 싶었던 영상은 '단순하지만 아주 화려한' 영상이었다. 이런 영상을 만들기 위해 그들은 중국의 선전미술과 인

＊ 리버라치(Liberace)
1970년대 라스베이거스를 지배한 전설적인 게이 피아니스트. 반짝이는 화려한 의상, 쇼맨십 등으로 유명하다.

도 영화 그리고 러소프가 말한 리버라치의 디자인을 참고했다. 또한 낡은 디젤 엔진 비행편대를 새 혼다 엔진으로 바꾸는 데 긍정적인 이미지를 사용하자는 아이디어를 내놓았다. "그냥 아름다운 이미지가 아니라 코미디여야 한다는 점이 중요했어요. 유머와 재치가 있고, 자연스럽게 따라갈 수

14-15

"5년 전 웹은 정말 5년 전 느낌이었어요.
제약이 너무 많았어요. 그런데 재미있는 것은
그 점이 우리 모두를 좀 더 창의적으로
만들어 주었다는 것입니다."

16

17-18

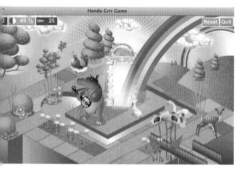

16, 19-21
유닛 9가 만든 혼다 '그르르르' 게임의 작업
중 이미지. 이 게임은 광고 출시와 동시에
온라인에 무료로 공개되었다.

17-18
완성된 게임의 스크린 샷. 이 게임은 광고가
주는 메시지를 이어받아, 게임을 하는
사람이 나쁜 사물을 좋은 사물로 바꿔
점수를 쌓도록 한다.

22
게임의 상세한 구조가 어떻게 계획되었는지
보여 주는 유닛 9의 스케치.

있는 이야기여야 했어요." 사실 이 작업에 참여한 크리에이터와 감독들 사이의 유일한 견해 차이는 광고의 흐름이었다. 크리에이터들은 왼쪽에서 오른쪽으로, 플랫폼 게임 스타일의 전개를 원한 반면 디렉터들은 더 확장된 세계를 창조하고 싶어 했다. 결국 두 가지 면을 모두 포함하는 것으로 결정했다.

"그렇게 전적으로 신뢰한 감독들과 일한 적은 처음이었어요. 아마 이 광고가 애니메이션이라는 이유도 있을 겁니다. 그들은 정말 굉장했어요. 귀마개 한 토끼들을 처음 봤을 때 이런 생각이 들었어요. '어떻게 저런 생각을 했지?'" 와이덴+케네디는 스미스와 풀크스에게 지나친 간섭을 하지 않고 재량권을 최대한 보장하려고 노력했다. "솜씨를 마음껏 발휘할 수 있도록 자유를 주는 것. 내가 감독이라면 광고주에게 그것을 원할 거로 생각했어요. 그때문에 가끔 크리에이터들이 약간 위협을 느끼는 것 같았지만, 말도 안 되는 일이었어요. 광고를 감독할 가장 적합한 사람을 고르기 위해 오랫동안 고심했다면, 일을 맡긴 다음에는 전부 다 맡겨야 합니다. 간섭해서는 안 됩니다."

애니메이션을 제작하는 4개월 동안 스미스와 풀크스는 크리에이터들과 정기적으로 만나서 진행 과정을 보고했다. 러소프가 말한 신뢰는 애니메이션 작품을 만들 때 특히 중요하다. 왜냐하면 애니메이션은 작업이 거의 끝날 즈음에야 복잡한 조각들이 합쳐져 전체적인 모습을 드러내기 때문이다. 그전까지는 어떤 결과가 나올지 짐작만 할 수 있을 뿐이다. 그러므로 각 조각을 만드는 타이밍과 진행 방향에 대한 초기 결정이 매우 중요하며, 대개 초기 결정이 최종적인 결정이 된다. "애니메이션 작업은 실사영화와는 많은 면에서 다릅니다. 편집을 미리 하거든요. 흐름을 알 수

있도록 작업을 시작하기 전에 스토리보드를 편집하고 테스트 영상을 만듭니다. 특히 노래가 있을 때는 간단한 스케치로 이야기의 흐름을 이해할 수 있어요. 먼저 촬영한 다음에 스토리를 완성하는 실사영화와 반대입니다."라고 스미스와 풀크스는 말했다.

그렇다고 해서 애니메이션에 자발성이 없다는 뜻은 아니다. "애니메이터들은 배우들과 같아요. 애니메이터들도 연기를 해야 합니다. 가끔 그들은 우리가 예상하지 못한 놀라운 것을 만들어냅니다. 우리는 도저히 할 수 없는 정말 훌륭한 작업을 해냅니다. 또 어떤 때는 정말 형편없는 작업을 해서 제대로 된 장면을 얻기 위해 몇 번이고 다시 일해야 할 때도 있어요."

2004년 이 광고는 훌륭한 협력관계 속에서 제작되었고 관객들을 놀라게 했으며 광고계 내외로부터 박수갈채를 받았다. 또한 광고계에서는 애니메이션 사용에 관한 새로운 이정표가 되었다. "'그르르르' 광고가 나온 후 광고계 전반에서 일어난 애니메이션의 변화를 살펴보면 정말 흥미롭습니다. '저것 봐, 한 번도 본 적이 없는 색다른 것인 걸.' 관객들이 이렇게 말하게 하는 건 쉽지 않은 일입니다."라고 스미스와 풀크스는 말했다. 이제 사람들의 시선을 끄는 애니메이션을 만드는 일이 더 어려워진 것은 분명하다.

19

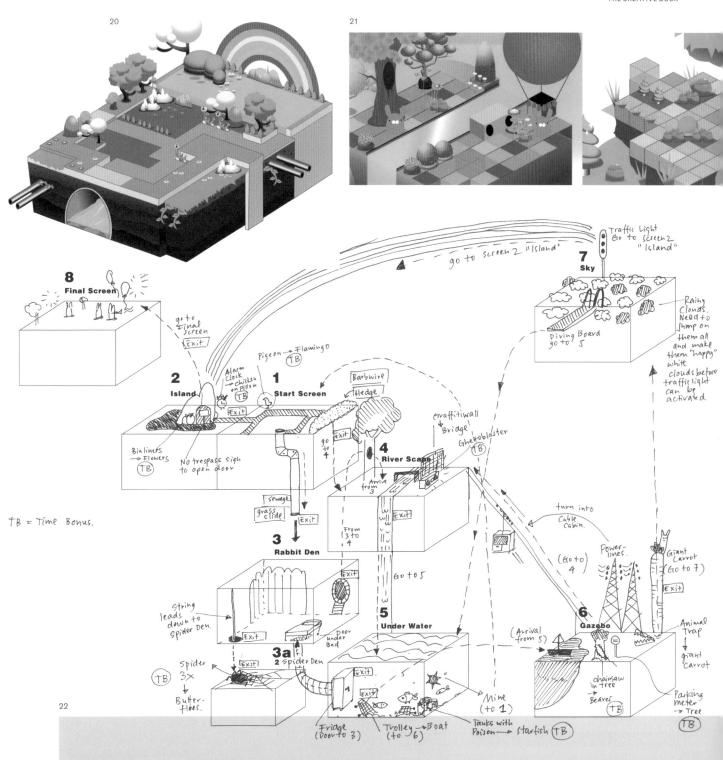

'그르르르' 게임

http://media.honda.co.uk/campaign/change/game/deploy/game.html

'그르르르' 광고는 영상 광고 외에도 지면 광고와 라디오 광고, 온라인 광고가 있다. 온라인 광고는 디지털 제작사 유닛Unit 9이 디자인한 웹 게임으로, 광고에 등장하는 캐릭터들을 보드게임 스타일의 레이아웃에서 조종할 수 있도록 만들었다. "5년 전 웹은 정말 5년 전 느낌이었어요. 제약이 너무 많았어요. 그런데 재미있는 것은 그 점이 우리 모두를 좀 더 창의적으로 만들어 주었다는 것입니다. 우리는 이 광고에서 스토리보다는 목소리 톤과 행복한 느낌을 택하여 이것을 게임으로 만들기로 했어요. 게임을 하는 사람들이 돌아다니면서 게임 속

사물을 다른 사물로 바꾸는 겁니다. 보기보다 만들기가 쉽지 않았어요. TV 광고용으로 만든 작품들은 전혀 게임에 사용할 수 없었어요. 당시에는 해상도가 많이 차이가 났거든요. 그래서 이 광고에 맞는 일러스트레이션 스타일을 다시 만들어야 했습니다. 광고와 스타일은 달랐지만, 꽤 잘 만들어서 아무도 큰 차이가 있다고 느끼지 않았어요."라고 이 프로젝트에 참여한 유닛 9의 크리에이터 파트너 피에로 프레스코발디Piero Frescobaldi는 말했다. 유닛 9는 사내 인력만으로 단 2주 만에 이 애니메이션 게임을 완성했다.

Johnnie Walker
The Man Who Walked Around The World

BBH London

2009년 출시된 '걸어서 세계 일주를 한 사람'은 위스키 브랜드 조니워커의 6분 짜리 긴 광고이다. 배우 로버트 칼라일Robert Carlyle이 출연한 이 광고는 전형적인 스코틀랜드의 클리셰로 시작한다. 안개 낀 하이랜드(고원) 들판에서 외로운 백파이퍼가 애잔한 곡조를 연주하고 있다. 그때 갑자기 칼라일이 나타나면서 이 판에 박힌 듯한 분위기가 깨진다. 칼라일이 소리친다. '어이, 파이퍼! 그만해!' 이제 그는 조니워커의 과거로 관객을 데려간다. 평범한 농촌 소년이었던 어린 존의 미약한 시작을 들려준다. 14살 때 아버지의 죽음으로 시작한 일이 킬마녹Kilmarnock의 식료품점 주인이 되도록 이끌었고, 마침내 스코틀랜드 제일가는 위스키 양조장을 운영하게 되었다고 설명한다.

칼라일은 스코틀랜드 풍경을 걸어가면서 들소와 위스키통, 기타 소품들을 지나며 조니 워커 브랜드가 존의 아들 알렉산더에 이르러 어떻게 성장했는지, 어떻게 전 세계로 퍼져 나갔는지 설명한다. 이 브랜드 특유의 사각형 병의 유래도 들려준다. 이 브랜드의 상징이 된 '걷고 있는 에드워드 시대의 멋쟁이' 로고를 만든 존의 손자 조지와 알렉산더 2세에 이르기 전, 수송할 때 병의 파손을 줄이기 위해 고안했다고 설명한다.

만약 이 모든 것이 광고치고는 지나치게 상세하다고 느껴진다면, 그것은 사실 이 영상이 원래 사내 브랜드 교육 자료로 제작되었으며, 일반 대중을 겨냥한 광고로 만든 것이 아니기 때문이다. "브랜드 영상을 만들어 달라는 간단한 의뢰가 이 광고의 시작이었어요. 1분보다 훨씬 더 긴 광고를 만들겠다는 아이디어가 무척 마음에 들었습니다. 조니 워커와 일하는 것도 좋았어요. 나는 그 브랜드를 알고 있었어요. 그 브랜드에 대해서 조사를 하고 평범한 브랜드 영상보다 건조한 긴 연설을 쓰는 과정이 흥미로운 기술적 훈련처럼 느껴졌습니다."라고 이 광고의 대본을 쓴 런던의 광고회사 비비에이치의 저스틴 무어Justin Moore는 말했다.

무어는 처음부터 한 테이크에 촬영하도록 대본을 썼고, 감독 제이미 래픈Jamie Rafn도 이 제안을 열렬하게 환영했다. "첫 회의 때부터 저스틴과 나는 한 테이크로 찍는 것이 가장 좋다는 데 의견이 일치했어요. 이 프로젝트의 크리에이티브 디렉터 믹 마호니Mick Mahoney도 우리의 야심찬 계획에 동조하고 광고주를 설득해 주었어요. 물론 이 계획은 우리 모두에게 상당한 걱정거리를 안겨 주었어요."

이렇게 무모한 계획은 오늘날 광고계에서 찾아보기 어렵다. "사실 우리는 모험을 싫어합니다. 항상 계획을 세우고, 조사를 하고, 실수할 여지를 남기지 않습니다. 그런데 가끔은 실수가 아름다운 것이 될 수도 있습니다. 실수가 여러분을 새로운 곳으로 데려갈 수 있어요. 보통 우리는 일이 잘못될 만한 곳에는 가지 않으니까요."라고 무어는 말했다.

01

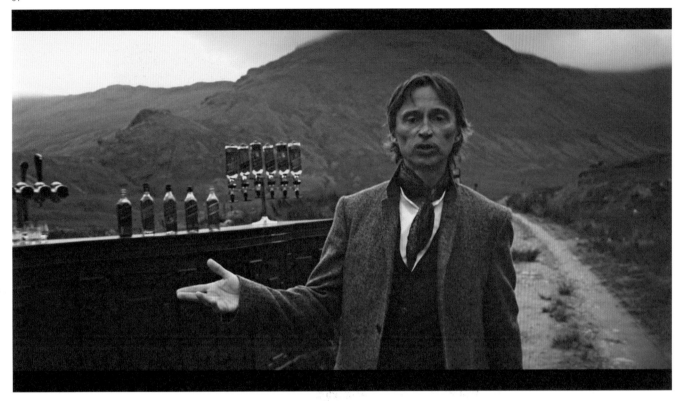

02

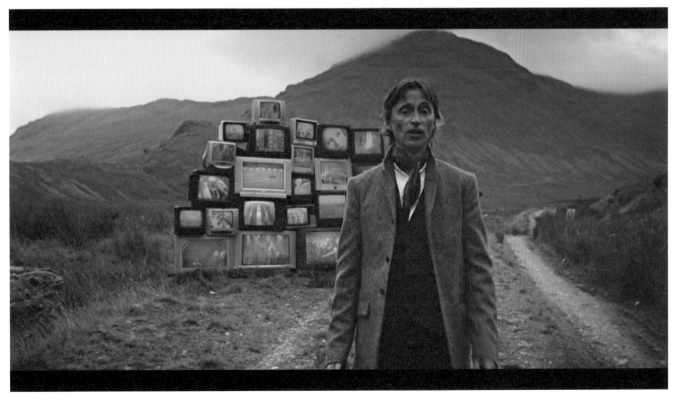

01-02
조니워커 광고의 주연을 맡은 배우 로버트
칼라일. 이 광고는 조니워커 직원들을
위한 내부용 자료로 제작되었지만, 우연히
온라인에 퍼져 인기를 누렸고, 결국 단편
영상으로 출시되었다.

Field with cow.

Loch
(Glasgow Docks)

(JW Father Death)

1 min

Valley
(Distillery)

Grocers

1.5 min

2 min

3 min

4 min

Loaf Of Bread

4.5 min

Edwardian Dandy

Johnnie Walker.

Forest
(Buckingham

Pile Of TV's

5 min

5.5 min

"우리는 계획을 세우고, 조사를 하고, 실수할 여지를 남기지 않습니다. 그런데 실수가 아름다운 것이 될 수도 있습니다. 실수가 여러분을 새로운 곳으로 데려갈 수 있어요. 보통 우리는 일이 잘못될 만한 곳에는 가지 않으니까요."

03

04

05

03
비비에이치 카피라이터 저스틴 무어의 초기 계획안. 로버트 칼라일이 걷는 도중에 나타날 장애물들이 표시되어 있다.
(그림 속 단어) Grocer: 식료품상 / JW Father Death : 조니워커 아버지의 죽음 / Field with cow: 소가 있는 들판 / Valley(distillery) : 계곡(양조장) / Loch(Glasgow Docks) : 호수(글래스고 부두) / Edwardian Dandy : 에드워드 시대의 멋쟁이 / Loaf Of Bread : 빵 한 덩이 / Forest(Buckingham Palace) : 숲(버킹엄 궁전) / Pile Of TV's : TV 더미

04-05
'걸어서 세계 일주를 한 사람'의 녹화 장면을 보여 주는 이미지.

06-07
영상 촬영 중 찍은 사진. 카메라를 끄는 '수레'와 칼라일이 지나는 지점에 놓인 소품들이 보인다.

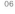

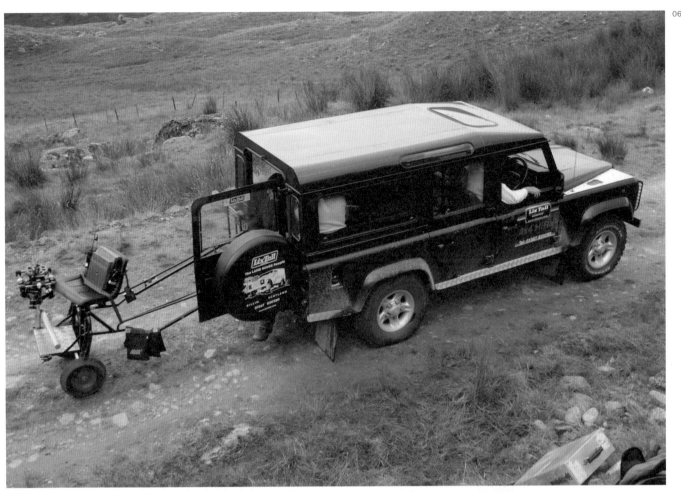

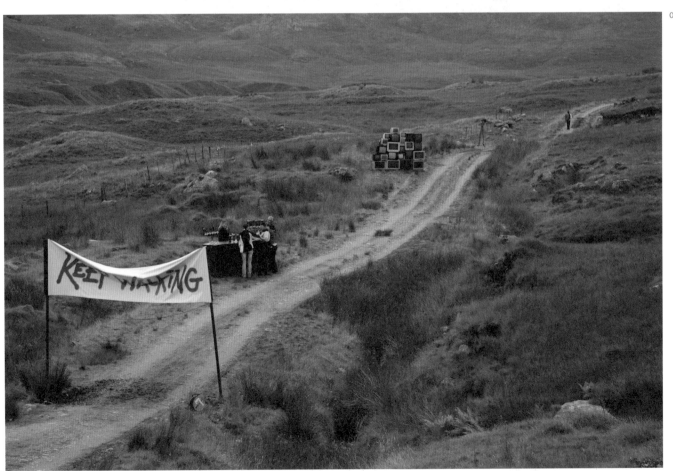

08

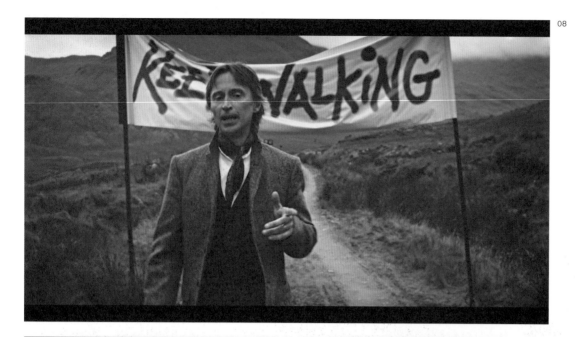

09

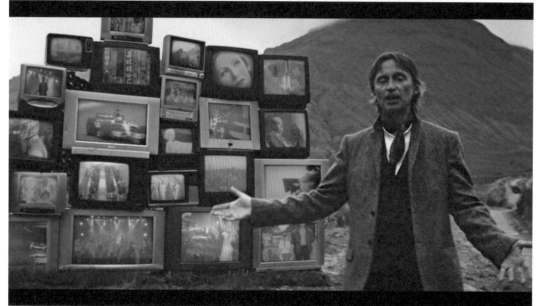

10

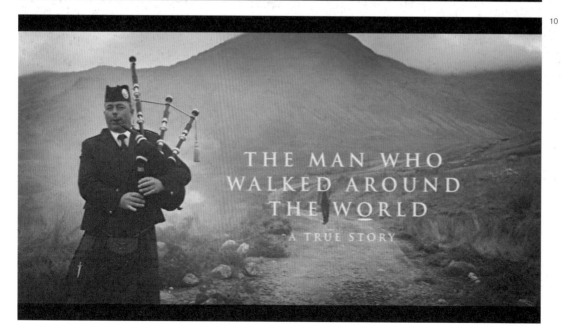

THE MAN WHO
WALKED AROUND
THE WORLD
A TRUE STORY

08-10
완성된 영상의 스틸 사진들. 칼라일은
퍼포먼스를 한 테이크에 완성했고, 후반
작업이 거의 필요 없었다. 최종적으로
사용된 영상은 촬영 마지막 날 해 질 무렵
찍은 테이크로 이 영상에 견고한 회색의
인상을 선사했다.

"사람들은 솜씨 좋은 작품을 정말 좋아합니다. 누군가 뛰어난 작품을 만들기 위해 피와 땀을 흘렸다는 것을 알 수 있는, 그런 작품을 좋아합니다."

이렇게 대사가 많은 영상을 한 테이크로 찍으려면 아주 뛰어난 배우가 연기해야 했다. 퍼포먼스, 타이밍도 완벽해야 했다. 배우가 걸어가면서 하는 대사에 맞춰서 소품이 등장해야 하기 때문이다. 그들은 가장 먼저 칼라일을 떠올렸다. "몇 주 동안 애를 태웠어요. '칼라일이 하지 않으면 안 돼. 반드시 칼라일이어야만 해.'라고요." 그래서 칼라일이 출연하기로 했을 때 모두 한숨 돌렸다. 그제야 크리에이티브팀도 특별한 대본을 썼다고 확신할 수 있었다. 그런데 이 단계에서도 이 영상은 여전히 조니 워커 직원들을 위한 내부 상영용이었다.

촬영은 스코틀랜드 도인 호수Loch Doine 부근에서 사흘 동안 했다. 첫날은 리허설을 했고, 나머지 이틀 동안 촬영을 했다. "가장 큰 문제는 기술적인 것이었어요. 프로듀서 스티브 플레스니악Steve Plesniak과 나는 많은 준비를 했어요. 우리는 대본을 받는 순간 HDV 카메라를 들고 런던 하이드 파크에 가서 걷기 시작했어요. 스티브가 대본을 읽으면서 예를 들어 '소'라고 소품을 쓴 종이를 떨어뜨렸어요. 그동안 나는 카메라를 들고 뒷걸음질치며 촬영했어요. 이렇게 반복하면서 소품과 장소 사이의 거리를 잴 수 있었어요. 그리고 스코틀랜드로 답사를 갔어요. 촬영할 때가 되었을 때 우리는 완벽하게 준비되어 있었고 기술적인 관점에서 어떤 문제가 일어날 수 있는지 정확하게 알고 있었죠. 그런데 이렇게 철저하게 준비했는데도 하루살이 같은 것들은 어떻게 할 수가 없었어요. 촬영팀 모두 외투를 머리까지 덮어썼죠. 카메라 밖에 있는 우리는 그래도 괜찮았는데 칼라일은 그럴 수가 없었어요. 그는 하루살이 떼가 얼굴로 덤벼드는 데도 아랑곳하지 않고 대사를 외우고 놀라운 퍼포먼스를 보여 주었어요."

그 외에도 카메라를 끌던 수레가 넘어지는 작은 사고가 있었다. 하지만 팀이 부딪힌 가장 큰 장애물은 그들 자신이 초래한 것이었다. 바로 이 광고를 한 테이크로 찍겠다는 결정이 가장 큰 걸림돌이 되었다. 촬영 첫날에는 사용할 수 있는 영상이 나오지 않았고, 둘째 날과 마지막 날에도 그럴 가능성이 컸다. "마지막 날 마지막 테이크를 앞두고 해가 질 무렵까지도 성공한 테이크가 없었어요. 괜찮은 테이크가 하나 있었고, 절반 테이크가 하나 있었어요. 그래서 이것을 합쳐서 쓸 수 있을지 궁리했어요. 요즘은 후반 작업 기술이 좋으니까 두 테이크를 붙여서 하나로 만드는 방법이 있을 것으로 생각했어요. 마지막 날 마지막 테이크가 남았을 때는 벌써 하늘이 어두워지고 있었어요. 이 광고 영상이 차갑고 견고해 보이는 것은 그

때문일 겁니다. 금방 캄캄해졌으니까요. 칼라일이 마지막 대사를 마치자 모두 함성을 질렀어요. 말 그대로 환호하고 서로 끌어안았어요. 정말 굉장했어요. 그리고 모두 집으로 돌아갔습니다." 후반 작업에서 영상을 다듬고, 칼라일의 목소리도 녹음했다. 이 과정에서도 팀은 한 테이크를 유지하기 위해 최선을 다했다. "우리는 이 영상이 진짜이기를, 정직한 것이기를 원했어요. 그러면서도 아주 사랑스러운데다가 아름답고, 보기 즐거운 것이어야 했어요."

이 광고가 널리 퍼진 건 우연이었다. 처음에 온라인으로 새어나와 주목을 받기 시작했을 때는 팀이 재빨리 지워 버렸다. 그러다 결국 인터넷상에서 더 많은 관객을 만나도록 했다. "세상은 달라졌고, 어떤 것을 상자에 넣어서 거기 그대로 있기를 기대할 수는 없다는 것을 깨달았어요. 사람들이 어떤 것을 좋아하면 다른 사람에게 얘기하죠. 게다가 요즘 사람들은 서로 다른 곳에서 디지털 기기를 통해 이야기를 나누거든요. 나는 이렇게 되어서 기쁩니다. 이 영상을 마케팅 회의에서만 상영하고 조니 워커 인트라넷에 로그인할 권한이 있는 사람들만 볼 뻔했다는 사실에 사람들이 서운함을 느꼈으니까요."

"이 영상의 인기에 깜짝 놀랐어요. 온라인에 어울리기에는 약간 무겁고 대사가 너무 많다고 생각했으니까요. 하지만 바로 이점 때문에 관심을 끌었던 것 같습니다. 그리고 사람들이 무엇을 보고 싶어 하는지를 좀 더 깊이 생각해야겠다고 느꼈지요. 사람들은 영원하며 변하지 않는 이야기를 좋아합니다. 위대한 퍼포먼스를 좋아하고요. 그리고 사람들은 솜씨 좋은 작품을 정말 좋아합니다. 누군가 뛰어난 작품을 만들기 위해 피와 땀을 흘렸다는 것을 알 수 있는, 그런 작품을 좋아합니다."

Microsoft Xbox
Halo3

TAG, McCann Worldgroup San Francisco

2007년 엑스박스 '헤일로' 시리즈의 세 번째 게임 '헤일로 3'를 출시할 때 마이크로소프트는 단순히 제품을 파는 것 이상의 마케팅을 원했다. "'헤일로 3'는 역사상 가장 성대한 엔터테인먼트 데뷔를 하기로 했습니다. 그래서 이런 성명서를 만들기로 했습니다. '이것이 게임이다. 마침내 게임이 엔터테인먼트 매체가 되었다. 이제 게임은 블록버스터 영화와 동급이다.'"라고 마이크로소프트의 글로벌 커뮤니케이션 디렉터 테일러 스미스Taylor smith는 말했다. 이는 결코 작은 야심이 아니었다. 사실 비디오 게임은 거대한 문화적 영향력을 획득하고 영화에서 광고에 이르는 모든 것에 영향을 미치게 되었지만, 여전히 컴퓨터 게임의 한 유형으로 간주되는 경우가 많았다. 특히 헤일로가 속한 장르인 공상과학 전쟁 게임이 그랬다.

"'헤일로 3'는 역사상 가장
성대한 엔터테인먼트 데뷔를 하기로 했습니다.
그래서 이런 성명서를 만들기로 했습니다.
'이것이 게임이다. 마침내
게임이 엔터테인먼트 매체가 되었다.
이제 게임은 블록버스터 영화와 동급이다.'"

01-02
복잡한 '헤일로 3' 광고의 중심에는
전투 장면을 서사적으로 묘사한 영상이
있다. 전투 장면은 배우를 쓰지 않고
수작업으로 만든 소형 모형을 거대한
세트에서 촬영했다. 최종 영상의 스틸
사진.

"영웅을 기리는 스토리가
좋겠다고 생각했어요.
인류가 항상 영웅에게 경의를
표하는 방식이며 모든 사람이
공감할 수 있는 이야기죠."

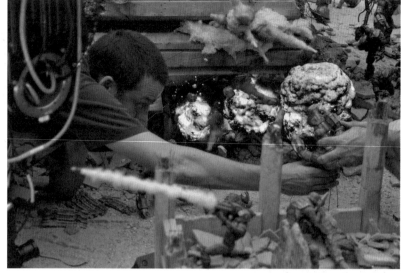

03

헤일로 시리즈는 커버넌트Covenant라는 외계 연합군에 대항하여 전투를 벌이는 인공두뇌를 가진 인간 병사 마스터 치프Master Chief를 중심으로 전개되는 게임이다. 이 시리즈의 첫 번째와 두 번째 에피소드도 큰 성공을 거두었지만, 마이크로소프트는 세 번째 에피소드를 훨씬 더 광범위한 관객에게 소개하고 싶었다. "정말 대중의 호감을 살 수 있는 게임입니다. 그럴 목적으로 만들었으니까요. 이 엑스박스 360의 첫 헤일로 게임은 그래픽과 게임 플레이와 모든 것이 사람들의 넋을 빼앗고 더 많은 관객을 불러 모으도록 만들어졌어요. 그런데 소비자를 더 많이 확보한다는 것은 마케팅적인 면에서 할 일이 훨씬 더 많다는 뜻이기도 합니다."라고 스미스는 말했다.

이 광고를 제작한 샌프란시스코의 광고회사 TAG(지금은 에이전시 투피프틴Agency Twofifteen)는 마케팅 대상을 세 부류로 나누었다. "헤일로 코어core를 하는 사람들과 엑스박스는커녕 비디오 게임도 사 본 적이 없는 사람들 그리고 그 중간에 있는 사람들을 모두 공략하기로 했습니다. 팀에게 이 프로젝트를 설명하자 모두 우리를 비웃으며 너무 큰일을 벌였다고 말하더군요."라고 이 프로젝트의 크리에이티브 디렉터 스콧 두천Scott Duchon과 존 패트루리스John Patroulis는 말했다.

그들은 한 가지 아이디어를 생각해냈다. 광고의 초점을 헤일로의 상세한 스토리에서 벗어나 전쟁과 군인이라는 좀 더 일반적인 개념에 맞추기로 한 것이다. "영웅을 기리는 스토리가 좋겠다고 생각했어요. 이는 인류가 항상 영웅에게 경의를 표하는 방식이며 모든 사람이 공감할 수 있는 이야기죠. 헤일로 코어를 하는 사람이라면 이 에피소드를 보고 이렇게 말할 겁니다. '멋지군. 그는 항상 그 점이 좋았어.' 그렇지 않은 사람이라면 이렇게 말할 겁니다. '앞의 두 게임을 놓친 것은 상관없어. 하지만 이번 것은 정말 감동적이고 감탄하지 않을 수 없군.'"

크리에이터들은 마스터 치프를 둘러싼 신화를 창조하기 위해 베어울프Beowulf와 아서 왕의 전설 같은 고전적인 영웅 이야기를 참고했다. 그리고 중앙에 거대한 축소 세트인 디오라마가 있는 '가상 박물관'을 지을 것을 제안했다. 게임을 하는 사람들이 이 가상 박물관에서 진짜 박물관에 있는 것과 유사한 역사적 전시물들을 체험함으로써 이 게임에 묘사된 전투 장면과 전쟁 이야기를 이해할 수 있도록 하자는 것이다. 이 축소 세트는 '헤일로 3' 게임 마케팅 전반에 사용될 것이다. 크리에이티브팀은 가상 박물관을 정교한 영상으로 만들고, 클래식 음악을 넣고, 게임 장면은 넣지 않기로 했다. 다시 말하면 전형적인 컴퓨터 게임 마케팅에 쓰이는 기술을 모두 배제하기로 했다.

TAG는 루퍼트 샌더스Rupert Sanders 감독에게 이 프로젝트를 맡겼다. "내가 할 일은 축소 세트를 만들고 그 안에 이야기를 담는 것이었습니다. 맨 먼저 결정한 사항은, 세트가 박물관에 실제로 전시할 수 있는 진짜 물건이어야 한다는 것이었어요. 세트의 규칙은, 움직이는 모든 것은 박물관에서 볼 수 있는 것처럼 실제이며 디지털 효과를 전혀 사용하지 않고 수작업으로 만든다는 것이었죠. 우리는 수많은 모형을 검토했습니다. 주로 2차 세계대전 장면을 묘사한 모형으로 대부분 취미로 모형 제작을 하는 사람들이 만든 것이었어요. 박물관 세트와 제이크와 디노스 채프먼 형제Jake & Dinos Chapman의 모형 작품 '지옥Hell'도 검토했어요. 가장 큰 문제는 감성적인 장면을 만드는 것과 인물 모형을 움직이는 것이었습니다."라고 샌더스는 말했다.

"해군에 대항하여 싸우는 전투 이야기를 쓰고 전쟁의 공포와 두려움을 포착하려고 노력했어요. 광고는 벙커에 갇힌 병사들로 시작합니다. 병사들이 거리로 나가자 전멸한 해군들이 보이고, 그다음에는 해군들이 진흙에 갇혀 있는 오염된 강을 건넙니다. 그동안 머리 위에서는 공습경보가 불을 뿜고 있어요. 철통같이 방어하고 있는 다리를 지나 수백의 적군이 모여 있는 산에 도착합니다. 마침내 산을 오르면 치프탄Chieftans이 마스터 치프를 구세주처럼 떠받치고 있어요. 전투는 패배한 것처럼 보입니다. 그때 마스터 치프의 손에 쥔 뇌관이 달린 수류탄이 보이고, 그는 카메라를 향해 이렇게 말하는 것처럼 보입니다. '전투는 아직 끝나지 않았다.'"

엑스박스는 이 아이디어를 좋아했다. 곧 축소 세트를 만들기 시작했다. 제작된 세트는 모두의 기대를 뛰어넘는 것이었다. "처음에는 방 하나 정도의 크기를 상상했는데 제작팀이 세트에 열정을 쏟아 부으면서 점점 더 크고 웅장한 세트가 만들어졌어요. 헤일로 같은 브랜드에 어울리는 세트였어요. 헤일로는 많은 사람들이 관심을 갖는 게임이었으니까요. 우리는 이 세트에 뛰어난 아이디어들을 적용할 수 있었어요. 많은 사람들이 제작에 참여했고 상상할 수 없을 정도로 규모가 커지자 점점 더 흥미로운 장소가 되었어요. 결국 거대한 창고 크기가 되었어요. 엄청난 규모였어요. 캐릭터들은 모두 손으로 만들었어요. 정말 놀라운 일이었어요."라고 테일러 스미스는 말했다.

병사들을 하나하나 손으로 만드는 과정은 매우 복잡했다. "우리는 배우들과 스태프들의 다양한 표정을 3D로 스캔했어요. 나는 소총 뒤에 숨어서 울고 있는 병사 역을 맡았습니다. 스캔한 이미지를 출력해서 색칠하고 각 장면에 맞게 미리 제작해 둔 몸체에 붙였어요. 이 작업은 스탠 윈스턴 스튜디오Stan Winston Studios(지금은 레거시 이펙트Legacy Effects)의 앨런 스콧Alan Scott

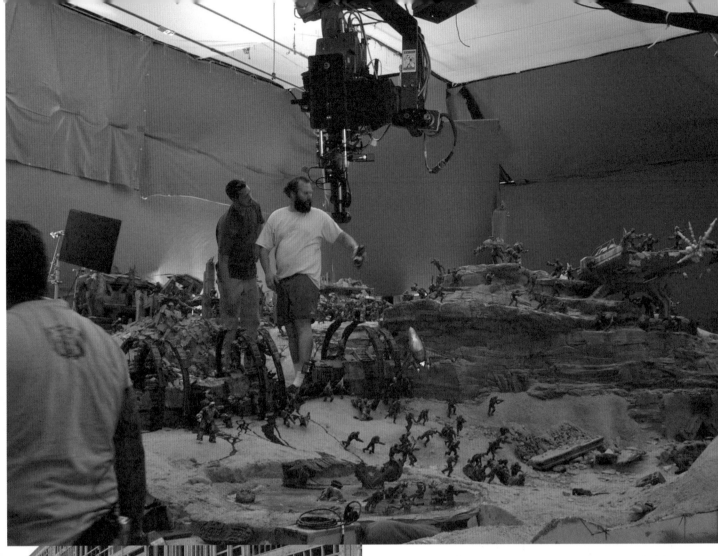

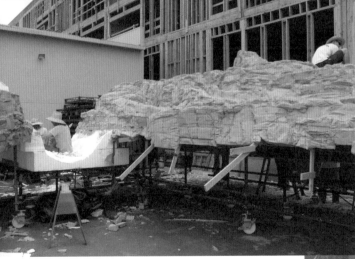

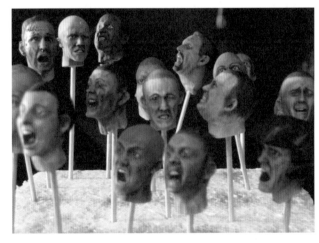

06

05

07

03-04
'믿음Believe' 영상과 광고용으로
다른 영상들을 촬영할 거대한
세트를 만드는 데 몇 주일이 걸렸다.

05
세트는 애초의 예상보다 훨씬 더
크게 만들어졌다. 완성된 세트의
크기는 거대한 창고만 했다. 세트의
일부는 외부에서 제작했다.

06
캐릭터에 성격을 부여하기 위해
광고팀은 다양한 표정의 얼굴을
3D로 스캔한 다음 색칠했다.

07
각 모형을 세트에 놓기 전 하나씩
디자인하고 색칠했다.

CAM PANS UP FROM

08-09
최종 영상에 나오는 극적인 장면을
그린 스토리보드.

10-14
헤일로 게임에 등장하는 영웅들인
마스터 치프와 병사들. 커버넌트라는
외계 종족들의 연합에 대항하여
싸우고 있다. 모든 장면을 수작업으로
세심하게 만들었다.

10

09

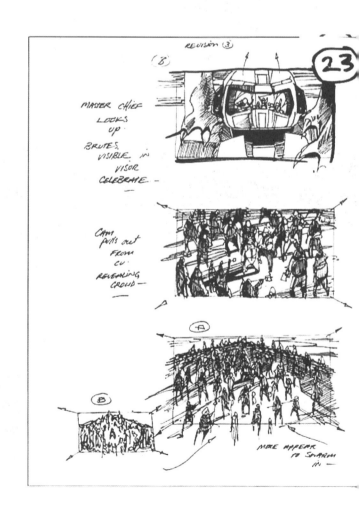

11

12

13

14

"헤일로 같은 브랜드에
어울리는 세트였어요. 헤일로는
많은 사람들이 관심을 갖는
게임이었으니까요.
우리는 이 세트에 뛰어난
아이디어들을 적용할 수
있었어요. 많은 사람들이 제작에
참여했고 상상할 수 없을 정도로
규모가 커지자 점점 더
흥미로운 장소가 되었어요."

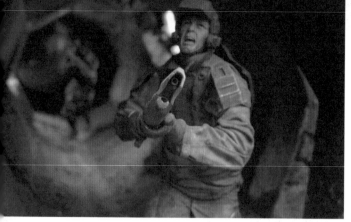

15

16

이 맡았어요. 그는 500명의 해군, 1,500명의 적군 괴수와 치프탄을 모두 손으로 만들었어요."라고 루퍼트 샌더스는 회고했다.

액션 장면을 촬영할 세트를 만드는 일은 뉴딜 스튜디오New Deal Studios와 함께했다. 세트에는 참호와 폭발, 파괴, 절망을 생생하게 묘사했다. 사실 묘사된 폭력성이 너무 커서 크리에이터들은 상영이 금지되지 않을까 걱정했다. "모두 몸을 던져 이 거대하고 아름다운 세트를 만들고 촬영을 했어요. 그런데 하루하루 지날수록 우리가 엄청나게 폭력적인 작품을 만들었다는 것이 명확해졌어요. 우리 모두 이 작품에 열광했지만, 확실히 방송될 수 있을지는 걱정이 되었어요."라고 두천과 패트루리스는 말했다. 결국 모형을 사용한 것이 도움이 되었다. 모형 덕분에 진짜 배우들이 출연했다면 금지되었을 장면을 보여 줄 수 있었다. 또한 크리에이터들은 아무도 이 광고로 상처받는 사람이 없도록 신경을 써야 했다. 이 광고의 일부로 만든 가외의 웹 영상이 특히 염려되었다. 베테랑들이 전투를 회상하는 장면이 있었기 때문이다. "마이크로소프트는 광고주로서 이 광고 때문에 화가 나는 사람이 없기를 바랐어요. 우리도 엑스박스나 헤일로 게임에 오점이 되는 PR 스토리를 만들고 싶지 않았어요. 그래서 정말 많은 주의를 기울였어요. 그런데 영상을 본 베테랑 군인들과 해외 전투부대원들의 반응을 보고 무척 놀랐어요. 유튜브에 이런 코멘트가 많이 올라왔어요. '내가 군인이라는 것을 자랑스럽게 하는 광고다.' 물론 우리는 최선을 다해 이 광고를 만들었지만, 누군가는 이

렇게 말할 수도 있어요. '현재의 이라크 상황에서 이런 광고를 내보낼 수는 없다.'"라고 두천과 패트루리스는 말했다.

완성된 광고는 여러 단계로 공개했다. 메인 세트 영상을 TV와 영화로 출시하기 전에 여러 웹 영상을 온라인을 통해 공개했다. 메인 영상이 방영될 때 웹사이트도 동시에 공개하여 방문자가 직접 세트 위를 날아다니며 게임 아이디어를 자세히 경험할 수 있도록 했다. 제작팀은 제작과정 영상도 만들었다. 제작과정 영상은 광고 제작 과정을 보여 주기보다는 TAG와 엑스박스가 만들어낸 허구 속에 남아서 마치 영상 속의 이벤트가 실제인 것처럼 전쟁 기념물을 만드는 과정을 보여 주었다. 애초에는 여러 장소에서 세트를 전시하려고 계획했지만 막대한 비용 때문에 불가능했다. 그래서 세트 일부를 떼어내 쇼핑몰 등에 전시했고, 세트에서 찍은 스틸 사진을 런던 아이맥스 극장에 전시했다. 물론 이것도 광고의 일부였다.

'헤일로 3'을 광고하기 위해 엑스박스가 택한 방식은 위험했다. 하지만 이 우아한 영상은 관객들과 코드가 맞았고, 이 광고 덕분에 '헤일로 3'는 출시되기도 전에 역사상 가장 빨리 소비자의 구매 욕구를 자극한 게임이 되었다. 또한 이 광고는 마이크로소프트가 처음에 품었던 야심도 달성했다. 출시 첫날 1억 7천만 달러 매출을 올림으로써 엔터테인먼트 역사상 최고 기록을 세웠다.

15-18
폭력과 절망으로 가득한 장면들. 하지만 배우가 연기하지 않고 모형으로 만들었기 때문에 검열을 통과할 수 있었다.

17

18

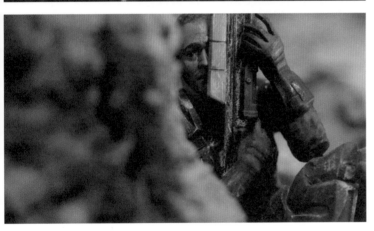

"베테랑 군인들과 해외
전투 부대원들의 반응을 보고
무척 놀랐어요. 유튜브에
이런 코멘트가 많이 올라왔어요.
'내가 군인이라는 것을
자랑스럽게 하는 광고다.'"

19-25
최종 '믿음Believe' 영상의 스틸 사진.

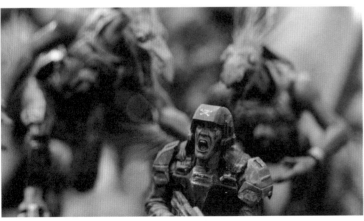

Microsoft Xbox
Mosquito, Champagne

BBH London

"2002년 마이크로소프트가 게임기 엑스박스를 출시했을 때 소니 플레이스테이션이 시장을 주도하고 있었어요. 소니는 비디오 게임의 모든 코드를 규정할 정도로 시장에서 주도적인 위치에 있었어요. 당시 비디오 게임은 소니 플레이스테이션과 동의어였습니다." 마이크로소프트는 첫 게임기 엑스박스를 출시하면서 유럽 시장을 겨냥한 광고를 만들기 위해 런던의 광고회사 비비에이치를 고용했다. 이 프로젝트의 크리에이터 프레드 레이어드Fred Raillard와 파리드 모카트Farid Mokart의 말대로 비비에이치의 제작팀은 소니의 지배적 위치라는 커다란 문제에 직면했다. 소니의 플레이스테이션은 제품 자체뿐만 아니라 색다른 멋진 마케팅으로 큰 인기를 누리고 있었다.

이런 상황에 엑스박스를 출시하려면 다른 방법이 필요했다. "시장의 무게 중심을 바꿔야 했어요. 엑스박스가 사람들의 눈에 띄기 위해서는 현재 시장의 규칙을 흔들어야 했어요."라고 레이어드는 말했다. 엑스박스에게는 다른 문제도 있었다. "엑스박스 게임기는 품질 면에서 소니보다 뛰어나다고 할 수 없었어요. 게다가 게임 수에서는 훨씬 열세였어요. 출시 당시 엑스박스 게임은 고작 8개였고, 소니는 3천 개였어요. 그래서 우리는 사람들이 게임 시장에 대해 가진 고정관념을 바꿔야 했어요. 마침 사람들이 비디오 게임을 할 때 가장 흥미로운 일은 스크린 안이 아니라 방 안에서 일어난다는 사실을 깨달았어요. 거기서 출발했어요. 소니 광고는 게임 안에서의 경험에 대해서만 얘기합니다. 그래서 우리는 비디오 게임이 사람들의 실제 삶에 미치는 영향에 대해 얘기하기로 했어요. 지금은 닌텐도 같은 게임기 커뮤니케이션의 토대가 되었지만 당시에는 아주 새로운 방식이었어요."라고 레이어드는 말했다.

이 광고에서 비비에이치와 함께 작업했고 나중에 자신의 광고회사를 차린 프레드와 파리드는 게임을 하는 행위 자체에 광고의 초점을 맞췄다. "우리

는 게임을 하는 근본적인 의미에 대해 얘기함으로써 비디오 게임에 관한 인식을 바꾸기로 했어요. 아이들은 게임을 좋아하지만 자라면서 점점 게임과 멀어지게 됩니다. 게임에는 규칙이 있어요. 이겨야 한다는 것입니다. 우리는 게임을 하는 행위 자체가 가장 중요하고 핵심적인 것으로 생각했어요. 그리고 비디오 게임에 대해서가 아니라 게임을 하는 것 자체에 대해서 말하는 것이 엑스박스를 출시하는 가장 좋은 방법이라고 생각했어요. 그래서 게임이 우리 삶에서 갖는 의미를 강조하는 데 광고의 초점을 맞췄습니다."라고 레이어드는 말했다.

팀은 100페이지에 달하는 기획안을 작성한 뒤 아이디어 2개를 골라냈다. 둘 다 게임을 하는 행위의 중요성을 강조했지만, 방식은 완전히 달랐다. 두 아이디어를 엑스박스에 프레젠테이션할 때 프레드와 파리드는 한 아이디어에 초점을 맞추고 쇼맨십에 가까운 태도로 소개했다. "그들은 3개월 동안 이 아이디어를 기다렸어요. 우리는 큰 화이트보드를 갖고 들어가서 이렇게 말했어요. '출시 광고가 이 뒤에 있습니다.' 화이트보드를 돌리자 중앙에 모기 한 마리가 붙어 있었어요. 그들은 아

처음에는 인터넷용으로 제작되었다가
나중에 인기를 얻으면서 TV에서도
방영되었고, '샴페인' 광고는
TV에 방영되었고, '샴페인' 광고는

01-06

01-06
마이크로소프트 엑스박스 '모기' 광고
중 스틸 사진. '모기' 광고는 2002년
엑스박스 출시 광고의 2개 중 하나로
TV에 방영되었고, '샴페인' 광고는
처음에는 인터넷용으로 제작되었다가
나중에 인기를 얻으면서 TV에서도
방영되었다.

07-11

"시장의 무게 중심을
바꿔야 했어요. 엑스박스가
사람들의 눈에 띄기 위해서는
현재 시장의 규칙을
흔들어야 했어요."

씬 더 단순했다. 아기가 태어나서 삶 속을 빠른 속도로 날아가서 무덤 속으로 추락한다. 그리고 스크린에 태그라인이 흐른다. '인생은 짧다. 더 많이 놀아라.' 엑스박스는 이 아이디어에 대해서는 '모기' 광고만큼 확신을 하지 못했다. 그래서 '모기' 광고를 메인 광고로 TV와 영화에 상영하고 '샴페인' 광고는 온라인으로 출시하여 입소문을 노리기로 했다. "그들은 두 광고를 모두 좋아했어요. 그렇지만 '모기' 쪽에 관심이 더 컸습니다. 우리는 같은 비용에 두 광고를 찍을 수 있다고 설득했어요. 그러자 그들이 동의했어요."라고 레이어드는 말했다.

프레드와 파리드는 다니엘 클라인만Daniel Kleinman을 감독으로 선정했다. 그는 강력한 스토리를 특수효과와 엮어내는 능력으로 정평이 난 사람이었다. "우리는 처음부터 의견이 일치했어요. 그래서 제작에 들어가기 전에 실제로 만난 것은 한두 번에 불과했어요. 나는 상세한 계획을 담은 스토리보드를 만들었어요. 막상 촬영에 들어가자 프레드와 패리드는 뒤로 물러서서 내가 마음대로 하도록 내버려두었어요. 그들은 나중에 편집 과정에 더 많이 개입했어요. 정말 현명한 판단이었요. 편집이 중요한 부분이라는 것을 그들은 알고 있었어요."라고 클라인만은 말했다.

'모기' 광고에는 CG와 촬영 분량을 혼합하여 사용했다. "'모기' 광고를 만들 때 가장 큰 문제는 CG였어요. 당시는 컴퓨터 그래픽이 이제 막 신뢰를 얻기 시작한 때였어요. 그전까지는 컴퓨터 그래픽이 미숙하다는 의견이 지배적이었으니까요. 특수효과를 맡은 프레임스토어Framestore가 많은 조사를 하고 노력을 기울여서 환상적인 모기 모델을 만들어냈어요. 투명하게 속이 비치는 모기를 비롯해 온갖 모델을 만들었어요. 모기 자체가 상당히 CG 친화적인 성격이 있더군요. 우리는 모기를 들여다보며 어떤 종류인지 알아내는데 많은 시간을 보냈습니다. 모기에 그렇게 많은 종류가 있는지 처음 알았어요. 모기들은 모두 다르게 생겼어요. 줄무늬의 모기도 있고 점박이 모기도 있고 다리가 긴 모기도 있고 주둥이가 큰 모기도 있고 털이 많은 모기도 있어요."라고 클라인만은 말했다.

"동물들의 이미지는 여러 군데서 가져왔어요. 이미 촬영된 자료도 있었고 CG도 있었고 손으로 조종한 것도 있었고 진짜 춤을 춘 것도 있었어요. 기린이 춤추는 장면은 실제로 촬영한 겁니다. 기린들은 짝짓기 의식으로 정말 춤을 추더군요. 모

13-16

무 말도 하지 않더군요. 우리는 이렇게 말했어요. '이것이 유럽에 출시할 엑스박스입니다.'"

프레드와 파리드는 '일'이 어떻게 우리의 삶을 지배하고 파괴했는지 보여 주기 위해 모기를 내세웠다. 모기가 일만 하게 되기 전의 삶이 어땠는지 보여 주는 것이 이 광고의 아이디어였다. 모기는 한때 자연의 위대한 음악가였다. 지금처럼 끝없이 피를 빠는 대신 전 세계 모든 동물을 즐겁게 해 주는 행복한 노래를 만들었다. 광고는 행복한 장면들로 시작한다. 그리고 어떤 목소리가 모기들이 어느 날 어떻게 해서 일을 하지 않을 수 없게 되었는지 설명한다. 이 목소리는 시인 린튼 퀘지 존슨Linton Kwesi Johnson이 더빙했다. 일을 하기 시작하면서 모기들은 골칫거리가 되었고 형편없는 음악가가 되었다. 모두 모기가 윙윙거리는 소리를 싫어하게 되었다. 이 영상은 린튼 퀘지 존슨이 명령하는 목소리로 끝난다. '인간이여, 여러분은 놀이라는 자연의 선물을 갖고 있다. 그것을 잃어버리지 마라. 덜 일하고 더 많이 놀아라.'

실로 대담한 제안이었다. 엑스박스는 이 광고에서 잠재력을 보았다. 광고는 강력하고 실존적인 아이디어를 사람들에게 제시하고 그 뒤에서 엑스박스는 게임기를 더 많이 팔 수 있을 것이다. 프레드와 파리드의 두 번째 아이디어 '샴페인'은 훨

07-11
열심히 일하고 있는 곤충을 보여 주는 '모기' 광고 제작 사진.

12-16
자료 영상과 컴퓨터로 만든 이미지가 혼합된 광고. 모기는 CG로 만들었다. 12번 사진은 후반 작업을 맡은 프레임스토어의 작업과정을 보여 준다.

13-16
사진은 참고한 모기 사진과 최종적으로 선택된 모기 디자인.

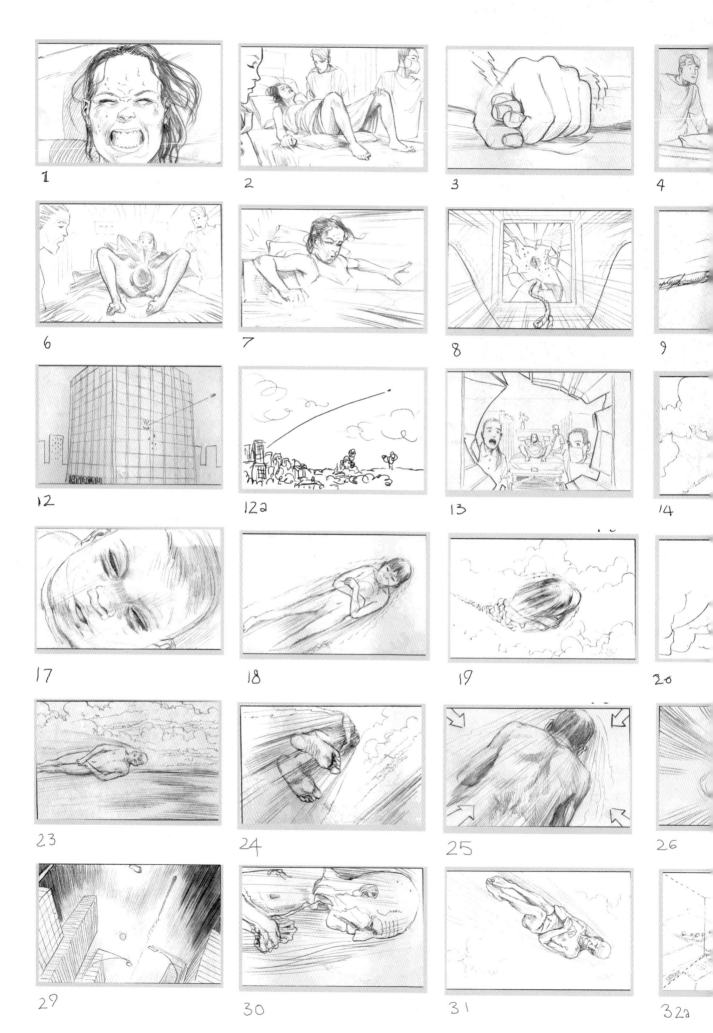

17
한 남자의 일생을 극단적인 속도로
보여 주는 광고 영상. 남자가 태어나는
순간부터 빠른 속도로 나이 들며 공중을
날아가 관속에 처박히는 과정을 볼 수
있다. 광고에 나오는 여러 장면을 보여
주는 스토리보드.

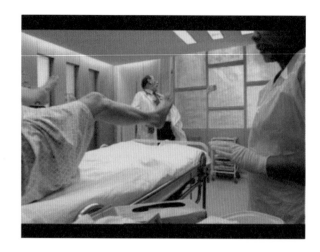

18-23
한 남자의 인생 여정을 빠른 속도로 보여
주는 완성된 광고의 스틸 사진.

24-29
'샴페인' 광고 촬영 중 찍은 제작 사진. 맨
아래 사진에서 감독 다니엘 클라인만과
크리에이터 프레드와 파리드가 가짜
무덤 속에 서 있다.

18-23

"사람들이 비디오 게임을 할 때
가장 흥미로운 일은 스크린 안이 아니라
방 안에서 일어난다는 사실을 깨달았어요.
거기서 출발했어요."

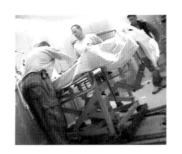

델 기린의 머리를 클로즈업 촬영했지만 와이드 샷은 진짜입니다. 하지만 구더기가 브레이크 댄스를 춘다고는 생각하지 마세요. 그것은 CG입니다."

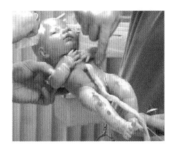

클라인만은 광고 마지막 부분에 모기에게 괴롭힘 당하는 사람들의 모습을 많이 촬영했다. 하지만 그중 많은 부분이 편집실 바닥의 쓰레기가 되고 말았다. 메시지를 최대한 짧고 날카롭게 유지하기 위해서였다. 어린아이가 카메라를 뚫어지게 응시하는 마지막 장면(사진06 참조)은 매우 중요한 장면으로, 완성된 광고에서 시간이 늘어났다. "아이가 카메라를 그렇게 뚫어지게 본 것은 우연이었어요. 아이에게 카메라를 보라고 말했더니 아이가 아주 특별한 눈길을 보이더군요. 정말 굉장했어요. 그래서 이 장면을 몇 초 더 늘이기로 했어요. 광고에서는 시간이 아주 귀하기 때문에 이 몇 초 때문에 다른 것을 포기해야 했어요."라고 클라인만은 말했다.

'샴페인' 광고의 경우 클라인만은 액션이 최대한 실제처럼 보이게 하고 싶었다. 물론 빠른 속도로 나이드는 과정을 묘사하기 위해서는 특수효과도 필요했다. "아이에서 노인까지 각 세대를 캐스팅했어요. 모두 어딘가 닮고 비슷한 특징을 갖고 있어서 나이에 따라 변하는 모습이 최대한 매끄러워야 했어요. 각 장면을 촬영할 때 카메라를 정지시키고 정지된 인물 사진을 찍은 다음 인물들이 차례로 나타나며 겹쳐지게 하는 디졸브dissolve 방식은 쓰고 싶지 않았어요. 그래서 모션 컨트롤motion-control 카메라를 사용했어요. 한 사람을 찍고, 카메라를 움직인 뒤에 다음 사람을 찍고, 똑같이 카메라를 움직인 뒤에 다음 사람을 찍고 또 똑같이 카메라를 옮겼어요. 그리고 후반 작업에서 각 부분을 골라서 합성하여 끊임없이 이어지도록 했어요. 그러자 카메라가 움직이고 있었기 때문에 훨씬 더 역동적인 장면이 나왔어요."

"아기가 엄마에게서 발사되어 나가는 장면도 고민 거리였어요. 이 장면을 더 극적으로 만들 방법이 없을까 고민했어요. 총의 반동처럼 표현하면 되겠다

는 생각이 들었어요. 그래서 엄마가 아기를 발사할 때 침대 전체가 뒤로 움직이도록 했어요. 갱 영화에서처럼 총을 쏘면 반동을 받는 겁니다. 그러기 위해서 침대에 장비를 달고 뒤로 잡아당겼어요. 침대를 잡아당기는 스태프, 와이어에 매달린 아기를 담당한 스태프, 창문을 깨뜨리는 스태프들이 모두 동시에 움직여야 했습니다. 조금 까다로운 작업이었지만 아주 재미있었어요. 물론 먼저 실험을 해야 했어요. 직접 해보기 전까지는 생각대로 될지 알 수 없으니까요. 그런데 미리 테스트하기가 쉽지 않았어요. 모든 것을 세팅하는 데 시간이 오래 걸리고, 비용도 너무 많이 들었으니까요. 그래서 어느 정도까지만 시험한 뒤에 버튼을 눌렀어요. 이번엔 제대로 되기를 바라면서요."

다행히 모든 것이 완벽했다. 이 장면은 광고회사나 마이크로소프트가 처음에 기대한 것보다 훨씬 더 훌륭한 장면이 되었다. '모기' 광고는 광고로서 큰 성공을 거두었고, 프레드와 파리드는 비디오 게임 시장에 색다른 화제를 제공한다는 목표를 달성했다. 한편 '샴페인' 광고는 인기가 높아 광고주가 TV 방영을 결정했다. 그런데 클라인만은 이 결정을 전적으로 환영할 수가 없었다. "당시에는 인터넷 품질이 지금처럼 좋지 않았어요. 그래서 극미세조정을 할 필요도 없었고 특수효과의 모든 것을 고해상도로 만들 필요가 없었어요. TV에서 방송할 줄 알았다면 그 정도 다듬는 것으로 끝내지 않았을 겁니다. 아무튼 이 광고는 만일 우리가 훌륭한 아이디어를 갖고 있고 그 아이디어에 대해 잘 알고 있다면 기술적 매끄러움은 중요하지 않다는 것을 보여 주었어요. 중요한 것은 아이디어였으니까요."

24-29

135

Nike
Barrio Bonito

BBH Argentina

"2002년 마이크로소프트가 게임기 엑스박스를 출시했을 때 소니 플레이스테이션이 시장을 주도하고 있었어요. 소니는 비디오 게임의 모든 코드를 규정할 정도로 시장에서 주도적인 위치에 있었어요. 당시 비디오 게임은 소니 플레이스테이션과 동의어였습니다." 마이크로소프트는 첫 게임기 엑스박스를 출시하면서 유럽 시장을 겨냥한 광고를 만들기 위해 런던의 광고회사 비비에이치를 고용했다. 이 프로젝트의 크리에이터 프레드 레이어드Fred Raillard와 파리드 모카트Farid Mokart의 말대로 비비에이치의 제작팀은 소니의 지배적 위치라는 커다란 문제에 직면했다. 소니의 플레이스테이션은 제품 자체뿐만 아니라 색다른 멋진 마케팅으로 큰 인기를 누리고 있었다.

01
2006년 월드컵 광고에서 비비디오
아르헨티나는 부에노스아이레스의 라 보카에
나이키를 대신하여 '축구 이웃'을 만들었다.
'바리오 보니토'에는 아르헨티나 축구선수
에밀리아노 인수아Emilliano Insúa의 거대한
신문지 초상화를 비롯하여 지역 예술가들이
만든 다양한 미술작품들이 전시되어 있다.

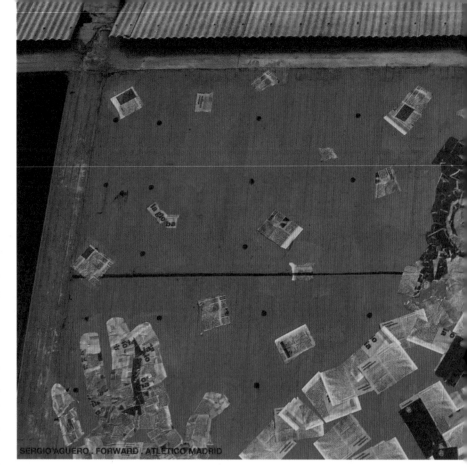

SERGIO AGUERO . FORWARD . ATLETICO MADRID

"세계적으로 가장 중요한 축구 경기인 월드컵을 위해 나이키가 만든 글로벌 캠페인의 콘셉트가 '조고 보니토'입니다. '조고 보니토'는 브라질 축구의 마법과 아름다움을 알리기 위한 캠페인으로 브라질 축구를 우상으로 만들고 브라질 경기 스타일을 전 세계에 알리는 데 초점을 맞췄어요. 정말 영리한 전략이었어요. 브라질 축구는 전 세계에서 칭송받으니까요. 아르헨티나만 빼고 말입니다. 아르헨티나와 브라질은 친한 친구이자 이웃이지만 축구라면 얘기가 달라집니다. 한마디로 말하면, 월드컵 기간에 아르헨티나에서 배신자라는 말을 듣지 않고 '조고 보니토'를 언급하는 광고를 만드는 것은 불가능했어요. 게다가 전통적인 아르헨티나 후원 기업인 아디다스가 이 콘셉트를 갖고 무슨 일을 할지 생각하면 더 위험했어요. 그래서 우리는 뭔가를 해야만 했습니다."라고 페레즈는 말했다.

이렇게 적대적인 상황에서 특정 장소를 위한 인상적인 광고가 탄생했다. 비비디오 아르헨티나는 나이키의 '축구 이웃'으로 라 보카를 선택했다. 라 보카가 가진 축구 유산과 예술적 자산 때문이었다. "라 보카는 '바리오 보니토'를 만들 수 있는 지구상의 유일한 곳입니다. 라 보카는 아르헨티나의 중요한 축구팀인 리버 플레이트River Plate와 보카 주니어스Boca Juniors가 태어난 곳으로 마을 전체가 밝은 색의 페인트로 칠해진 평범한 강변 마을입니다. 처음에 이 마을에 정착한 사람이 똑같은 색깔의 페인트를 살 돈이 없어서 공장에서 남는 페인트를 얻어다 썼기 때문이라는 오래된 전설이 있습니다. 또한 이 마을은 아르헨티나의 위대한 예술가들을 배출한 곳이기도 합니다. 이웃에 살고 있는 예술가들이 4천 명 이상으로 추산됩니다."라고 페레즈는 말했다.

'나이키 이웃'이라는 아이디어를 불쾌하게 여기는 사람도 많았지만 비비디오 아르헨티나의 의도는 섬세하고 존경할 만한 것이었다. 비비디오 아르헨티나는 이 지역에 나이키 로고를 단순히 전시하는 대신 라 보카와 관련이 있는 예술적인 광고를 만들기로 했다. 그래서 광고 캠페인의 일환으로 이 지역의 낡은 건물들을 개조하고, 페인트칠을 새

"월드컵 기간에 아르헨티나에서
배신자라는 말을 듣지 않고 '조고 보니토'를
언급하는 광고를 만드는 것은 불가능했어요.
게다가 전통적인 아르헨티나 후원 기업인
아디다스가 이 콘셉트를 갖고
무슨 일을 할지 생각하면 더 위험했어요.
그래서 우리는 뭔가를 해야만 했습니다."

03

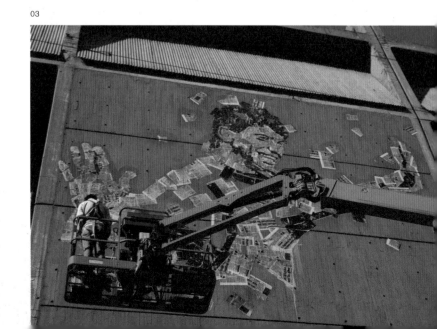

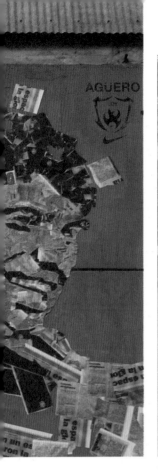

04

05

05-06

라 보카는 강력한 예술적 유산을 갖고 있고 축구와 연관이 많은 곳이다. 지역 예술가들이 이 지역에 전시할 대형 미술작품을 만드는 것을 돕고 있다.

02-03

'바리오 보니토'에 전시된 아르헨티나 축구선수 세르지오 아구에로의 신문지 초상화.

04

마을 기둥에 축구선수를 그려 넣고 지역 축구선수들이 드리블 연습을 하도록 했다.

06

07
미술작품 중에 1986년 월드컵
준준결승전에 참가한 잉글랜드 선수들의
조각품이 세워진 축구 경기장이 있다.
방문객들은 조각품들을 이용하여
이 경기에서 논란이 되었던 디에고
마라도나의 '신의 손' 골을 재현할 수 있다.

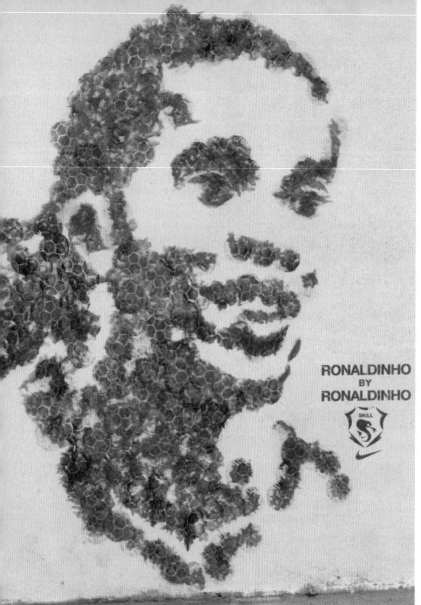

08

RONALDINHO
BY
RONALDINHO

09

10-11

"'바리오 보니토'의 주된 목적은
주민들을 이롭게 하고
이 나라와 도시에 유산을
남기는 것입니다.
많은 지역 예술가들이 참여했고,
모든 작업이 지역 주민들의
동의하에 이루어졌습니다."

12

13

로 하고, 축구와 관련된 예술 작품들을 설치했다. 그중에는 아르헨티나 축구선수 카를로스 테베즈 Carlos Tévez와 세르지오 아구에로 Sergio Agüero, 그리고 아르헨티나 축구의 본거지에서 약간 위험한 행동이기는 하지만 브라질 축구선수 호나우딩요 Ronaldinho 같은 나이키 축구 스타들의 벽화도 있었다.

또한 특이한 대형 조각품도 전시했는데 영국 관광객들이 보기에는 조금 불편한 작품이었다. 안마당 가득히 잉글랜드 축구선수들의 실물 크기의 조각품을 세우고 방문객들이 이곳에서 1986년 월드컵 준준결승전에서 마라도나 Maradona의 악명 높은 '신의 손'(핸들링이 의심되는 상황에서 마라도나가 '신의 손 또는 머리로 공을 넣었다.'라고 말한 데서 나온 말) 골을 재연할 수 있도록 했다. "우리는 아르헨티나에서 '조고 보니토' 캠페인의 부정적인 효과를 중화시키고 축구를 존중하는 나이키의 본질을 알리고 싶었어요. 이것은 축구에 대한 아르헨티나의 감정과 정확하게 일치하는 것이었어요. 사랑과 열정 그리고 무엇보다 브라질도 따라갈 수 없는 아름다운 축구에 대한 취향을 알리고 싶었습니다."라고 페레즈는 말했다.

14

많은 아르헨티나 예술가들이 '바리오 보니토' 제작에 참여했고, 부에노스아이레스 시 정부가 이 프로젝트를 지원했다. 2006년 5월 시장이 공식적으로 '바리오 보니토' 현장을 공개했다. "'바리오 보니토'의 주된 목적은 주민들을 이롭게 하고 이 나라와 도시에 유산을 남기는 것입니다. 많은 지역 예술가들이 참여했고, 모든 작업이 지역 주민들의 동의하에 이루어졌습니다."라고 페레즈는 설명했다.

이 미술작품 중 다수가 지금도 여전히 그 자리에 남아 있고, '바리오 보니토'에는 지금도 관광객이 끊이질 않는다. "지금도 작품 대부분이 남아 있습니다. 광고에 관련된 것은 제거한 상태로요. 저는 '바리오 보니토' 작업에 자부심을 느낍니다. 라 보카를 더 좋은 이웃으로 만들었으니까요."라고 페레즈는 말했다.

08
호나우딩요의 초상화. 공 자국으로 만든 것처럼 보이도록 디자인했다.

09-12
'바리오 보니토'의 다양한 벽화와 미술작품을 만드는 예술가들.

13-14
관광객들이 잉글랜드 선수들의 조각을 보고 있다. 어린 축구선수가 '바리오 보니토'의 기둥에 연습을 하고 있다.

20 오아시스, 뉴욕 / 거리에서 영혼을 찾아라 / 비비에이치 뉴욕

Oasis, New York
Dig Out Your Soul-
In The Streets

BBH New York

2008년 영국의 록 밴드 오아시스는 앨범 <디그 아웃 유어 소울Dig Out Your Soul>의 미국 출시를 앞두고 관심을 불러일으키기 위해 아주 특별한 전략을 세웠다. 일 반적인 마케팅 방식을 따르거나 음악을 직접 연주하는 대신 30명의 거리 음악 가를 뉴욕으로 초대하여 새 음반에 실린 곡들을 연주하도록 한 것이다. 이 이벤 트는 원래 뉴욕의 광고회사 비비에이치의 아이디어였는데 나중에 수석 크리 에이티브 디렉터 케빈 로디Kevin Roddy가 아이디어를 확장해 광고로 만들었다.

"우리가 말하고 싶었던 것은 광고의 형식을 완전 히 바꿔야 한다는 것입니다. 우리는 모두에게 전 통적인 방법으로는 덜 생각하고 좀 더 범위를 확 장해 생각하도록 요구했어요. 기술을 사용하든 사용하지 않든 상관없었어요. 단순히 '웹에서 광 고를 합시다.'라는 식이 아니라 소비자들과 관계 를 맺는 방식을 완전히 바꾸고 싶었어요."라고 로디는 말했다. 이렇게 해서 나온 것이 비비에이 치의 크리에이터 칼 스조넬과 펠 스조넬Calle and Pell Sjönell이 내놓은 음악 출시 아이디어였다. 이 단계에서는 아직 오아시스와 연관이 없었다. 물 론 팀은 프로젝트가 성공하기 위해서는 음악가 가 참여해야 한다는 것을 알고 있었다.

"이 아이디어에는 몇 가지 기준이 있었어요. 하 우스 음악이어서는 안 되고, 가사가 없어도 안 되며, 랩도 안 됩니다. 그리고 가수가 직접 작곡 하여 부르는 곡이어야 하고, 강력한 음악이어야 합니다."라고 펠은 말했다. 그런 면에서 오아시스 를 선택한 것은 완벽했다. "오아시스의 상황이 우 리 아이디어와 딱 맞아떨어졌어요. 마침 그들은 미국에서 인정받을 방법을 찾고 있었어요. 오아 시스는 처음 미국에 진출했을 때는 상당히 큰 성 공을 거두었지만 몇 년 지나자 조금씩 인기가 식 었어요. 그래서 이번이 그들에게 복귀할 좋은 기

회였어요. 오아시스도 진짜 연주를 하는 것을 중 요하게 생각했어요. 그들은 진짜 음악을 하고 싶어 했고, 적어도 포즈만 취하는 공연은 하고 싶지 않 다고 말했어요. 그런 점에서 우리는 서로 원하는 것이 일치했습니다."

이 캠페인이 등장한 시기도 흥미롭다. 이제 음악 산업은 청중에게 음악을 제시할 때 좀 더 새로운 방법을 찾아야 했다. 사람들이 점점 더 CD를 사 지 않고 합법적으로든 불법적으로든 온라인에서 음악을 내려받는 편을 선호했기 때문이다. "갑자기 음악 산업이 무척 늙은 것처럼 느껴졌어요. 우리 는 영국 록 밴드 라디오헤드Radiohead의 경우를 살 펴보았어요. 라디오헤드는 앨범 〈인 레인보우즈In Rainbows〉를 출시할 때 구매자가 원하는 액수만큼 가격을 지급하도록 했어요. 정말 훌륭했어요. 아주 독특한 방법이었어요. 그런데 그들이 시도한 것은 음악 자체가 아니라 음악 산업에 대한 논평에 가 까웠어요. 우리는 음악 자체로 뭔가를 하고 싶었 어요."

"우리는 성공한 노래들이 어떤 단계를 거치는지에 착안했어요. 대부분 싱글이 히트하면 비디오를 만 들고, TV에 출연하고, 콘서트를 엽니다. 그리고 아 주 운이 좋은 경우 노래방이 종착역이 됩니다. 사

광고 제작자들은 청중에게 음악을
소개하기 위해 좀 더
새로운 방법을 찾아야 했다.
사람들이 점점 더 CD를 사지 않고
온라인에서 음악을 내려받는 편을
선호했기 때문이다.

01-02
오아시스의 앨범 <디그 아웃 유어
소울>의 미국 출시 캠페인.
거리 음악가들의 뉴욕의 거리에서
새 앨범에 수록된 음악을 처음으로
소개했다. 이벤트 날 아침 오아시스가
거리 음악가들과 연습하기 위해
리허설 장소를 방문했다.

"그보다 더 성공하면 거리 음악가들이 선택하는 노래가 됩니다.
우리는 그 점에 착안했어요.
그렇다면 거리에서 시작하는 것이 어떨까?
거리 음악가들에게 아직 출시하지 않은 음악을 연주하게 하고,
그 다음에 음악을 출시하면 어떨까?"

람들이 몇 번이고 그 노래를 부르고 싶어 하거든요. 그보다 더 성공하면 거리 음악가들이 선택하는 노래가 됩니다. 우리는 그 점에 착안했어요. 그렇다면 거리에서 시작하면 어떨까? 거리 음악가들에게 아직 출시되지 않은 음악을 연주하게 하고, 그다음에 음악을 출시하면 어떨까?"

이 광고가 성공하기 위해서는 뉴욕 시의 도움이 필요했어요. 비비에이치는 거리의 삶과 문화를 강조한 광고 아이디어를 뉴욕 시에 브리핑했다. 뉴욕의 거리에서 매일 찾을 수 있는 다양하고 왕성한 음악 활동을 강조한 오아시스의 출시 아이디어는 이 아이디어에 완벽하게 들어맞았다. "거리 음악가에게 뉴욕은 지구에서 가장 환상적인 곳입니다. 엄청난 관객이 있으니까요. 그랜드 센트럴 역이나 타임스 스퀘어를 지나다니는 사람들의 수를 생각해 보세요. 하지만 뉴욕에서 연주할 기회를 얻기는 정말 어렵습니다. 뉴욕에서 연주할 기회를 얻기 위해서는 세계 최고의 거리 음악가가 되어야 합니다. 뉴욕 시는 우리가 거리 음악가들을 찾는 일을 도울 수 있는 시스템을 갖고 있었어요. 우리는 음악가들에게 연주 시간을 할당하는 조합을 통해 환상적인 인재들의 명단을 얻을 수 있었어요."

이 명단 덕분에 오아시스 밴드는 일이 수월해졌고 음반회사 워너브라더스 레코드Warner Brothers Records를 설득할 수 있었다. 이제 관객은 오아시스의 새로운 음악을 세심하게 준비된 CD가 아닌 다른 음악가들의 해석을 통해 처음 듣게 되었다. "첫 리허설을 하기 전까지도 워너브라더스 쪽에서는 걱정을 했어요. 그들은 두 가지를 염려했어요. 하나는 음악을 통제할 수 있기도 전에 앨범이 출시되는 것이었어요. 이곳에서 출시를 어느 정도 통제하더라도 일단 거리에서 연주되면 사람들이 녹음할 수 있으니까요. 하지만 그 부분은 원만하게 해결이 되었어요. 다른 하나는 거리 음악가들이 정말 뛰어난가 하는 점이었어요. '우리 음악이 훌륭하게 느껴지도록 연주할 수 있을까?'라는 것이었지요. 그런데 리허설이 시작되고 거리 음악가들의 재능과 다양성을 확인하자 그런 걱정은 사라졌어

요. 첫 연주자의 음악을 듣자마자 그런 생각은 머릿속에서 사라졌죠."라고 로디는 말했다.

팀은 거리 음악가들에게 첫 싱글 '쇼크 오브 라이트닝The Shock of Lightning'을 포함하여 〈디그 아웃 유어 소울〉 중 4곡을 주고 뉴욕 거리에서 연주하도록 했다. 거리 음악가들에게 새로운 곡을 배울 수 있는 시간을 준 다음 이벤트 당일 아침에 오아시스 멤버들과 몇 시간 동안 연습하도록 했다. "우리는 거리 음악가들에게 원하는 대로 연주하라고 말했어요. 최소한 한 곡을 연주하고, 원한다면 네 곡을 다 연주해도 된다고 했어요. 그들의 목소리와 악기에 맞추도록 모든 것을 맡겼어요. 오아시스 밴드가 도착하자 노래를 어떻게 할 것인지 의논했어요. 함께 리허설을 하고, 밴드를 위해서 연주하고, 그렇게 해도 되는지 물었어요. 굉장한 회의였어요."

"음악가들, 특히 이런 거리 음악가들의 흥미로운 점은 자신들이 하는 일에 대해 큰 자부심을 느끼고 있다는 겁니다. 훌륭한 노래라면 다양한 버전으로 연주할 수 있어요. 우리는 뛰어난 거리 음악가 중에서 다양한 면을 가진 그룹을 찾으려고 했어요. 노래는 전혀 하지 않는 전자 바이올리니스

03-05
오아시스 멤버들이 뉴욕 거리에서 새 앨범 〈디그 아웃 유어 소울〉을 연주할 음악가들과 리허설을 하고 있다. 앨범 출시에 관한 단편 다큐멘터리를 만든 디렉팅팀 더 말로이즈가 이 리허설을 촬영했다.

03-05

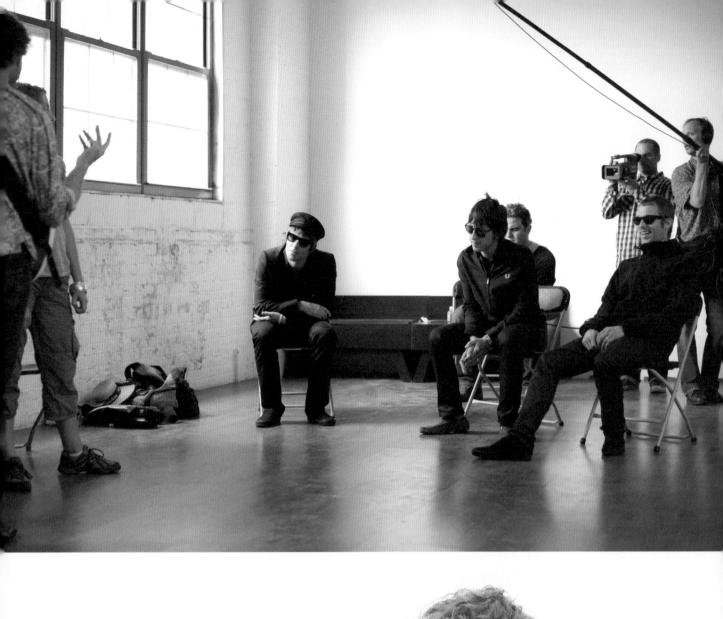

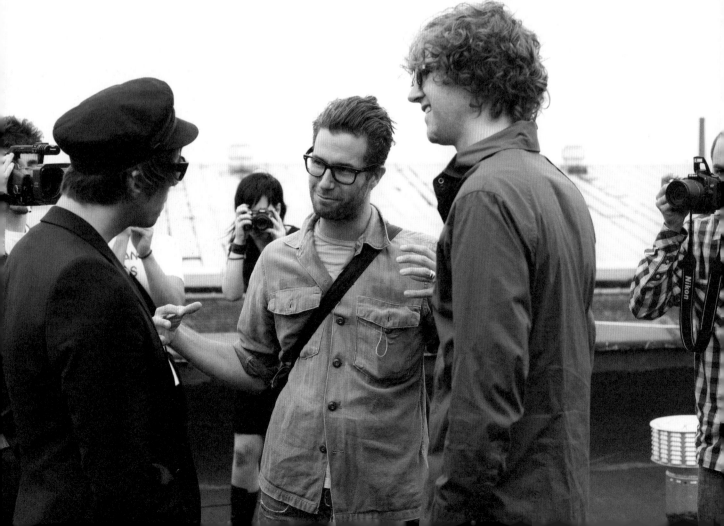

06

07

트가 있었는데, 그는 아카펠라 그룹과 아주 다른 버전으로 연주하더군요. 노래를 다양하게 만들수록 강력한 음악이 된다는 것을 느꼈어요. 다양한 버전이 되면서도 여전히 같은 노래라는 것을 알 수 있었거든요."

마침내 30개의 그룹이 선정되었고, 이 중 20개의 그룹은 그날 오후와 저녁 시간에 뉴욕 시의 여러 장소에서 한 번 연주하기로 했다. 음악가들 옆에는 그들이 프로젝트를 수행하고 있음을 알리는 표지판을 세워두었고, 모든 상황을 다큐멘터리로 촬영했다. 촬영은 더 말로이즈The Malloys(에멧 말로이와 브렌단 말로이Emmett and Brendan Malloy)가 맡았다. 이벤트가 열린다는 소식을 오아시스의 팬 사이트와 거리 음악가들의 웹사이트에 광고했다. 일단 공연이 시작되자 블로그와 뉴욕의 다른 매체들을 통해 신속하게 소문이 퍼졌다. "이 앨범은 정말 다양한 방식으로 소개되었어요. 거리 공연을 본 사람들이 동영상을 찍어서 다른 팬들에게 보냈기 때문에 사람들은 앨범이 나오기도 전에 노래를 들을 수 있었어요."

재미있는 것은 캠페인 당일에 뉴욕 시내가 오아시스 팬들로 가득 찼다는 사실이다. 그들은 이 밴드의 공연을 보기 위해 뉴욕에 왔는데 불행히도 공연이 취소되었다. 전날 밤 토론토 공연에서 노엘 갤러거Noel Gallagher가 무대에서 밀려 떨어지면서 부상을 당했기 때문이다. "그래서 오아시스 공연이 없는데도 미국 전역의 오아시스 팬들이 뉴욕에 있게 된 겁니다." 적어도 거리에서 새 앨범을 들을 수

있다는 소문이 퍼졌다. "정말 굉장했어요. 워너브라더스가 오아시스 팬 사이트와 잘 연계되어 있었기 때문에 정보가 빨리 퍼질 수 있었어요. 팬들의 반응을 보는 것은 정말 즐거웠습니다."

거리 출시는 대성공을 거두었고 온라인 뉴스와 지역 뉴스 채널을 휩쓸었다. 앨범이 나온 뒤에 다큐멘터리가 온라인으로 공개되면서 그 열기가 더욱 확산되었다. 이 광고 제작에 참여한 사람들은 이 광고가 '하늘이 도운' 광고라고 말했다. "그 아이디어를 처음 들었을 때 기회라는 생각이 들었어요. 정말 천재적인 아이디어였어요. 내게도 기회였고, 뉴욕 시에도 기회였고, 워너브라더스에게도 기회였어요. 사람들이 모두 이렇게 말하더군요. '정말 굉장하군. 우리도 한 번 해 봐야겠어.'"

06-09
'디그 아웃 유어 소울' 캠페인 리허설 중인 음악가들과 뉴욕에서 라이브로 노래하는 음악가들. 음악가들 옆에는 행인들에게 이 프로젝트에 대해 설명하는 표지판이 놓여 있다.

08

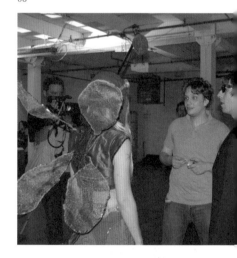

09

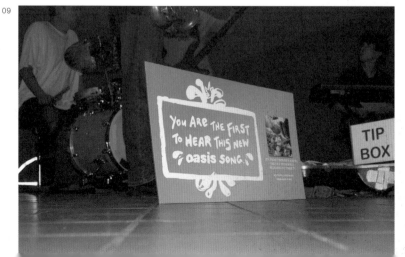

Google Maps | Search Maps | Show search options
Find businesses, addresses and places of interest. Learn more

Get Directions **My Maps**

Create new map - Browse the directory

Created by me
☑ **Oasis - Dig Out Your Soul - In The Streets** Public ☒
☐ Traverse Loop Public ☒
☐ New York Places Public ☒
☐ MTB Minneapolis Public ☒
☐ St Paul Tour Public ☒
☐ Untitled Public ☒

Next Tribe 2-3pm
World Inspired Rock - Penn Station LIRR

This performance is part of the launch for Oasis' new album "Dig Out Your Soul," that releases October 7th. There are more acts spread out throughout the city playing unreleased Oasis songs today. To find out where these other acts are playing check out the map below.

If you want to upload footage or see this morning's rehearsal with the street musicians and Oasis, please visit www.nycvisit.com/oasis. For more information on the upcoming album visit www.oasisinet.com

① **THOTH 6-8PM**
"Prayformance"
Central Park: Bethesda Terrace

② **THEO EASTWIND 2-4PM**
Singer/Songwriter
Times Square subway —
42 St. and Broadway opposite
Shuttle entrance

③ **PATRICK WOLFF TRIO 3-6PM**
Jazz
Astor Pl. — 6 subway platform

④ **YAZ BAND 4-7PM**
Smooth Jazz
Concourse between E and
6 subways at Lexington Ave.
and 51st st.

⑤ **J. HILL & HARTLING 6-9PM**
Hard Country Blues and Gospel
Penn Station — Long Island Rail
Road subway corridor

⑥ **LUKE RYAN 3-6PM**
Blues Rock
59th St./Columbus Circle A,C,E
subway platform

⑦ **MICHAEL SHULMAN 4-6PM**
Shred Violin
Central Park (at Columbus Circle)

⑧ **GABE CUMMINS 2-4PM**
Jazz Guitar
Grand Central Terminal

⑨ **LUELLEN ABDOO 3-7PM**
Classical Violin
Whitehall St./South Ferry —
Staten Island Ferry Station

⑩ **NEXT TRIBE 2-3PM**
World Hip-Hop/Rock
Penn Station — Long Island
Rail Road Subway Corridor

⑪ **DAGMAR 2 3-6PM**
Art/Performance Rock
Grand Central Shuttle platform

⑫ **MAJESTIC K. FUNK 2-6PM**
Funk
Lexington Ave. – 51st 6
subway platform

⑬ **JASON STUART 3-5PM**
Double Bass Rock
Washington Square Park

⑭ **SUKI RAE 2-4PM**
Hard to Describe
Central Park (at Columbus Circle)

⑮ **ELIANO BRAZ 2-5PM**
Brazilian Violin
14th St. A,C,E subway platform

"정말 천재적인 아이디어였어요.
내게도 기회였고,
뉴욕 시에도 기회였고,
워너브라더스에게도 기회였어요.
사람들이 모두 이렇게 말하더군요.
'정말 굉장하군.
우리도 한 번 해 봐야겠어.'"

10-11
버스커(거리 공연자)들이 '디그 아웃 유어 소울'을 구경하던 사람들에게 나눠준 광고지. 이 프로젝트에 대해서 설명하고 다른 연주를 어디서 들을 수 있는지 알려 준다. 구글 지도에 공연 장소가 표시되어 있다.

12
오아시스의 리암 갤러거가 뉴욕의 건물 지붕에서 인터뷰를 하고 있다.

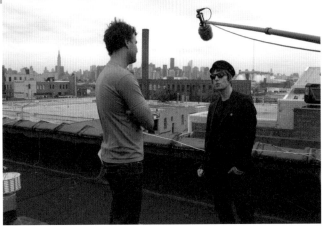

12

Onitsuka Tiger
Made of Japan
Amsterdam Worldwide

스포츠 패션은 경쟁이 치열한 세계이다. 일본 브랜드 오니츠카 타이거는 신발 라인을 위한 브랜드 캠페인을 하기로 했을 때 수많은 브랜드들 속에서 두드러져 보이기 위해 특별한 것이 필요했다. 광고 제작을 맡은 암스테르담 월드와이드는 아이디어를 얻기 위해 이 회사의 역사를 살펴보았다. "오니츠카 타이거는 2001년 재 론칭 이후 한 번도 자신의 이야기를 한 적이 없더군요. 그런데 이 회사는 굉장히 흥미로운 유산을 갖고 있었어요. 아마도 모든 브랜드 중 가장 흥미로운 이야기일 겁니다. 기본적인 브랜드로서 오니츠카 타이거는 나이키보다도 오래되었기 때문에 할 이야기가 정말 많았어요. 이 이야기들을 전달할 장치나 두고두고 아이콘으로 쓸 수 있는 뭔가가 필요했어요."라고 크리에이티브 디렉터 앤드류 왓슨Andrew Watson은 말했다.

01-03

01-03
광고회사 암스테르담 월드와이드는 일본 브랜드 오니츠카 타이거의 신발 라인을 광고하기 위해 일련의 조각품을 만들었다. 이 신발 모양 조각품들은 모두 일본 문화의 다양한 면을 부각했다. 일본의 다양한 상징들을 보여주는 이 시리즈의 첫 번째 조각품.

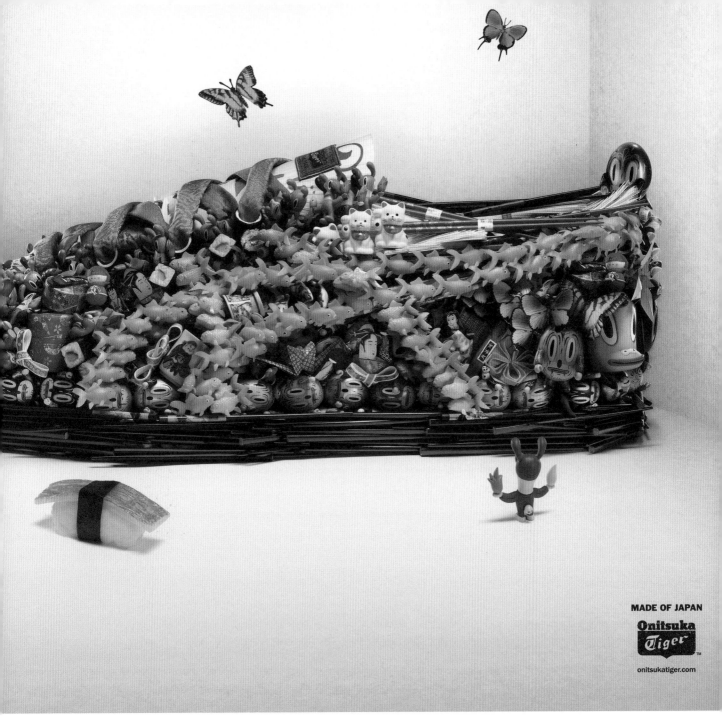

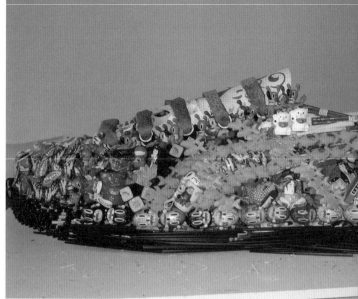

04-05

"이 브랜드가 상징하는 것을 구현할 수 있는 것, 즉 '메이드 오브 재팬'이라는 말로 요약할 수 있는 것을 찾기로 했어요." 크리에이터들은 신발에 초점을 맞추되 광고를 예술 작품으로 승화시키는 방법을 택했다. 이렇게 해서 2007년에서 2010년 사이에 신발 조각품 4개를 제작했다. 이 조각품들은 각각 일본 문화를 표현한다. 첫 조각품은 말 그대로 '메이드 오브 재팬'으로 스시, 오리가미, 비단잉어, 비닐 장난감 등 일본을 상징하는 다양한 상징물로 구성된 1.5미터 길이 신발 모형이다. '전자 신발'이라는 제목의 두 번째 조각품은 도쿄의 네온 풍경에 초점을 맞췄다. 조각품 자체가 도시의 미니어처로, 환하게 불 밝힌 고속도로와 신발 끝에 도쿄 나리타 공항 모형을 완성했다. 세 번째 조각품은 일본의 전설 '12지신의 경주'를 형상화했고, 네 번째 조각품은 서랍이 많이 달린 일본 가구 '단스'에서 영감을 얻었다.

암스테르담 월드와이드는 이 신발들을 CG가 아닌 실물로 만들기로 했다. "진짜 물건을 만들지 않고 CG로 만들었으면 훨씬 쉬웠을 겁니다. 하지만 그렇게 했다면 심장이 없는 작품이 되었을 겁니다. 실제로 작품을 만드는 과정과 수고로움을 통해서 우리는 이 광고를 콘셉트 이상의 것으로 끌어올릴 수 있었습니다. 작품을 만드는 과정이 정말 좋았습니다."라고 수석 크리에이티브 디렉터 리처드 고로데키|Richard Gorodecky 는 말했다.

"각 작품을 만드는 과정은 완전히 다른 경험이었지만 모두 환상적이었습니다. 창고에서 만든 첫 번째 모형에서부터 오사카의 작업장에서 만든 마지막 모형까지 모두 9대를 내려온 전통적인 목공예 기업과 함께 작업했습니다. 전자 신발은 특히 흥미로웠습니다. 아주 새로운 것을 사용하는 회

사와 함께 일했거든요. 이 회사는 쾌속 조형rapid prototyping을 사용했는데 이 기술을 이용하여 당시 광고 관객들이 한 번도 보지 못한 것을 만들었습니다."라고 왓슨은 말했다.

"항상 예산이 문제였습니다. 그런데 그 덕분에 우리는 정말 믿을 수 없는 일을 해낼 수 있었습니다."

이 신발들은 오니츠카 타이거의 주요 매장을 방문하면 실물을 볼 수 있다. "첫 번째 모형은 일회용이었습니다. 예산 때문에 그렇게 만들 수밖에 없었어요. 1개를 만들 예산만 있었거든요. 이 신발들은 투어를 통해 유명해졌습니다. 우리는 신발 모형을 유럽과 주요 매장에 보내 1년 동안 전시했어요. 그 후 모형의 인기가 더 높아져서 매장마다 모형을 원했어요. 그래서 모형을 복제하거나 축소 모형을 만들기로 했어요. 그러면 더 많은 사람들이 완성된 작품을 볼 수 있고 상호작용할 수 있으니까요. 특히 단스 모형은 고객이 상호작용할 수 있는 여지가 많은 작품입니다."

이 신발들은 지면 광고로 출시한 다음 각각 영상과 웹사이트로도 소개했다. 단스 신발의 경우 웹사이트를 방문한 사람들은 온라인상의 신발 서랍을 열고 브랜드와 관련된 재미있는 것들을 발견할 수 있다. "이 캠페인은 애초에 예산이 크지 않았어요. 그러면서도 다양한 민족과 국가에 전달해야 했어요. 그래서 뭔가 통합된 것을 만들기로 했고, 온라인을 이용하는 것이 좋겠다고 생각했어요. 광고대행사로서 상품을 지원하기 위해 가능

06

04-05
메이드 오브 재팬 시리즈의 첫 번째 신발 사진.

06
지면 광고와 함께 만든 영상 광고 중 스틸 사진.

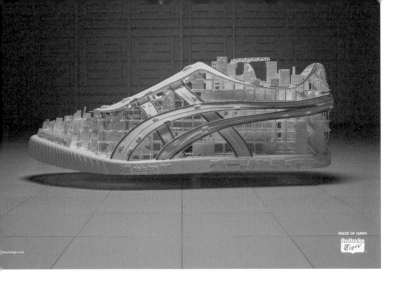

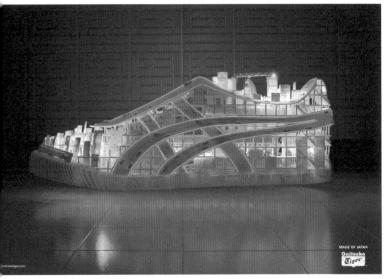

07-09

10-11

07-08
신발 조각품들의 사진을 찍어서 신문과
포스터 광고에 사용했다.

09
전자 신발 조각품의 뒷면. 진짜 오니츠카
타이거 신발을 전시하는 데 사용했다.

10-11
오니츠카 타이거 주요 매장에 전시된
최종 신발 조각품들. 열쇠고리와 USB가
달린 작은 액세서리도 전자 신발
캠페인의 일부로 제작했다.

12
신발 안쪽에서 촬영한 영상. 캠페인의
일부로 제작했다. 관객들은 조각품 안의
불이 들어온 아주 좁은 길을 볼 수 있다.

12

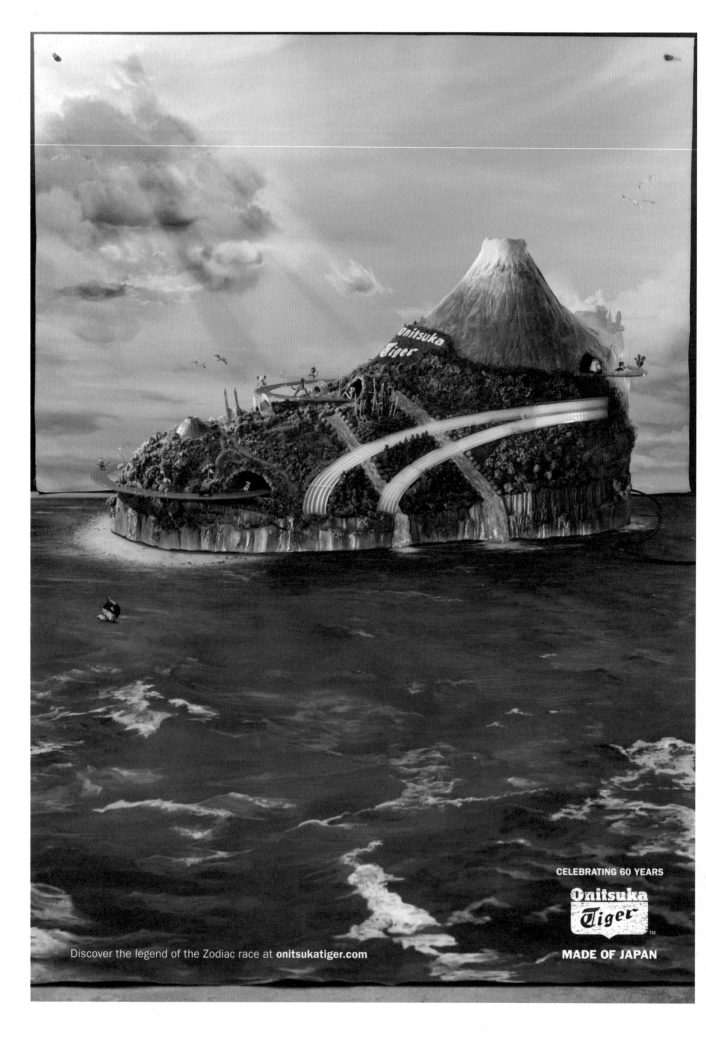

CELEBRATING 60 YEARS

Onitsuka Tiger™

Discover the legend of the Zodiac race at **onitsukatiger.com**

MADE OF JAPAN

13
오니츠카 타이거의 60주년 기념일이
새겨진 2009년 신발 조각품에 아시아의
전설 '12지신의 경주'를 형상화한 축소
세트인 디오라마를 만들었다.

14-18
레이스 경로와 후지산 등 일본의
랜드마크가 세워진 조각품. 제작 과정을
보여 주는 사진들.

19-20
'12지신의 경주' 전설은 12지신 달력에
자리를 차지하기 위해 경주를 펼치는
13가지 동물들의 이야기다. 광고회사는
이 경주를 다양한 동물이 등장하는
애니메이션 영상으로 만들었다. 초기
캐릭터 디자인과 완성된 영상의 스틸
사진.

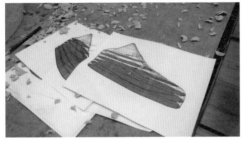

14-18

19

20

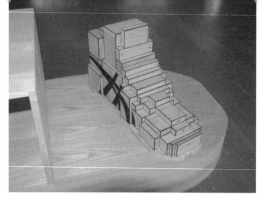

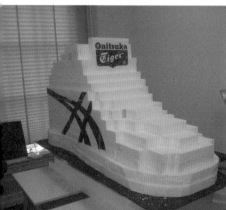

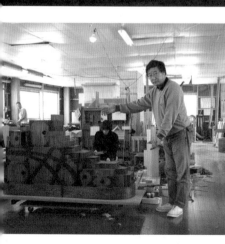

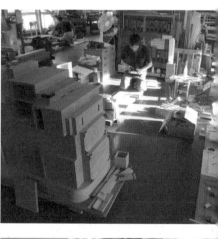

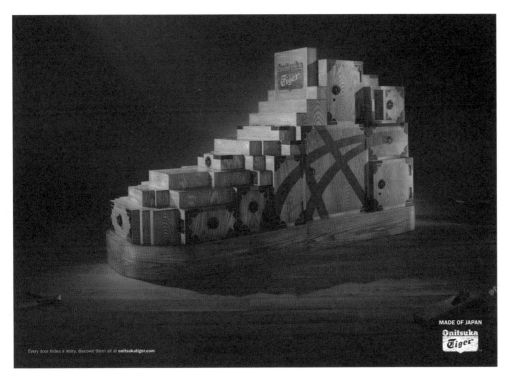

Every door hides a story, discover them all at **onitsukatiger.com**

MADE OF JAPAN
Onitsuka Tiger

21-36

21-36
2010년 암스테르담 월드와이드는 오니츠카 타이거를 위해 댄스 신발을 만들었다. 이 안에는 아름다운 목재 상자와 서랍이 들어 있다. 일본의 전통 목공예 기술자들이 만든 작품이다.

37-40
이 캠페인의 일부로 만든 웹사이트. 방문자가 서랍을 열면 오니츠카 타이거의 유산들에 관한 이야기와 영상, 사진, 기타 재미있는 물건들을 볼 수 있다.

37-40

한 한 많은 PR을 만들어야 하는데 다양한 미디어를 이용할 예산이 없었기 때문에 상품들이 저절로 소문이 나도록 해야 했습니다."라고 왓슨은 말했다.

이 전략은 성공했다. 블로거들과 신발 팬들이 새로운 소식을 기꺼이 서로 나누었다. 이 입소문 전략은 오니츠카 타이거가 광고 예산이 훨씬 많고 광범위한 광고가 가능한 경쟁사들 속에서 틈새시장을 개척하도록 해 주었다. "항상 예산이 문제였습니다. 그런데 그 덕분에 정말 믿을 수 없는 일을 해낼 수 있었어요. 우리를 방해하던 문제가 실제로는 우리를 앞으로 나아가게 했고 다른 방법을 찾지 않을 수 없게 만들었어요. 가장 큰 문제가 가장 큰 힘이 되었습니다."라고 고로데키는 말했다.

"진짜 물건을 만들지 않고 CG로 만들었으면 훨씬 쉬웠을 테죠. 하지만 그렇게 했다면 심장이 없는 작품이 되었을 겁니다. 실제로 작품을 만드는 과정과 수고로움을 통해서 우리는 이 광고를 콘셉트 이상의 것으로 끌어올릴 수 있었습니다."

22 필립스 / 회전목마 / 트라이벌 디디비 암스테르담

Phillips
Carousel

Tribal DDB Amsterdam

"'회전목마'는 텔레비전에 관한 교육용 웹사이트를 제작해 달라는 요청을 받고 만든 광고입니다. 그러니까 '회전목마'는 매우 영화적인 방식으로 만든 교육용 웹사이트입니다." 트라이벌 디디비 암스테르담의 크리에이티브 디렉터 크리스 베일리스Chris Baylis의 말대로 '회전목마'는 2009년 필립스의 영화용 21:9 TV 출시를 홍보하기 위해 제작된 웹사이트다. 아담 베르그Adam Berg 감독의 영상이 중심이 된 이 웹사이트의 특징은 극적인 강도 장면이다. 이 강도 장면은 일반적인 강도 장면에서 볼 수 있는 강렬한 액션과 빠른 장면과 달리 정지되어 있다. 마치 액션이 가장 강렬한 상태에서 얼어붙은 것처럼 보인다.

카메라가 장면을 둘러싸고 천천히 움직이며 디테일을 하나하나 음미한다. 총알이 공중에 멈춰 있고, 경찰관이 유리창을 깨고 들어오고, 도둑 한 명이 그 경찰관에게 발길질하고 있다. 도둑들은 모두 광대 복장을 하고 있다. 카메라는 천장에서 바닥까지 클로즈업하고, 폭발 현장을 미끄러지듯 지나 광대들과 총격전을 벌이고 있는 특수기동대의 뒤를 쫓는다. 영화는 시작한 곳에서 끝난다. 그동안 뒤얽혔던 이야기가 드러난다.

이 웹사이트는 두 가지 기능이 있다. 재미있는 이야기를 보여 주면서 동시에 이 텔레비전에 관한 정보를 제공하는 것이다. 웹사이트에서 영화를 보던 관객은 커서가 있는 곳에서 장면을 멈추고 클릭하여 필립스 21:9 TV에 관한 정보를 얻을 수 있다. 영화적 주제를 유지하기 위해 모든 정보는 촬영팀의 관점에서 나온 것처럼 제시되며, 가상의 감독과 촬영감독, 시각효과 감독의 진술도 들을 수 있다. 관객은 이 웹사이트에서 영화의 뒷면을 보는 듯한 인상을 받는다. 물론 진짜 의도는 필립스 TV에 관한 정보를 전달하는 것이다.

이 사이트의 목적은 TV 출시를 홍보하는 것과 이미 포화상태인 텔레비전 시장에서 뚜렷이 구별되는 색깔을 필립스 TV에 부여하는 것이었다. 필립스의 '회전목마'가 나오기 전까지 텔레비전 광고 시장에서 특이한 광고를 가진 유일한 회사가 소니였다. 소니는 '공Balls'과 '페인트Paint'(24장과 25장 참조)를 비롯한 광고들을 통해 브라비아Bravia TV의 뛰어난 색상을 부각했다. "필립스는 항상 놀라운 TV를 만들어왔습니다. 기술에 관련된 상도 많이 받았어요. 하지만 그 스토리를 효과적으로 전달하지는 못했습니다. 이 21:9 TV는 우리가 광고를 제작할 수 있는 훌륭한 기반을 마련해 주었습니다. 소니에 컬러가 있는 것처럼 이제 필립스에는 영화가 있습니다. 우리가 탐험할 흥미로운 영역이 생긴 겁니다."라고 베일리스는 말했다.

"원래 아이디어는 여러 제작회사에 얘기한 것처럼 레일을 이용한 거대한 회전 트래킹 샷tracking shot이었어요. 트래킹 샷이 영화적이며 흥미롭다고 생각했거든요. 그리고 관객이 마음대로 드나들 수 있는 시간순 웹사이트를 만들기로 했어요. 트래킹 샷에서 뛰어내려 약간의 교육을 받은 다음 돌아오는 겁니다."

트라이벌 디디비 암스테르담은 베르그의 영화 중에서 이 아이디어와 비슷한 시간이 정지된 스타일

01-02
필립스의 '회전목마' 웹사이트는 극적인 강도 장면을 보여 준다. 장면은 한창 액션 중에 멈춰버린 것처럼 보인다. 배우들은 이렇게 얼어붙은 효과를 내기 위해 까다로운 자세를 몇 시간 동안 유지해야 했다.

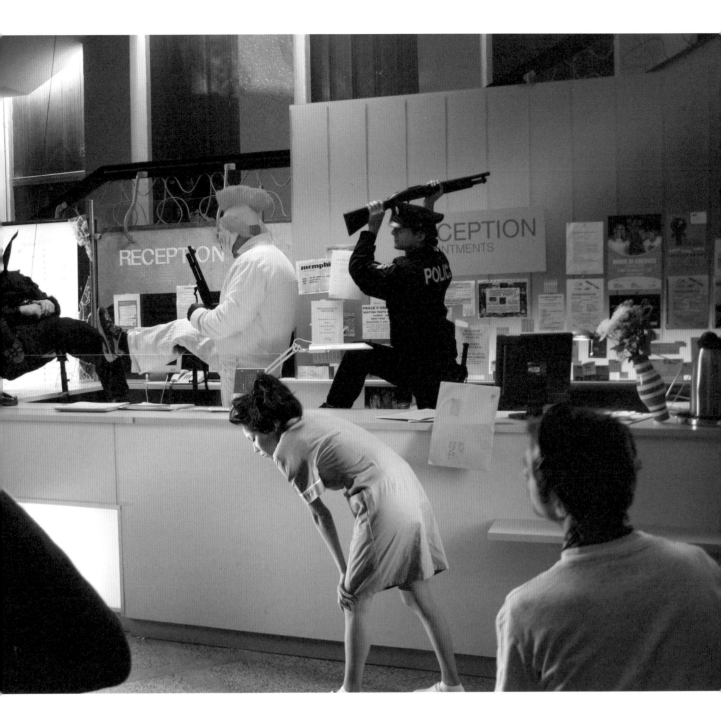

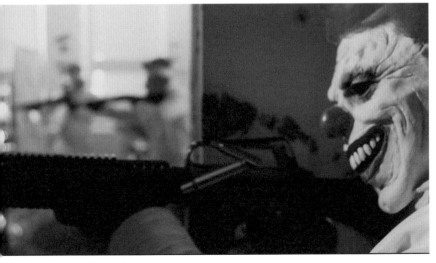

"필립스는 항상 놀라운 TV를
만들어왔습니다.
기술에 관련된 상도 많이 받았어요.
하지만 그 스토리를 효과적으로
전달하지는 못했습니다.
이 21:9 TV는 우리가 광고를
제작할 수 있는 훌륭한 기반을
마련해 주었습니다.
소니에 컬러가 있는 것처럼
이제 필립스에는 영화가 있습니다.
우리가 탐험할 흥미로운
영역이 생긴 겁니다."

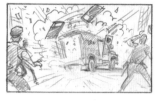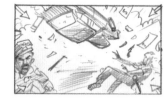
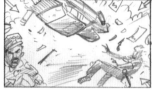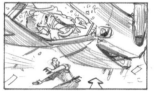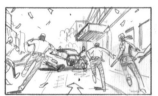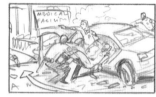
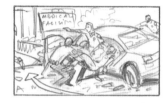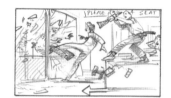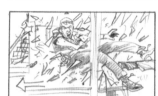

03

의 영화를 발견하고 그를 합류시켰다. "우리는 베르그와 함께 정지된 스타일의 영화를 탐색하기 시작했어요. 어떻게 하면 이 아이디어를 가장 잘 사용할 수 있을지 연구했어요. 강도나 인질 같은 커다란 영화적 장치가 필요했어요. 얼어붙은 시간으로 들어가자마자 알 수 있는, 아주 빨리 이해할 수 있는 스토리가 필요했어요. 경찰과 강도는 영화의 고전적인 스토리죠."라고 베일리스는 말했다.

"많은 사람들이 이 영화를 보고 TV 시리즈 〈로넌Ronan〉이나 영화 〈다크나이트The Dark Knight〉를 떠올립니다. 이들에서 아이디어를 훔쳐온 것처럼 보이죠. 사실 그렇기도 하고요. 하지만 이 영화 장면들을 넣은 것은 전략이었습니다. 사람들은 할리우드 스릴러 영화처럼 보이는 인터넷 마케팅을 본 적이 거의 없을 겁니다. 할리우드 스릴러 영화와 같은 언어를 사용하는 광고도 본 적이 없을 거예요. 그래서 우리가 그 세계로 들어가기로 했습니다."라고 이 웹사이트의 수석 프로듀서를 맡은 스팅크 디지털Stink Digital의 마크 파이트리크Mark Pytlik는 설명했다.

이 영상은 프라하에서 촬영했다. "촬영 장소를 정할 때 가장 큰 문제는 연속적인 장면을 찍을 수 있는 장소를 찾는 것이었습니다. 모든 조건을 갖춘 장소를 찾아야 했어요. 트래킹 샷을 찍을 수 있는 외부 공간이 있고, 건물 안으로 들어가서 계단을 올라간 다음 다시 바깥으로 나와서 제자리로 돌아올 수 있는 장소여야 했어요. 마침내 찾은 곳이 옛 동독 경찰의 청취실이었습니다. 거대한 방 안에 커다란 직사각형 탁자가 있고 이 탁자 안에 마이크 데크가 설치되어 있었는데 아마도 당시 이 데크에서 전화 통화를 들었던 것 같았어요. 프라하의 미술감독팀이 이 방을 24시간 만에 병원으로 바꿔놓았습니다."

"우리는 특별한 체력을 가진 사람들을 캐스팅했어요. 영화를 본 사람들은 엄청나게 많은 3D 작업이 있었을 것으로 생각합니다. 실제로 3D 작업이 많았던 것은 사실이지만 대부분은 연기와 폭발, 유리 파편, 지폐 등에 사용했어요. 화면 속의 정지된 사람들도 3D의 산물이라고 생각하겠지만 실제로는 그렇지 않습니다. 우리는 전직 체조선수나 스턴트맨을 고용했어요. 오랫동안 정지된 자세를 취할 수 있는 사람들이지요. 이들은 어떤 때는 몇 시간 동안 그렇게 있어야 했어요. 전부 모션 컨트롤 장비를 이용하여 촬영했

는데, 장비를 세팅하는 작업이 정말 어려울 때가 있었어요. 그러면 세팅을 마칠 때까지 모두 기다려야 했습니다."

모션 컨트롤 시스템은 감독이 똑같은 카메라의 움직임을 반복적으로 얻을 수 있도록 해 준다. 다시 말하면 디테일이 다른 복잡한 장면들, 예를 들어 사람이 있는 장면과 없는 장면들을 찍을 수 있다는 뜻이다. 그리고 나중에 후반 작업에서 모든 것을 짜 넣는다. 모션 컨트롤은 이 촬영에 필수적이었지만 어려움을 야기하기도 했다. "촬영 첫날밤에 비가 내리기 시작했어요. 그런데 비와 모션 컨트롤은 양립할 수가 없습니다. 재앙이었어요. 촬영할 수 있는 날이 이틀밖에 없었고 더 연장할 수도 없었어요. 이미 일정이 뒤쳐지고 있었거든요. 우리는 촬영 전체를 수정할 방법을 찾고 있었어요. 그런데 새벽 4시에 갑자기 기적처럼 비가 그쳤어요. 덕분에 촬영을 할 수 있었어요. 둘째 날에는 실내 촬영에 들어갔는데 실내 촬영은 훨씬 쉬웠어요."

웹사이트에서 커서가 놓인 곳을 클릭하면 TV에 관한 정보를 볼 수 있는 핫스팟hot spot 부분을 촬영할 때도 문제가 생겼다. "여러 복잡한 이유로 실사 영화 부분과 촬영 뒷이야기를 동시에 찍을 수가 없었어요. 그래서 나중에 다시 촬영해야 했어요. 세트로 돌아가서 모두 똑같은 위치에 서서 12시간 전에 한 것을 그대로 재현했어요. 모든 것을 다시 세팅하는 지루한 작업을 했어요. 앞서 촬영한 모니터를 보면서 일일이 대조하는 것 외에 다른 방법이 없었어요. 둘째 날 촬영한 것들과도 맞추느라 골치를 썩었어요."라고 파이트리크는 말했다.

핫스팟은 TV에 관한 메시지를 간단한 방식으로 전달하기 위해 촬영 장면을 빠르게 또는 느리게 재생한다. 예를 들어 후반 작업 부분의 경우 길고 고통스러운 작업을 놀랄 만큼 빠르게 보이도록 만들었다. "우리는 시적 허

03
액션 계획을 보여 주는 '회전목마'의 스토리보드.

04-08
감독 아담 베르그는 이 세트 덕분에 이야기를 연속된 한 장면으로 찍을 수 있었다. 많은 배우가 와이어에 매달려 있다. 와이어는 후반 작업에서 제거했다.

"사람들은 화면 속의 정지된
사람들도 3D의 산물이라고 생각하겠지만
실제로는 그렇지 않습니다.
우리는 전직 체조선수나 스턴트맨을
고용했어요. 오랫동안 정지된
자세를 취할 수 있는 사람들이죠.
이들은 어떤 때는 몇 시간 동안 그렇게
있어야 했어요."

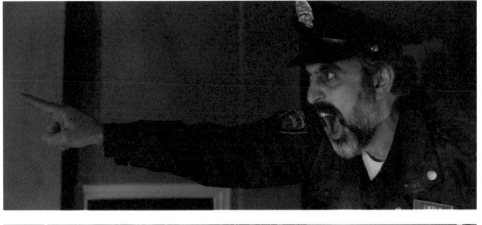
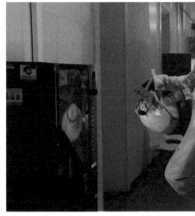

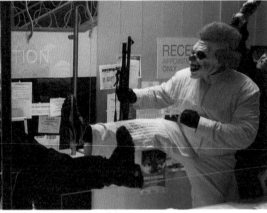

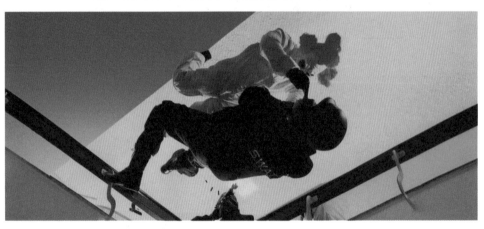

09-15
시간이 정지된 효과가 완성된 영상에서 어떻게
나타났는지 보여 주는 스틸 사진.

16
이 영상은 필립스 웹사이트에 게재되었다.
웹사이트를 방문한 사람들은 스토리를
정지시키고 필립스 21:9 TV에 관한 더 많은
정보를 볼 수 있다.

09-15

"사람들은 할리우드 스릴러 영화처럼
보이는 인터넷 마케팅을 본 적이 거의 없을 겁니다.
할리우드 스릴러 영화와 같은 언어를
사용하는 광고도 본 적이 없을 거예요."

16

용을 많이 사용했어요. 이 웹사이트는 현실의 응축입니다. 감독 베르그와 감독이 아닐 때의 베르그는 전혀 닮은 데가 없어요. 아담 베르그는 조용하고 사려 깊은 사람이지만 감독일 때 베르그는 시끄러운 미국인이 되었어요. 그 둘은 완전히 다른 사람입니다. 감독의 이런 모습을 핫스팟에 넣은 이유는 이 TV가 영화를 위한 것이며 영화뿐만 아니라 촬영감독을 위한 TV라는 것을 알리기 위해서였어요. 이 TV는 영화 촬영을 염두에 두고 만들었으므로 이런 식으로 출처를 밝히는 것은 영리한 전략이었습니다."라고 베일리스는 설명했다.

TV에 관한 정보가 들어 있는 이 웹사이트의 상호적인 요소는 겉으로 드러나지는 않지만, 이 광고를 이해하는 데 필수적이다. 또한 이 영화는 그 자체로도 성공적임이 증명되었고, 영상을 만든 기술도 찬탄을 받았다. "이 웹사이트의 상호적 요소는 적은 양으로 훌륭하게 임무를 수행했어요. 가끔 당황스러운 것은 사람들이 이 영상을 개별 콘텐츠로 본다는 사실입니다. 이 광고에는 브랜드나 TV에 대한 언급이 없으므로 웹사이트가 아닌 곳에서 영상을 본 사람들은 광고와 브랜드를 연관 짓기 어려울 겁니다. 사실은 이 웹사이트가 목적지이고, 영상은 사람들을 웹사이트로 데려오는 콘텐츠에 불과합니다. 그런데 정작 브랜드를 고양하는 역할을 한 것은 이 영상을 둘러싸고 벌어진 모든 일이었습니다."

이 프로젝트는 유난히 빨리 진행되었다. 완성하는 데 두 달도 채 걸리지 않았다. 이 때문에 팀은 영상을 만드는 동안 자신들이 무엇을 만들었는지 거의 알지 못했다. 이 영상은 사람들이 흔히 '교육용 웹사이트'에 기대하는 틀을 깨며 즉시 성공을 거두었다. "웹사이트를 만들고 나서야 우리가 무엇을 했는지 깨달았어요. 우리는 작업 기한을 지키고, 웹사이트를 만들고, 좋은 웹사이트를 만들려고 노력하고, 영화적인 웹사이트가 되도록 애썼을 뿐인데 이렇게 놀라운 결과물이 나왔습니다."

Skoda
The Baking Of

Fallon

오렌지 설탕 반죽 180kg, 말린 살구 25kg, 신선한 계란 180개, 초콜릿 퍼지 42kg. 이 재료들로 만들 수 있는 광고를 생각해 보라. 딱 하나 있다. 2007년 런던의 광고회사 팔론이 만든 스코다 자동차 광고 '베이킹 오브'이다. 이 광고에서는 요리사들이 케이크로 스코다 파비아Fabia 자동차를 만들었다.

팔론은 파비아 자동차의 최신 버전 출시를 기념하는 광고에서 특별한 아이디어를 선보였다. 특이하게도 이 신차에는 특별히 광고할 만한 것이 없었다. 0에서 97km/h까지의 가속도가 7초도 아니었고 동급 자동차 중 실내가 가장 넓은 것도 아니었다. 대신 스코다는 아주 작고 매력적인 방식으로 신차를 업데이트했다. 광고를 맡은 크리에이티브팀은 파비아가 특별히 내세울 만한 특징이 없다는 문제와 씨름하는 대신 이 차가 사랑스러운 물건들로 가득 차 있다는 점을 강조하기로 했다. 그러자 케이크를 사용하자는 아이디어가 자연스럽게 떠올랐다. 케이크야말로 사랑스러운 것으로 가득 차 있기 때문이다.

팔론에서 만든 스코다 룸스터Roomster 광고에 이와 비슷한 장면이 있다. 스코다 공장에서 촬영한 이 광고는 이런 세트에서 흔히 사용하는 기계음 대신 기계가 끼익거리고 짖어대는 소리를 배경음으로 사용했다. 마치 자동차 공장의 행복을 말로 표현한 것 같은 이 광고는 '행복한 운전자를 만드는 차'라는 태그라인으로 끝난다.

이렇게 기발한 아이디어에도 불구하고 팔론은 스코다가 애지중지하는 파비아를 케이크로 만들도록 설득하는 데 상당한 노력을 기울여야 했다. "마치 약을 먹이는 것 같았어요. 광고주는 '꼭 이렇

게 해야 합니까?'라고 묻더군요. 자동차 회사라면 누구나 광고의 어느 지점에서는 최소한 자동차의 실물을 보여 줘야 한다고 생각합니다. 프랑스나 이탈리아의 구불구불한 도로를 고속으로 달리는 모습을 보여 주면 이상적이지요. 스코다도 그런 것을 기대했어요."라고 당시 팔론의 회장 로렌스 그린Laurence Green은 말했다.

팔론은 이 아이디어를 관철하기 위해 몇 가지 타협안을 제시했다. 마지막 장면에서 케이크가 실제 자동차로 변신하는 장면도 제시했다. 다행히 이 이미지는 최종 컷에 사용되지 않았다. "촬영은 했습니다. 단지 책임감을 보여 주기 위해 그 장면을 전부 다 촬영했어요. 모두 미친 짓이라고 말했지요. 사실 케이크 자동차가 너무 훌륭했기 때문에 그렇게 할 수 있었어요. 만약 케이크 자동차가 조금이라도 시시했다면 케이크를 포기하고 다른 것을 보여 주어야 했을 겁니다. 하지만 우리에게는 놀라운 모형 제작자들이 있었어요."라고 이 프로젝트의 수석 크리에이티브 디렉터 리처드 플린트햄Richard Flintham은 말했다.

팔론은 CG나 특수효과를 사용하지 않고 놀랄 만큼 아름다운 광고를 만드는 회사로 유명하다. 이들은 스코다 광고에서도 모형을 만들어서 관객을 우롱하기보다 진짜 케이크 자동차를 만들기로 했

01

01
스코다 베이킹 오브 광고를 만든 셰프들은 스코다 파비아 자동차 전체를 케이크로 만들었다. 베이커들은 모두 광고에 등장한다. 사진은 광고 마지막 부분에 베이커들이 완성한 케이크 자동차 옆에서 포즈를 취한 장면.

02-03
광고 세트에서 찍은 제작 사진. 수백 개의 비스킷과 케이크가 자동차를 만드는 데 사용되었다.

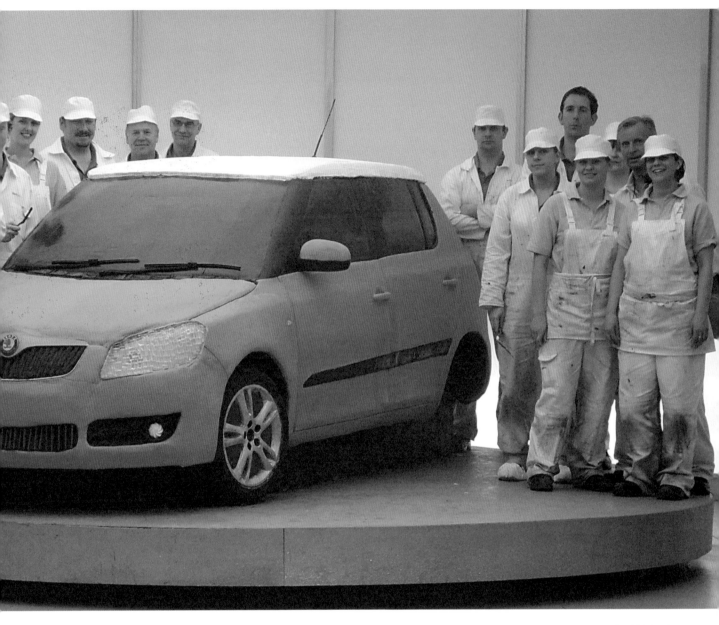

02-03

"자동차 회사라면 누구나 광고의
어느 지점에서는 자동차의 실물을 보여 줘야 한다고
생각합니다. 프랑스나 이탈리아의
구불구불한 도로를 고속으로 달리는 모습을
보여 주면 이상적이지요.
스코다도 그런 것을 기대했어요."

04-06

다. 팔론은 크리스 팔머Chris Palmer를 감독으로 선정했는데, 그 이유는 그가 팔론의 방식에 전적으로 동의했기 때문이다. "나는 이 자동차를 진짜로 만들고 싶었어요. 그 점이 다른 감독들과 달랐다는 말을 나중에 들었습니다."

지금도 그렇지만 당시에도 광고의 '제작과정 영상'을 만드는 것이 유행이었다. 이런 유행대로 광고를 다큐멘터리 스타일로 만들자는 의견이 나왔다. 이렇게 해서 완성한 광고 영상은 그 자체로 제작과정 영상이 되었다. 이 광고의 제목 '더 베이킹 오브'도 여기서 나온 것이다. "'베이킹 오브'의 대본은 여러 버전이 있었어요. 핵심 아이디어는 '파비아를 케이크로 만든다. 케이크는 당신을 행복하게 만든다. 케이크는 사랑스러운 것들로 가득 차 있기 때문이다.'였어요. 결국 감독을 설득하여 케이크를 만드는 것으로 결론이 났습니다."

팔머는 데이비드 베컴과 조니 윌킨슨Jonny Wilkinson이 스포츠에 관해 이야기를 나누는 아디다스 광고에서 매력적인 다큐멘터리 스타일 광고를 만드는 솜씨를 보여 주었다. 칼스버그Carlsberg 광고에서는 전 잉글랜드 축구 스타들이 모여 '세계 최고의 펍 팀pub team'을 만들었다. 스코다 광고에서 팔머와 팔론은 최고의 셰프들로 구성된 팀을 고용했다. 이 팀에는 약간의 연기 경험을 가진 사람들도 있었다. 이들은 광고가 재미없어지는 것을 막는 데 큰 역할을 했다.

물론 이 촬영에도 당연히 문제가 있었다. "베이커들을 납득시켜야 했어요. 정말 어려운 일이었어요. 그들은 눈살을 찌푸리며 비난하는 눈초리로 나를 보더군요. 케이크를 수없이 테스트했는데 어떤 것은 정말 한심했어요. 한번은 케이크를 구웠는데

심하게 부상당한 것처럼 보였어요. 결국 파운드 케이크가 베이스로 가장 적합하다는 것을 알아냈습니다. 대형 마트 케이크에 쓰이는 제일 값싸고 맛없는 재료가 단단한 빵을 만드는 데 가장 적합하더군요."라고 팔머는 말했다.

플린트햄은 촬영의 '실제 순간들'을 한순간도 놓치지 않으려고 애썼다. "팔머는 굉장했어요. 세트에서 벌어지는 놀라운 광경을 보고 나는 매번 이렇게 말하지 않을 수 없었어요. '저걸 찍어야 해. 정말 굉장하군.' 그런데 팔머는 정말 훌륭하게 균형을 유지했어요. 진짜와 연기 사이의 사랑스러운 중간 지대를 발견해서 촬영했어요. 그는 우리가 의도했던 것을 완벽하게 해냈어요. 사실 우리가 의도했던 것보다 훨씬 더 좋은 것을 만들었습니다."

플린트햄을 진정시킬 방법은 자동차 케이크를 만드는 일을 돕도록 하는 것이었다. "내가 박하사탕으로 헤드라이트를 만들자고 제안했어요. 그러자 그들이 내게 도구를 주고 말하더군요. '절대로 할 수 없을 겁니다.' 정말 훌륭한 솜씨였어요. 나를 자극해서 이 헤드라이트를 만들도록 했으니까요." 이렇게 창의적인 케이크 디자인은 완성된 광고에 매력을 더해 주었다. 박하사탕 헤드라이트에 이어 시리얼로 만든 계기판, 배턴버그battenberg 케이크로 만든 실린더 블록, 말린 감초 뿌리로 만든 팬벨트, 젤리로 만든 미등, 차에 붓는 휘발유도 당밀이다. 하지만 이 방법이 때때로 셰프 팀에게 골칫거리가 되었다.

"이 작품에서 가장 어려운 문제는 TV의 클로즈업 샷을 위해 진짜처럼 보이는 유리창을 만드는 것이었어요. 유리창을 진짜로 만든다는 생각은 기술자들을

04-13
이 광고는 거대한 케이크를 만드는 과정을 다큐멘터리로 기록하는 방식으로 촬영했다. 실제로는 실제 장면과 퍼포먼스가 혼합되었고 셰프 중 몇몇은 연기 경험이 있는 사람들이었다. 하지만 이 광고의 매력은 진짜처럼 느껴지는 데 있다. 실제로 제작팀은 진짜 케이크 자동차를 만들었다. 세트에서 찍은 제작 이미지. 속도 계기판과 배터리 등 자동차 부품을 실제로 만들었음을 보여 준다.

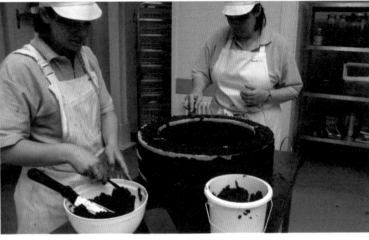

07-13

"수없이 테스트했는데 어떤 것은
정말 한심했어요.
한 번은 케이크를 구웠는데
심하게 부상당한 것처럼 보였어요."

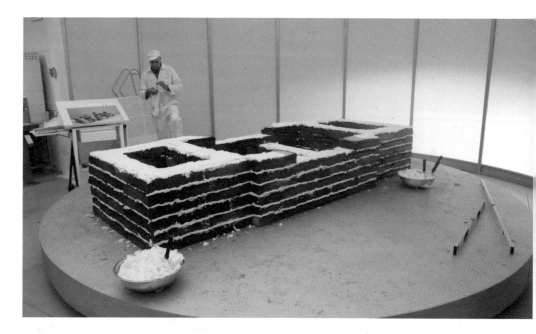

14-16
마데이라 케이크로 만든 벽돌로 자동차의
기본 형태를 만들었다. 가장 값싼 재료가
가장 단단하고 오래갔다.

17-21
스코다 광고의 즐거움 중 하나는
디테일이다. 자동차의 겉모습뿐만 아니라
자동차 내부의 기계도 모두 케이크로
만들었다. 케이크 엔진과 다른 제작 사진들.

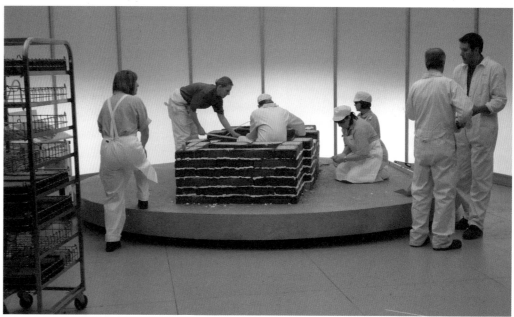

14-16

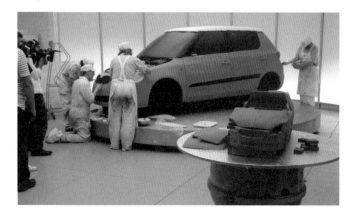

17-21

공포로 몰아넣었어요. 가끔 내가 적처럼 느껴졌을 겁니다. 하지만 마지막에는 우리 모두 동료가 되었어요."라고 팔머는 말했다.

나흘간의 촬영 끝에 멋진 케이크 자동차가 완성되었다. 아쉽게도 스튜디오의 조명 열기 때문에 먹을 수 있는 상태는 아니었다. 이제 남은 일은 음악이었다. 팀은 사운드 트랙으로 영화 〈사운드 오브 뮤직The Sound of Music〉에서 배우 줄리 앤드루스Julie Andrews가 부른 '내가 좋아하는 것들My Favourite Things'을 선택했다. 이 광고의 단정하고 기분 좋은 느낌과 완벽하게 일치하는 노래였다. 그런데 앤드루스는 이전에 광고에서 자신의 목소리를 사용하는 것에 한 번도 동의한 적이 없었다. "사운드트랙이 가장 어려운 부분이었어요. 완성 30분 전까지 줄리 앤드루스의 동의를 기다렸어요. 그녀가 동의하지 않으면 BBC 경연 프로그램 우승자 코니 피셔Connie Fisher의 노래를 쓰려고 했어요. 코니 피셔의 노래도 좋았지만, 박하사탕으로 헤드라이트를 만든 사람이라면 당연히 줄리 앤드루스의 노래가 들어가기를 원할 겁니다." 결국 줄리 앤드루스가 제안을 받아들였다. "앤드루스도 팔머가 이 광고를 얼마나 잘 만들었는지 알기 때문에 승낙했을 겁니다."라고 플린트햄은 말했다.

한 가지 아쉬운 점은, 이 노래 때문에 영상의 길이가 달라졌다는 사실이다. "촬영 분량이 훨씬 더 많았고 정말 좋은 장면이 많았어요. 그런데 사용할 수 있는 사운드트랙이 60초밖에 되지 않았어요. 이러저러한 이유로 줄리 앤드루스가 구절을 되풀이할 때 TV를 부수고 들어가고 싶은 충동을 느꼈어요."라고 팔머는 회고했다.

> "촬영 분량이 훨씬 더 많았고 정말 좋은 장면이 많았어요. 그런데 사용할 수 있는 사운드트랙이 60초밖에 되지 않았어요. 이러저러한 이유로 줄리 앤드루스가 구절을 되풀이할 때 TV를 부수고 들어가고 싶은 충동을 느꼈습니다."

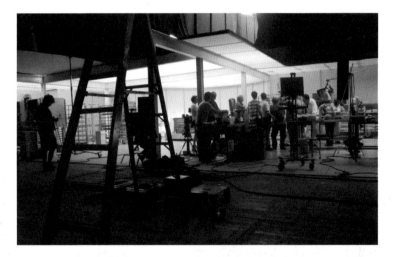

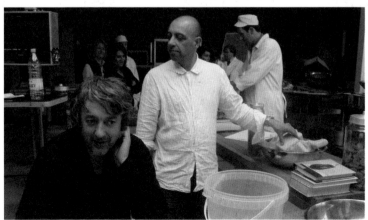

22-24
감독 크리스 팔머(사진 24 왼쪽 아래)는 케이크 자동차를 진짜로 만들자고 주장한 사람들 가운데 하나이다. 팔머의 굳은 결심 때문에 베이커들과 기술자들은 세트에서 자신의 한계를 시험해야 했다. 결국 그들은 흠잡을 데 없는 파비아의 모형을 만들어냈다.

25-30
완성된 광고의 스틸 사진. 줄리 앤드루스의 '내가 좋아하는 것들'을 사운드트랙으로 사용했다. 그녀가 자신의 목소리가 광고에 사용되는 것에 동의한 것은 이번이 처음이었다.

22-24

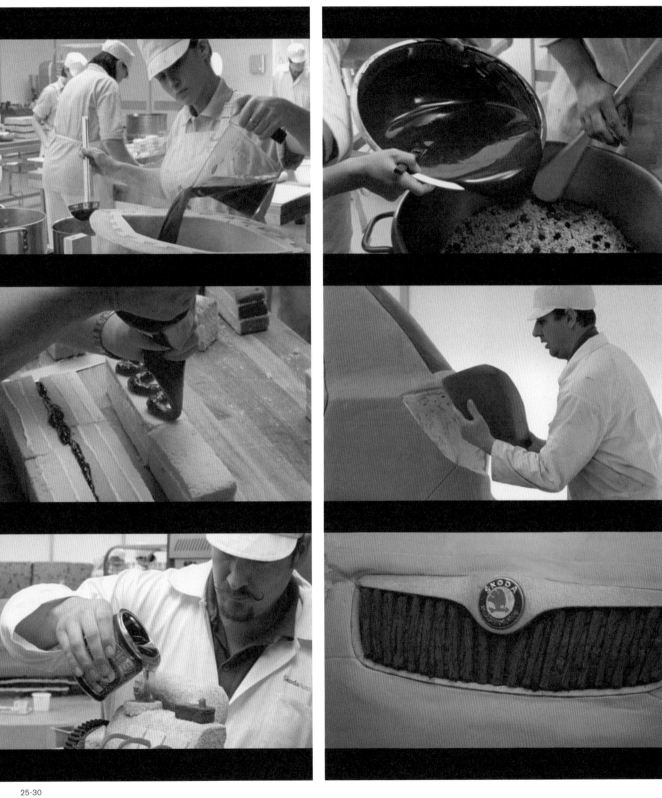

25-30

<u>24</u> 소니 브라비아 / 공 / 팔론

Sony Bravia
Balls
Fallon

2000년대에 가장 기억할 만한 광고 가운데 하나로 꼽히는 소니의 '공' 기획은
단순했다. 샌프란시스코의 언덕에서 수십만 개의 색깔 공이 굴러 내려오면서
기쁨과 즐거움, 사랑스러운 색깔을 퍼뜨리는 영화 같은 장면을 만들어내는 것
이다. 그러나 광고의 관점에서 보면 이 영상에는 유별난 점이 하나 있다. 2005
년 소니 브라비아 고해상도 텔레비전 라인을 출시하기 위해 만든 이 광고에는
그 어디에도 광고 제품이 보이지 않는다. 대신 관객은 광고를 보면서 어떤 느
낌을 받는다. 제품의 기술적 성능에 감탄하기보다 이 브랜드의 감성을 공유하
는 것이다. 이러한 전략은 매우 성공적이었다. 물론 이 광고를 만들기까지 런
던의 광고회사 팔론은 광고주를 설득하는 데 많은 노력을 기울였고 광고주 측
에서도 용기가 필요했다.

"우리는 컬러에 대한
관점을 바꾸고 싶었어요.
그래서 단지 컬러를
보여 주는 것이 아니라
느끼게 하는 것이
중요했어요."

01-02
소니는 '공' 광고를 위해 수십만 개의 색깔
탱탱볼을 샌프란시스코 언덕길에 뿌렸다.
이 광고의 목적은 소니 브라비아 텔레비전의
탁월한 색상을 강조하는 것이었다.

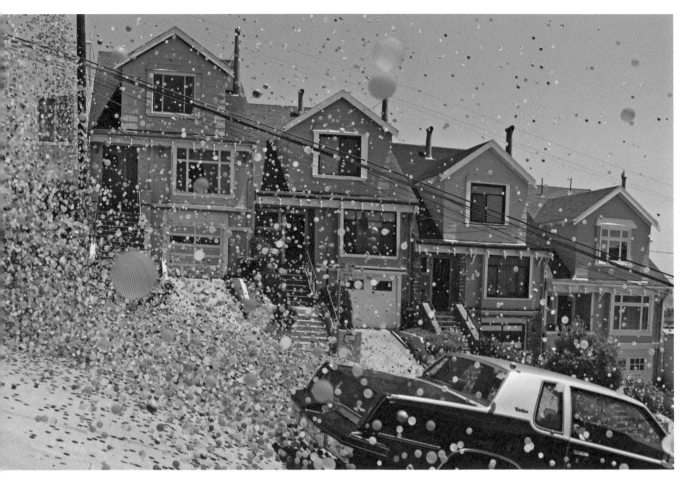

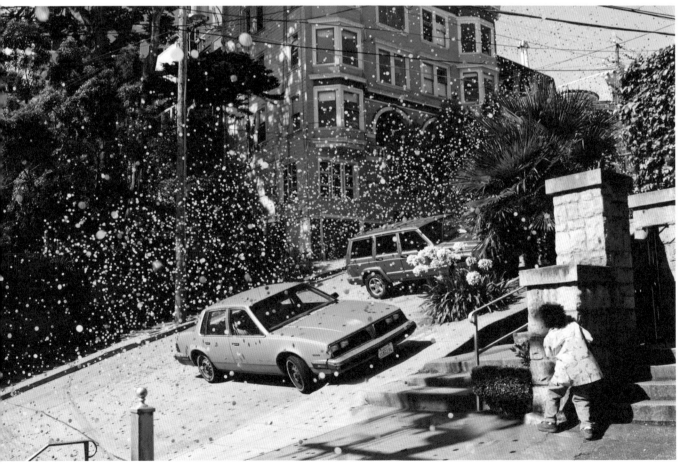

03-08

"훌륭한 광고인 동시에
독창적인
예술작품이었어요."

03-11
소니의 '공' 광고 촬영할 때 찍은 사진들.
처음에 공을 발사하는 데 사용한 투박한
대포와 공을 받기 위해 설치한 그물이 보인다.
촬영으로 인한 피해는 거의 없었다. 다만
사전에 테스트하지 않은 일부 불량품 공으로
인해 약간의 사고가 있었다.

이 광고의 초기 콘셉트는 소니가 자사의 모든 광고에 사용하도록 지시한 슬로건 '어떤 것과도 다른Like No Other' 것이었다. "이것이 소니의 글로벌 명제였어요. 가장 큰 아이러니는 이것이 세계적인 광고회사 Y&R 북미 지사가 만든 슬로건이라는 것이었어요. 그들은 모든 글로벌 광고에 이 슬로건을 적용했지만 소용이 없었어요. 우리는 이 슬로건을 별로 좋아하지 않았지만, 소니 바이오Vaio 노트북이나 워크맨Walkman, 브라비아 TV의 상세한 특징이나 장점(브라비아의 경우 컬러)을 강조하는 데 사용하기로 했어요. 그래서 이 광고의 콘셉트는 '어떤 것과도 다른 컬러Colour Like No Other'가 되었습니다."라고 당시 팔론의 회장이었던 로렌스 그린Laurence Green은 말했다.

이 광고에는 문제가 하나 더 있었다. 새로운 텔레비전을 오래된 제품을 통해서 팔아야 한다는 것이었다. 이 때문에 크리에이티브팀은 기술적인 능력을 강조하기보다는 감정을 표현하는 광고를 만들기로 했다. 그러면 사람들이 어떤 제품을 통해서 이 광고를 보든 공감할 수 있을 것이다. "이 문제는 재미있는 골칫거리였어요. 이 광고가 다른 텔레비전에서는 얼마나 좋을지 보여 줘야 했으니까요. 우리는 컬러에 대한 관점을 바꾸고 싶었어요. 그래서 단지 컬러를 보여 주는 것이 아니라 느끼게 하는 것이 중요했어요. 엄청난 비약이었지요. 관객이 컬러를 느낄 수 있다면 정말 멋진 일일 겁니다. 우리는 이 아이디어를 기획안에 넣었고, 크리에이터 주앙 카브랄Juan Cabral이 해답을 찾았어요. '언덕 위에서 탱탱볼을 던집시다.'"라고 당시 팔론의 수석 크리에이티브 디렉터 리처드 플린트햄은 말했다.

팔론은 소니에 기획안을 제출했다. 소니는 이 아이디어를 좋아하기는 했지만 확신을 갖지 못했다. 기획안이 너무 단순했기 때문이다. "그들은 긴 기획안에 익숙했어요. 그런데 주앙과 내가 기획안을 늘리려고 아무리 애를 써도 4분의 1쪽을 넘지 못했어요."

소요되는 예산도 걱정거리였고, 제품이 광고에 나오지 않는다는 점과 제품의 여러 특질 중 단 한 가지에만 초점을 맞춘 것도 광고주로서는 마음이 놓이지 않았다. 그래서 소니는 색깔뿐만 아니라 소리도 보여 주자고 제안했지만 팔론은 원래의 아이디어를 고수했다. "광고를 만들지 못해도 상관없었어요. 우리는 지금까지 만든 광고 중 최고의

"소니가 이 광고를 좋아한 이유는 광고 효과가 있었을 뿐만 아니라 비즈니스에 큰 도움이 되었기 때문입니다."

광고가 될 테니 반드시 해야만 한다고 광고주를 설득했어요. 대본 단계부터 전적인 신뢰가 있어야 했고 돈도 많이 필요했기 때문에 광고주로서는 중대한 결정이었어요."

소니는 많은 회의 끝에 광고를 진행하기로 했다. 팔론은 니콜라이 퍼글식Nicolai Fuglsig을 감독으로 선정했다. 그는 처음부터 이 광고가 평범한 광고와는 전혀 다른 광고가 되리라 예상했다. "훌륭한 광고인 동시에 독창적인 예술작품이었어요. 이 광고처럼 흥미롭고 색채가 풍부한 영상은 테이트 모던 미술관이나 뉴욕 현대 미술관에 전시될 수 있어요. 탱탱볼의 환상적인 여행에 초점을 맞춘 것은 탁월한 선택이었다고 생각합니다."라고 퍼글식은 말했다.

퍼글식은 이 광고 안에서 일어나는 모든 일이 컴퓨터로 만든 것이 아닌 진짜여야 한다고 주장했다. 크리에이터들도 같은 생각이었다. "이 광고에는 극도의 멋과 정직함 같은 게 있어요. 전체적인 촬영과 PR의 관점에서 볼 때 정말 훌륭했어요. 우리는 대도시의 가파른 언덕길에서 여러 가지 색깔의 탱탱볼을 떨어뜨리기로 했어요. 카메라 속에서든 현실 속에서든 아무도 예상하지 못한 놀라운 촬영이 될 겁니다."

크리에이티브팀은 샌프란시스코의 가파른 언덕을 촬영 장소로 정하고 촬영 준비를 시작했다. 적당한 공을 알맞은 가격에 준비하는 데만 상당한 시간이 걸렸다. 퍼글식은 공이 작아야 한다고 주장했다. "맥도널드 놀이방 크기의 공이나 축구공 크기의 공은 절대로 안 됩니다." 공을 발사하는 장치도 필요했다. 여러 가지 발사 장치와 대포, 대형 트럭에 실은 대포, 빌딩에 장치한 대포 등을 검토했다. 그리고 촬영을 시작하기 전에 모든 장비와 소품을 직접 시험했다.

완성된 영상을 보면 공을 발사하는 광경이 무척 장관이었을 것 같다는 생각이 든다. 심지어 로맨틱한 느낌도 든다. 하지만 실제 발사 장면은 상당

09-11

히 충격적이었다. "우리는 이 광경이 아름다울 것으로 생각했어요. 그래서 당시 5살이던 아들을 촬영 현장에 데려갔어요. 발코니에서 헬멧과 보호 장구를 착용하고 기다렸어요. 마침내 팀이 공을 발사했어요. 그런데 귀가 먹을 것 같은 자동차 알람 소리와 유리창이 박살나는 소리만 들을 수 있었어요."라고 플린트햄은 말했다.

이런 혼돈에도 불구하고 촬영은 대부분 계획대로 진행되었다. 마지막 순간에 구입하는 바람에 테스트를 하지 못한 '불량품'으로 생긴 작은 문제를 제외하고는 모든 것이 순조로웠다. "주민 한 명이 휴가를 다녀와 보니 집 유리창에 구멍이 뚫려 있고 마룻바닥에 탱탱볼이 있었다고 하더군요. 그렇지만 여기는 미국입니다. 모든 것이 완벽하게 해결되었어요. 우리는 거대한 그물을 치고 하수구를 모두 덮었어요. 아무것도 잘못될 일이 없었어요. 다만 공이 유리창을 깼기 때문에 더 이상 대포를 사용할 수 없게 되어서 공을 대형 바구니에 담아 덤프트럭에서 떨어뜨려야 했어요. 그랬더니 공이 위에서 아래로 튀는 게 아니라 아래에서 위로 튀더군요."

완성된 영상에서 공들은 화면 안에서 통통 튀는 색깔 픽셀처럼 보였다. 그 효과는 놀랍고 감동적이었다. 하지만 모든 장면이 사실적인 것은 아니다. 한 여성이 창문을 통해 공들이 굴러가는 것을 보는 장면이나 쓰레기통이 쓰러지는 장면 그리고 하수관에서 개구리가 튀어나오는 광경이었다. 이런 인위적인 장면들은 퍼글식의 제안으로 촬영했다. "갑자기 아이디어가 떠올랐어요. 하수관을 자른 다음 거기에 뚱뚱한 개구리를 넣고 탱탱볼 5개를 넣었어요. 낚싯줄을 매단 작은 뚜껑으로 파이프를 덮었다가 잡아당기자 개구리가 튀어나왔어요."

완성된 광고의 분위기를 결정한 것은 음악이었다. 스웨덴 음악가 더 나이프The Knife가 작곡하고 호세 곤잘레스José González가 연주한 이 부드럽고 꾸밈 없는 노래는 플린트햄이 제안했다. "처음부터 그런 음악을 써야겠다고 생각했어요. 음악은 착하고 정직한 느낌이었고, 브랜드는 따뜻한 느낌이었으니까요." 이 음악은 쏟아지는 탱탱볼과 완벽하게 어울렸다. 이 음악 덕분에 광고는 처음에 상상하지 못한 곳까지 소개되었다. 곤잘레스가 싱글 음

반을 내고 영국의 음악 텔레비전 프로그램 '탑 오브 더 팝스Top of the Pops'에 나타나서 이 광고를 배경으로 노래를 한 것이다. 뜻밖에도 이 음악은 소니가 원래 광고에서 원했던 사운드를 강조하는 역할도 톡톡히 했다. "이 광고의 현악기 소리가 화제가 되었습니다. 호세가 현을 퉁기고 스치는 짧은 순간이 브라비아의 사운드 기능을 돋보이게 했어요. 물론 우리가 의도한 것입니다."

"주민 한 명이 휴가를 다녀와 보니 집 유리창에 구멍이 뚫려 있고 마룻바닥에 탱탱볼이 있었다고 하더군요."

이 광고는 개별 광고로서도 대단히 인상적이었지만, 이 광고의 제작과정 영상 또한 대중이 광고를 공유하는 방식에 커다란 변화를 가져오는 신호탄이 되었다. 이것은 예상치 못한 결과였다. 당시 광고는 아직 비밀스러운 세계였다. 출시 캠페인 아이디어가 미리 누출되는 일은 상상할 수도 없었다. "캠페인의 규칙, 특히 제품 출시의 규칙은 먼 곳에 가서 은밀하게 촬영하고 모든 것을 완벽하게 다듬은 후에 광고회사 내부에 공개한 다음 광고주에게 공개하고 정해진 날짜에 출시하는 것이었어요. 사람들은 출시되는 날 처음으로 광고를 보는 겁니다. 지금 돌아보면 예전 방식이 귀엽게 느껴집니다."라고 그린은 말했다. 하지만 언덕에서 공 25만 개를 던지는 일을 비밀리에 하기는 어려웠다. 촬영이 끝나기도 전에 탱탱볼 사진과 비디오가 인터넷에 퍼졌다.

12-16

12-16
완성된 광고의 스틸 사진. 호세 곤잘레스가
'더 나이프'를 소박하게 리메이크한
'하트비트 Heartbeats'가 배경음악으로 사용되어
이 광고에 따뜻하면서 거의 최면에 가까운
분위기를 제공했다.

촬영 장면이 인터넷에 퍼졌다는 사실이 처음에는 우려스러웠다. 하지만 플린트햄은 이날을 '우리 회사가 다시 태어난 날'이라고 표현했다. 사람들의 자발적인 열정이 좋은 일이라는 것을 알게 된 것이다. 누출된 이미지는 완성된 영상의 티저 역할을 했다. 물론 누출된 영상은 완성된 영상과는 상당히 달랐다. "촬영 현장을 본 사람들은 이 영상이 느린 동작으로 상영될 것을 알지 못했어요. 물론 음악에 대해서도 몰랐지요. 우리는 말 그대로 뉴스거리가 되었어요. 이런 반응을 보고 광고 업계 전체가 이런 광고의 힘을 깨달았어요. 이제는 광고 출시 전에 일부 장면을 누출시키고 제작 과정 영상을 만드는 것이 광고업계의 표준이 되었어요. 광고회사들은 이제 관객들이 이러한 정보를 지인들과 공유할 정도로 관심을 가져주길 바랍니다."

광고가 완성될 때쯤 팔론과 소니는 엄청난 광고를 만들었다는 것을 알았다. 그래서 자신 있게 광고를 출시하기로 했다. 많은 관객이 보장된 스포츠 이벤트인 영국의 첼시 대 맨체스터 유나이티드 축구 경기 중간에 2분 30초 버전을 처음으로 방송했다.

이후 팔론은 여러 해 동안 소니 광고에서 이 광고의 톤을 유지했다. "소니가 이 광고를 좋아한 이유는 광고 효과가 있었을 뿐만 아니라 비즈니스에 큰 도움이 되었기 때문입니다. 이 광고는 소니에게 10년 전, 아마도 20년 전의 영광을 되돌려주었어요. 다른 기업들도 큰 프로젝트를 할 때 소니의 마케팅을 모델로 삼게 되었습니다."

Sony Bravia
Paint

Fallon

음반이든 광고든 성공한 작품 뒤를 따르는 것을 만들기는 쉽지 않다. 런던의 광고대행사 팔론이 소니의 브라비아 텔레비전 광고 '페인트'를 만들 때의 상황이 그랬다. 이 광고는 소니 브라비아 광고 '어떤 것과도 다른 컬러' 시리즈의 두 번째 광고이다. 이 시리즈의 첫 번째 광고인 '공'(24장 참조)은 대중과 광고업계를 모두 놀라게 했고, 이후 오늘날까지 지속되는 따뜻하고 소박한 느낌의 광고를 유행시켰다. 팔론은 두 번째 광고에서는 뭔가 다른 것을 해야 한다고 생각했다. '공'만큼 놀라우면서도 완전히 새로운 것을 만들어야 했다.

"그날 우리는 다른 것은 촬영하지 않았어요.
컴컴한 먹구름 아래서 9시간 동안 준비했고,
오후 6시에 10초 동안 해가 나서 4초를
찍었어요. 폭발하지 않은 페인트가 1배럴도
없었어요. 정말 완벽했어요."

01-03

01-03
소니의 '페인트' 광고는 글래스고의 철거 예정인 고층 빌딩에서 촬영했다. 제작팀이 이 영상의 핵심인 무지개 장면을 얻기 위해 건물에서 수백 배럴의 페인트가 폭발하는 광경을 지켜보고 있다.

179

04-05

"모두 이렇게 말하는 것 같았어요. '이제 다시 새로운 걸 만들어야 하는데 두렵지 않아?' 그렇지만 두려워할 필요가 전혀 없었어요. 지금까지 아무도 시도해본 적이 없는 것을 할 수 있도록 후원하는 좋은 회사가 있었으니까요. 이건 두 번째 앨범이 아니라 두 번째 싱글이었어요. 이 작업도 무척 재미있었어요."라고 당시 팔론의 수석 크리에이티브 디렉터였던 리처드 플린트햄은 말했다.

팔론은 '한낮의 불꽃놀이'라는 아이디어를 갖고 영상을 만들기 위해 감독 조너선 글레이저Jonathan Glazer를 초청했다. "조너선이 들어오기 전에 아이디어를 정리하려고 했어요. '컬러를 뿜어내는 건물'이라는 아이디어였는데, 소방차 여러 대가 갖가지 색깔의 페인트를 쏜다는 내용이었어요. 조너선에게 이 아이디어에 대해 얘기했더니 당연히 어려울 것 같다고 하더군요."

"'공' 광고가 상당히 자유롭게 느껴졌다면, '페인트' 광고는 좀 더 구성이 잘된 느낌을 주고 싶었어요. 모든 단계를 직접 만들고, 신이 개입할 여지를 없애고 싶었어요. 조너선에게 이 광고가 한낮의 불꽃놀이 같은 느낌을 주면 좋겠다고 말하자 그는 '그렇다면 해봅시다. 소방차는 잊어버리고, 한낮의 페인트 불꽃놀이를 만듭시다.'라고 하더군요. 불필요한 것을 과감하게 제거한 훌륭한 아이디어였어요."

'공'을 태양이 빛나는 샌프란시스코에서 찍었다면 '페인트'는 스코틀랜드 글래스고의 어두컴컴하고 음산한 분위기에서 촬영하기로 했다. 팀은 글래스고의 토리글렌Toryglen 지역의 곧 철거할 고층 건물에 촬영 허가를 받았다. "장애물이 무척 많았어요. 폭약 몇 그램 대신 무거운 페인트로 폭죽놀이를 흉내 내는 것은 상상할 수 없을 정도로 어려운 일이었어요. 22층 건물에 페인트를 뿌릴 방법을 찾는 데만 몇 달이 걸렸어요. 건물 표면에 페인트가 남기 때문에 차례로 페인트를 쏴야 했어요. 촬

영 기회는 단 한 번뿐이었으므로 한 치의 착오도 없이 완벽하게 계획을 세워야 했어요. 몇 마일 길이의 전선을 설치하고, 폭발 시간을 정확하게 맞추고, 정확한 색조의 페인트 수천 배럴을 쏘는 일이 모두 계획대로 된 것은 정말 놀라운 일이었어요. 단 한 가지, 날씨만 계획대로 되지 않았어요."라고 글레이저는 말했다.

이 불꽃놀이에는 대량의 페인트와 폭약, 뛰어난 발명 기술, 후반 작업 회사 어사일럼Asylum의 마크 메이슨Mark Mason과 아트 디렉터 크리스 오디Chris Oddy의 열정과 문제 해결력이 모두 동원되었다. "건물 꼭대기의 무지개 시퀀스는 수백 배럴의 페인트를 공중에 매달고 음악에 맞춰서 정확하게 폭발시키도록 전선을 설치하여 만들었어요. 이 장면의 지속 시간은 4.5초로, 모두 카메라로 촬영했어요. 공중 폭발을 위해 크레인을 이용하여 하늘에 폭발 장치를 했고, 땅이 흔들릴 듯 잔디를 뚫고 페인트를 분출시키기 위해 1천 킬로그램의 페인트가 든 컨테이너를 바닥에 묻고 폭약을 설치했어요."

구경하던 사람들의 야유도 문제였지만 팀이 직면한 가장 큰 문제는 날씨였다. 좀처럼 해가 나지 않았다. 모두 신경이 곤두섰다. 촬영팀은 무지개 장면을 찍기 위해 잠깐이라도 해가 나기를 기다리며 앉아 있었다. 이 장면은 단 한 번에 성공해야 했다. "우리는 거기 앉아서 '예산이 문제야.'라고 되뇌었어요. 물론 설치하는 데 며칠이 걸리지만 다른 것은 모두 다시 만들 수 있었어요. 그날 하늘이 회색이었는데 우리는 회색 하늘을 찍고 싶진 않았어요. 배경이 회색인 것은 상관없지만, 페인트 색깔을 선명하게 찍으려면 주변이 밝아야 했어요. 그렇지 않으면 단조로운 색깔이 나오니까요."

그러던 중 아주 잠깐 아주 작은 창문만큼 햇볕이 났고 팀은 무지개를 찍을 수 있었다. 글레이저는 이때가 촬영 중 가장 좋았던 순간이라고 말했다.

04-05
촬영할 때 사용한 안전모. 감독 조너선 글레이저(왼쪽)가 현장에서 제작팀과 촬영에 관해 의논하고 있다.

06-07
폭발에 앞서 건물에 수백 배럴의 페인트를 설치한다. 페인트를 설치하기 위해 크레인을 사용했다.

08-15
조너선 글레이저가 촬영 계획을 세우기 위해 만든 짧은 CG 영상 사진.

16
광고 마지막에 등장한 의문의 광대. 현장 장면.

"'컬러를 뿜어내는 건물'이라는 아이디어였는데
소방차 여러 대가 갖가지 색깔의
페인트를 쏜다는 내용이었어요. 조녀선에게
이 아이디어에 대해 얘기했더니 당연히
어려울 것 같다고 하더군요."

08-15

16

13

"22층 건물에 페인트를
뿌릴 방법을 찾는 데만
몇 달이 걸렸어요.
건물 표면에 페인트가
남기 때문에 차례대로 페인트를
쏴야 했어요. 촬영 기회는
단 한 번뿐이었으므로 한 치의
착오도 없이 완벽하게
계획을 세워야 했어요."

13-14
촬영팀이 페인트가 쏟아질 것에 대비하여
카메라와 몸을 보호하고 있다.

15-17
촬영이 끝난 후 건물과 토리글렌의 공원을 덮은
무지개 색깔의 페인트. 이 건물은
촬영 후 계획대로 철거되었다.

14

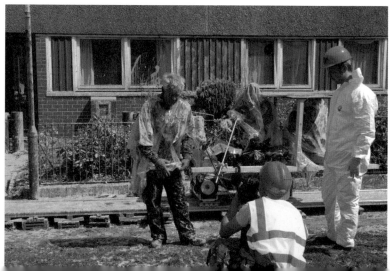

"수개월 일한 끝에 얻은 환상적인 4초였어요. 이 광고의 모든 것을 보여 주는 완벽한 순간이었어요. 그날 우리는 다른 것은 촬영하지 않았어요. 컴컴한 먹구름 아래서 9시간 동안 준비했고, 오후 6시에 10초 동안 해가 나서 4초를 찍었어요. 폭발하지 않은 페인트가 1배럴도 없었어요. 정말 완벽했어요."

이 광고에서 후반 작업은 대부분 불꽃놀이에 사용된 크레인과 다른 구조물들을 지우는 데 사용되었다. 크레인과 구조물을 제거하자 회색 고층 건물 위로 페인트가 웅장하게 폭발하는 마술 같은 장면만 남았다. 이 광고의 첫 번째 버전에서는 승리의 느낌을 고조시키기 위해 로시니의 '도둑 까치The Thieving Magpie' 서곡을 배경음악으로 사용했다. 그 이후 버전에는 페인트 폭발음만 사용했다. 그러자 단순함 때문에 느낌이 훨씬 더 강렬해졌다. '공'에서 개구리가 갑자기 튀어나온 것처럼 글레이저는 '페인트'에도 기발한 장면을 넣었다. 이 초현실적인 풍경 속에 광대 한 명이 갑자기 나타나서 프레임을 가로질러 달려간다. 광대의 출현은 호기심을 불러일으킨다. 그가 폭발을 일으킨 사람일까?

'공'의 성공 때문에 이 광고가 나오기 전 이미 많은 사람들이 기대하는 분위기였다. 팔론은 이런 분위기를 이용하여 더 많은 PR을 만들어내기로 했다. '공'의 사례에서 촬영을 구경하던 사람들이 온라인에서 사진과 영상을 나누는 것을 보고 곧 출시할 광고를 관객에게 맛보이는 것이 유리한 전략이 될 수 있다는 것을 알고 있었다. "'페인트'를 만들 즈음, '공' 광고의 제작과정 영상 조회 수가 백만에 달했어요. 그래서 우리는 새 광고에 대한 관심을 불러일으키기 위해 소형 웹사이트를 만들기로 했어요. 우리는 촬영 디테일과 초기 편집을 업로드하겠다는 말만 했어요. 그러자 사람들이 이 웹사이트가 있다는 것을 알고 업로드가 된 것을 보기 위해 사이트를 확인했어요."라고 당시 팔론 회장 로렌스 그린은 말했다. 이 전략은 성공했다. 광고가 나올 때쯤 미디어와 대중은 그 결과를 애타게 기다리고 있었다. 결코 쉽지 않았던 두 번째 앨범(또는 플린트햄에 따르면 두 번째 싱글)은 기대 이상의 성과를 거두었다. 전 세계의 관객들이 열성적으로 공유하고 이 광고에 관해 글을 쓰고 토론을 벌였다.

Sony PlayStation
The History of Gaming,
The Future of Gaming

Johnny Hardstaff

일반적으로 광고 캠페인은 일정한 틀에 따라 제작된다. 광고주가 광고대행사에 광고를 의뢰하면, 광고대행사는 광고를 고안하고, TV 광고인 경우에는 아이디어를 영상으로 만들 감독을 선정한다. 그런데 가끔 통상적이지 않은 방식을 택하는 프로젝트도 있다. 2000년과 2001년 소니 플레이스테이션을 위해 제작된 두 브랜드 광고의 경우가 그렇다. 이 영상들은 우선 내용면에서 특별하다. 플레이스테이션의 특정한 면을 소비자에게 광고하는 대신 게임을 하는 행위와 게임이 우리 삶에서 갖는 의미에 관한 일반적인 메시지를 전달한다. 첫 영상은 게임의 과거를 묘사하고 둘째 영상은 게임의 미래에 대해 고찰한다.

이 두 광고는 제작 과정도 평범하지 않았다. 이 영상들은 광고주 의뢰에 따라 만든 것이 아니라 전적으로 디렉터 조니 하드스태프의 상상에서 나왔다. 하드스태프는 첫 영상을 완성한 후에 직접 광고주를 찾기로 했다. 그는 소니를 선택했는데, 소니도 그의 잠재력을 알아보았다. 이 영상은 창의적인 실험과 끈기의 합작품이었다. 런던 센트럴 세인트 마틴 예술대학Central St. Martins College of Art and Design에서 그래픽 디자인을 공부한 하드스태프는 졸업 후 막다른 골목인 디자인 시장에 진입하지 않기로 했다. 그 대신 낮에는 시체 안치소와 빌링스게이트Billingsgate 수산물 시장 등에서 일하고 밤에는 자신만의 프로젝트를 열심히 추진했다.

"스케치북을 들고 다니며 모든 정보를 수집했어요. 스케치북에 드로잉을 하고 이런 자유로운 형식의 그래픽들을 개발하는 단계까지 오자 내가 그린 것을 움직이게 하면 좋겠다는 생각이 들었어요. 아무 이유도 없었어요. 그냥 이 스케치들로 이야기를 만들고 그것을 사람들에게 보여 주고 싶었어요."

하드스태프는 첫 영상을 만들기 위해 포토샵이라는 수고로운 과정을 선택했다. "나는 영상 제작에 관한 트레이

01
감독 조니 하드스태프가 소니를 위해 만든 첫 번째 영상은 게임의 과거를 향수 어린 시선으로 보여 준다. 미니 리퍼튼의 소울 트랙 '꽃'을 배경음악으로 오래된 컴퓨터 게임 이미지를 보여 준다. 완성된 영상의 스틸 사진. 다음 페이지는 하드스태프의 스케치북 중 두 페이지.

02

03

04

05

닝을 받은 적이 없습니다. 포토샵도 혼자 배워서 사용했어요. 최악의 방식이었지요. 애프터 이펙트After Effect라는 영상편집 프로그램이 있다는 것도 몰랐으니까요. 그래서 포토샵으로 작업했어요. 이 영상이 프레임 없이 다음 장면으로 넘어가는 것은 이 때문입니다. 셀 애니메이션cell animation처럼 보이죠." 하드스태프는 몇 개월 동안 혼자 작업한 프레임들을 들고 런던의 아트센터 럭스Lux를 찾아갔다. 그곳의 기술자들이 이 프레임들을 하드스태프가 고른 음악과 결합해 주었다. "완성된 영상을 봤는데 감동적이더군요. 눈물이 났어요."

작품을 본 사람들의 격려에 힘입어 하드스태프는 이 영상을 가지고 소니를 찾아갔다. 회의는 성공적이었다. 하드스태프의 영상은 다양한 게임 모티브를 미니 리퍼튼Minnie Ripperton의 노래 '꽃Les Fleurs'의 발랄하면서도 향수를 불러일으키는 톤에 맞춰 보여 주었다. 소니는 이 영상이 컴퓨터 게임의 과거에 대한 오마주가 될 수 있다고 판단했다. "그들은 이 영상에서 일종의 연대기를 보았어요. 내게 이렇게 묻더군요. '이 영상을 조금 바꾸고 '게임의 역사'라고 부를 수 있을까요?' 그들은 이 영상을 일종의 전복적인 목적으로 사용할 수 있다고 생각했어요."

많은 젊은 감독들에게 이런 기회는 꿈이 실현된 것이겠지만, 하드스태프는 처음부터 이 회사의 의도가 마음에 들지 않았다. "그날 회의에서 그들이 싫어졌어요. 말도 안 되는 마케팅도 싫었습니다. 내 작품에 그렇게 심하게 간섭하는 것이 마음에 들지 않았어요." 그렇지만 이런 불만에도 불구하고 하드스태프는 소니와의 관계가 갖게 될 잠재력을 알고 있었다. "그들은 벌써 다음 작품에 대해 얘기하더군요. 그래서 혼자 생각했어요. '이번 일은 하겠지만, 다음 일은 어떻게 될지 두고 봐야겠군.'"

하드스태프는 소니의 요구대로 영상을 수정했다. 소니는 플레이스테이션2를 출시하면서 이 영상

을 함께 공개하고 영상 페스티벌과 여러 이벤트에 소개했다. 하드스태프는 갑자기 사람들의 관심을 받게 되었고, 그 덕분에 영화 제작사 RSA 필름의 감독으로 계약하게 되었다. 이 영상이 성공하자 소니는 하드스태프에게 다른 영상을 주문했다. 이번에는 '게임의 미래'라는 주제였다. 그런데 예산이 부족했기 때문에 소니는 하드스태프와 RSA 필름과 특이한 계약을 했다. 영상에 대한 소유권 전체를 감독이 갖기로 한 것이다. 다시 말하면 하드스태프가 이 영상을 원하는 어디서든 상영할 수 있다는 뜻이었다. 덕분에 하드스태프는 그동안 간절히 원했던 자유를 얻게 되었고, 동시에 못된 장난을 할 기회도 충분히 얻게 되었다.

하드스태프는 자극적인 이야깃거리를 찾기 시작했다. "우연히 소니 사무실에서 있었던 전화 회의에 대해 듣게 되었어요. 거기 비서를 한 명 알고 있었거든요." 그 전화는 소니의 영국 마케팅 캠페인에 관한 것이었는데 캠페인이 완전히 실패했다는 내용이었다. "일본의 플레이스테이션 담당자와 영국의 플레이스테이션 마케팅 매니저 사이에 놀라운 대화가 오고갔어요. 영국 매니저들을 해고한다는 내용이었어요. 그냥 지나가기에는 너무 구미가 당기는 일이었어요. 그래서 이 이야기를 영상으로 만들기로 했습니다. 그러면 그들을 괴롭힐 수 있을 테니까요."라고 하드스태프는 말했다.

"정말 흥미진진했어요. 영국에서 광고와 뮤직비디오를 만들 기회가 줄어들 것을 알 수 있었으니까요. 만들고 싶은 것을 만드는 것은 정말 어려운 일입니다. 이렇게 의뢰를 받고 일하는 것은 그 기회를 날려 버리거나 아니면 나를 날려 버리는 일이라고 생각했어요. 아무튼 나는 광고를 만들고 그들이 뭐라고 할지 지켜보기로 했어요. 굳이 광고계에서 일할 생각은 없었거든요." 하드스태프는 거대 기업을 괴롭히는 것에 대해서는 이렇게 말했다. "그들은 큰 회사이기 때문에 별로 상관하지 않을 겁니다. 언젠가는 나를 다시 찾아올 거예요."

"만들고 싶은 것을 만드는 것은 정말
어려운 일입니다. 이렇게 의뢰를 받고 일하는 것은
그 기회를 날려 버리거나 아니면
나를 날려 버리는 일이라고 생각했어요."

06

하드스태프가 소니 플레이스테이션을 위해 만든
두 번째 영상은 어두운 톤에 전화 회의에서 엿들
은 충격적인 이미지가 들어 있었다. 첫 영상의 기
분 좋은 분위기와는 완전히 반대되는 스타일이었
다. "기업이 반기업적인 작품에 돈을 지급하게 만
든 것은 정말 영리한 행동이었어요. 우리는 소니에
가서 이 영상을 보여 주었어요. 테이블에 케이크와
음료수가 놓여 있고 정말 정성껏 준비해 놓았더군
요. 영상이 끝나자 그들은 우리에게 아무 말도 하
지 않았어요. 완벽한 침묵이 흘렀어요. 그들이 걸어
나갔고 우리만 남았어요. 영상도 그대로 남았어요."

"하지만 저작권이 내게 있었기 때문에 원하면 어
디서든 상영할 수 있었어요. 그래서 그렇게 했어
요. 영상 페스티벌들은 이 작품을 무척 좋아하더
군요. 거의 열광적으로 전 세계에서 상영했어요.
이 영상은 가지 않은 곳이 없습니다. 테이트 모던
미술관에도 갔으니까요."

유튜브나 비메오Vimeo 같은 동영상 업로드 웹사이
트에 올리기도 전에 이렇게 입소문이 퍼진 것은
인상적이다. 인터넷의 도움 없이 퍼졌다는 점이
다르기는 하지만 하드스태프의 영상은 최근 몇 년
전부터 온라인에서 상영하고 공유할 목적으로 단
편 영상을 만드는 유행의 선구자가 되었다. 한편
이런 결과와 관계없이 하드스태프는 이 사건에서
기대한 만큼 만족을 얻지 못했다. "사실 나는 어느
정도 사정을 봐주었어요. 이 영상은 소니에 적대
적인 작품이지만 한편으로는 소니 플레이스테이
션의 위상을 높여 주었으니까요. 나는 그들의 제
품에 대해 매우 부정적인 견해를 갖고 있습니다.
나는 게임을 하지 않아요. 한 번도 한 적이 없어
요. 그렇게 시간을 낭비한다는 것은 상상도 할 수
없어요. 아이들은 열광하지만, 나는 그들이 사람
들에게 그런 것을 하게 한다는 사실에 분노를 느
낍니다. 그래도 나는 사정을 봐주었어요."

더욱 절망스러운 것은 하드스태프가 원래 의도했
던 대로 이 브랜드를 모욕한 것이 아니라 오히려

07

02-07
하드스태프의 두 번째 영상. 게임의 미래가
주제이다. 고의로 어둡게 만든 작품이다.
완성된 영상의 스틸 사진과 하드스태프의
스케치북에 그린 디테일(05). 영상과 관련된
이미지와 아이디어를 수집해 놓았다.

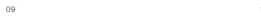

09

10 11

08

그 위상을 높여 줌으로써 소니의 손에 완전히 놀
아났다는 것이다. 소니가 이렇게 도발적인 광고를
원했다고 볼 수는 없지만, 이 영상의 성공으로 혜
택을 입은 것은 명백한 사실이다.

"이 영상은 소니를 멋있어 보이게 했어요." 하드스
태프는 이렇게 결론을 내렸다. "내가 플레이스테
이션을 위해서 이 영상을 제작했다는 사실을 아
무도 믿을 수 없을 겁니다. 소니가 내게 보낸 법률
적 경고나 관용의 행위는 그들이 이 영상과 아무
상관이 없다는 것을 뜻했으니까요. 그들은 그렇
게 이 영상을 승인하지 않으면서도 기꺼이 로고를
남겨 두었어요. 소니는 충분히 큰 회사이므로 하
고 싶었다면 모든 것을 짓밟을 수 있었을 겁니다.
나는 몇 년 동안 소송에 끌려 다닐 수도 있었어요.
그런데 그들은 그렇게 하지 않았어요. 내가 어디
서든 이 영상을 보여 주도록 내버려 두었어요."

'게임의 역사'와 '게임의 미래'는 둘 다 출시된 지
10년이 지난 지금도 인터넷에서 여전히 관심을 누
리고 있다. 이 영상들에 대한 복잡한 감정에도 불
구하고 하드스태프는 이 영상들 덕분에 성공적인
커리어를 갖게 되었다. 그는 이후 수많은 아티스
트와 브랜드를 위해 영상과 뮤직비디오를 만들었
다. 아이러니한 것은, 이 고객들 중에는 소니도 포
함되어 있다는 사실이다. 그가 예언한 대로 소니
는 더 많은 광고를 의뢰하러 돌아왔다.

"이 영상은 소니를 멋있어 보이게 했어요.
내가 플레이스테이션을 위해서
이 영상을 제작했다는 사실을 아무도
믿을 수 없을 겁니다. 소니가 내게
보낸 법률적 경고나 관용의 행위는 그들이
이 영상과 아무 상관이 없다는 것을
뜻했으니까요. 그들은 그렇게 이 영상을
승인하지 않으면서도 기꺼이 로고를
남겨 두었어요."

08-14
'게임의 미래' 영상을 계획한 하드스태프의
스케치북 중 몇 페이지. 완성된 영상에서 스틸
사진과 겹쳐졌다. '게임의 미래'는 소니가
공식적으로 승인하기에는 너무 위험했다.
그렇지만 저작권이 하드스태프에게 있었기
때문에 소니의 입장과 관계없이 전 세계 필름
페스티벌에서 상영되었다.

12

13

14

Stella Artois
La Nouvelle 4%
Mother

"1960년대에 20대였던 사람들은 그때가 참으로 좋았다고 말할 겁니다. 지금 돌아보아도 그 시대는 여전히 멋집니다. 그때 일어난 일들, 당시에 디자인하고 만든 물건들도 멋있지요. 가구는 현대적이며, 자동차와 모든 것이 아름다워요. 그때는 어떤 순수함이 있었어요. 그런데 세상이 바뀐 것도 그때입니다." 런던의 광고회사 마더의 크리에이터 존 체리_{John Cherry}가 말한 대로 1960년대에는 오늘날에도 여전히 매력적인 독특한 스타일과 세련된 아름다움이 있다. 그래서 벨기에의 맥주 브랜드 스텔라 아르투아는 2009년 신제품 '4%'를 출시할 때 60년대에서 영감을 얻기로 했다.

01-02

01-06
스텔라 아르투아 라 누벨 4% 포스터의 초기 스케치. 오른쪽은 완성된 광고이다. 이 드로잉은 광고 캐릭터들에 대한 맥기니스의 다양한 아이디어를 보여 준다.

03-05

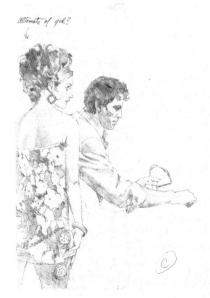

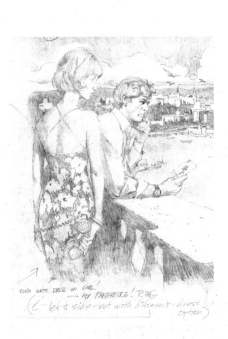

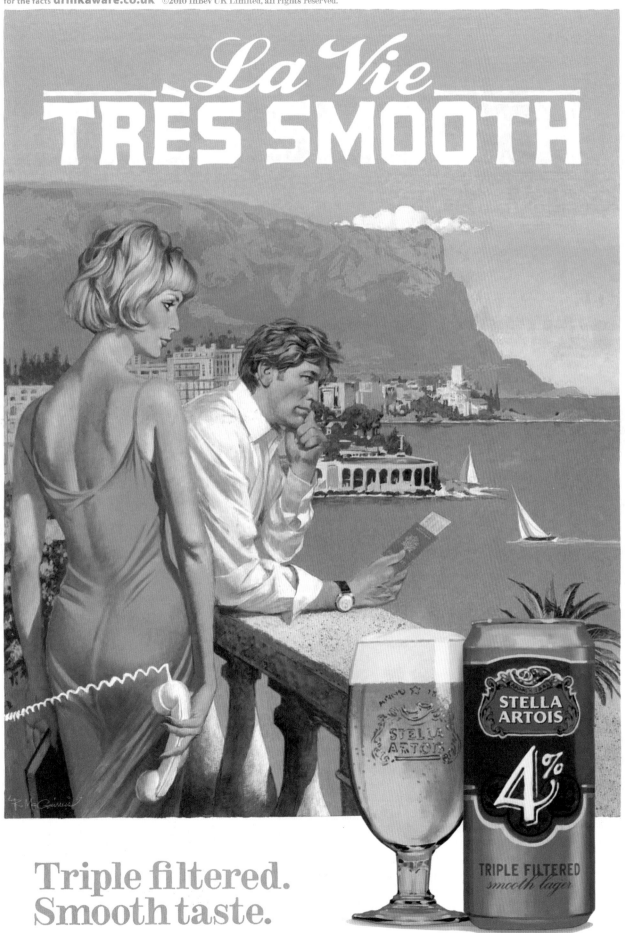

06

07-11
맥기니스가 다른 포스터용으로 그린
드로잉과 초기 그림. 캐릭터의 머리모양과
옷이 조금씩 다른 것을 알 수 있다.

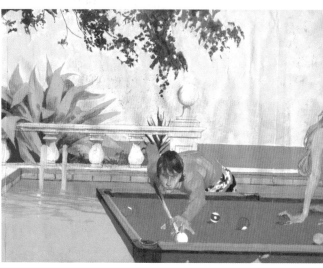
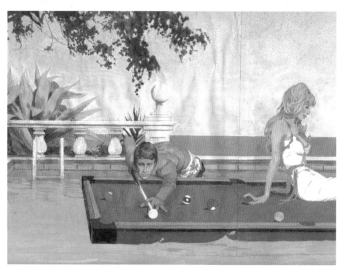

12

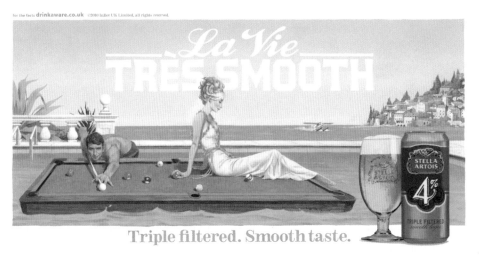

12
로버트 맥기니스가 미국에 있는 자신의
스튜디오에서 수영장 포스터를 그리고
있다.

13
머리를 올린 소녀가 보이는 최종 포스터.
다른 테스트 그림에서는 머리를 어깨까지
내리고 있다.

13

"로버트 맥기니스는
1960년대 최고의
영화 포스터
일러스트레이터였으며
아마도 사상 최고의
영화 포스터 디자이너 중
하나일 겁니다.
그래서 선택은 어렵지
않았어요.
그는 이미 은퇴했지만
놀랍게도 이 프로젝트를
위해 기꺼이 복귀하겠다고
말하더군요."

14-15

요즘은 광고 포스터를 직접 그리는 것이
매우 드문 일이다. 포스터를 직접 그리기로 한 결정은
광고를 제작하는 과정에 많은 영향을 미쳤다.
"컴퓨터로 빨리 그리는 깃과
전혀 달랐는데, 그 점이 아주 좋았어요.
피드백까지 고려해야 했으니까요."

크리에이티브팀은 포스터 광고에 진짜 1960년대의 모습을 담고 싶었다. 그래서 그런 포스터를 만들 수 있는 일러스트레이터를 찾던 중 로버트 맥기니스Robert McGinnis의 작품들을 발견했다. 맥기니스는 〈티파니에서 아침을Breakfast at Tiffany's〉과 〈바바렐라Barbarella〉, 007 시리즈 〈죽느냐 사느냐Live and Let Die〉, 〈썬더볼 작전Thunderball〉을 비롯하여 많은 영화의 포스터를 그린 인물이다. "우리는 포스터를 최대한 진짜처럼 보이게 만들고 싶었어요. 그 시대에 대한 패러디보다는 그 시대에 대한 오마주가 되도록 하고 싶었어요. 맥기니스는 1960년대 최고의 영화 포스터 일러스트레이터였으며 아마도 사상 최고의 포스터 디자이너 중 하나일 겁니다. 그래서 선택은 어렵지 않았어요. 사실 우리는 일러스트레이터를 찾기 시작할 때 그의 포스터를 참조했는데 그가 이미 은퇴했을 거라고 생각했지요. 그래도 한번 시도해봐야겠다는 생각에 전화를 했는데 놀랍게도 이 프로젝트를 위해 기꺼이 복귀하겠다고 말하더군요."라고 이 프로젝트의 크리에이터 구스타보 수자Gustabo Sousa와 로드리고 사베드라Rodrigo Saavedra는 말했다.

"맥기니스의 그림은 60년대 그 자체입니다. 당시는 아직 합성사진이 사용되기 전이어서 화가가 직접 그림을 그렸어요." 요즘은 광고 포스터를 직접 그리는 것이 매우 드문 일이다. 포스터를 직접 그리기로 한 결정은 광고를 제작하는 과정에 많은 영향을 미쳤다. "컴퓨터로 빨리 그리는 것과 전혀 달랐는데 그 점이 아주 좋았어요. 피드백까지 고려해야 했으니까요. 요즘은 이미지를 결정할 때 상상력을 발휘하는 대신 '한 번 보자'라고 말하는 것이 일반적이죠." 이 작업에는 마더 측의 전적인 신뢰가 필요했다. 마더는 포스터에 대해 원하는 개략적인 내용을 보낸 뒤 맥기니스가 이미지를 완성하도록 했다. "1960년대가 어땠는지 그가 우리보다 잘 아니까요. 맥기니스는 프랑스 영화 〈리비에라Riviera〉 포스터 같은 것을 많이 그렸어요. 우리는 그에게 참고 자료만 보냈습니다. 인터넷에서 1960년대 가구와 옷 등을 찾아서 참고하도록 했어요. 그 역시 맥기니스의 판단에 맡겼어요. 1960년대에 거기 있었던 사람은 맥기니스니까요."라고 체리는 말했다.

맥기니스는 포스터 스케치 초안을 그리고 구체적인 사항을 마더와 상의한 다음 그림을 그려서 마더에 보냈다. 그런데 그림이 이미 어느 정도 완성된 상태였다. 크리에이터들은 걱정하기 시작했다. "그가 처음 우리에게 보낸 것은 그림이었어요. 색깔도 칠하고 디테일도 상당부분 그려져 있었어요. 우리는 그렇게 하지 말라고 말했어요. 만약 그림이 적당하지 않으면 다시 그려야 하니까요. 피드백을 할 때마다 그림을 전부 다시 그리게 할 수는 없었어요."

이런 우려에도 불구하고 맥기니스와의 작업은 모두에게 기쁨을 안겨 주었다. "모든 것이 순조로웠습니다. 모든 일이 아주 매끄럽게 진행됐어요. 그는 화가였고, 광고주는 그가 이 일을 맡아준 것을 굉장히 고마워했어요. 그는 세상을 아는 사람이었어요."

맥기니스는 포스터를 완성한 후 포스터에 쓸 제품 이미지도 그렸다. 프로젝트에 쓸 제품 이미지는 마더에서 손으로 그린 다음, 중심이 될 그림이 완성된 뒤에 제자리에 놓았다. 그 외에는 포스터의 원래 이미지를 유지했고 수정도 거의 하지 않았다. "약간의 속임수는 있었지만 많지는 않았어요. 그런 것에 시간을 보내는 것이 말도 안 됐어요. 포스터들을 그리는 데 오랜 시간이 걸렸고, 우리는 그것을 망치고 싶지 않았어요."

14-16
수상 비행기 포스터 드로잉. 캐릭터의 다양한 얼굴들.

17-19
이 스케치들과 초기 그림을 통해 포스터의 전개 과정을 볼 수 있다. 중앙은 완성된 포스터.

16-19

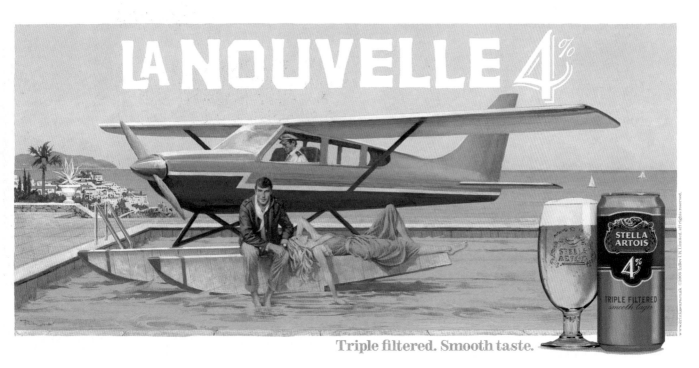

Triple filtered. Smooth taste.

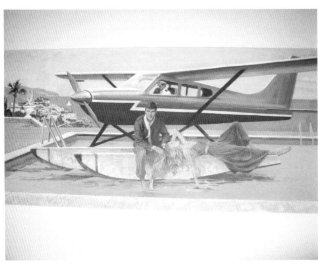

20-22
피아노 포스터. 여자가 책을 읽고 있고
남자가 골똘히 관객을 응시하고 있다.

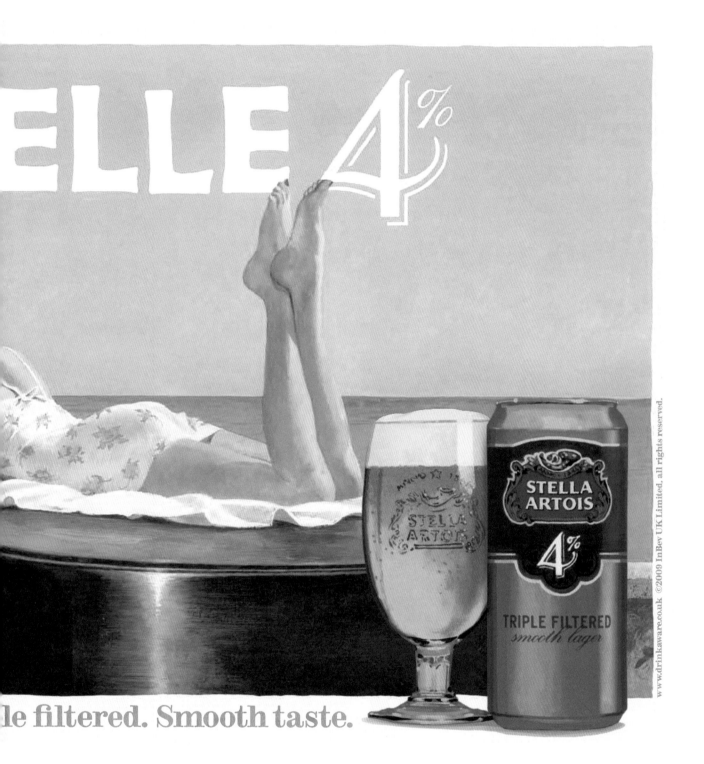

Uniqlo
Uniqlock

Projector Inc

'유니클락'은 오래된 발명품인 시계를 디지털 시대에 맞게 재해석한 광고이다. 도쿄 프로젝터(주)의 코이치로 다나카가 일본 의류 브랜드 유니클로의 브랜드 마케팅 광고로 디자인한 '유니클락'은 블로그에 다운로드하거나 스크린세이버로 사용할 수 있는 디지털 시계이다. 이 광고는 유니클로를 입은 댄서들과 초를 알리는 디지털시계 영상을 혼합했다. 댄서들이 입은 옷은 하루 중 시간대와 계절에 따라서 바뀐다. 여름에는 폴로셔츠를 입고 겨울에는 점퍼를 입는다. 한밤중에는 댄서들이 잠자는 모습을 보여 준다. 다나카는 끊임없이 바뀌는 매력적인 영상과 음악에 시계의 효용성을 결합함으로써 소비자들이 기꺼이 소비하고 싶은 광고 작품을 만들었다.

광고를 기획하는 순간부터 다나카는 블로거들의 관심을 끄는 것을 목표로 삼았다. "'유니클락'과 전 세계 소비자들을 연결하는 새로운 길을 만들고 싶었어요. 그래서 블로그에 초점을 맞췄습니다. 나는 매일 블로그를 읽는데 다양한 블로그들을 관찰하면서 깨달은 점은 흥미있는 정보와 콘텐츠가 있으면 아주 빠른 속도로 세계에 퍼진다는 사실이었어요."

"그렇지만 단지 재미있는 블로그 콘텐츠를 만드는 것으로는 충분하지 않았어요. 블로그에 새로운 것이 포스팅되면 이전의 콘텐츠는 신속하게 사라지니까요. 그래서 재미있는 콘텐츠일 뿐만 아니라 사이드바sidebar에 고정적으로 남아 있는, 뭔가 유용성이 있는 것이 필요하다고 생각했어요. 유용성이 없으면 사람들이 오랫동안 보려고 하지 않을 테니까요. 그러다 시계에 생각이 미쳤어요. 사람들은 항상 시계를 갖고 다닙니다. 이 '유니클락' 시계는 시계로써 유용성이 있지만, 유용성 이상의 기능도 있어요. 바로 엔터테인먼트

기능입니다. 나는 어떻게 하면 유니클로를 엔터테인먼트로 바꿀 수 있을지 궁리했어요. 거의 본능적으로, 유니클로를 입은 사람들이 춤을 출 때 몸의 움직임이 이 브랜드를 가장 단순하고 보편적으로 표현할 수 있다는 생각이 떠올랐습니다."

다나카는 댄서들이 춤출 때의 리듬을 시계의 박자와 결합시키기로 했다. 이렇게 해서 '유니클락'이 탄생했다. 다나카는 광고 제작회사와 팀을 꾸려 댄서들의 영상을 만들고, 프리랜스 웹 개발팀과 함께 기술적인 부분을 완성했다. 또한 초기 단계부터 PR팀을 꾸려 '유니클락'을 다양한 매체에 소개하도록 했다. 다나카는 이례적으로 제작 과정 전체를 직접 감독했다. 한 사람이 모든 일을 맡아서 하는 것이 프로젝터(주)의 업무 방식이었기 때문이다. "완전히 혁신적인 방법으로 프로젝트를 수행하려면 한 사람이 프로젝트를 완전히 책임지고 수행하는 것이 매우 중요하다고 생각합니다. 중요한 것은 스태프의 숫자가 아니라 완벽하게 헌신하는 한 명입니다."

01-04
'유니클락' 스크린세이버와 앱은 유니클로 옷을 입은 댄서들이 짧고 율동적인 춤을 추는 영상들 사이에 디지털 시계를 끼워 넣었다. 댄서들은 시계가 보이는 국가의 계절에 맞는 옷을 입고 있다.

05
캠페인 출시에 앞서 '유니클락' 오디션 장면을 담은 티저 영상을 유튜브에 게재했다.

06
이용자들은 유니클로 웹사이트에서 '유니클락' 앱을 블로그에 다운로드할 수 있다.

"재미있는 블로그 콘텐츠일
뿐만 아니라 사이드바에 고정적으로
남아 있는, 뭔가 유용성이
있는 것이 필요하다고 생각했어요."

UNIQLOCK
MUSIC DANCE CLOCK

SIC FANTASTIC PLASTIC MACHINE
ANCE WHO WILL? ←
OCK GET FREE

15 START

163833

BAGHDAD / IRAQ

05

222137

TOKYO / JAPAN

UNIQLOCK UNIQLOCK UNIQLOCK UNIQIOL

01-04

06

07

"방대한 양의 개발을
의뢰하자 웹 개발팀이 당황하더군요.
팀장이 저를 무서워했습니다.
내가 너무 무서워서 출시를 앞둔
일주일 동안 잠을 잘 수
없었다고 하더군요."

"비디오 제작팀에게 하루 24시간, 1년 365일 영원히 지속될 수 있는 댄스 비디오를 만들어 달라고 했어요. 4계절용으로 약 100개의 클립을 만들었습니다. 이것을 단 이틀 동안 만들어야 했기 때문에 각 클립을 만들 시간이 부족했어요." 다나카는 각 5초 댄스 클립과 5초 시계 인터페이스가 번갈아 나타나게 하기로 했다. 이 방법은 '유니클락'이 매끄럽게 돌아가는 데 큰 도움이 되었다. "댄스 클립 사이에 시계를 넣은 것이 관객이 다음 클립을 보고 싶게 만드는 최면 효과를 냈어요. 또한 기술적으로는 시계를 보여 주는 5초 동안 다음 댄스 영상을 준비할 수 있었어요. 로딩 과정이 관객에게 보이지 않게 해 주는 일종의 돌파구가 되었어요. 이 시계는 시각적 순서를 바꾸고 댄스 클립을 다시 섞어서 얼마든지 마음대로 재생할 수 있습니다." '유니클락'에 사용된 음악 또한 끝없이 되풀이되도록 만들었다.

이런 집중적인 작업 과정에는 당연히 어려움이 따랐다. "방대한 양의 개발을 의뢰하자 웹 개발팀이 당황하더군요. 팀장이 저를 무서워했습니다. 내가 너무 무서워서 출시를 앞둔 일주일 동안 잠을 잘 수 없었다고 하더군요." 하지만 이렇게 세부 항목에 주의를 기울인 덕분에 감탄하지 않을 수 없는 '유니클락'이 완성되었다. '유니클락' 사용자는 전 세계 282개 도시의 시간에 시계를 맞출 수 있고, 웹사이트에는 현재 '유니클락'을 사용하고 있는 사람들을 보여 주는 지도가 있다.

출시에 앞서 유니클로는 댄서의 티저 영상을 유튜브에 게재하여 이 사이트에 대한 관심을 유도했

다. 티저 영상들과 웹사이트에 관한 소문은 빠른 속도로 전 세계로 퍼졌다. 다나카가 목표 관객인 블로거들을 잘 파악했던 것이다. 단 6개월 만에 17만 5천 개의 스크린세이버와 2만 7천 블로그 위젯이 다운로드되었으며, 전 세계 209개 국가에서 6천8백만 명이 '유니클락' 웹사이트를 방문했다.

07
'유니클락'은 아이폰에서도 사용할 수 있다.

08
유니클로 웹사이트는 그 시각 전 세계 어느 곳에서 '유니클락' 블로그 앱이 사용되고 있는지 보여 준다.

09-16
춤을 추는 '유니클락' 댄서들의 이미지. 댄서들은 한밤중에는 춤을 추지 않고 잠을 잔다.

08

UNIQLOCK USER'S BLOG LIST

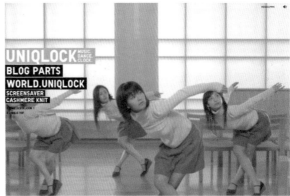

134435
LONDON / UNITED KINGDOM

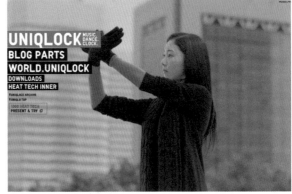

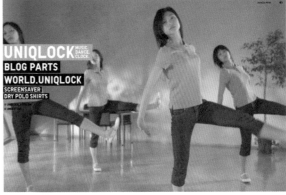

09-16

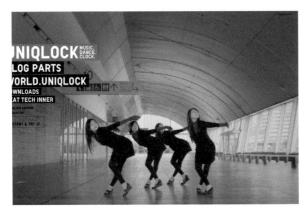

20

17-19

21-23

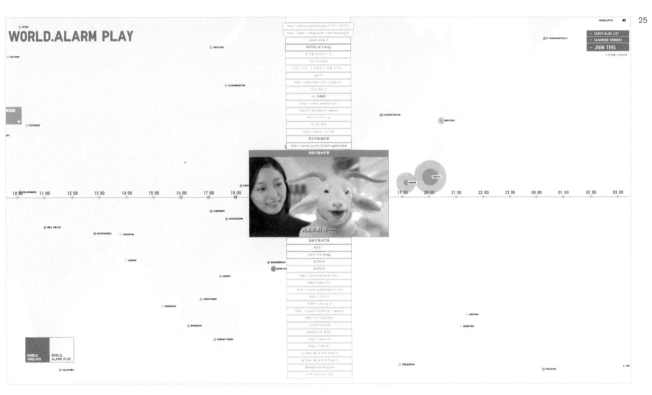

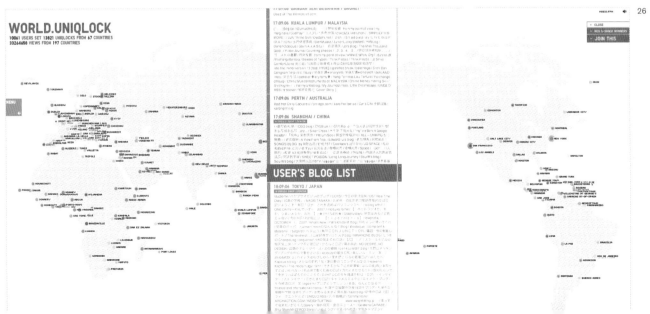

Wrangler
We Are Animals

Fred & Farid

2008년 의류회사 랭글러는 유럽의 젊은이들을 겨냥한 시장에서 브랜드에 활기를 불어넣기 위해 광고회사들에 도움을 요청했다. 랭글러는 이미지에 특별한 문제가 있었다. "랭글러가 125년 된 미국 브랜드라는 것이 문제였어요. 그것도 중부 아메리카와 관련이 있는 브랜드죠. 랭글러에 대한 인식은 카우보이와 관련이 깊었어요. 그런데 유럽에서 카우보이의 이미지는 부정적입니다. 늙은 백인의 아메리카를 상징하니까요. 또한 말보로와 존 웨인John Wayne, 인디언 학살을 떠오르게 하고, 유럽을 미워하는 조지 부시를 연상시킵니다."

이런 사실에도 불구하고 프레드 앤 파리드는 새 광고가 브랜드의 뿌리에서 너무 멀어져서는 안 된다고 생각했다. "125년 된 브랜드의 이미지를 손상할 수는 없었어요. 게다가 미국 시장에서는 카우보이가 갖는 의미를 유지해야 했으니까요. 그래서 랭글러가 가진 이미지 중에서 로데오의 의미, 즉 야생이나 동물, 거침 등의 특성을 부각하기로 했어요. 또한 카우보이가 가진 긍정적인 면 가운데 환경이나 자연, 동물과 공존, 자연과의 공존, 용기를 가지는 것 등 유럽의 젊은이들과 연관시킬 수 있는 가치들을 강조하기로 했습니다. 그러자 카우보이에서 동물로 생각이 옮겨갔어요. 정확하게는 '말'이라는 콘셉트가 떠올랐어요."

이 콘셉트는 크리에이티브팀이 이 브랜드를 조사하는 동안 발견한 랭글러의 오래된 로고와도 관련이 있다. 1970년대에 사용된 이 로고에는 랭글러의 철자가 말 모양으로 그려져 있다. 프레드는 이것을 볼품없다고 말했지만, 이 로고는 이 브랜드와 동물의 연관성에 초점을 맞추자는 프레드 앤 파리드의 아이디어가 근거가 있음을 확

인해 주었다. 팀은 목표 관객에게 이 콘셉트를 테스트하고 괭고 이이디어를 현재의 문화적 상황과 연계시키기로 했다. "지난 몇 년 동안 사람들은 모두 위기에 봉착했어요. 모든 것이 붕괴되었고, 은행들도 무너졌고, 인간 사회가 한계에 도달한 느낌이었어요. 그래서 동물성을 잃으면 중요한 것을 잃게 된다고 강조하는 것이 시의적절했어요."

이렇게 해서 '우리는 동물이다.'라는 슬로건이 결정되었다. 프레드 앤 파리드는 하이 콘셉트high concept 광고를 잘못 만들면 역효과를 낼 위험이 있다는 것을 잘 알고 있었다. 인간의 동물적 본능을 강조하되 예상치 못한 방식으로 보여 주는 것이 중요했다. "혼동을 피하고자 동물은 일절 등장시키지 않기로 했어요. 인간의 동물성을 말하려는 것이지 동물에 대해 얘기하려는 것은 아니었으니까요. 그리고 이렇게 진지한 이야기를 아무렇게나 할 수는 없었어요. 진심으로 해야 했어요. 전체 배경이 동물적이며 자연스러워야 했고 너무 지성적이어서도 안 되었어요. 그래서 훨씬 더 자연스러우며 창의적인 랭글러를 만들 방법을 찾기로 했어요."

01

01
랭글러의 '우리는 동물이다' 신문 및 포스터 광고. 라이언 맥긴리가 이 충격적인 사진들을 촬영했다. 이 광고의 목적은 옷을 보여 주는 것이 아니라 브랜드에 새로운 이미지를 제공하는 것이었다.

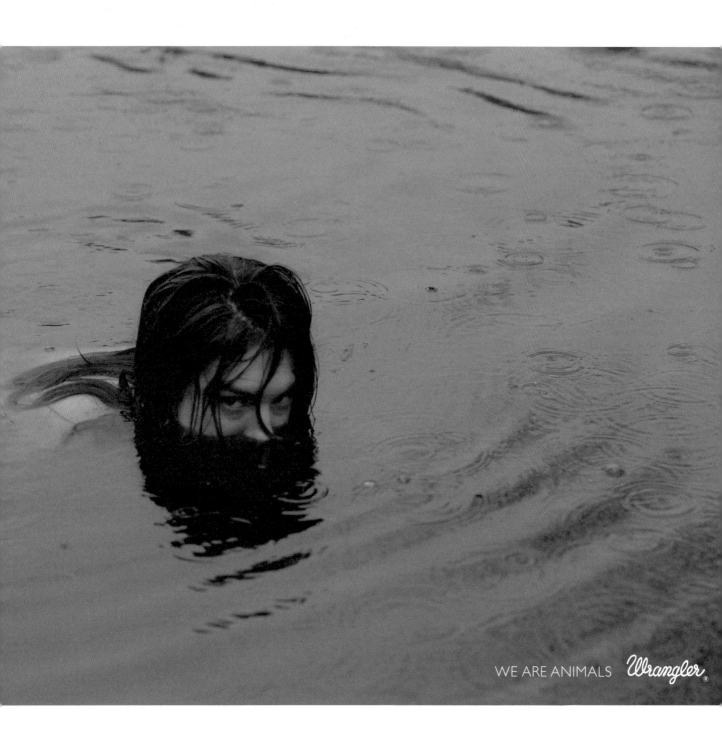

WE ARE ANIMALS *Wrangler*®

"우리는 동물을 일절 등장시키지 않기로 했습니다.
이것은 혼동을 피하기 위해서였어요.
인간의 동물성을 말하려는 것이지 동물에 대해
이야기를 하려는 것은 아니었으니까요."

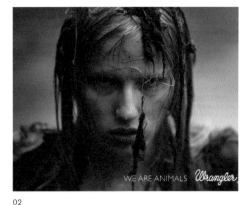

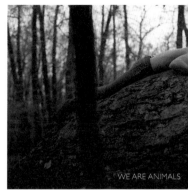

02

03

팀은 촬영에 들어가기 전에 지나치게 많은 계획을 세우거나 생각하지 않기로 했다. 그리고 작품에서 날것의 자연스러운 면을 포착하는 데 뛰어난 포토그래퍼를 고용하기로 했다. "광고업계가 아닌 예술계에서 포토그래퍼를 찾았어요. 개인적인 작업을 하는 포토그래퍼들은 인간의 동물성을 보여 주고 찬양하는 데 열성적입니다. 우리는 개인 작품에서 동물성을 꾸준히 추구해 온 라이언 맥긴리Ryan McGinley를 선택했어요."

맥긴리의 촬영 스타일은 느슨했고, 낸 골딘Nan Goldin과 래리 클라크Larry Clark 같은 아티스트들에게서 시작된 다큐멘터리 사진 촬영술의 전통을 따랐다. 1990년대 말 뉴욕에서 파티와 섹스, 쾌락주의에 빠진 친구들을 다큐멘터리로 기록하면서 자신만의 스타일을 개발한 맥긴리는 모델을 사용하는 정식 촬영으로 옮겨왔을 때도 이 자연주의 방식을 유지했다. 그는 광고 촬영에서도 느슨한 한계와 시나리오를 사용하거나 사건이 자연스럽게 전개되도록 놔두고 카메라로 포착하는 방법을 택할 것이다.

프레드 앤 파리드는 이런 스타일로 촬영하는 것에 전적으로 동의했다. 촬영은 뉴저지 시골에서 이틀 밤 동안 했다. 열두 명의 모델이 참여했는데, 모두 직업 모델이 아닌 거리에서 캐스팅한 사람들이었다. 이 가운데는 배우들과 행위 예술가들도 있었는데 이들은 광고 작업이라기보다는 예술 작품을 만드는 느낌으로 촬영에 임했다. "말도 안 되는 촬영이었어요. 그들은 내 앞에서 사랑을 나눴어요. 이틀 밤 동안 모두 미쳐 있었어요. 날씨가 지독하게 추워서 우리 모두 노스페이스 재킷을 입고 있었는데 모델들은 자연 속에 벌거벗은 채였어요. 그들은 정말 훌륭했어요. 모두 이 예술적 경험에 동의했고 현장에서 제안한 아이디어를 모두 실험했습니다."

맥긴리와 조수 팀 바버Tim Barber는 그날 밤 수천 장의 사진을 찍었다. "그래서 아무것도 생각할 시간이 없었어요. 누군가 제안을 하면 곧바로 실험을 했어요. 혼돈이었습니다. 완벽한 혼돈…… 그리고 그 혼돈 속에서 진주가 튀어나왔어요." 프레드 앤 파리드는 이 촬영에서 사람들

> "광고주들은 제품을 보여 주기를 원합니다. 하지만 우리는 싸우다시피 그들을 설득했어요. 랭글러의 정신을 되살리고 새로운 세대와 연계를 만드는 일이 더 중요하다고 설득했어요."

의 눈길을 끌 인상적인 이미지들을 여럿 얻을 수 있었고, 이것을 '우리는 동물이다.' 광고 포스터에 사용했다. 충격적인 이미지라는 점 외에도 이 포스터에서 놀라운 점은 브랜드가 명백하게 부각되지 않았다는 것이다. 브랜드 로고와 태그라인을 맨 밑에 작게 써놓긴 했지만, 그 외에는 이 사진들은 브랜드와 아무 연관이 없어 보였다. 브랜드가 큰소리로 외치는 추세인 오늘날의 게시판 광고에서는 매우 드문 일이었다.

심지어 제품이 보이지 않는 장면도 많았다. "우리는 광고주를 설득해야 했어요. 광고주들은 제품을 보여 주기를 원합니다. 하지만 우리는 싸우다시피 그들을 설득했어요. 랭글러의 정신을 되살리고 새로운 세대와 연계를 만드는 일이 제품을 보여 주는 것보다 더 중요하다고 설득했어요. 단지 데님을 보여 주는 것만으로는 절대로 이런 성과를 올릴 수 없었을 겁니다. 아무리 훌륭한 데님이라도 데님은 놀랄만한 제품이 아니니까요. 데님을 입지 않는 사람은 없잖아요."

'우리는 동물이다.' 인쇄물과 포스터 캠페인은 순수한 브랜드 광고의 모범 사례이다. 또한 프레드 앤 파리드는 랭글러 웹사이트를 통해 중요한 제품 정보를 제공하는 작업도 병행했다. 제품 정보는 웹사이트에서 광고하고, 포스터는 좀 더 모호해야 한다는 주장을 고수했다. 위험한 전략이었지만 프레드 앤 파리드의 광고는 결국 이 브랜드에 보상을 안겨 주었다. 랭글러는 날카로우면서도 우아한 이미지를 갖게 되었고 극도로 과열된 시장에서 우뚝 설 수 있었다.

02-03
완성된 광고 포스터. 뉴저지 시골에서 추운 날씨에 이틀 밤 동안 촬영했다.

04-06
뉴저지에서의 촬영 이미지, 메이크업 아티스트와 촬영팀, 호수에서 포즈를 취하고 있는 모델들이 보인다. 광고 크리에이터에 따르면 촬영 기간 동안 수천 장의 사진을 찍었고, 이것을 편집하여 광고에 사용했다.

07-08
광고의 최종 포스터들.

"랭글러에 대한 인식은
카우보이와 관련이 깊었어요.
그런데 유럽에서 카우보이의
이미지는 부정적입니다.
늙은 백인의 아메리카를
상징하니까요.
또한 말보로와 존 웨인,
인디언 학살의 배후를
떠오르게 하고, 유럽을 미워하는
조지 부시를 연상시킵니다."

07-08

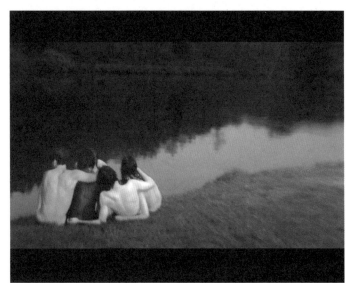

04-06

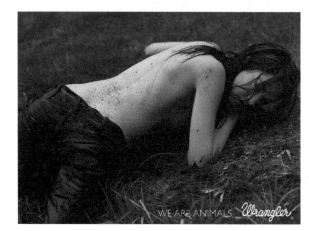

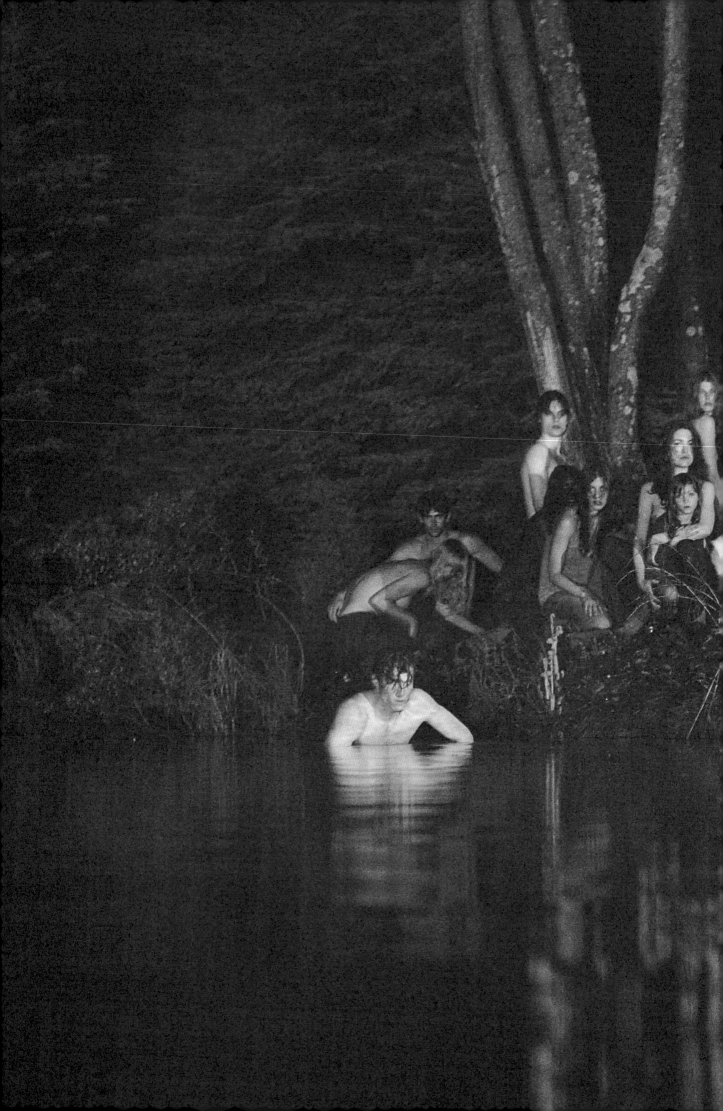

The Zimbabwean
The Trillion Dollar Campaign
TBWA, Hunt, Lascaris

광고가 뉴스가 되는 경우가 가끔 있다. 광고회사로서는 제작한 광고가 주류 언론의 선택을 받는다면 복권에 당첨된 기분일 것이다. 아주 적은 비용으로 엄청난 광고 효과를 누릴 수 있기 때문이다. 하지만 이것은 의도적으로 시도하기에는 위험한 전략이다. 신문과 잡지는 변덕스럽고 예상할 수 없는 맹수가 될 수 있고, 광고회사에서는 완벽한 것 같았던 스토리가 세상에 나왔을 때는 완전히 무시될 수도 있기 때문이다. 최악의 경우에는 모두가 보는 앞에서 언론의 비판을 받게 될 수도 있다. 하지만 성공한다면 전 세계 언론인들과 블로거들의 관심을 불러 모을 수 있다.

01

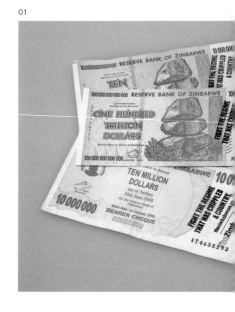

요하네스버그의 광고회사 TBWA/헌트/라스카리스는 짐바브웨 신문을 위한 이례적인 야외 광고 캠페인에서 이런 획기적인 성공을 이뤄냈다.

짐바브웨 신문은 추방당한 짐바브웨 저널리스트 몇 명이 만든 신문으로 남아프리카공화국과 영국, 짐바브웨에서 팔렸다. 그런데 고국에 들어갈 때 수입세 55%가 부과되었기 때문에 평범한 짐바브웨 사람은 이 신문을 살 수 없었다. 짐바브웨 신문은 자신의 존재를 알리고 이런 현실에 이목을 집중시키기 위해서 TBWA/헌트/라스카리스에 도움을 요청했다.

"짐바브웨 신문이 판매와 구독ㅈ을 촉진할 광고를 만들려고 우리를 찾아왔어요. 이 신문은 독재 정부의 공격을 받고 있었어요. 무가베 정권은 이 신문에 사치세를 부과해서 그들이 뉴스를 만들고 전달하는 일을 상상도 할 수 없을 만큼 어렵게 만들었어요. 우리는 이 신문에 대한 관심을 신속하게 불러일으킬 수 있는 강력한 광고를 만들어야 했어요. 현재 이 신문이 처한 곤경과 짐바브웨 언론의 자유가 처한 곤경을 동시에 알릴

수 있는 광고를 만들어야 했어요."라고 이 광고의 카피라이터 라파엘 바스킨Raphael Basckin과 니클라스 헐리Nicholas Hulley, 아트 디렉터 셸리 스몰러Shelley Smoler와 나디아 로스곳Nadja Lossgott은 말했다.

크리에이터들은 기발한 해결책을 찾았다. 진짜 짐바브웨 지폐, 특히 이 나라의 기록적인 인플레이션의 상징이 된 100조 짐바브웨 달러로 벽보와 게시판과 광고 전단을 만들기로 한 것이다. 이 지폐는 액면 가치는 막대하지만 실제로는 종잇조각보다 가치가 없었다. 그래서 TBWA/헌트/라스카리스는 이 점을 광고에 이용하기로 했다. "짐바브웨 신문의 광고 예산은 얼마 되지 않았어요. 신문 배포 비용까지 부담하면서 운용비용이 치솟았기 때문입니다. 또한 집권당인 짐바브웨 아프리카 민족연합 애국전선이 경제를 망쳤기 때문에 신문 다음 판이 나오기도 전에 돈의 가치가 떨어졌어요. 우리가 할 수 있는 가장 간단한 일은 이 가치 없는 돈을 이용하여 소비자들에게 짐바브웨의 상황을 알리고 이것을 보도하는 짐바브웨 신문의 용기를 알리는 것이었어요."

짐바브웨 신문은 이 아이디어를 환영했다. "우리 광

"우리가 할 수 있는 가장 간단한 일은 이 가치 없는 돈을 이용하여 소비자들에게 짐바브웨의 상황을 알리고 이것을 보도하는 짐바브웨 신문의 용기를 알리는 것이었어요."

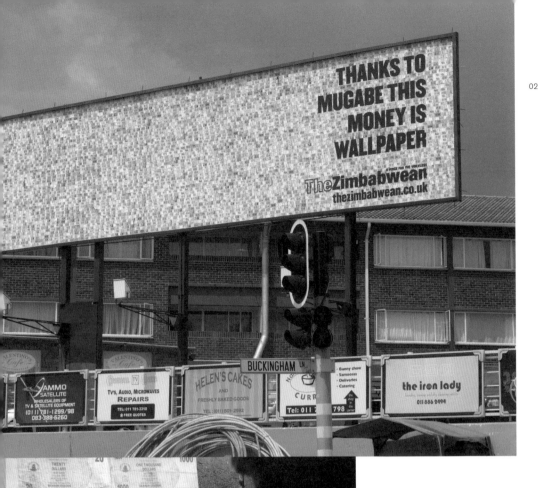

02

01
'1조 달러 캠페인'의 일환으로 배포된
전단지. 진짜 짐바브웨 지폐로
만들었다. 위에 광고 메시지가 찍혀
있다.

02
요하네스버그에 전시된 짐바브웨
신문 게시판 광고. 수백 장의
짐바브웨 지폐로 만들었다.

03
제작팀이 벽에 지폐를 붙이고 있다.

04-05
시민이 요하네스버그 거리에 전시된
광고를 보고 사진을 찍고 있다.

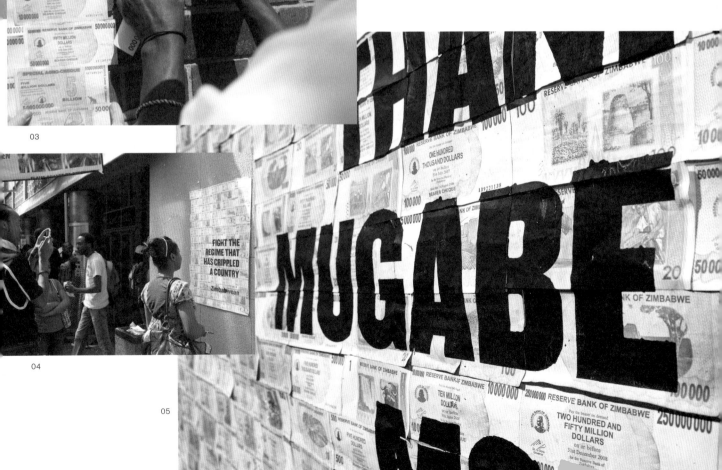

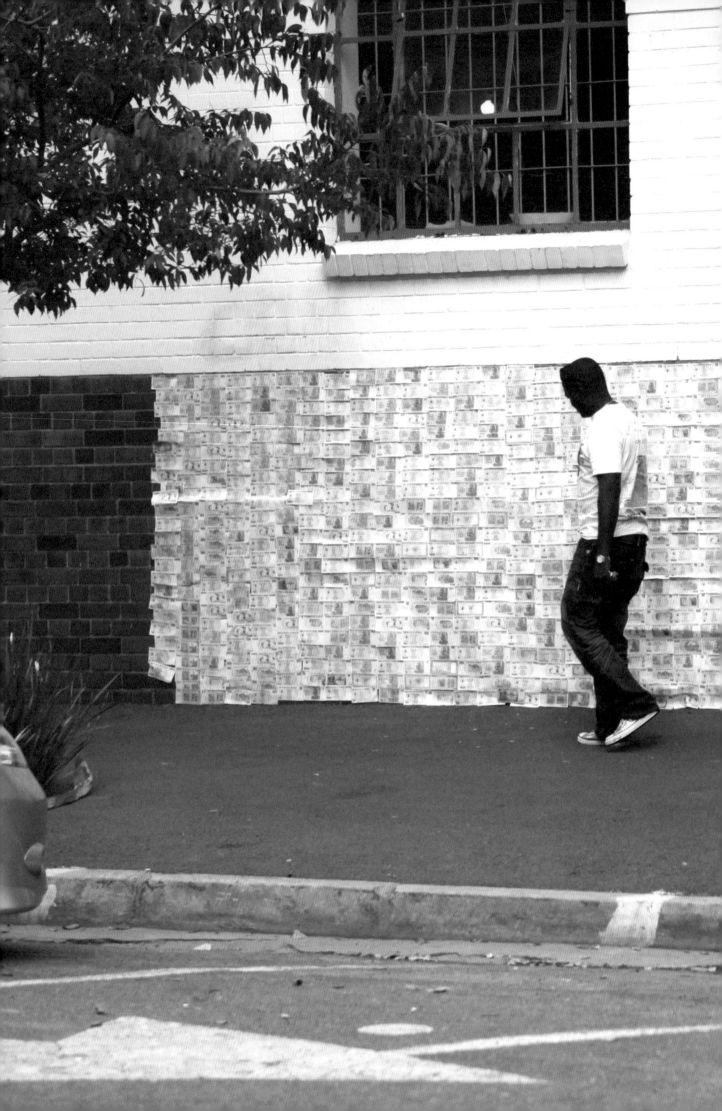

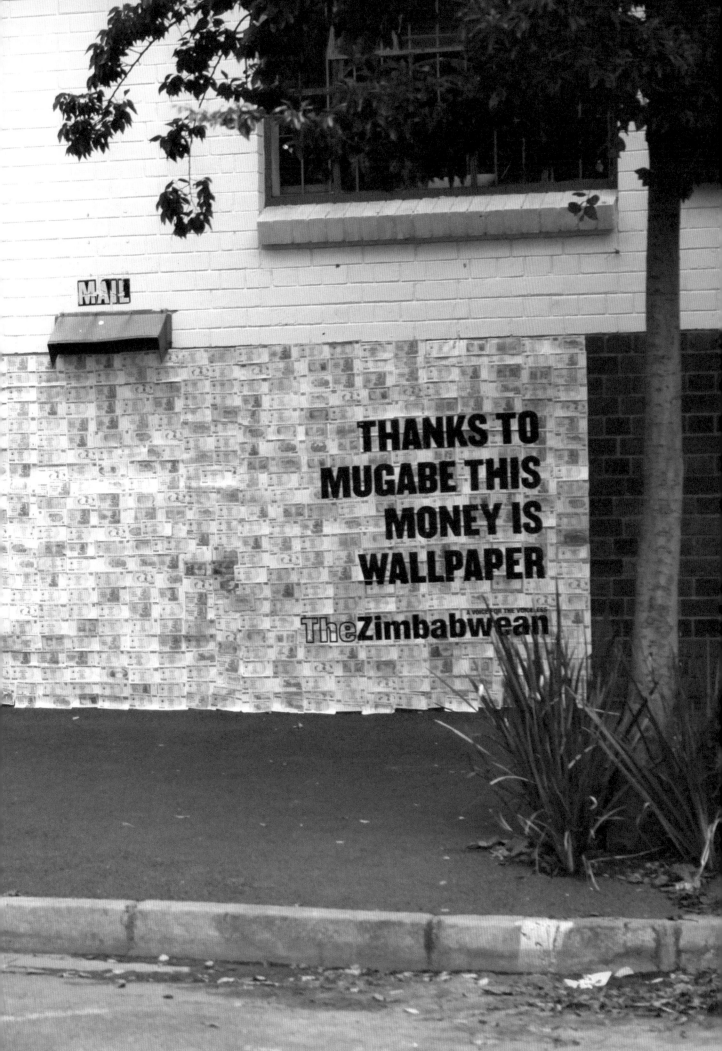

06-09

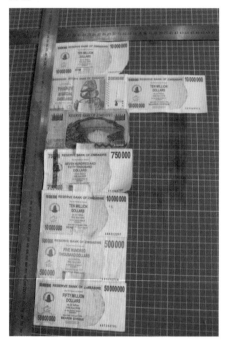

10

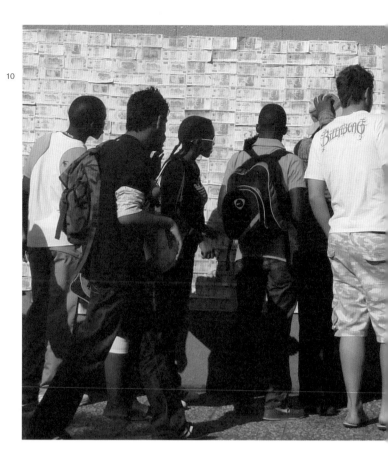

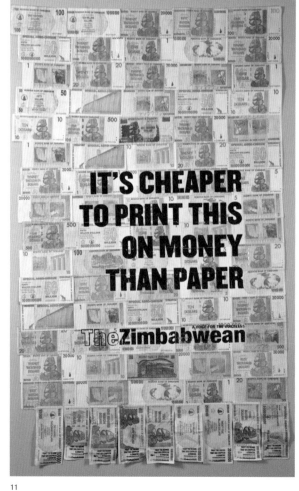

06-09
광고 크리에이터들이 격자를
이용하여 포스터를 만들고 있다.
지폐는 테이프로 붙였다. 지폐로 만든
전단은 모두 손으로 붙인 것이다.

10-13
요하네스버그 벽에 전시된 포스터.
요하네스버그 내에서 전시했음에도
불구하고 이 광고는 전 세계 미디어의
관심을 끌었고 전 세계 신문과
블로그를 휩쓸었다.

12

11

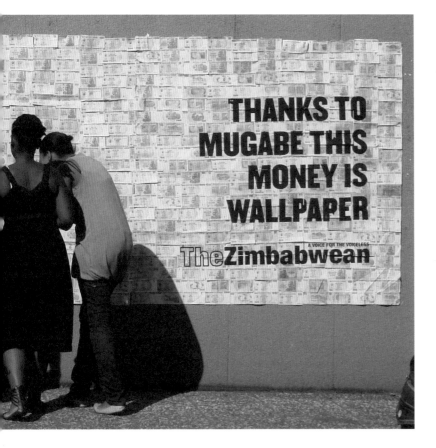

고주는 용감한 사람들입니다. 그들은 뉴스를 보도했다는 이유로 박해받고 추방당했어요. 극단적인 상황에서도 신문을 계속 만들 만큼 기량이 뛰어난 사람들이었고요. 그들은 이 아이디어에 전혀 당황하지 않았어요. 오히려 몹시 흥분하더군요."

광고를 만들 돈을 모으기 위해 바스킨과 헐리, 스몰러, 로스곳은 아는 사람들에게 전화했다. "우리는 짐바브웨 전화번호부를 뒤적이고, 어두컴컴한 주차장에서 사람들을 만났어요. 사실 요하네스버그는 쓸모없어진 돈으로 넘쳐났어요. 우리는 그냥 돈을 주워 모으기만 하면 되었어요." 이 로우파이 방식은 포스터를 만들 때도 계속되었다. 그들은 모든 것을 손으로 만들었다. 포스터가 완성되자 지폐 위에 간단한 메시지를 인쇄했다. '무가베 덕분에 이 돈은 벽지가 되었다.'라는 슬로건을 인쇄한 지폐 전단을 요하네스버그 전역에 뿌렸다.

예상대로 이 캠페인은 큰 소동을 일으켰다. 그리고 요하네스버그 내에서만 전시했는데도 게시판과 전단지에 관한 소식이 전 세계로 빠르게 퍼져 나갔다. "우리 광고는 뉴스가 되었어요. 전 세계의 모든 정규 미디어에 보도되었고, 웹을 통해서 더 많이 알려졌어요. 하루는 우리 포스터가 한국에서 전시된 영상을 받았어요. 어떻게 거기까지 가게 되었는지는 모르겠어요. 그 덕분에 웹사이트 방문자가 폭증했고 신문 판매와 수익이 증가했어요. 뜻밖의 출처로부터 들은 소식이 대중의 상상력을 사로잡은 것이 분명했어요."

"우리 광고주는 뉴스를 보도했다는 이유로
박해받고 추방당했어요.
그들은 이 아이디어에 전혀 당황하지 않았어요.
오히려 몹시 흥분하더군요."

광고를 만드는 데 사용한 재료가 특별한 점만 제외하면 '1조 달러 캠페인'은 여러 면에서 간단한 아이디어였다. 미술 감독은 최소로 했지만, 작품은 충격적이었고 메시지는 명확하고 직접적이었다. 이렇게 투명한 방식은 이 캠페인이 중요한 뉴스거리가 되고 편집자들과 블로거들의 상상력을 사로잡는 데 기여했다. 이렇게 해서 국내 신문 광고로 시작한 소극적인 광고 캠페인이 전 세계로 퍼져 나갔고, 상상도 할 수 없었던 짐바브웨에 대한 관심을 불러일으켰다.

13

Picture Credits

01
아디다스 오리지널스
하우스 파티

광고대행사: Sid Lee
제작대행사: Jimmy Lee.tv
제작회사: Partizan, Los Angeles/ Radke Film Group
감독: Nima Nourizadeh
후반 작업: Peep Show, Method NY
음악 저작권: Massive Music, LA, NY and Amsterdam
작곡: Pilooski, Boogie Studio, Montreal, Québec
음악: Beggin', Frankie Valli & The Four Seasons,
Pilooski Re-edit
포토그래퍼: RJ Shaughnessy
웹 스튜디오: Hue Web Studio, Popcode Studio
응용 아키텍트Application Architecture: Ergonet

02
악스 다크템테이션
초콜릿 맨

광고주: Unilever
광고대행사: Ponce Buenos Aires
수석 크리에이티브 디렉터: Hernan Ponce
브랜드 기획 디렉터: Diego Luque
아트 디렉터: Martin Ponce
카피라이터: Mario Crudele
클라이언트 서비스 디렉터: Vanina Rudaeff
브랜드 그룹 디렉터: Nestor Ferreyro
브랜드 이그제큐티브: Constanza Vanzini
광고주 담당: Pablo Gazzera, Tomas Marcenaro,
Hernan de Majo, Fernando Laratro
TV 담당: Roberto Carsillo
에이전시 프로듀서: Jose Silva
제작회사: MJZ
감독: Tom Kuntz
이그제큐티브 프로듀서: Jeff Scruton, David Zander
촬영감독: Harry Savides
편집: Final Cut LA
편집자: Carlos Arias
후반 작업: The Mill LA
음악: Allen Toussaint: A Sweet Touch of Love
음향: La Casa Post Sound

03
버드와이저
와썹

트루(원작)
작가/감독/편집자: Charles Stone III
촬영감독: Stacey Harris

트루: 변화(2008)
감독: Charles Stone III
작가: Chris Fiore, Charles Stone III
촬영감독: Shane Hurlbut
편집자: Nico Alba(Union Editorial)

04
버거킹
복종하는 닭

광고대행사: Crispin Porter & Bogusky
수석 크리에이티브 디렉터Executive Creative Director: Alex
Bogusky
크리에이티브 디렉터: Andrew Keller
준 크리에이티브 디렉터Associate Creative Director: Rob Reilly
아트 디렉터: Mark Taylor
카피라이터: Bob Cianfrone
인터랙티브 크리에이티브 디렉터Interactive Creative Director:
Jeff Benjamn
이그제큐티브 프로듀서Exectutive Producer: Rupert Samuel,
David Rolfe
광고대행사 프로듀서: Terry Stavoe
인터랙티브 제작회사Interactive production company: The
Barbarian Group
버거킹® 상표와 이미지는 버거킹 코퍼레이션의 허가를 받았다.

05
캐드버리 데어리 밀크
눈썹

광고주: Lee Rolston, Director of Marketing - Blocks & Beverage
크리에이티브 대행사: Fallon
수석 크리에이티브 디렉터: Richard Flintham
크리에이티브 디렉터: Chris Bovill, John Allison
아트 디렉터: Nils-Petter Lovgren
광고대행사 프로듀서: Olivia Chalk
제작회사: MJZ
감독: Tom Kuntz
촬영감독: Mattias Montero
이그제큐티브 프로듀서: Debbie Turner
편집자: Steve Gandolfi, Leo Kon@ Cut+Run
후반 작업: The Mill

06
캘리포니아 유가공협회
우유를 찾아라

광고대행사: Goodby, Silverstein & Partners
공동 회장, 수석 크리에이티브 디렉터: Jeff Goodby
크리에이티브 디렉터: Pat McKay
크리에이티브 디렉터: Feh Tarty
인터랙티브 크리에이티브 디렉터: Will McGinness
준 인터랙티브 크리에이티브 디렉터: Ronny Northrop
시니어 아트 디렉터Senior Art Director: Jorge Calleja
시니어 카피라이터: Paul Charney
카피라이터 겸 아트 디렉터: Jessica Shank
카피라이터 겸 아트 디렉터: Katie McCarthy
아트 디렉터: Brian Gunderson
크리에이티브 코디네이터: Asya Soloian
인터랙티브 제작 감독Director of Interactive Production:
Mike Geiger
시니어 인터랙티브 프로듀서Senior Interactive Producer:
Heather Wischman
준 인터랙티브 프로듀서Associate Interactive Producer:
Kelsie Van Deman
방송 프로듀서: Michael Damiani
어카운트 디렉터: Martha Jurzynski
어카운트 매니저: Ashley Weber
제작: North Kingdom

모든 저작권은 캘리포니아 유가공협회© 2007에 있다.
'우유를 찾아라'와 로고는 캘리포니아 유가공협회의 등록 상표이다.

07
카날 플러스
황제의 행진

광고대행사: BETC Euro RSCG
크리에이티브 디렉터: Stéphane Xiberras
카피라이터: Pierre Riess, Luc Rouzier
아트 디렉터: Romain Guillon, Eric Astorgue
TV 프로듀서: David Green
제작: @radicalmedia
디렉터: Glue Society(Gary Freeman, Jonathan Kneebone)

08
칼튼 드래프트
큰 광고

광고주: Fosters Australia
광고대행사: George Patterson Partners, Melbourne
크리에이티브 디렉터: James McGrath
작가: Ant Keogh
아트 디렉터: Grant Rutherford
프로듀서: Pip Heming
그룹 커뮤니케이션 디렉터Group Communications Director: Paul
McMillan
감독: Paul Middleditch/ Plaza Films
이그제큐티브 프로듀서: Peter Masterton/ Plaza Films
시각효과 슈퍼바이저: Andrew Jackson/ Animal Logic
시니어 조판공: Angus Wilson/ Animal Logic
시각효과 프로듀서: Caroline Renshaw/ Animal Logic
편집자: Peter Whitmore/ The Editors
음악: Cezary Skubiszewski

09
코카콜라
행복 공장

광고대행사: Wieden + Kennedy Amsterdam
수석 크리에이티브 디렉터: Al Moseley, John Norman
크리에이티브 디렉터: Rick Condos, Hunter Hindman
카피라이터: Rick Condos
아트 디렉터: Hunter Hindman
광고대행사 프로듀서: Darryl Hagans, Tom Dunlap
제작회사: Psyop
감독: Psyop
싸이욥 크리에이티브 디렉터: Todd Mueller, Kylie Matulick
이그제큐티브 프로듀서: Justin Booth-Clibborn
프로듀서: Boo Wong
보조 프로듀서: Kate Phillips, Viet Luu
책임 플레임 아티스트Lead flame artist: Eben Mears
플레임 아티스트Flame artist: Jaime Aguirre
책임 3D 아티스트: Joe Burrascano
애니메이션 감독: Kevin Estey
기술 감독: Josh Harvey
3D 애니메이터: Kyle Mohr, Miles Southan,
Boris Ustaev, Dan Vislocky
3D 아티스트: Chris Bach, Clay Dudin, David Chontos,
Tom Cushwa, Josh Frankel, Jonathan Garin, Scott Hubbard, Jaye
Kim, Joon Lee, Paul Liaw, Joerg Liebold, David Lobser, Dylan
Maxwell, Naomi Nishimura, Ylli Orana
스토리보드 아티스트: Ben Chan
매트 페인터Matte painter(배경그림): Dylan Cole
편집자: Cass Vanini
음악: Human
음향 디자인: Amber Music

10
코카콜라
예 예 예 라 라 라

크리에이티브 대행사: Mother
감독: Dougal Wilson
제작회사: Blink Productions

11
기네스
노이툴러브

광고주: 기네스 맥주 마케팅 매니저 Georgina Meddows-Smith
크리에이티브 대행사: AMV BBDO
카피라이터: Ian Heartfield
아트 디렉터: Matt Doman
제작회사: Kleinman Productions
감독: Danny Kleinman
편집자: Steve Gandolfi, Cut & Run
후반 작업: Framestore
오디오 후반 작업: Wave
모든 이미지의 저작권은 AMV BBDO, Rattling Stick and Framestore에 있다.

12
HBO
트루 블러드

크리에이티브 에이전시: Digital Kitchen

13
HBO
엿보는 사람

광고대행사: BBDO New York
제작회사: RSA Films Ltd
감독: Jake Scott
디지털 대행사: Big Spaceship
스틸 사진작가: Gusmano Cesaretti(사진 02-05, 9),
Getty Images/Bryan Bedder(사진 01)

14
혼다
코그

광고대행사: Wieden + Kennedy London
수석 크리에이티브 디렉터: Tony Davidson, Kim Papworth
크리에이티브: Ben Walker, Matt Gooden
제작회사: Partizan
감독: Antoine Bardou-Jacquet

15
혼다
그르르르

광고대행사: Wieden + Kennedy London
수석 크리에이티브 디렉터: Tony Davidson, Kim Papworth
크리에이티브: Michael Russoff, Sean Thompson, Richard Russell
제작회사: Nexus Productions
디자인, 애니메이션, 디렉션: Smith & Foulkes
디지털 제작회사: Unit9

16
조니 워커
걸어서 세계 일주를 한 사람

광고대행사: BBH
크리에이티브 디렉터: Mick Mahoney
카피라이터: Justin Moore
광고대행사 프로듀서: Ruben Mercadal
제작회사: HLA
감독: Jamie Rafn
프로듀서: Stephen Plesniak
배우: Robert Carlyle
백파이퍼: Chris Thomson

Greta Garbo image: ©2011 Harriet Brown & Company, Inc. All Rights Reserved Hitchcock image: Courtesy of the Alfred J. Hitchcock Trust (사진 02, 09)

17
마이크로소프트 엑스박스
헤일로 3

광고대행사: TAG (현재 Agency Twofifteen)/ McCann Worldgroup San Francisco
제작회사: MJZ
감독: Rupert Sanders
이그제큐티브 프로듀서: Risa Rich, David Zander
촬영감독: Chris Soos@ Radiant Artists
편집자: Andrea MacArthur@Peep Show
시각효과: Method
음악: Stimmung

18
마이크로소프트 엑스박스
모기, 샴페인

광고대행사: BBH London
크리에이티브팀: Fred & Farid
제작회사: Spectre, UK
감독: Daniel Kleinman
음악: Etienne de Crecy
샴페인:
광고대행사: BBH London
크리에이티브 디렉터: John Hegarty
크리에이티브팀: Fred & Farid
광고대행사 프로듀서: Andy Gulliman
어카운트 슈퍼바이저: Derek Robson
제작회사: Spectre, UK
감독: Daniel Kleinman
프로듀서: Johnnie Frankel
조명기사: Ivan Bird
이미지는 BBH London, Rattling Stick and Framestore의
허가를 받았다.

19
나이키
바리오 보니토

광고대행사: BBDO Argentina

20
오아시스, 뉴욕
거리에서 영혼을 찾아라

광고주: NYC & Company/Warner Brothers Records
크리에이티브 대행사: BBH New York
크리에이티브 디렉터: Kevin Roddy, Calle Sjönell
어카운트 디렉터: Alex Lubar
그룹 어카운트 디렉터: Chris Wollen, Shane Castang
방송 담당: Lisa Setten
비즈니스 개발 디렉터: Ben Slater
시니어 편집자: Mark Block
광고대행사 프로듀서: Julian Katz
포토그래퍼: Seth Smoot (사진 01-02, 04-05)

21
오니츠카 타이거
메이드 오브 재팬

크리에이티브 대행사: Amsterdam Worldwide
수석 크리에이티브 디렉터: Richard Gorodecky
메이드 오브 재팬 신발:
프로듀서: Miranda Kendrick
이그제큐티브 프로듀서: Circus Family
크리에이티브: Al Kelly, Andrew Watson, Erik Holmdahl,
Mark Chalmers
감독: Wonter Westen, Circus Family
카메라: Peejee Doorduin, Circus Family
편집: Peejee Doorduin, Circus Family
후반 작업: Maurits Venekamp, Circus Family

전자 타이거랜드 - 낮과 밤:
크리에이티브 디렉터: Andrew Watson
아트 디렉터: Mathieu Garnier/ Joy-Ann Bouwmans
카피라이터: Mathieu Garnier/ Joy-Ann Bouwmans
광고대행사 프로듀서: Nicolette Lazarus
제작회사: B-Reel
포토그래퍼: Satoshi Minakawa (사진 07,08)

12지신 경주 신발:
크리에이티브 디렉터: Andrew Watson
카피라이터: Gillian Glendinning
아트 디렉터: Jasper Mittelmeijer
플래너(크리에이티브 대행사): Simon Neate-Stidson
시니어 프로듀서(크리에이티브 대행사): Samantha Koch
제작회사: Panda Panther

단스 신발:
크리에이티브 디렉터: Andrew Watson
카피라이터: Dan Goransson
아트 디렉터: Rickard Engstorm
플래닝 디렉터Planning director: Jonathan Fletcher
플래너Planner: Ben Jaffe
프로듀서: Samantha Koch
비즈니스 개발 디렉터: Nicolette Lazarus
어카운트 디렉터: Paula Ferrai
어카운트 매니저: Romain Lauby(ASICS Europe communication
manager Sandra Koopmans와 함께 작업)
포토그래퍼: Rene Bosch (사진36)/ Ogura Tansu Ten
(사진 23, 25, 27, 29-35)

22
필립스
회전목마

크리에이티브 대행사: Tribal DDB
제작회사: Stink Digital
감독: Adam Berg

23
스코다
더 베이킹 오브

광고주: 스코다 마케팅 책임자 Mary Newcombe
크리에이티브 대행사: Fallon
수석 크리에이티브 디렉터: Richard Flintham
크리에이티브 디렉터: Chris Bovill, John Allison
광고대행사 프로듀서: Nicky Barnes
제작회사: Gorgeous Enterprises
감독: Chris Palmer
포토그래퍼: Nadia Marquard Otzen
(사진 01, 04-06, 08, 14-15, 20-21, 22-24)

24
소니 브라비아
공

광고주: David Patton, Senior vice-president marketing communications, Sony Europe
크리에이티브 대행사: Fallon
그룹 어카운트 디렉터: Chris Willingham
시니어 플래너Senior Planner: Mark Sinnock
크리에이티브 디렉터: Richard Flintham, Andy Mcleod
카피라이터/아트 디렉터: Juan Cabral
미디어 대행사Media Agency/ OMD 미디어 플래너: Christina Hesse
제작회사: MJZ
감독: Nicolai Fuglsig
이그제큐티브 프로듀서: Debbie Turner
촬영감독: Joaquin Baca-Asay, Jim Frohna
편집자: Russell Icke
편집 회사: The Whitehouse
후반 작업 회사: The Mill
오디오 후반 작업 회사: Wave Sound Studios

25
소니 브라비아
페인트

광고주: David Patton, Senior vice-president marketing communications, Sony
유럽 크리에이티브 대행사: Fallon
작가: Juan Cabral, Richard Flintham, Jonathan Glazer
제작회사: Academy
편집자: Paul Watts, Quarry
후반 작업: MPC
오디오 후반 작업: Soundtree and Wave
광고대행사 플래너: Mark Sinnock
미디어 대행사: OMD International
로케이션 스틸 사진: Lucy Gossage, Academy Films

26
소니 플레이스테이션
게임의 역사, 게임의 미래

감독/디자이너: Johnny Hardstaff
프로듀서: John Payne
편집자: JD Smyth
제작회사: RSA Films Ltd

27
스텔라 아르투아
라 누벨 4%

크리에이티브 대행사: Mother
모든 저작권은 ©Anheuser-Busch Inbev S.A.2001에 있다.

28
유니클로
유니클락

크리에이티브 대행사: Projector Inc

29
랭글러
우리는 동물이다

광고주: VF Europe Wrangler
광고대행사: Fred & Farid, Paris
크리에이티브 디렉터: Fred & Farid
카피라이터: Fred & Farid
아트 디렉터: Fred & Farid, Juliette Lavoix, Pauline De Montferrand
광고주측 슈퍼바이저: Giorgio Presca, Marc Cuthbert, Gary Burnand, Carmen Claes
광고대행사 슈퍼바이저: Fred & Farid, Daniel Dormeyer
어카운트 매니저: Paola Bersi, Vassilios Bazos, Branimira Branitcheva
포토그래퍼: Ryan McGinley

30
짐바브웨 신문
1조 달러 캠페인

광고대행사: TBWA/HUNT/Lascaris, Johannesburg
광고주: 짐바브웨 신문사의 Liz Linsell, Wilf Mbanga, Trish Mbanga
수석 크리에이티브 디렉터: John Hunt
아트 디렉터: Shelley Smoler, Nadja Lossgott
카피라이터: Raphael Basckin, Nicholas Hulley
어카운트 디렉터: Bridget Langley
포토그래퍼: Chloe Coetzee, des Ellis, Michael Meyersfeld, Rob Wilson

Acknowledgements

이 책을 만드는 데 도움을 준 모든 분께 말할 수 없이 감사하다는 말씀을 전하고 싶습니다. LKP, & SMITH의 Ho Lightfoot와 Melissa Danny, Ida Riveros, CR의 Patrick Burgoyne와 Gavin Lucas, Mark Sinclair는 이 책을 만드는 데 큰 도움을 주었습니다. 또한 Thierry Albert, William Bartlett, Raphael Basckin, Chris Baylis, Damien Bellon, Jeff Benjamin, Todd Brandes, John Cherry, Rick Condos, Mario Crudele, Brian DiLorenzo, Matt Doman, Daniel Dormeyer, Scott Duchon, Eric Eddy, Richard Flintham, Fred & Farid, Gary Freedman, Piero Frescobaldi, Nicolai Fuglsig, Jonathan Glazer, Matt Gooden, Richard Gorodecky, Laurence Green, Greg Hahn, Johnny Hardstaff, Ian Heartfield, Hunter Hindman, Héloïse Hooton, Nicholas Hulley, Ant Keogh, Daniel Kleinman, Jonathan Kneebone, Tom Kuntz, Bella Laine, Nicolette Lazarus, Nadia Lossgott, Ryan McGinley, Will McGinness, Darlene Mach, Kris Manchester, Emily Mason, Kylie Matulick, Justin Moore, Todd Mueller, Nima Nourizadeh, Benjamin Paler, Chris Palmer, John Patroulis, Carlos Pérez, Mark Pytlik, Jamie Rafn, Tom Ramsden, Patricia Reta, Kevin Roddy, Natalia Rodoni, Michel Russoff, Tom Sacchi, Rodrigo Saaverdra, Rupert Sanders, Stephen Sapka, Calle & Pelle Sjönell, Jake Scott, Jose Silva, Shelley Smoler, Mike Smith, Taylor Smith, Smith & Foulkes, Gustavo Sousa, Shannon Stephaniuk, Roger Stighall, Charles Stone Ⅲ, Koichiro Tanaka, Ben Walker, Andrew Watson, Dougal Wilson, Sara Woster, Stéphane Xiberras에게 감사드립니다.
마지막으로 모든 지원을 아끼지 않은 Sean과 어머니께도 감사드립니다.